ABRÉGÉ
DE L'HISTOIRE
DU
THÉATRE FRANÇOIS,

Depuis son origine jusqu'au premier Juillet de l'année 1780;

PRÉCÉDÉ

Du Dictionnaire de toutes les Pieces de Théatre jouées & imprimées; du Dictionnaire des Auteurs Dramatiques, & du Dictionnaire des Acteurs & des Actrices;

DÉDIÉ AU ROI,

Par M. le Chevalier DE MOUHY, ancien Officier de Cavalerie, Pensionnaire du Roi, de l'Académie des Sciences & Belles-Lettres de Dijon.

NOUVELLE ÉDITION.

TOME III.

A PARIS,

Chez { L'AUTEUR, rue de l'Arbre-sec, au coin de celle de Saint-Honoré, maison du Bonnetier;
L. JORRY, Imprimeur-Libraire, rue de la Huchette, près du Petit-Châtelet;
J.-G. MÉRIGOT, jeune, Libraire, Quai des Augustins, au coin de la rue Pavée.

M. DCC. LXXX.
Avec Approbation & Privilege du Roi.

AVERTISSEMENT.

JE me flatte que le Public, & fur-tout les Connoiffeurs, me fauront le plus grand gré d'avoir fait précéder l'Abrégé de mon Hiftoire du Théatre François, par une partie de celui que M. le Duc *de la V....* a fait placer à la tête de fa *Bibliotheque du Théatre François*. Tout autre que moi ne fe feroit pas expofé au rifque certain d'une comparaifon qui affure à ce Littérateur diftingué une préférence bien méritée ; mais accoutumé de tout temps à rendre juftice au vrai mérite, & fur-tout aux talents fupérieurs, mon objet

principal étant de donner à cet Ouvrage le mérite de l'exactitude, j'ai cru devoir, pour y parvenir, profiter des lumieres que m'a fournies l'Auteur de la Bibliotheque dont je viens de parler, ayant toujours préferé l'estime des gens de goût à un amour-propre injuste & mal-entendu.

DISCOURS
PRÉLIMINAIRE.

DE tous les Ecrivains qui ont travaillé à donner au Public l'*Histoire du Théatre François*, aucun n'y est parvenu si parfaitement que M. le Duc *de la V.....* Malheureusement pour moi sa *Bibliotheque du Théatre* ne parut qu'en 1768, & celle que j'avois composée en abrégé en 1751, & que j'ai donné en corps d'histoire aux Comédiens du Roi, étoit, pour ainsi dire, livrée dans le temps que ce savant Duc fit publier la sienne. Il n'est pas douteux que si j'eusse imaginé que mon Ouvrage eût tardé si long temps à être mis sous la Presse, je ne les eusse prié de me remettre le manuscrit, pour me conformer aux nouvelles richesses dont cette nouvelle Bibliotheque me mettroit à portée de profiter; mais n'en étant plus le maître alors, j'en ai tiré le plus grand parti, comme je l'ai dit dans l'*Abrégé* que

je publie aujourd'hui, en convenant que malgré le long temps que j'ai employé dans mes recherches, je n'en ai été satisfait qu'autant que je me suis trouvé à l'uniſſon de celles de M. le Duc *de la V*.... parce qu'en les comparant aux miennes, qui m'ont coûté tant d'années & de travail, j'ai reconnu qu'il avoit puiſé dans des ſources encore plus ſûres que les miennes, quoique les cabinets de tous les Connoiſſeurs & Amateurs du Théatre de la Capitale, en grand nombre, m'aient été ouverts, ainſi que les archives du Théatre François, avec une complaiſance & des bontés dont je conſerverai la plus ſenſible reconnoiſſance juſqu'au tombeau qui m'attend au premier moment.

M. le Duc *de la V*.... débute, dans ſon *Hiſtoire abrégée du Poëme dramatique*, avec une modeſtie qui doit ſervir de modele à tous les Ecrivains; il convient avec juſtice qu'après de ſérieuſes recherches ſur tout ce qui a rapport aux prétendues Comédies des Troubadours, il n'y a rien trouvé qui ait rapport au genre dramatique, & cette déciſion eſt ſans replique; ſans entrer dans une définition exacte des Poëmes connus ſous les noms de *Myſteres*,

PRÉLIMINAIRE.

de *Moralités*, de *Farces* & de *Soities*, il continue ainsi (a):

Les *Mysteres* étoient la représentation de faits arrivés à des Personnages qui avoient existé...... Ils furent représentés par une Société qu'un motif pieux avoit rassemblés.... sous le titre de *Confreres de la Passion*.

Le titre de *Moralités* indique seul leur objet particulier. C'étoit par le secours de l'allégorie & des êtres métaphysiques personnifiés.... que nos Poëtes mettoient en action des principes de morale, pour rendre plus sensibles les vérités qu'ils avoient dessein d'établir.

Les *Farces* étoient consacrées à la gaieté & à la plaisanterie, que l'on portoit toujours jusqu'à la licence, & dans ses images, & dans ses expressions, &c.

Les *Sotties* étoient des especes de Farces caractérisées par une satyre effrénée, souvent même personnelle..... Les Poëtes de ce temps cachoient le plus souvent leurs vrais noms.... par des especes d'acrostiches..... mais souvent aussi ils en adop-

(a) Ce court Abrégé de l'Histoire du Théatre est trop parfaitement bien fait, pour que je ne le remette pas ici sous les yeux du Public éclairé.

toient d'autres qui pouvoient les faire connoître.... *Pierre Gringore* se désignoit sous le nom de *Mere sotte*. La Satyre caractérisoit particuliérement les Ouvrages de ce Poëte.... Il est donc probable que, d'après le nom que cet Auteur avoit adopté, on a appliqué la dénomination de *Sottie* aux Pieces de Théatre que le ton satyrique distinguoit des autres.... la révolution qui se fit en Orient par la peste de Constantinople, en produisit une d'un autre genre en Occident. Obligés de quitter leur patrie, les Grecs, dépositaires des trésors littéraires de l'antiquité, vinrent se réfugier à Florence; ils y prirent le goût de l'étude, & ce goût se répandit bientôt dans le reste de l'Europe : on commença à lire les Anciens; la découverte de l'Imprimerie multiplia les copies de leurs Ouvrages : on les commenta, on en approfondit les beautés, & l'on tira de ces sources fécondes les regles du goût, qu'on avoit jusques-là ignorées; les Lettres furent cultivées; l'émulation s'étendit & s'anima d'autant plus, que la science devint un titre pour obtenir des graces & des honneurs.

Plus nous acquérions de connoissances, plus nos yeux devoient s'ouvrir sur

PRÉLIMINAIRE.

la ridicule absurdité de nos Spectacles; cépendant jusqu'en 1551, nous ne voyons personne qui ait tenté de les arracher à la barbarie où ils étoient plongés : quelques Savants, il est vrai, avoient essayé de nous faire connoître le Théatre des Anciens. *Octavien de Saint-Gelais* avoit traduit les Comédies de *Térence*; *Guillaume Bonchetel*, *Thomas Sibilet*, avoient rendu en François les Tragédies de *Sophocle* & d'*Euripide* : mais ces versions ne servirent d'abord qu'à faire entrevoir les effets que devoient produire les Ouvrages dramatiques, & à montrer de très-loin la route qu'on devoit suivre.

Etienne Jodelle osa le premier, en 1552, faire représenter une Tragédie de son invention.... (a). *Jean de la Peruse* & *Grevin* donnerent des Piéces dont ils avoient aussi formé le plan & la fable; mais ils adopterent toujours pour modele les Grecs ou les Latins.

Ce fut à-peu-près dans le même temps que quelques Auteurs animés par des Prêtres qui divisoient l'Eglise, firent servir le genre dramatique à leurs préjugés & à leurs passions. La Comédie du *Pape*

(a) Voyez la page 12 du Tome III, année 1552.

malade, celle du *Marchand converti*, & quelques autres, ne font que des invectives contre la Cour de Rome mifes en dialogues.

Il étoit réfervé à *Robert Garnier* de commencer à faire fortir la Tragédie de cette efpece d'enfance où elle étoit encore. Il s'écarta de la route que *Jodelle* avoit toujours fuivie ; admirateur, ainfi que lui, des Anciens, il ne voulut pas, comme cet Auteur, les imiter fervilement ; mais il fut s'en approprier les beautés ; & l'on voit que dans fa Tragédie d'*Hyppolite*, repréfentée en 1573, il eut l'art de tirer la Scene de *Phedre* avec fa nourrice, de la même fource où *Racine* a puifé depuis celle de cette Princeffe avec *Œnone* fa confidente. Dès 1658, il s'étoit fait connoître par fa Tragédie de *Porcie*, qui lui acquit quelque réputation ; il fut au comble de fa gloire dès qu'il eut fait repréfenter *Hyppolite*. Alors *Jodelle* fut auffi oublié que *Garnier* l'eft aujourd'hui lui-même ; mais lorfqu'il fut enivré par ces fuccès, foit qu'il eût épuifé fon talent, il n'alla pas plus loin ; fes Pieces qui fuivirent furent même inférieures.....

Ce fut alors que s'éleva une efpece de génie, fi toutefois on peut accorder ce

PRÉLIMINAIRE.

titre à un homme qui, à une imagination vive & féconde, mais peu reglée, joignoit une facilité prodigieuse dans la composition, je veux parler d'*Alexandre Hardy*; il jouit dans son temps d'une grande réputation.... Il composa plus de huit cents Pieces de Théatre mauvaises, il est vrai, mais où il régnoit une sorte de hardieffe & de chaleur qui dut faire d'autant plus d'effet, que son siecle n'étoit point éclairé..... Tous ces Drames ont été représentés; & s'ils n'ont point enseigné la voie pour parvenir au succès, ils ont du moins indiqué un grand nombre de fautes qui conduisent à une chûte honteuse.....

Le Théatre seroit resté long-tems dans son obscurité, sans le secours du Cardinal *de Richelieu*. Ce Ministre crut, avec raison, ajouter encore à sa réputation en protégeant les Sciences, & sur-tout les talents dramatiques.... La protection qu'il accorda aux Lettres échauffa les esprits.... Pour avoir part à sa faveur & à ses bienfaits, on s'efforça à l'envi de perfectionner un Spectacle qu'il aimoit; & on s'éleva à un degré de perfection auquel on n'avoit pu atteindre jusqu'alors.

Rotrou osa le premier faire dialoguer plusieurs Personnages dans la même Scene;

avant lui on n'en voyoit paroître ordinairement que deux. Il étoit bien rare qu'on en produisît un troisieme, encore n'étoit-ce le plus souvent qu'un Acteur muet, qu'on ne mettoit point en Scene avec les autres.

Scudéry, dans sa Tragédie de l'*Amour tyrannique*, introduisit la regle des vingt-quatre heures.... La raison en démontra la nécessité dans une Préface qu'il mit à la tête de cette Piece.

Mairet, dont la *Sophonisbe* fut mise dans la suite en parallele avec celle du grand *Corneille*, étudia avec succès ce qui concernoit les regles & la constitution de la Fable.

Ces différentes découvertes n'avoient point encore produit de bons ouvrages : on avoit fait quelques pas de plus dans la carriere, mais personne n'avoit encore atteint au but.... On tâtoit, pour ainsi dire, la voie. Il n'appartenoit qu'à un génie sublime de parcourir à pas de géant l'intervalle de la médiocrité à la perfection de rassembler toutes les regles, & d'en former un tout ; de faire briller à la fois la noblesse de la Poésie, la dignité, la variété & l'ensemble des caracteres ; & de produire enfin des chef-d'œuvres qui

ne le cedent point à ceux qui ont immortalisé les *Sophocle*, les *Euripide*, & qui seront admirés tant que les hommes conserveront le goût des grandes choses. On reconnoît à ces traits *Pierre Corneille*, si justement surnommé *Grand*. Le *Cid* qu'il donna en 1637, fit sentir à quel degré d'élévation il alloit porter le genre dramatique. Il donna en effet successivement ses admirables Tragédies, qui, en fixant la perfection de ce genre de Poëme, firent l'honneur du siecle, la gloire de leur Auteur, & celle de la Nation.

Il ne nous manquoit plus alors, pour mériter avec justice la supériorité sur tous les Théatres de l'Europe, que de voir la Comédie élevée au même point où la Tragédie étoit parvenue. *Moliere* parut : il s'annonça en 1658, par sa Piece de *l'Etourdi*. Il enrichit successivement la Scene de plusieurs Ouvrages qui obtinrent & méritèrent les plus grands succès ; & jusqu'en 1673 qu'il mourut, il jouit des applaudissements & de l'admiration du Public. La Comédie lui doit sans doute autant que la Tragédie à *Corneille* ; comme lui, il fut le restaurateur, ou, pour mieux dire, le créateur de son genre ; il avoit étudié avec attention non seulement les pro-

ductions des anciens Comiques, mais auſſi celle des Eſpagnols & des Italiens, & il fut ſupérieur à tous.

Notre Théatre alors paroiſſoit n'avoir plus rien à acquérir, mais les reſſources du génie ſont inépuiſables. *Corneille*, attaché ſeulement à l'élévation des ſentiments & à la nobleſſe des caracteres, n'avoit regardé l'amour que comme un moyen, un ſentiment acceſſoire, uniquement propre à nuancer les ſublimes tableaux; il avoit peu cherché à développer les effets de cette paſſion impétueuſe, *Racine* entreprit de marcher preſque ſon égal, en ſe frayant une route nouvelle. Il s'appropria un genre que ce grand homme avoit négligé. Il fit de l'amour la baſe & le fond de ſes Pieces, & il les embellit de tout ce que l'élégance du ſtyle & de l'harmonie des vers ont de plus touchant & de plus enchanteur; enfin il produiſit des chef-d'œuvres qui lui mériterent l'honneur d'être mis en paralelle avec le grand *Corneille*.

Les genres ſembloient être tous épuiſés : on avoit de ſi grands exemples devant les yeux, qu'il devoit paroître téméraire de s'en écarter ; cependant M. *de Crébillon* ne pouvant plier ſon génie à

PRÉLIMINAIRE.

prendre pour modele les grands hommes qui l'avoient précédé, sut s'ouvrir une carriere & offrir à nos yeux des tableaux inconnus jusqu'alors. Il osa hasarder les Spectacles de terreur qui firent autrefois la gloire du Théatre des Grecs, & qui font aujourd'hui un des ornements du nôtre.

Tels ont été les progrès successifs de notre Théatre, tels sont les Auteurs qui l'ont fait sortir de la barbarie où il étoit plongé sous le regne de *François I*. A côté de ces grands hommes qui ont illustré le siecle de *Louis XIV*, je dois sans doute placer un génie fécond & sublime qui, ayant embrassé tous les genres & réussi dans tous, Orateur, Historien, Poëte, Philosophe, M. *de Voltaire*, a réuni tous les talents, dont un seul immortaliseroit un Ecrivain; mais sans parler des productions étrangeres à mon sujet, quel droit n'a pas à nos éloges & à notre reconnoissance ce célebre Ecrivain, qui non seulement a conservé à notre Théatre toute sa splendeur, mais qui, j'ose le dire, a su l'augmenter encore! Imitateur de *Corneille* & de *Racine*, il les a quelquefois égalés par la sublimité des idées, & par la connoissance du cœur humain, & souvent il les a surpassés par le choix presque tou-

jours philofophique de fes fujets, par la force & la vérité des fentiments, & par la richeffe du coloris. Il a eu toutes les manieres, fans jamais s'affujetir à celles de perfonne ; une gloire qui lui eft particuliere & perfonnelle, eft que fon coup d'effai fut un chef-d'œuvre. Sa Tragédie d'*Œdipe*, qui parut en 1718, fut préférée, & mérita de l'être, à celle du grand *Corneille* ; & toutes fes autres Pieces, excepté *la Mort de Céfar*, qu'il n'avoit point deftinée à notre Théatre, quoique remplie des plus grandes beautés, n'ont jamais paru fans être applaudies : d'autres Auteurs font entrés depuis dans la carriere avec plus ou moins de fuccès.

ABRÉGÉ

ABRÉGÉ
DE L'HISTOIRE
DU THEATRE FRANÇOIS.

789.

Les Hiſtrions, ou Farceurs, commencérent leurs Jeux ſous les Rois de France de la premiere Race. *Charlemagne*, informé de leur indécence, les proſcrivit par une Ordonnance, en 789.

L'enthouſiaſme du Peuple pour le Spectacle, donna lieu à un abus encore moins ſupportable : ſous le prétexte de célébrer les Fêtes des Saints, on joua des Comédies juſques dans les Egliſes, & dans pluſieurs, on y entremêla les Farces & les Bouffonneries les plus ſacrileges, entremêlées de chants obſcenes, dont les femmes les plus hardies ne pouvoient s'empêcher de rougir.

1198.

Ces abus inexcusables durerent jusqu'en 1198. *Eudes de Sully*, Evêque de Paris, en étant indigné, s'en plaignit amérement dans un *Mandement*; la Cour & le Parlement vinrent à l'appui, ainsi que la Faculté de Théologie : enfin les Batteleurs furent chassés, & ces honteux Spectacles entiérement abolis.

1200.

Plusieurs années après, quelques Poëtes Provençaux inventerent un nouveau Spectacle, sous les noms ou titres de *Pastorales*, de *Chanterels* & de *Comédies*, dans lesquelles ils jouerent eux-mêmes; le charme du Chant, de la Rime, du Pantomime, & la nouveauté encore plus, attirerent à ces Spectacles un concours de Spectateurs prodigieux; *Parasol*, l'un de ces Poëtes, en augmenta la réputation par cinq Tragédies, qu'il fit représenter contre *Jeanne*, Reine de Naples, qu'il dédia au Pape *Clément VII*, ennemi déclaré de cette Princesse, siégeant alors à Avignon.

A ces premiers Poëtes, s'associerent bientôt des gens à talents distingués; ceux qui savoient la Musique, mirent en chant la Poésie. Cette innovation donnant un nouveau charme à ce Spectacle, les mit à la mode au point, que toutes les Cours de l'Europe en voulurent jouir. Les Princes & les Amateurs opulents accablerent de bienfaits les Poëtes & les Musiciens qui s'occupoient de leurs plaisirs : les Souverains firent plus, ils les protégerent hautement.

1220.

En 1220, le Marquis *de Montferrat*, mécontent du Pape, attira à sa Cour *Antoine de Faydit*, célebre Poëte pour la Satyre, & lui fit compofer une Piece contre le Saint-Pere, intitulée *l'Héréfie des Peres*, qu'il fit repréfenter publiquement.

1382.

Ces Troubadours ou Doctes fleurirent jufqu'en 1382; mais la mort de la Comteffe *de Provence* qui les protégeoit, les difperfa: d'ailleurs leur libertinage & leur mauvaife conduite les rendirent odieux par-tout. Ils n'oferent plus fe montrer, & bientôt il n'en fut plus parlé.

Le Roi *Philippe-Augufte* qui fut un des premiers Souverains de l'Europe qui les fit chaffer, informé que les plus célebres d'entr'eux s'étoient corrigés, leur permit de rentrer dans fes Etats, & d'y ouvrir leurs Spectacles; les trouvant plus épurés, il les protégea: fes fucceffeurs en uferent de même, en les affujettiffant cependant à une Police rigide. La vogue que leur Jeu attira, fit que le nombre de ces Comédiens fe multiplia. Il fe forma de nouvelles Troupes fous le nom de *Bateleurs*, dont l'emploi confiftoit plus dans l'exercice du corps, que dans les talents de l'efprit.

1380-1398.

Dans ce temps-là, des Pélerins qui revenoient

de Jérusalem, arriverent à Paris, & se mirent à réciter & à chanter dans les Carrefours & dans les Places publiques ce qu'ils avoient vu & appris, dans leur voyage de la Terre-Sainte, de plus intéressant. La dévotion de quelques riches Bourgeois de la Ville, enchantés de leur dévots récits, & concevant combien ils pouvoient servir la Religion, les engagea à se cotiser entr'eux pour former un Spectacle public de ces Pélerins. En conséquence, ils louerent une grande salle au Bourg de Saint-Maur, y bâtirent un Théatre, firent mettre en action, par des Poëtes, tout ce que ces Voyageurs chantoient ou récitoient en arrivant, & annoncerent par des placards l'ouverture de ce nouveau Théatre, sous le titre du *Myſtere de la Paſſion de N. S. J. C.* 1398. Le Peuple, comme la haute Bourgeoisie, y accourut en foule; l'affluence & les applaudissements furent si excessifs aux deux premieres représentations, ils occasionnerent tant de désordres & d'accidents, que le Prévôt des Marchands, en craignant les suites, rendit une Ordonnance, en date du 3 Juin 1398, portant défenses aux Pélerins de ne plus représenter de Mysteres ni aucune Vie des Saints.

1402-1405.

Ces nouveaux Acteurs, consternés de cet ordre imprévu qui renversoit une fortune sur laquelle ils avoient tous compté, après en avoir conféré avec les Bourgeois enthousiastes qui les protégeoient, allerent à la Cour solliciter leur rétablissement. Le Roi *Charles VI*, avant

de statuer sur leurs instances, voulut en juger par lui-même ; pour cet effet il ordonna une représentation du Myſtere qui faiſoit tant de bruit : il en ſortit ſi ſatisfait, qu'il accorda des Lettres-Patentes, en date de 1402, qui accordoient le rétabliſſement de ce Spectacle. En vertu de ce Privilege, les Pélerins, Acteurs, furent qualifiés du titre de *Confreres de la Paſſion*, & s'établirent à l'Hôtel de la Trinité, où ils donnerent, ſur ce nouveau Théatre, les Dimanches & Fêtes, à l'exception des ſolemnelles, des *Myſteres* tirés du Nouveau-Teſtament. Ces Spectacles furent ſi agréables au Peuple & au Public, que les Curés de Paroiſſe, voulant faciliter à tout le monde les moyens de s'y trouver, avancerent leurs Vêpres, afin qu'après le Service, leurs Paroiſſiens puſſent jouir de ce ſaint Spectacle.

Ce nouvel établiſſement fit un ſi grand bruit dans le Royaume, que toutes les Villes principales en formerent de ſemblables. Celles de Rouen, d'Angers, de Metz furent les premieres qui en donnerent l'exemple : il fut bientôt imité par toutes les autres.

Cependant la gravité de ces Spectacles les ayant fait tomber peu-à-peu, les Confreres imaginerent de les ſoutenir par des Divertiſſements. Pour cet effet ils s'aſſocierent avec le Prince *des Sots* & ſa Troupe : ceux-ci étoient des Farceurs, tous enfants de famille qui, ſous le nom, d'*Enfants ſans ſouci*, jouoient de petites Pieces en ſociété ; ils avoient un Chef qui décidoit de leur Spectacle. La plupart d'entr'eux, bien élevés, étoient gens de

Lettres, Auteurs des Pieces : ces Drames rouloient d'abord fur leurs ridicules. Dès qu'ils parurent fur le Théatre des Confreres, ils plurent au point que la Ville & une partie de la Cour y accoururent. Cette foule déplut aux Religieux de l'Hôtel de la Trinité : ils s'en plaignirent, & obtinrent un ordre qui obligea les Confreres à placer leur Théatre ailleurs.

1442.

En vertu des Lettres-Patentes accordées aux Confreres de la Paffion, il leur fut permis de reprendre les repréfentations des Myfteres ; ils louerent une falle de la Maifon Abbatiale de la Trinité, qui étoit de vingt & une toifes de longueur fur fix de large, & y éleverent un Théatre. Mais le projet ayant été propofé en 1539, de remettre la Maifon de la Trinité fur l'ancien pied d'Hôpital, felon fon Inftitut, les Confreres furent forcés de ceffer leurs repréfentations, & d'en fortir.

1548.

Quelques années après, le Parlement, follicité par les Confreres & par les *Enfants fans fouci* de confirmer leurs Privileges, rendit un Arrêt confirmatif le 17 Septembre 1548, mais fous la condition fpéciale de ne jouer à l'avenir que des fujets profanes & honnêtes, & de ne rien entremêler dans leurs Jeux qui eût rapport à la Religion.

Cette défenfe fut un coup de foudre pour les Confreres ; jugeant de là que c'étoit un ordre tacite pour qu'ils fe féparaffent des *Enfants*

sans souci, ils céderent à des Comédiens, qui jouoient à la Foire, leurs droits de propriété, moyennant une rétribution convenue au bout de l'année & la jouissance *gratis* de deux loges dans la salle du Spectacle, sous le nom de *loges de Maîtres*, pour eux, leur famille & leurs amis, les jours de Spectacle. Ces conditions agréées, les Confreres se retirerent, & le nouveau Spectacle continua avec le plus grand succès.

1510.

Pontalais, Comédien, vivoit dans cette année : il étoit homme d'esprit & s'étoit fait une réputation par ses bons mots. Le Roi, en ayant entendu beaucoup parler sur ce ton, voulut le voir & s'en amuser ; il en fut si content, qu'il le vit depuis fort souvent : il n'y avoit pas de jour que cet Acteur ne fournît matiere à la plaisanterie ; il étoit fort bossu. Ayant un jour rencontré au Louvre un Cardinal qui l'étoit autant que lui, il eut la malice de se placer près de l'Eminence, de maniere que les deux bosses se toucherent ; le Cardinal s'en formalisant, *Pontalais*, lui dit : « patience, Monseigneur, » c'étoit pour vous prouver que deux montagnes » se rencontrent aussi-bien que deux hommes ».

Un jour de Dimanche au matin, ce Farceur voulant annoncer une Piece de sa façon pour l'après-dînée, fit battre le tambourin au Carrefour Saint-Eustache ; le Curé faisoit alors le Prône : voyant qu'une partie de ses Paroissiens sortoient de l'Eglise pour savoir ce qu'on publioit, il quitta sa Chaire & sortit, voulant connoître

l'Auteur d'une pareille audace ; reconnoissant alors *Pontalais*, il lui dit avec colere : « vous êtes bien hardi de tambouriner pendant que je prêche » ? Le Farceur, sans se déconcerter, lui répartit : « Et vous, vous êtes bien hardi de prêcher pendant que je tambourine » ? Le Curé qui vit le Peuple rire de cette impertinente saillie, ne voulut pas en hasarder davantage dans la crainte qu'on ne lui manquât, & se retira prudemment ; mais à peine son Office fut-il fini, qu'il alla porter ses plaintes au Magistrat, *Pontalais* fut arrêté & resta six mois en prison, pour lui apprendre le respect qu'il devoit à l'Eglise & à ses Ministres.

1515-1520.

Le nouveau Théatre qu'occuperent les Comédiens de la Foire, n'étoit pas le seul qui amusât les Citoyens de Paris. Les Clercs de la Basoche qui s'étoient acquis de la réputation par leur Poésie, excités par les succès qu'avoient eus les Mysteres, & sur-tout ceux des *Enfants sans souci*, tenterent d'obtenir la permission de jouer, sur un Théatre particulier, leurs propres Ouvrages ; mais le Privilege exclusif qu'avoient obtenu les Confreres, rendit leurs sollicitations inutiles ; ne pouvant surmonter cet obstacle, ils eurent recours à un moyen qui leur réussit. Ils composerent des Pieces de Théatre, sous le titre de *Moralités*, dans lesquelles ils personnifierent les vertus & les vices ; enhardis par les prérogatives dont *Philippe-le-Bel* avoit honoré leur Corps, ils profiterent du prétexte d'une de leurs Fêtes pour représenter avec toute la

pompe qui pouvoit en augmenter l'éclat, une de leurs meilleures *Moralités* : cette repréfentation fut applaudie avec enthoufiafme ; encouragés par un fuccès auffi brillant, ils continuerent ces Jeux avec le même appareil & le même bonheur : il eft vrai que ce ne fut, pendant quelques années, que trois jours de Fêtes ; mais dans les fuites ils faifirent toutes les occafions qui fe préfenterent, comme entrées de Rois ou de Reines, de Fêtes publiques pour des avantages remportés fur les ennemis, de Naiffances de Princes & de Princeffes ; enfin tous les jours confacrés à des réjouiffances publiques.

Après la repréfentation de leurs *Moralités*, ils s'aviferent de jouer des Farces dont l'objet ne fut d'abord que de plaifanter les ridicules de leurs camarades, s'étant apperçus que l'on commençoit à fe laffer de leur Spectacle ordinaire. Cette innovation ayant eu un fuccès prodigieux, ils s'oubliérent au point d'ofer fronder, dans ces nouveaux Jeux, les perfonnes en place les plus refpectables, & de les défigner de maniere à ne point fe méprendre fur leurs noms, & cela fans qu'ils en fuffent repris. Cette impunité acheva de les perdre ; les raifons qui avoient forcé pour ainfi dire l'Adminiftration à les tolérer, provenoient des troubles intérieurs du Royaume. Mais le Roi ayant repris le deffus en battant les Anglois & en les obligeant de fortir du Royaume, *Charles VII*, inftruit de la licence des Bafochiens, ordonna au Parlement d'y mettre ordre. En conféquence il leur fut enjoint de fupprimer à l'avenir dans leurs Pieces tout ce qui pouvoit intéreffer la réputation du

Citoyen, ou bleſſer la pureté des mœurs. Ces ſages Ordonnances n'ayant pas été obſervées à la lettre, elles furent renouvellées avec ordre à l'avenir aux Auteurs des Pieces & aux Baſochiens de n'en plus repréſenter aucunes, ſans avoir été examinées & approuvées par des Cenſeurs que le Parlement nommeroit à cet effet.

1532.

Ces jeunes Comédiens ayant tranſgreſſé cette Loi en 1442, ils furent punis de leur déſobéiſſance par quinze jours de priſon, au pain & à l'eau, & leur Théatre fut fermé pendant ſix ans entiers ; au bout de ce terme, il leur fut permis de le r'ouvrir, ſous les conditions ſuſdites ; mais ils ne jouirent de cette grace que juſqu'en 1476 : ayant récidivé, il leur fut défendu de reparoître, & tant que le Roi vécut, leur Théatre reſta fermé.

1530-1536.

Le Roi *Louis XII* étant monté ſur le Trône, ce Monarque penſant bien différemment de ſon prédéceſſeur, ordonna à tous les Comédiens de la Capitale, même à ceux de la Baſoche, de r'ouvrir leur Théatre, avec permiſſion à leurs Poëtes de fronder ſans ménagement de perſonne, de rang & de qualité, tous les vices de ſes Sujets ; ce Prince ajouta à ces graces ſingulieres, celle de permettre aux Clercs de la Baſoche d'élever un Théatre ſur la grande Table de Marbre du Palais, & d'y jouer leurs Pieces autant de fois que bon leur ſemble-

roit. Il n'auroit manqué aux Basochiens, après tant de faveurs, que d'en jouir long-temps; mais leur auguste Protecteur ayant terminé sa carriere, & *François Premier* lui ayant succédé, il leur fut ordonné de supprimer les satyres de leurs Pieces, & de rentrer dans l'ordre ordinaire ; par-là leur Spectacle devenant désert, ils s'aviserent, malheureusement pour eux, de porter, en jouant leurs rôles, des masques si ressemblants à ceux qu'ils avoient en vue pour l'ironie & pour leur persifflage, que cette innovation leur procura la même vogue qu'ils avoient eue avant la mort de *Louis XII*; mais le Parlement, qui ne tarda pas d'être instruit de leur malignité, les manda le 3 Mai 1536, & leur défendit, sous peine de prison & de bannissement, la récidive d'un abus aussi hardi ; jugeant de là combien ils risqueroient de l'enfreindre, ils se soumirent & promirent, en cas qu'il leur fût permis de r'ouvrir leur Théatre, de recourir à d'autres moyens pour attirer des Spectateurs comme par le passé.

1548.

Sur cette parole, qu'ils donnerent en 1548, il leur fut accordé de r'ouvrir leur Théatre & d'y continuer leurs repréfentations, mais sous la condition marquée ci-devant, de ne jouer aucune Piece, sans qu'elle fût portée, quinze jours avant la repréfentation, au Censeur chargé par le Parlement de l'examiner. Neuf ans après cet Arrêt, une maladie contagieuse s'étant répandue dans la Capitale, & y ayant jeté la consternation, des Prieres publiques furent ordon-

nées pour obtenir du Ciel la cessation de ce fléau ; en conséquence tous les Théatres furent fermés, & ne se r'ouvrirent qu'après que cette épidémie fut cessée.

1552.

Jusqu'en 1552, ceux de l'Hôtel de Bourgogne & des Clercs de la Basoche jouerent toujours des Pieces dans le même genre, des Moralités, des Sotties, & autres Drames comiques ; mais le jeune *Jodele*, plus éclairé, ayant fait représenter sur les Théatres de l'Hôtel de Rheims & de Boncourt une Tragedie sous le titre de *Cléopâtre captive*, elle eut un si prodigieux succès, que le Roi *Henri II* s'y trouva à la seconde représentation avec toute sa Cour. Le Monarque en fut si content, qu'il ordonna le même jour que l'on comptât cinq cents écus de son épargne à l'Auteur, & depuis ce temps il le combla de graces & de bienfaits.

Ce nouveau genre de Spectacle, inconnu jusqu'alors en France & même dans toute l'Europe, attira un si grand concours à l'Hôtel de Rheims, que celui de Bourgogne étant devenu désert, les Comédiens jugerent qu'ils ne pourroient se relever qu'en s'associant avec *Jodele*, pour mettre sur leur Théatre ses Tragédies. Ce jeune Poëte, né libertin, refusa cette proposition ; mais se trouvant bientôt après dans le besoin, à cause de la dépense que lui occasionnoient ses plaisirs, il leur vendit les Pieces qu'il avoit faites, & s'engagea à n'en plus composer à l'avenir que pour eux : en conséquence de cet arrangement, la Troupe de

l'Hôtel de Bourgogne non seulement se releva, mais même ses succès furent si prodigieux, que les autres Spectacles tomberent, & ne purent se relever que lorsque de nouveaux Poëtes leur fournirent des Piéces tragiques & comiques, dans le genre de celles du célebre *Jodele*.

On disoit de *Jean Desmarets*, né en 1595, Auteur *des Visionnaires* & de plusieurs autres Pieces de Théatre, qu'il étoit le plus fou de tous les Poëtes, & le meilleur Poëte qui fût entre tous les fous.

1600.

Une troupe de Comédiens de la ville de Bordeaux, enorgueillie par les applaudissements qu'on lui prodiguoit tous les jours dans cette Ville, ne doutant point qu'elle n'en tirât un meilleur parti à Paris, s'y rendit, & y éleva un Théatre dans une des salles de l'Hôtel de Cluny, sans en demander la permission, persuadée qu'elle n'en auroit pas plutôt fait l'ouverture, qu'elle s'attireroit des protecteurs qui la mettroient à couvert de la persécution ; ils se méprirent : à peine eut-elle débuté, que le Parlement, sollicité par les Comédiens de l'Hôtel de Bourgogne, rendit un Arrêt qui ordonnoit au Concierge de l'Hôtel de Cluny, sous peine de mille écus d'amende & de prison, de faire abattre le Théatre de la nouvelle Troupe en vingt-quatre heures ; elle en fut si effrayée, qu'elle se retira sur le champ.

Le triomphe de l'Hôtel de Bourgogne ne fut pas de longue durée ; un an après, une autre Troupe de Province, profitant du temps

de la Foire Saint-Germain, vint s'y établir. La gaieté des Pieces nouvelles qu'ils mirent à leur Théatre, leur attira tout Paris, & leur procura grand nombre d'amis puissants. L'Hôtel de Bourgogne se flatta qu'en vertu de son Privilege elle seroit bientôt délivrée de cette concurrence ; mais la nouvelle Troupe, soutenue par des protecteurs puissants, continua ses Jeux, sous le prétexte des franchises de la Foire ; & depuis cette époque, les Spectacles forains ont toujours eu lieu.

Quelques années après, le Roi *Henri III* ayant fait venir à Paris une Troupe de Comédiens Italiens, sous le nom de *Gelosi*, leur donna le Théatre de l'Hôtel de Bourbon qu'il avoit fait bâtir exprès pour eux ; ils y débuterent avec un si grand succès, que les Comédiens de l'Hôtel de Bourgogne, se voyant déserts, employerent tant de brigues & de crédit, que ces Etrangers furent congédiés un mois après.

Par une faveur singuliere, jusques-là sans exemple, il fut permis à d'autres Comédiens de Province de venir s'établir à Paris ; ils ne s'y furent pas plutôt rendus, qu'ils éleverent un Théatre au Marais, dans la rue de la Poterie, à l'Hôtel d'Argent, à condition qu'ils paieroient à chacune de leurs représentations, un écu tournois aux Privilégiés de l'Hôtel de Bourgogne ; le mérite des Acteurs & des Actrices de cette Troupe, ainsi que celui de leurs Pieces, & les peines qu'ils se donnerent pour plaire au Public, rendit ce Théatre tellement à la mode, que se trouvant

trop à l'étroit par le nombreux concours de Spectateurs, ils passerent dans le Jeu de Paume de la vieille rue du Temple, où ils continuerent leurs Jeux, jusqu'à la mort de *Moliere*, en 1673, où se fit la réunion des deux Troupes.

1609.

Une Ordonnance de Police enjoignit, en 1609, aux Comédiens de l'Hôtel de Bourgogne d'ouvrir leur Théatre à une heure après midi, pour commencer le Spectacle à deux heures précises, afin qu'il finît avant cinq heures, depuis la Saint-Martin jusqu'au 15 Février de l'année suivante; il n'y avoit point dans ce temps-là de lanternes à Paris, très-peu de carrosses, les boues étoient insupportables, & dès qu'il étoit nuit, les voleurs fourmilloient dans les rues; c'étoient tous ces inconvénients qui avoient donné lieu à cette nouvelle Ordonnance.

1638.

A la premiere représentation de l'*Amour tyrannique*, en 1638, il y eut cinq Portiers d'étouffés à la Comédie, tant l'affluence des Spectateurs fut grande: ce qui fit doubler depuis la Garde du Guet à la porte.

Le Cardinal *de Richelieu*, comme tout le monde le sait, se délassoit des soins importants du Gouvernement, en composant des Pieces de Théatre, pour lequel il avoit beaucoup de goût: après avoir achevé sa Tragédie d'*Europe*, il ordonna à l'Abbé *de Boisrobert* de la porter de sa part à l'Académie Françoise, avec priere de la corriger & de lui en marquer son senti-

ment fans aucun ménagement. Il fut obéi rigidement ; l'Eminence indignée d'une critique aussi sévere, déchira, dans son premier transport de colere, le manuscrit de la Piece, & en jeta les morceaux dans sa cheminée : heureusement on n'y faisoit pas encore de feu ; s'étant réveillé la nuit suivante, il regretta ce qu'il avoit fait la veille, se leva, retira les morceaux de son manuscrit mutilé, fit appeller son Secrétaire, lui ordonna de les rassembler, d'en faire une copie ; & dès qu'elle fut achevée, la renvoya à l'Académie, en lui faisant dire qu'elle étoit conforme à la critique & aux corrections. Les Académiciens qui n'ignoroient pas quelle avoit été la mauvaise humeur du Cardinal, lui renvoyerent le lendemain la Piece, à laquelle ils ne toucherent pas, avec les éloges les plus flatteurs. Le Cardinal content, l'envoya aux Comédiens de l'Hôtel de Bourgogne, qui en donnerent la premiere représentation le 7 Novembre 1638, sous le nom de *Desmarets*, l'un des cinq Auteurs ; non seulement cette Tragédie fut mal reçue ; mais même le Parterre demanda à grands cris *le Cid*. L'Eminence outrée, la fit retirer le même soir, &, furieux contre *Corneille*, il exigea, dès le lendemain, de l'Académie, qu'elle fît une critique de cette Piece du *Cid* sans aucun ménagement ; elle se conforma à cet ordre avec la plus grande rigueur : tout le monde sait combien peu cette sévérité fit d'effet, & qu'au contraire les reprises qui furent faites depuis, de cette Tragédie, furent applaudies, & encore avec plus d'excès qu'elle ne l'avoit été dans sa nouveauté.

1639.

1639.

Sur la fin de l'année 1632, une Troupe de Province vint s'établir à Paris, au Jeu de Paume de la rue Michel-le-Comte, à côté de la Fontaine, en vertu d'une permiffion du Lieutenant-Civil, accordée pour deux ans ; mais à peine eut-elle ouvert fon Théatre, que prefque tous les Citoyens qui demeuroient dans cette rue, préfenterent une Requête portant plainte fur l'incommodité qu'ils fouffroient de l'emplacement de ce Théatre qui ruinoit leur commerce. Le Parlement y faifant droit, le 22 Mai de l'année fuivante, il fut ordonné aux nouveaux Comédiens, fous peine de quatre mille francs d'amende & de prifon, de ceffer leurs Jeux : ce qu'ils firent fur le champ.

Une autre Troupe de Province ayant joué devant le Roi, à Fontainebleau, en 1633, obtint de Sa Majefté la permiffion, à la fin du Voyage, de venir s'établir à Paris : ils y furent foufferts tant que la Foire Saint Germain dura ; mais le jour qu'elle fut fermée, ces Comédiens reçurent ordre de fe retirer.

L'ufage des Violons à l'Orcheftre étoit déjà en ufage en 1616 ; on en trouve la preuve dans la Comédie *des Proverbes*, de *Montluc*, Acte premier. *Alegre*, l'un des Perfonnages, en s'adreffant aux fix Violons, leur dit : « *Soufflez Ménétriers, l'Epoufée vient* ».

1641.

Le Roi *Louis XIII* rendit une Déclaration, en 1641, qui ordonne aux Comédiens de ne

rien représenter qui puisse blesser les mœurs, & qui déclare que *l'on ne peut imputer de blâme à la profession de Comédien, & d'en prendre occasion de nuire à leur réputation, & encore moins de leur donner aucune marque de mépris.*

1650.

En 1650, plusieurs jeunes gens de famille, du nombre desquels étoit *Moliere*, qui s'est depuis acquis une si grande réputation, se réunirent en Troupe & se mirent à jouer la Comédie en société sur un Théatre qu'ils firent élever à la Croix blanche, Fauxbourg Saint-Germain : après y avoir paru quelques mois sous le nom de *l'Illustre Théatre*, ne pouvant plus se soutenir, ils le fermerent & passerent dans les Provinces.

1658.

Moliere & sa Troupe, après avoir joué dans les principales Villes du Royaume jusqu'en 1658, se croyant en état de paroître à Paris, obtint du Prince *de Conty*, qui daignoit le protéger, d'être présenté à *Monsieur* : cette grace lui valut l'honneur d'approcher du Roi & de la Reine-Mere. Leurs Majestés informées de la réputation que *Moliere* & sa Troupe s'étoient acquise à Lyon, voulurent en juger par elles-mêmes : pour cet effet, le Monarque ordonna qu'on élevât un Théatre dans la grande salle des Gardes du Louvre ; & dès qu'elle fut achevée, ces Comédiens y débuterent, le 24 Octobre 1658, par la Tragédie de *Nicomede*, de *Corneille*, qui fut suivie du *Docteur amoureux*, petite Piece

du Chef de la Troupe. Ce début ayant plu au Roi & à toute fa Cour, *Moliere* obtint de Sa Majefté d'aller s'établir à Paris avec fa Troupe: malgré cette infigne faveur, le Directeur, craignant que les Privilégiés de l'Hôtel de Bourgogne ne s'oppofaffent, en vertu de leurs droits, à fon établiffement, profita d'un moment favorable pour intéreffer *Monfieur* en fa faveur. Ce Prince qui lui vouloit du bien, en parla au Roi : Sa Majefté ordonna à fes Comédiens Italiens qui occupoient alors le Théatre du Petit-Bourbon, d'y laiffer jouer alternativement avec eux la nouvelle Troupe ; ce qui eut lieu le 3 Novembre de la même année 1658, jufqu'en 1661, que la Salle du Petit-Bourbon fut démolie, pour élever la belle façade du Louvre.

En conféquence de cette démolition, le Roi ordonna aux deux Troupes de paffer fur le Théatre du Palais Royal, & d'y continuer alternativement leurs repréfentations ; ce qui eut lieu pour celle de *Moliere*, le 5 Octobre 1661, fous le titre des *Comédiens de Monfieur*, jufqu'à la mort de ce célebre Comique; après laquelle Sa Majefté donna ce Théatre à *Lully*, pour y placer l'Opéra, & ordonna à la Troupe qui venoit de perdre fon précieux Directeur, d'aller jouer fur le Théatre de la rue Mazarine, fous le nom de *Comédiens du Roi*, comme il fera dit en fon lieu.

La démolition du Théatre du Petit-Bourbon, rue des Poulies, fut ordonnée en 1660, après qu'il fut arrêté de bâtir la façade du Louvre.

1660.

Le 19 Juillet de l'année 1660, la Comédie fut jouée *gratis* au Public, en réjouissance de la Paix entre la France & l'Espagne : les Comédiens jouerent ce jour-là *Stilicon*, Piece nouvelle de *Thomas Corneille*. C'est la premiere Tragédie qui fut jouée en pareille circonstance, dont le Peuple parut très-reconnoissant.

Une Troupe de Comédiens Espagnols, mandée en France, par ordre de la Reine, après avoir joué devant elle à Saint-Germain, tant que la Cour y resta, débuta à Paris, le 20 Juillet 1660, sur le Théatre de l'Hôtel de Bourgogne : ils resterent en France, pensionnés du Roi, jusqu'en 1672. Mais leur Spectacle devenant de plus en plus désert, ils s'en retournerent dans leur patrie ; & depuis ce temps-là il n'en est point revenu en France de cette Nation.

1661.

Le 28 Janvier 1661, les Comédiens de l'Hôtel de Bourgogne mirent au Théatre, pour la premiere fois, la Tragédie de *Camma*, par *Thomas Corneille*. Cette Piece eut un si prodigieux succès, & attira des Assemblées si nombreuses, qu'au lieu de ne jouer que le Dimanche, le Mardi & le Vendredi, selon l'usage de ce temps-là, les représentations de cette Piece furent continuées les Jeudis des semaines suivantes, tant que cette Tragédie eut de la réussite.

Dans la même année 1661, des Comédiens de Province qui avoient eu le bonheur de

plaire à *Mademoiselle*, dans un voyage qu'elle fit à la campagne, obtinrent de fes bontés la permiffion de s'établir dans le Fauxbourg Saint-Germain, rue des Quatre-Vents, fous le nom de *Troupe de Mademoifelle*. Tant que la Foire dura, ils fe foutinrent; mais après la clôture fe trouvant abandonnés, ils fe difperferent, & retournerent en Province.

1662.

En 1662, Le fieur *Raifin*, Organifte de Troyes-en-Champagne, qui travailloit fecrétement à faire fa fortune depuis quelques années, fe rendit à Paris, à la Foire Saint-Germain, avec fa femme & quatre enfants: après qu'il s'y fut pourvu d'une loge, il fit afficher par-tout qu'il montreroit, trois jours après, une merveille qui tenoit du prodige, & qui feroit l'admiration de tous ceux qui la verroient. Une annonce auffi intéreffante fit l'effet qu'il s'en étoit promis; elle attira un fi grand nombre le jour defigné, qu'à peine refta-t-il à *Raifin* la place néceffaire pour expofer le Spectacle annoncé: il confiftoit dans une Epinette à trois claviers, dont deux de fes filles jouoient fur les deux premiers; lorfque l'air étoit achevé, elles retiroient leurs mains, & le troifieme clavier agiffoit feul & répétoit la même Mufique. Ce Spectacle inoui frappa d'une fi grande furprife les Spectateurs, que les jours fuivants la loge ne défemplit plus. Cette merveille fit un fi grand bruit, que la plus grande partie de la Cour y accourut. Le Roi, l'entendant vanter continuellement, voulut en juger par lui-même; l'Organifte reçut ordre de

se rendre à Versailles; il obéit : il exposa devant le Roi & toute la Cour, plus nombreuse que jamais, la merveilleuse Epinette ; la répétition du troisieme clavier excita des cris d'admiration; Sa Majesté, en étant surprise elle-même au dernier point, ordonna sur le champ au Machiniste de lui donner la clef de ce prodige : *Raisin* ouvrit alors l'instrument ; dès qu'il en eut tiré une planche en coulisse, il en sortit un enfant de cinq ans, c'étoit son fils : il étoit beau comme le jour & vêtu en Amour ; Leurs Majestés le trouverent charmant, le caresserent & lui firent des présents ; toute la Cour en usa de même. Cette agréable Scene fut terminée par une jolie petite Piece que les enfants de *Raisin* & son pere & sa mere jouerent sur le petit Théatre qui avoit été élevé exprès dans la salle. Le Roi, content du plaisir que *Raisin* venoit de lui procurer, lui accorda la permission de jouer à Versailles, sous le nom de *Troupe du Dauphin*; & en attendant que le Théatre, ordonné sur le champ, fût en état de la recevoir, *Raisin* retourna à Paris où il continua de montrer l'admirable Epinette ; moyen qui valut beaucoup d'argent à cet Organiste, & qui fit sa fortune.

Etant mort en 1684, sa veuve continua à jouer la Comédie à Paris avec ses enfants ; l'acquisition qu'elle fit peu de temps après du jeune *Baron* qui n'avoit alors que douze ans, & qui annonça dans ses débuts les talents supérieurs qui le rendirent depuis si célebre, fit gagner à la Directrice de cette Troupe tout ce qu'elle voulut : on ne se lassoit point d'aller entendre ce charmant enfant ; le Théatre de

cette veuve étoit toujours rempli, & presque tous les autres déserts.

Moliere, surpris de cet abandon du sien, & bien davantage du motif qui y donnoit lieu, en voulut juger par lui-même; il n'eut pas plutôt vu en Scene le jeune *Baron*, qu'il comprit ce que cet enfant seroit un jour: à peine la Scene fut-elle achevée, qu'il vola à Versailles, le demanda au Roi pour sa Troupe, & l'obtint. La Dame *Raisin* en ayant été avertie, en fut désespérée. Dans son premier transport de fureur, elle courut chez *Moliere*, armée de deux pistolets, lui dit, avec la rage peinte dans les yeux, qu'elle lui feroit sauter la cervelle, s'il osoit lui enlever son *Baron*. *Moliere*, sans se déconcerter, tira de sa poche l'ordre du Roi, & le lui présenta froidement; à cette vue, la veuve consternée, jugeant qu'elle n'avoit rien à espérer, fondit en larmes, se jeta à ses pieds, en le suppliant au moins de permettre que le jeune Acteur parût encore trois jours sur son Théatre : *Poquelin* touché de ses gémissements, lui en accorda huit, mais sous la condition qu'un de ses gens rameneroit chez lui le jeune Acteur, lorsque le Spectacle seroit fini. Cette grace calma la *Raisin*, & lui valut des sommes considérables pendant cette huitaine; mais aussi-tôt que le jeune *Baron* lui manqua, son Théatre fut désert : se voyant par cet abandon hors d'état de se soutenir, elle s'en alla en Province avec un amant trop chéri qui acheva de la ruiner, c'est la regle.

1667.

Il n'a pas été possible, en portant dans le *Dic-*

tionnaire des Pieces du Théatre, à la lettre F, la Comédie anonyme intitulée *la Fauſſe Clélie, ou l'Inconnue*, jouée en ſociété en 1667, d'en particulariſer le ſujet & l'anecdote qui y donna lieu, parce qu'il auroit trop étendu cet article. Le voici :

Un Préſident du Parlement de G. étant devenu amoureux de la femme de *Moliere*, ne la connoiſſant pas, en fit confidence à une femme commode, nommée Madame *le Doux*, qui lui avoit été pluſieurs fois utile en pareille occurrence. Cette femme ſe rappella dans le moment de cette confidence, qu'elle avoit tiré le plus grand parti d'une fille très-jolie, nommée *la Tourette*, qui reſſembloit à celle dont *M. de N.* étoit amoureux ; elle imagina dans le moment le ſtratagême qu'elle devoit mettre en uſage pour tirer le plus grand parti de cette aventure : mais voulant ſe procurer le temps de le méditer, elle demanda vingt-quatre heures pour y réfléchir, en remontrant combien la dame adorée étoit réſervée ſur ſa conduite, & les obſtacles qu'elle auroit à lever pour y réuſſir. Le Préſident le comprit, & pour l'encourager, lui donna cinquante louis, en l'aſſurant que ſi elle parvenoit à lui procurer ce qu'il deſiroit avec tant de paſſion, elle auroit lieu d'être ſatisfaite de lui. Encouragée par des arrhes ſi flatteuſes, elle revint le lendemain à l'heure déſignée, lui dit qu'elle avoit déjà fait une tentative inutile, que la belle dame, quoiqu'entourée d'adorateurs, n'avoit aucune liaiſon avec aucun, ne les voyoit qu'au Spectacle, & jamais chez elle ; & que ſi elle parvenoit, par des offres

capables de la séduire, à obtenir d'elle un rendez-vous, ce seroit à coup sûr à des conditions qui ne lui conviendroient sans doute pas. M. *de N.* l'interrompit pour lui dire qu'il se soumettroit à toutes, quelles qu'elles fussent, pourvu qu'elle réussît, & qu'elle n'épargnât pas sa bourse. La *le Doux*, la plus intéressée de toutes les intriguantes dans cette partie, après avoir fait languir le Président pendant quinze jours pour mieux se faire valoir, vint enfin d'un air radieux lui dire que l'événement le plus heureux venoit d'applanir toutes les difficultés ; qu'ayant appris d'une femme-de-chambre de la dame, qu'elle avoit gagnée pour vingt-cinq louis, que sa maîtresse avoit perdu, la surveille, au *Pharaon* plus de quatre mille francs ; & de plus, que devant jouer dans une Piece nouvelle où elle vouloit paroître dans un habit superbe, elle avoit saisi cette heureuse occasion, sachant qu'elle étoit désespérée de ne point trouver d'argent, pour obtenir le rendez vous en question ; qu'en conséquence, elle lui avoit proposé dix mille francs, si elle agréoit l'hommage du Président; que la belle *Moliere* avoit d'abord rougi de courroux, avoit voulu la renvoyer avec mépris ; que s'y étant d'abord attendue, elle s'étoit justifiée comme elle avoit pu, en ajoutant que l'envie de lui être utile, lui avoit fait hasarder la proposition, instruite de la perte qu'elle avoit faite au jeu, & de la nécessité où elle se trouvoit relativement à la Piece nouvelle ; que pendant ce propos l'Actrice, au lieu de lui répondre, s'étoit mise à rêver ; qu'elle avoit saisi ce moment pour ajouter qu'en cas que la difficulté roulât sur le

secret, il seroit gardé au point que les plus affidés de ses domestiques ne pourroient le pénétrer. Elle ajouta que Madame *Moliere* lui avoit demandé qu'en cas de consentement de sa part, comment elle vous verroit & où ? Elle, *le Doux*, lui avoit répondu que ce seroit dans une maison à louer, dont elle avoit la clef, de la location dont elle étoit chargée ; qu'en conséquence, elle y feroit porter des meubles, y feroit préparer le premier appartement, & que ce seroit là où Madame *Moliere* se rendroit masquée, au jour & à l'heure convenus par des Porteurs de Chaise ; que cette proposition & ces moyens avoient déterminé Madame *Moliere*, sous la condition expresse, qu'elle lui apporteroit le même jour les dix mille francs en or ; que le Président lui engageroit sa parole d'honneur de garder un secret inviolable, de ne jamais lui parler à la Comédie ni dans sa loge, sans quoi elle faisoit de son côté serment de ne jamais le revoir.

Le rendez-vous dans la maison eut lieu. Une fille de la *le Doux* parut ressemblante à Madame *Moliere* ; s'étant tenue toujours éloignée des bougies, le Président en fut la dupe ; il demanda un second, un troisieme rendez-vous, il les obtint & devint encore plus amoureux. Un obstacle de la part de cette fille adroite, ayant retardé le quatrieme, le Président ne pouvant être plus long temps sans jouir de son prétendu bonheur, alla à la Comédie où la vue de la belle *Moliere* l'enflamma de plus en plus, & au point que, malgré la condition de ne jamais approcher de sa loge,

il s'y rendit lorsqu'elle y fut rentrée. Il attendit que tous ceux qui y étoient en fussent sortis : alors il se présenta, fit sa révérence, s'approcha de son oreille en lui disant, qu'ayant à lui parler, elle renvoyât sa femme-de-chambre qui l'aidoit à la déshabiller. Madame *Moliere* qui ne le connoissoit que de vue, lui répondit, avec hauteur, de se retirer, qu'elle n'avoit rien à écouter de sa part. *M. de N.* tenta d'abord de justifier son manque de parole sur le chagrin dont il étoit dévoré, d'être si long temps privé de son adorable vue & se jeta à ses pieds ; mais au lieu de la calmer, elle le traita avec tant de mépris, que ne pouvant plus le souffrir, il la traita comme il pensoit qu'elle le méritoit, en lui reprochant tout ce qu'il croyoit avoir fait pour elle : la *Moliere* irritée de plus en plus, fit appeller la Garde, se plaignit à l'Officier de l'insulte qui venait de lui être faite. L'on en vint aux explications qui firent découvrir la fourberie. La *le Doux*, instruite dès le lendemain des risques qu'elle couroit, se sauva ; mais les perquisitions furent si subites, qu'elle fut arrêtée avec celle qui avoit joué le rôle de la *Moliere*. Elles furent condamnées l'une & l'autre au fouet; ce qui fut exécuté devant l'Hôtel de Guénégaud, où logeoit Madame *Moliere*. A l'égard du Président, honteux d'une aventure si cruelle, où il avoit joué le rôle principal, il alla s'enfermer dans une de ses terres qu'il ne quitta pas tant qu'il vécut.

Louis XIV voulant avoir un Théatre fixe dans son Palais des Thuileries, ou l'on y pût représenter des Spectacles en tous genres, en

donna la direction au sieur *Vazarini*, Architecte célebre. L'enfoncement de cette salle fut de quarante-sept toises, elle fut coupée en deux parties, l'une pour le Théatre, l'autre pour les Spectateurs. Ce Théatre servit d'abord aux repréfentations de l'Opéra de *Psiché*; mais lorsqu'on ne le joua plus, il fut abandonné jusqu'en 1716.

1673.

Après la mort du célebre *Moliere*, sa veuve & sa Troupe se trouvant sans Théatre, par le don que le Roi avoit fait à *Lully*, de la salle du Palais Royal, pour y établir l'Opéra comme il a été dit, ces Comédiens acheterent du Marquis *de Sourdéac*, moyennant la somme de 30000 liv. une maison située dans la rue Mazarine, dans laquelle il y avoit un fort beau Théatre monté de toutes les décorations & machines propres à différents Spectacles; l'ouverture s'en fit le 9 Juillet 1673. Il subsista jusqu'en 1689, qu'il finit par une représentation de *Laodamie*, Tragédie de Mademoiselle *Bernard*.

Un célebre Peintre de ce temps-là, nommé *Bamboches*, qui ne peignoit que de petites figures, & qui étoit fort à la mode, s'acquit une si grande réputation, qu'un Particulier s'avisa d'élever un Théatre au Marais, & d'y faire jouer des enfants sous le nom de *Bamboches*. Cette nouveauté plut, & attira d'abord grand monde. Mais comme on se lassa aussi-tôt de ce Spectacle qu'on y avoit couru, cette Troupe ne subsista que pendant quelques mois.

1676.

Le Grand *Condé*, qui avoit eu le désagré-

ment de lever le fiege de Lérida l'année précédente, fe trouvant à la premiere repréfentation d'une Piece dont il protégeoit l'Auteur, s'apperçut qu'une cabale nombreufe agiffoit de concert pour la faire tomber ; en fixant le Parterre, il entrevit un Particulier qui ameutoit contre la nouveauté ceux qui l'environnoient ; indigné de cette manœuvre, le Prince s'écria, en le montrant du doigt qu'on l'arrêtât : celui-ci fe retournant fiérement, reprit hautement, l'on ne me prend point, je me nomme *Lerida*, & fe gliffa fi adroitement dans la foule, qu'il échappa à la Garde qui le cherchoit. Le Prince grand en tout point, affura qu'il étoit fâché, toute réflexion faite, de ne le pas connoître ; que la noble franchife avec laquelle ce Particulier lui avoit répondu, lui donnoit pour lui la plus haute eftime. L'on affura que l'inconnu fut inftruit de ce propos ; mais s'il eut le courage de trop parler, il fût encore mieux fe taire, & garda pour toujours l'anonyme.

La raifon qui engagea le Roi à ordonner aux Comédiens François de quitter le Théatre *de Guénégaud*, rue Mazarine, qui y avoient débuté le 23 Mai 1673, & d'en bâtir un ailleurs, procéda des repréfentations qui furent faites par le Directeur des Ecoles du College *de Mazarin*, qui firent connoître les inconvéniens qui réfultoient du concours des Ecoliers, & des carroffes que le College & la Comédie devoient occafionner. Sa Majefté en étant frappée, elle donna ordre au Marquis *de Louvois* de faire notifier aux Comédiens, par M. *de la Reinie*, alors Lieutenant-Général de Police, de chercher un autre

emplacement pour leur Spectacle; la Troupe du Roi n'ayant que six mois pour trouver ce qui lui convenoit, il fut arrêté dans une assemblée qu'elle tint le 20 Juin 1687, qu'elle achèteroit l'Hôtel *de Sourdis*, alors à vendre. Elle en fit l'acquisition sur le pied de 66000 liv; mais la veille du jour que l'on devoit en passer le contrat, il survint des obstacles qui firent avorter ce projet. Il en arriva de même à l'occasion de l'ancien Hôtel *de Nemours*, rue de l'Arbre-sec; de l'Hôtel *de Sens*, rue Saint André-des-Arcs; de l'Hôtel *de Lussan*, rue de la Croix des Petits-Champs; & de l'Hôtel *Dauch*, rue Montorgueil; enfin le Jeu de Paume de l'Etoile, & ses dépendances, sis dans la rue neuve Saint Germain-des-Prés, ayant été proposé, le Roi en agréa le Plan, & permit aux Comédiens de l'acheter. Le sieur *D'orbay*, fameux Architecte de ce temps-là, fut chargé de la construction de ce nouveau Théatre, & il fut ouvert par la Tragédie de *Phedre*, & la petite Piece du *Médecin malgré lui*, le 11 Février 1689, avec la plus brillante assemblée & le plus grand succès. La recette fut de 1889 livres : c'étoit beaucoup pour ce temps-là.

1681.

A la clôture de cette année, le Roi ordonna qu'à l'avenir il seroit accordé une pension de mille francs de retraite à ceux & à celles de la Troupe de ses Comédiens qui seroient obligés de quitter le Théatre, ou pour cause d'infirmité, ou d'âge trop avancé; ce qui fut passé par acte devant Notaire, autorisé par Sa Majesté.

1682.

Le 24 Août 1683, le Roi ordonna qu'il feroit payé au Tréfor Royal, à fes Comédiens douze mille francs de penfion, à commencer au premier Janvier de ladite année.

A l'une des reprifes du *Gentilhomme Crifpin*, Comédie de *Vifé*, jouée pour la premiere fois en 1670, le Parterre ayant hué la Piece comme il avoit fait à la premiere repréfentation, ceux qui étoient fur le Théatre, fe rappellant qu'ils l'avoient applaudie alors, fe réunirent de concert & en uferent ce jour-là de même. Un jeune Seigneur piqué de la contrariété, s'écria: « Eh ! Meffieurs, laiffez-nous rire ; fi la Piece » vous déplaît, allez reprendre votre argent » à la porte, & nous laiffez tranquilles ». A peine cette phrafe fut achevée, qu'un Particulier lui répondit à haute voix :

Prince, n'avez-vous rien à nous dire de plus?

Un autre qui s'apperçut que le prétendu Prince étoit étourdi, s'écria :

Non ; d'en avoir tant dit, il eft même confus.

répartie qui excita de nouvelles huées & à la Piece, & à fon Protecteur ; leçon auffi hardie que plaifante, qui en impofa depuis aux jeunes gens fur le Théatre. La Piece ne fut pas achevée, & depuis les Comédiens n'oferent la reprendre.

1692.

A l'une des repréfentations de la Comédie de *l'Opéra de Village*, de *Dancourt*, le Mar-

quis *de Sablé*, fortant gris d'un long dîner, entendant chanter, dans la douzieme Scene de cette nouveauté, un couplet où il est dit que les vignes & les prés feront fablés, fe perfuada que l'Auteur l'avoit eu en vue & qu'en le nommant, il l'infultoit, il le chercha, & l'ayant trouvé près d'une couliffe, courut à lui & lui donna un foufflet. *Dancourt* voulut s'en reffentir & tirer l'épée ; mais on l'en empêcha, & les amis du Marquis l'environnerent & le conduifirent dans le foyer. Heureufement qu'il y avoit tant de monde fur le Théatre, que le Parterre ignora l'aventure ; mais tout le monde blâma fans ménagement le Marquis *de Sablé*.

1693.

Le 30 Avril 1693, il fut ordonné aux Comédiens de réduire à deux voix le nombre de fix qui chantoient alors, & celui des Violons qui étoient de douze, à fix ; le Directeur de l'Opéra le follicitoit depuis deux mois.

1699.

Le premier Mars 1699, le Roi rendit un Arrêt du Confeil, qui ordonnoit aux Comédiens de donner le fixieme de la recette aux Pauvres de l'Hôpital-Général, & ce même jour, l'on paya 3 liv. 12 fols au Théatre ; aux fecondes loges, 36 fols ; & au Parterre, 18 fols. On ne payoit, avant ce temps, que 15 fols au Parterre, & 10 fols aux galeries ; mais lorfque pour des Pieces nouvelles les Comédiens étoient obligés à des frais extraordinaires, ils s'adreffoient au Lieutenant-Civil du Châtelet, qui

qui leur permettoit d'augmenter les entrées pendant le cours des repréſentations de la Piece nouvelle.

1700.

Le 16 Février 1700, il fut défendu aux Danſeurs de corde de la Foire de danſer & de chanter à l'avenir ſur leur Théatre.

1701.

En 1701, il fut ordonné aux Comédiens, par un Arrêt du Conſeil, de prélever le ſixieme de la recette, ſans aucune charge.

Le 16 Décembre 1716, M. le Duc d'*Orléans*, Régent, accorda la permiſſion aux Comédiens du Roi de donner des Bals publics ſur leur Théatre. L'ordre fut expédié le 26 du même mois, & ils furent ouverts le lendemain.

Un Arrêt du Conſeil, dans le cours de cette année, ordonna aux Comédiens que le ſixieme de leur recette ſeroit prélevé ſans aucune charge.

Au commencement du Carême de la même année, le Directeur de l'Opéra, effrayé de l'obligation où il s'étoit trouvé de fermer ſon Théatre les trois derniers jours du Carnaval, & du préjudice qu'il ſouffriroit de la vogue des Bals accordés aux François, fit des inſtances ſi preſſantes, & les appuya de tant de crédit, que les Comédiens reçurent ordre de ne plus donner de Bals à l'avenir.

1716.

Le 30 Décembre de la même année, on

Tome III. C.

donna au Palais Royal une repréſentation du *Bourgeois Gentilhomme*, dans laquelle les Acteurs de l'Opéra jouerent conjointement avec les Comédiens du Roi. Ils prirent le double, & partagerent la recette. La Troupe du Roi joua ſeule enſuite ſur le même Théatre tous les Mercredis, juſqu'à la mort de *Madame*, mere de M. le Régent.

Il fut défendu aux Troupes Foraines de parler ſur leur Théatre, en 1713. Ceux-ci, pour y ſuppléer, eurent recours à des écriteaux qui contenoient en gros caracteres ce que l'Acteur ou l'Actrice avoit à chanter. L'année ſuivante, ils obtinrent de mettre en chant leurs Rôles, & de là ſe forma l'établiſſement de l'Opéra-Comique, devenu ſi à la mode depuis.

1718.

Le 9 Décembre 1718, la Tragédie d'*Iphigénie* fut annoncée aux François avec quelque choſe d'extraordinaire qu'on n'avoit jamais vu & qu'on ne verroit jamais. On accourut de tous les quartiers de Paris à ce Spectacle en foule, pour jouir d'une nouveauté auſſi intéreſſante; en effet on ne fut pas peu ſurpris, lorſque *Poiſſon* rendit le Rôle d'*Agamemnon*, & la *Thorilliere* celui d'*Achille*; cette plaiſanterie ne plut, qu'un moment & attira tant de huées aux Acteurs, que la Tragédie ne fut pas achevée.

1719.

Le 2 Juillet 1719, le Théatre fut fermé à cauſe de la mort de Madame la Ducheſſe *de Berry*. Il fut r'ouvert le 18 du mois ſuivant;

peu de jours après, il y eut relâche pour le Service de cette Princesse à Saint-Denis.

Le 9 Décembre 1719, le Théatre fut encore fermé à cause de la mort de Madame la Duchesse d'*Orléans*, la Douairiere; r'ouvert le 16 du même mois.

1721.

Le 8 Mai 1721, la Tragédie d'*Esther*, qui n'avoit pas encore été représentée à Paris, y fut donnée pour la premiere fois; elle eut peu de succès.

1723.

Le 2 Décembre 1723, le Théatre fermé pour la mort de S. A. R. M. le Duc d'*Orléans*, Régent; r'ouvert le 10, & refermé le 26, à cause du transport du corps de ce Prince à S. Cloud & à S. Denis.

La Garde de la Comédie augmentée de quatre soldats, le 28 Décembre de la même année 1723, à cause du tapage qu'il y eut le 13 du même mois à la Comédie.

1724.

Le Théatre fermé le 14 Septembre 1724, à cause de la mort du Roi d'Espagne; r'ouvert le 22 du même mois.

Le 14 Novembre de la même année 1724, le Théatre fermé, à cause de la publication du *Jubilé*; r'ouvert le 26 Décembre suivant.

1725.

Le 2 Juillet 1725, le Théatre fermé, à l'oc-

casion des Prieres publiques à Sainte-Geneviève; r'ouvert le 6 du même mois.

La Comédie donnée *gratis* au Public, en réjouissance du mariage du Roi *Louis XV*, au mois de Septembre 1725.

1727.

Le 19 Août 1727, la Comédie donnée *gratis*, en réjouissance de la naissance des deux Princesses dont la Reine accoucha heureusement le 14 du même mois.

1728.

Le 19 Novembre 1728, la Comédie donnée *gratis*, en réjouissance du rétablissement de la santé du Roi.

1729.

Le Théatre fermé le premier Avril 1729, à cause du *Jubilé*; r'ouvert le 2 Mai suivant, avec défenses de jouer les Dimanches & Fêtes, jusqu'au 31 du même mois.

La Comédie donnée *gratis*, le 7 Septembre de la même année 1729, à cause de l'heureuse Naissance de M. *le Dauphin*, né à Versailles, le 24 du même mois.

1730.

Le 31 Août 1730, la Comédie donnée *gratis* pour la Naissance de M. le Duc d'*Anjou*.

1732.

Le 2 Mars 1732, sept députés des Comé-

diens du Roi se rendirent à l'Académie Françoise : le sieur *Quinault du Fresne* y prononça un Discours, servant d'invitation aux Académiciens de prendre leurs places *gratis* à la Comédie Françoise ; l'offre des Comédiens du Roi fut acceptée avec reconnoissance.

1735.

Le 16 Mars 1735, les Comédiens donnerent par extraordinaire, avec l'agrément du Roi, la représentation du *Préjugé à la Mode*, & *de la Pupille*, au profit de la Demoiselle *Gauffin*, célebre Actrice de ce Théatre, chez laquelle le feu avoit pris le 19 Février précédent. Les places furent haussées du tiers, & le Parterre au double.

1736.

Le Roi accorda à ses Comédiens François, en Octobre 1736, une pension de trois mille francs par extraordinaire, sur le Trésor Royal. Elle fut partagée de suite entre Mademoiselle *Quinault*, les sieurs *Quinault du Fresne* & *du Chemin* ; ces trois personnes eurent chacune mille francs.

En 1736, les Comédiens donnerent la premiere représentation de *Childeric* ; dans une des meilleures Scenes de la Piece, un des Acteurs de la Piece portant une lettre à la main, eut bien de la peine à passer pour la remettre, selon son Rôle, à celui auquel il devoit la rendre, à cause de la foule des Spectateurs qui barroit son passage ; un Moine travesti, qui étoit au Parterre, s'écria

hautement, *place au Facteur* ; cette fade plaifantérie fit un si grand effet, qu'à peine la Tragédie put-elle être achevée, tant les huées succéderent. Celui qui avoit occasionné la rumeur, fut conduit en prison. A la représentation suivante, l'Auteur supprima la lettre.

1739.

Le 5 Juin 1739, la Comédie donnée *gratis*, en réjouissance de la Paix.

Le 16 Décembre de la même année, il y eut tant de monde à la représentation d'*Athalie*, & le Théatre & le Parterre se trouverent si excessivement remplis, que la Piece se trouvant à chaque instant interrompue par le tumulte, ne put être achevée.

1742.

Le 16 Mai 1742, le tumulte fut très-grand au Parterre de la Comédie, à l'occasion d'un Citoyen arrêté pour avoir fait du bruit ; on exigeoit absolument qu'il fût relâché. La petite Piece d'*Amour pour Amour*, que l'on avoit commencée, ne put être achevée. Ce qu'il y eut de plus remarquable, c'est que tous ceux qui étoient dans le Parterre, ne purent sortir qu'à dix heures & demie du soir.

1743.

Le Roi accorda en 1743, un Don gratuit à ses Comédiens, de soixante mille francs, pour les indemniser des pertes que leur occasionnoit la guerre.

Sa Majesté les gratifia, l'année suivante, sur ses menus plaisirs, d'une somme de dix mille livres.

1744.

Le 28 Juin 1744, le Spectacle donné *gratis*, à l'occasion de la prise de *Menin*.

1745.

Le 26 Février 1745, le Spectacle donné *gratis*, à l'occasion du Mariage de M. *le Dauphin*.

Le 11 Septembre de la même année, la Comédie donnée *gratis*, en réjouissance de l'heureuse Convalescence du Roi qui avoit été dangereusement malade à Metz.

En faveur du premier Mariage de M. *le Dauphin*, le Roi accorda aux mêmes Comédiens un Don gratuit de deux mille francs.

1746.

Le 22 Juillet 1746, le Théatre fermé, à cause de la mort de Madame *la Dauphine*; rouvert le 5 Août suivant; relâche le 5 Septembre, jour du transport de cette Princesse à Saint-Denis.

1747.

Le 10 Février 1747, la Comédie donnée *gratis*, en réjouissance du second Mariage de M. *le Dauphin*.

Ils furent encore gratifiés, en cette même année de neuf mille francs, en considération du second Mariage de M. *le Dauphin*.

1749.

Le Théatre fermé le 3 Février 1749, à cause de la mort de Madame la Duchesse d'*Orléans*; r'ouvert le 9 du même mois.

La Comédie donnée *gratis*, le 13 Février 1749, en réjouissance de la Paix.

Feu M. *de Crébillon* ne pouvant toucher ce qui lui revenoit de sa part d'Auteur pour les vingt représentations de sa Tragédie de *Catilina*, attendue depuis si long temps, parce que ses créanciers avoient assigné les Comédiens pour la toucher, le Roi, à qui l'on en rendit compte, fit publier des Lettres-Patentes qui ordonnerent qu'à l'avenir les parts d'Auteur seroient insaisissables.

1750.

Dans cette année, Sa Majesté accorda à la demoiselle *Gauffin* une seconde pension de 500 l. & une de mille francs au sieur *la Noue*.

1751.

Le premier Avril 1751, le Roi accorda un Brevet de gratification annuelle de deux mille francs pour supplément à la paie des Gardes-Françoises aux Spectacles.

Le 26 Avril de la même année, les Gardes-Françoises ont relevé, par ordre du Roi, le Guet à la Comédie Françoise, ainsi qu'à l'Italienne; époque heureuse pour le bon ordre & la tranquillité des Spectacles.

Le 15 Septembre 1751, la Comédie donnée *gratis*, en réjouissance de la naissance de M. le Duc *de Bourgogne*.

1752.

Le 10 Février 1752, le Théatre fermé, à cause de la Mort de *Madame*; r'ouvert le 23 du même mois.

1753.

A la clôture de l'année 1753, le 7 Avril, le Roi accorda à ses Comédiens une gratification extraordinaire de vingt mille livres pour les réparations de leur Salle. Le 13 du même mois, les demoiselles *Gauſſin*, *Drouin* & *l'Avoy*, & les sieurs *Armand*, *Bellecourt* & *Deschamps* furent députés de la part de la Comédie, pour aller à Versailles remercier Sa Majesté de ce nouveau bienfait; ils furent présentés par M. le Maréchal Duc *de Richelieu*, premier Gentilhomme de la Chambre, en exercice.

Le 7 Août 1753, un ordre supérieur ayant supprimé les Ballets de la Comédie, les Comédiens fermerent leur Théatre, & députerent à la Cour les demoiselles *Gauſſin*, *Drouin*, *l'Avoy*, & les sieurs *Dubreuil* & *le Kain*, pour obtenir de Sa Majesté la permission de les continuer, sans quoi leur Spectacle en souffriroit beaucoup; le Roi, ayant égard à leurs humbles représentations, leur permit de les reprendre: ce qui eut lieu le 18 du même mois, après les représentations du *Cid* & du *Florentin*.

Le Samedi 24 Août 1753, *Poiſſon*, fils de *Paul Poiſſon*, mourut âgé de cinquante-sept ans: quoiqu'il ait été parfaitement remplacé par le sieur *Préville*, ce Comédien sera long-temps regretté.

Le Roi accorda, à la fin du mois d'Août, au sieur *Grandval*, en considération de ses services, la recette de huit Bals consécutifs qu'il lui permit de donner sur le Théatre de la Comédie à la rentrée de Pâque de l'année suivante, c'est-à-dire, le premier, le 6 Mai; le second, le Jeudi suivant; le troisieme, le 17; & les autres, les Jeudis des semaines suivantes.

Le Mercredi 12 Septembre 1753, la demoiselle *Desmares* mourut à Saint-Germain-en-Laye, âgée de soixante-cinq ans. Elle étoit tante de Mademoiselle *Dangeville*, Actrice si célebre & tant regrettée : c'étoit une Comédienne qui réunissoit à la fois tous les talents du Théatre.

Le Mardi 18 Septembre 1753, les Comédies du *Philosophe marié*, du *Mari retrouvé*, & des Ballets données *gratis*, à cause de la Naissance de M. le Duc *d'Aquitaine*.

Nicolas Grandval, pere de l'Acteur de ce nom, mourut le 19 Novembre 1743. Voyez *les Auteurs*.

1754.

Le 14 Mars 1754, M. *Pierre-Claude Nivelle de la Chaussée*, de l'Académie Françoise, mourut à Paris, âgé de soixante-trois ans. Voyez *le Dictionnaire des Auteurs*.

Le Lundi 10 Juin 1754, le sieur *Dourdet*, Compositeur de Ballets, en fit exécuter un de son invention après la petite Piece, sous le titre de *la Fête de Village*, dans lequel le sieur *Cosimo*, les demoiselles *Boujoni*, *Auguste*, le sieur *de la Riviere* & le Compositeur danserent & rem-

porterent les suffrages des Spectateurs qui étoient en très-grand nombre.

Le Vendredi 5 Juillet de la même année, M. *Néricault Deſtouches*, de l'Académie Françoiſe, l'un de nos bons Auteurs Dramatiques de ce fiecle, mourut âgé de ſoixante-quatorze ans. Voyez *le Dictionnaire des Auteurs*.

Le 30 Août 1754, la Comédie donnée *gratis*, pour l'heureuſe Naiſſance de M. le Duc *de Berry*, né le 23 du même mois ; on repréſenta *la Femme Juge & Partie & l'Uſurier Gentilhomme* ; les Ballets qui ſuivirent ces Pieces furent infiniment applaudis par le Public.

Le 18 Septembre 1754, M. *Charles-Antoine de la Bruerre* mourut à Rome, âgé de trente-huit ans. Voyez *le Dictionnaire des Auteurs*.

La demoiſelle *Beaumenard* qui jouoit avec ſuccès les Rôles de Soubrettes, ſe retira à la clôture de l'année 1754.

1755.

A la rentrée du Théatre de l'année 1755, les luſtres qui éclairoient la Salle de la Comédie furent ſupprimés, à la réſerve de celui de l'Amphithéatre : on y ſubſtitua une autre diſpoſition de lumieres pour le Théatre, & la partie de la Salle & des loges qui l'avoiſinent, qui a été perfectionnée depuis : ce qui fit le meilleur effet, & fut généralement applaudi.

Indépendamment de cette heureuſe innovation, qui fut extraordinairement accueillie, les Comédiens firent conſtruire de petites loges au-deſſus des ſeconds balcons à droite & à gauche, qu'ils louent par abonnement à l'année, ce qui

embellit le Spectacle. Ils avoient fait rétrécir, l'année précédente, le passage qui conduit à l'Amphithéatre, à cause que la voix des Acteurs sur le Théatre se perdoit dans trop de profondeur; ils ont profité de cette augmentation de terrain, pour y placer deux loges qui sont aussi abonnées.

Le Vendredi 2 Mai 1755, les Comédiens autorisés par l'agrément du Roi, ont donné, au profit des Enfants du feu sieur *Deschamps*, leur camarade, mort le 22 Novembre 1754, une représentation de la Tragédie d'*Athalie* & de la Comédie du *Galant Coureur*.

Le 20 Août de la même 1755, le Costume établi, pour la premiere fois, au Théatre François, par les sages représentations de la Demoiselle *Clairon*, & du feu sieur *le Kain*, regretté si justement ; cette heureuse innovation rendit encore plus admirable la Tragédie de *l'Orphelin de la Chine* du célebre *Voltaire*; l'intelligente Actrice qui vient d'être citée eut le courage de supprimer le panier, si chéri des femmes, & si fort en usage au Théatre ; elle parut vêtue telle que l'exigeoit son Rôle ; la Demoiselle *Hus*, qui jouoit alors le tragique, & toutes les Actrices jouant dans la Tragédie, l'ont imitée depuis. Ce Costume desiré depuis si long temps par les Connoisseurs, a été applaudi avec transport par le Public, & a donné depuis le ton de la nouveauté aux Pieces les plus anciennes.

La gloire que s'acquit dans cette même année la France, par la conquête de l'Isle de *Minorque* sur les Anglois, échauffa le zele de la De-

moiselle *Gauffin*; voulant la célébrer, elle saisit l'occasion des Divertissements qui suivent la jolie Piece de *l'Oracle*, & chanta ce Couplet, dont feu *M. de Saint-Foix* est l'Auteur :

> En vain dans un fort redoutable
> L'Ennemi se croit imprenable,
> Et du haut de son roc insulte à nos soldats,
> Quand notre Maréchal (*) commande,
> Il faut que la place se rende :
> Cet oracle est plus sûr que celui de Calcas.

Il est aisé de persuader combien les Spectateurs furent enchantés de ce joli Couplet ; les applaudissements retentirent de toutes parts. Le Parterre exigea à grand cris le *bis*; & l'aimable Actrice, après y avoir satisfait, renouvella les acclamations avec enthousiasme.

Le 18 Novembre 1755, les Comédiens donnerent *gratis la Mere Coquette* & *le Deuil*, en réjouissance de la Naissance de M. le Comte *de Provence*.

A la fin de cette année les Demoiselles *la Chaise* & *du Croissy*, anciennes Actrices du Théatre François, terminerent leur carriere. La premiere qui jouissoit d'une pension de mille francs depuis l'année 1694, mourut le 8 Novembre, & la seconde le 14 Décembre 1755.

1757.

Le 6 Janvier 1757, tous les Théatres de la Capitale furent fermés, à cause de l'affreuse inquiétude où tout le monde fut des suites de

(*) M. le Maréchal Duc *de Richelieu*.

l'horrible attentat du monftre nommé *Damiens*, contre la perfonne facrée du Roi, commis la veille à Verfailles. Les Comédiens le r'ouvrirent le Lundi fuivant, par ordre en réjouiffance de l'affurance que les Chirurgiens du Roi, donnerent que la fanté de Sa Majefté ne couroit plus aucun danger.

Le 21 Janvier 1757, *du Boccage* Comédien renvoyé par ordre de la Cour, mourut à Strafbourg, deux années après.

Dans une reprife de la Tragédie de *Didon*, la Demoifelle *Clairon*, qui avoit été abfente pendant quelques mois, joua fi fupérieurement le Rôle principal, qu'elle fut applaudie avec des acclamations réitérées. Le nouveau Coftume qu'elle venoit d'introduire de concert avec *le Kain*, rendoit l'un & l'autre encore plus chers au Public.

La Demoifelle *Gautier*, Carmelite Penfionnaire de la Comédie, mourut dans fon Couvent, à Lyon, le 8 Avril 1757; les Religieufes de cette Maifon jouiffoient de fa penfion de mille livres depuis l'année 1726, temps de fa retraite du Théatre.

Le 18 Juin de cette année 1757, le Roi rendit un nouveau Réglement, après s'être fait inftruire des affaires de fes Comédiens François; & voulant leur donner des marques de fa protection pour ce Spectacle formé en France, par les talents des plus grands Auteurs, elle fe fit repréfenter les Arrêts rendus en différents temps au fujet de l'établiffement & de l'adminiftration de ladite Troupe; tous ces Arrêts & Réglement ont été révoqués & annullés; & ceux qui leur ont été fubftitués, font renfermés dans quarante articles que voici:

Art. I. Le fonds de l'établissement de l'Hôtel sera & demeurera fixé à la somme de deux cents mille huit cents seize livres, seize sols, six deniers seulement; savoir, cent quatre-vingt dix-huit mille deux cents trente-deux livres, seize sols, six deniers, à quoi ont été fixées par le traité de 1692, les dépenses faites tant pour l'acquisition des fonds sur lesquels les Comédiens prédécesseurs ont fait bâtir ledit Hôtel, la construction du Théatre, que pour l'achat des décorations & autres objets formant ledit établissement; & deux mille cinq cents soixante-quatorze livres payées par lesdits Comédiens pour le rachat de la taxe des boues & lanternes à cause dudit Hôtel, dérogeant à cet égard au traité de 1705.

Art. II. Le fonds ci-dessus sera comme ci-devant divisé en vingt-trois parts égales, dont chacune sera de huit mille sept cents trente livres, quinze sols, cinq deniers au lieu de treize mille cent trente livres, quinze sols, cinq deniers, à quoi avoit été taxé le fonds de chaque part par le traité de 1705 : savoir huit mille cents dix-huit livre, dix-sept sols, deux deniers pour chaque part dans le fonds de l'Hôtel; cent onze livres dix-sept sols, dix deniers pour le rachat des boues & lanternes, & quatre mille quatre cents livres sous le titre de récompense aux Acteurs & Actrices retirés, ou à leurs héritiers, lesquelles quatre mille quatre cents livres, ne pourront être à l'avenir prétendues par les Acteurs ou Actrices, ou leurs héritiers, sous quelque prétexte que ce puisse être, non plus que les deux cents livres pour prétendue indemnité à cause de l'entretien des décorations du Théatre, suivant le traité de 1735.

ART. III. Et voulant Sa Majesté procurer à ladite Troupe le moyen de se soutenir, ordonne que pour rembourser les Acteurs ou Actrices qui ont fait ledit fonds ou portion d'icelui au fur & mesure de la retraite ou décès desdits Acteurs ou Actrices, il sera fait fonds dans les états, des dépenses extraordinaires des Menus, des sommes qu'ils se trouveront avoir payées au jour de la clôture du Théatre de la présente année : à l'effet de quoi il en sera dressé état par les sieurs Intendants des Menus, dont un double d'eux sera annexé à l'acte de société mentionné en l'article XXXIII ci-après ; entendant néanmoins Sa Majesté que les intérêts desdits fonds ou portions de fonds, soient payés par la Troupe jusqu'au jour du remboursement actuel auxdits Acteurs ou Actrices, ou à leurs héritiers ou représentants, à raison de cinq pour cent, francs, & quittes de toutes charges & impositions, à compter du jour de la clôture du Théatre de la présente année ; comme aussi, qu'après l'entiere extinction des sommes qui se trouveront audit jour avoir été payées pour ledit fonds ou portion de fonds conformément audit état, le remboursement desdits huit mille sept cent trente livres, quinze sols, cinq deniers aux Acteurs ou Actrices retirés, & aux héritiers ou représentants de ceux qui seroient décédés, demeurera à la charge de ladite Troupe.

IV. Chaque part sera susceptible de division en demi-part ou autre portion de part comme ci-devant.

V. Le fonds dudit établissement ne pourra
être

être aliéné, ni engagé sous quelque prétexte que ce soit, pour les besoins d'un ou de plusieurs Particuliers, mais seulement pour l'utilité & le besoin commun de la Troupe en général, & en vertu de délibérations prises en la forme qui sera prescrite ci-après.

VI. Aucun des Acteurs & Actrices ne pourra prétendre le remboursement du fonds de sa part, si ce n'est dans le cas de retraite, & ledit remboursement, dans le cas de décès d'aucun d'eux, sera fait à leurs héritiers ou ayant droit, dans la forme désignée par l'Article III ci-dessus.

VII. Aucun desdits Acteurs ou Actrices ne pourra pareillement engager ni aliéner le fonds de sa part, ou autre portion de part dans ledit établissement, ni aucun de leurs créanciers particuliers poursuivre le paiement de leurs créances, pour saisie-réelle, mais seulement par saisie mobiliaire desdites parts, ou portions de parts dans les fonds, s'il y écheoit, contribuer entre lesdits créanciers, lesquels ne pourront procéder par ladite voie, au décès des Acteurs ou Actrices leurs débiteurs.

VIII. Les Acteurs ou Actrices qui seront à l'avenir admis dans la Troupe, seront tenus de payer, sans intérêt, néanmoins la somme ci-dessus de huit mille sept cent trente livres, quinze sols pour une part, & ainsi à proportion, pour une demi-part, ou autre portion de part, entre les mains du Caissier de la Troupe, qui sera tenu de s'en charger en recette & d'en faire emploi, ainsi qu'il sera ordonné par l'Article XXV, ci-après.

Tome III. D

IX. Pour faciliter aux nouveaux Acteurs ou Actrices le paiement defdits huit mille fept cents trente livres, quinze fols, il leur fera retenu, à moins que de leurs deniers ils ne veulent faire le paiement de huit mille fept cents trente livres quinze fols, par chaque année & jufqu'à concurrence, la fomme de mille livres par part, & ainfi à proportion ; & ce, par privilege & préférence à tous leurs créanciers particuliers ; de laquelle retenue, les interêts leur feront payés par la Troupe, à la clôture du Théatre de chaque année, conformément à l'Article III ci-deffus.

X. Tous les Acteurs ou Actrices qui feront renvoyés après quinze années accomplies de fervices, jouiront de mille livres de penfion viagere, laquelle leur fera payée annuellement par la Troupe, fans aucune retenue ni diminution des impofitions préfentes & à venir quelconques, de fix mois en fix mois, à compter des jours & dates des ordres du Gentilhomme de la Chambre lors en exercice, fur lefquels feront expédiés les contrats de conftitutions defdites rentes, aux Acteurs & Actrices ainfi retirés.

XI. Il fera libre auxdits Acteurs ou Actrices de fe retirer après vingt ans de fervices ; & audit cas, ils jouiront de la penfion de mille livres, laquelle fera conftituée à leur profit, conformément au précédent Article ; fauf néanmoins que ceux defdits Acteurs ou Actrices qui feront jugés néceffaires après lefdits vingt ans de fervices, ne pourront fe retirer, mais auront quinze cents livres de penfion, en continuant par eux leurs fervices pendant dix autres années.

XII. Et néanmoins s'il furvenoit à quelques Ac-

teurs ou Actrices avant ledit terme de quinze années, des accidents ou infirmités habituelles qui les missent hors d'état de continuer leurs services, lesdites pensions de mille livres seront constituées à leur profit, en conséquence d'une délibération signée de tous ceux qui composeront alors ladite Troupe, pour leur être payée, ainsi qu'il est porté par l'Article X ci-dessus, & à compter des jours & dates des ordres du premier Gentilhomme de la Chambre, alors en exercice.

XIII. A l'égard des pensions actuellement subsistantes, Sa Majesté ordonne qu'il en sera incessamment fait un état sur lequel à elle rapporté, elle se réserve d'ordonner ce qu'il appartiendra.

XIV. Toutes les pensions telles qu'elles ont été réglées par lesdits Articles X, XI & XII, ou qui seront conservées par Sa Majesté, entre celles qui subsistent actuellement, seront dorénavant à la charge de la Troupe ; en sorte que tous ceux où celles qui succéderont aux Acteurs ou Actrices qui viendront à décéder, ou à se retirer, n'en soient aucunement tenus ; comme aussi ceux ou celles qui doivent actuellement aucune desdites pensions, au terme dudit acte de 1692, & autres subséquents, en seront & demeureront déchargés, à compter du jour de la clôture du Théatre de la présente année.

XV. L'Hôtel où se font les représentations de la Comédie & ses dépendances, & généralement tout ce qui compose ledit établissement, seront affectés spécialement & par privilege auxdites pensions, lesquelles, comme pensions alimentaires, ne pourront être saisies par aucuns créanciers des pensionnaires.

XVI. Il y aura trois Semainiers qui serviront suivant l'ordre de leur réception, & dont le plus ancien de chaque semaine sortant de fonction, sera remplacé par le plus ancien des deux restants, & ainsi successivement de semaine en semaine : les fonctions desdits Semainiers consisteront dans l'administration, police intérieure & discipline de la Troupe, ainsi qu'il va être ordonné & qu'il le sera pour le surplus, par un Réglement qui sera fait par les premiers Gentilshommes de la Chambre de Sa Majesté.

XVII. Arrivant le cas de décès ou de retraite d'aucun desdits Acteurs ou Actrices, ceux qui se retireront, & le plus ancien Semainier, à l'égard de ceux qui viendront à décéder, seront tenus de se retirer par-devers le premier Gentilhomme de la Chambre alors en exercice, pour, sur le rapport qui sera par lui fait à Sa Majesté, ordonner des parts & portions vacantes par Brevets particuliers, expédiés par les sieurs Intendants des Menus.

XVIII. La recette générale sera faite par un seul Caissier, auquel les Receveurs particuliers des différents Bureaux seront tenus de compter chaque jour, après le Spectacle; ainsi que le Contrôleur, de remettre l'état des crédits de chaque jour; en conséquence le Caissier tiendra registre de ladite recette effective, ensemble desdits crédits, jour par jour, duquel registre un double pour le contrôle de ladite Caisse sera tenu par le plus ancien des Semainiers en exercice; & chacun desdits registres sera signé en premiere & derniere feuilles, & paraphé sur chacun des feuillets par un des sieurs

Intendants des Menus: Ordonné Sa Majesté audit Caissier de veiller avec la plus scrupuleuse attention, à l'exactitude desdits regiſtres, ſous peine de radiation de ſes appointements, & de plus grande peine, ſi le cas y écheoit.

XIX. Les deniers de ladite recette effective, ainſi que ledit regiſtre de caiſſe, ſeront renfermés dans le coffre-fort qui eſt dans l'Hôtel, lequel fermera à deux clefs, dont une demeurera ès-mains du plus ancien des Semainiers en exercice, & l'autre en celle dudit Caiſſier.

XX. Ledit Caiſſier ſera ſeul chargé de la dépenſe, & ne pourra faire aucun paiement que ſur des mandements ſignés des trois Semainiers, & de ſix perſonnes au moins, tant Acteurs qu'Actrices; & tiendra, ledit Caiſſier, pareillement regiſtre de la dépenſe, auſſi jour par jour, duquel regiſtre il ſera tenu un double, pour ſervir de contrôle; leſdits deux regiſtres en la forme, ainſi qu'il a été réglé par la recette, par les Articles XVIII & XX ci-deſſus; & celui du Caiſſier, ſera comme dit eſt, renfermé dans ledit coffre-fort, ſuivant l'Article précédent.

XXI. A l'égard des Regiſtres de contrôle deſdites recettes & dépenſes, ledit Semainier le plus ancien en exercice, ſera tenu de les renfermer chaque jour dans une des armoires étant dans la chambre des Aſſemblées.

XXII. Pour éviter la multiplicité des quittances, le Caiſſier dreſſera des états des gages & appointements de Gagiſtes & autres Employés au ſervice de la Troupe, à la fin de chaque mois; leſquels états ſeront émargés par chacun deſdits

Gagistes & autres, après néanmoins qu'ils auront été arrêtés par trois Semainiers.

XXIII. S'il arrivoit que les mémoires des Ouvriers & Fournisseurs ne pussent être acquittés en entier, sur le produit de la recette du mois, il en sera dressé un état double, dont l'un restera ès mains d'un des sieurs Intendants des Menus, & l'autre en celles du plus ancien Semainier qui se trouvera en exercice; & sera le montant desdits mémoires, autant que faire se pourra, acquitté des premiers deniers du mois suivant.

XXIV. A la fin de chaque mois, les registres de recettes & de dépenses, ainsi que ceux de contrôle, seront représentés à l'un des sieurs Intendants des Menus, pour par lui les viser & arrêter.

XXV. Sur le produit de la totalité de la recette, seront prélevés, 1°. les trois cinquièmes du quart, ou le neuvième au total, sans aucune déduction quelconque, pour l'Hôpital-Général; 2°. le dixième, en faveur de l'Hôtel-Dieu, déduction faite des trois cents livres dont la retenue été ordonnée par Sa Majesté, pour les frais par chaque jour de représentation; 3°. la rente annuelle de deux cents livres à la Mense Abbatiale de Saint-Germain-des-Prés, par transaction du 24 Août 1695; 4°. les pensions viageres dont la Troupe sera chargée; 5°. les intérêts des fonds ou portions de fonds, ainsi qu'il est porté par les Articles III & IX ci-dessus; 6°. les sommes payées pour fonds ou portion de fonds, dans le cas prévu par l'Article III ci-dessus; 7°. les appointements du Caissier, des Receveurs par-

ticuliers, des Gagistes, & autres employés au service de la Troupe; & finalement seront payés & acquittés tous les frais ordinaires & extraordinaires à la charge commune de la Troupe; & quant au surplus du produit des représentations journalieres, il sera divisé & partagé en vingt-trois portions égales, & distribuées auxdits Acteurs, à proportion des parts ou portions de parts appartenantes à chacun d'eux, dans le fonds dudit établissement; entendant Sa Majesté que les deniers provenants des paiements qui seront faits par les nouveaux Acteurs ou Actrices, pour leurs fonds ou portions de fonds, ne puissent être employés qu'au paiement des créanciers de la Troupe.

XXVI. A l'égard de la pension de douze mille liv. par chaque année, accordée à ladite Troupe, par Brevet du 21 Août 1682, elle sera pareillement partagée en vingt-trois portions égales, conformément à l'Article précédent; & chacune desdites portions sera & demeurera, comme par le passé, non saisissable par aucuns créanciers particuliers desdits Acteurs ou Actrices.

XXVII. La part de chacun desdits Acteurs ou Actrices, dans le produit des représentations journalieres, sera divisée en trois portions égales: savoir, deux tiers libres & non saisissables par les créanciers, pour être appliqués, l'un aux aliments, & l'autre à l'habillement & entretien de chacun d'eux; & quant à l'autre & dernier tiers, il sera affecté aux créanciers des Acteurs & Actrices, sur lesquels il surviendra des saisies, en sorte qu'après le remboursement & entier paiement du fonds de la part ou portion de part de

chaque Acteur ou Actrice, lesdites saisies vaudront & auront leur effet, sans qu'il soit besoin de les renouveller, sur le tiers de la portion entiere à lui appartenante dans le produit desdites représentations ordinaires.

XXVIII. Les deniers qui composent les tiers destinés aux créanciers seront retenus par le Caissier, pour être par lui remis à la clôture de chaque année, ès-mains du Notaire de la Troupe, par lequel ils seront payés ou contribués, s'il y écheoit, entre les créanciers saisissants; & seront les contributions arrêtées par les débiteurs, en présence de deux anciens Comédiens stipulants pour la Troupe, ainsi qu'il s'est pratiqué jusqu'à présent.

XXIX. Les exploits des saisies qui seront faites, seront portés par le Caissier sur deux regiſtres, dont un restera en ses mains, & l'autre en celles du Notaire de la Troupe. Les mains-levées seront pareillement transcrites sur les mêmes regiſtres; & les exploits de saisies & expéditions de mains-levées, mises dans l'armoire fermant à clef qui est dans la chambre où se tiennent les Assemblées.

XXX. S'il étoit nécessaire d'occuper, ou défendre lesdites saisies, elles seront remises par le Receveur ès-mains du Procureur au Châtelet de la Troupe, ou de son Procureur au Parlement.

XXXI. Chaque année, à la clôture du Théatre, il sera dressé par le Caissier trois états: le premier contiendra les parts ou portions de parts de chaque Acteur ou Actrice, dans le fonds de l'établissement, & ce qui en aura été

acquitté & restera à acquitter ; le second contiendra les dettes passives de la Troupe ; & le troisieme, les pensions viageres dont elle se trouvera lors chargée ; lesquels états seront arrêtés, approuvés & reconnus par tous les Acteurs & Actrices, & ensuite rendus au Caissier, après avoir été transcrits sur un regiftre sur lequel seront portées toutes les délibérations, & qui sera renfermé, par le plus ancien Semainier, dans l'armoire étant en la Chambre des Assemblées, & de la conservation duquel ledit Semainier demeurera personnellement garant.

XXXII. Il ne pourra dorénavant être fait aucun emprunt, que pour dépenses forcées, ainsi qu'il est dit dans l'Article V ci-dessus, & non par billets particuliers, mais seulement par contrats de constitution, autant que faire se pourra, ou par obligations ; lesquels contrats ou obligations seront signés par tous les Acteurs & Actrices, & ne pourront être passés que pardevant le Notaire de la Troupe, qui en gardera les minutes, le tout en vertu de délibérations qui seront remises aux sieurs Intendants des Menus, pour être présentées au premier Gentilhomme de la Chambre en exercice, & être donné des ordres nécessaires, après avoir pris néanmoins l'avis des Avocats composants le Conseil de la Troupe ; déclarants nuls tous contrats, obligations ou billets qui ne seroient pas faits dans la forme ci-dessus prescrite.

XXXIII. Néanmoins les obligations & billets subsistants actuellement, après que les sommes, les dates & même les noms des créanciers, autant que faire se pourra, en auront

été conftatés à la clôture du Théatre de la préfente année, & ainfi fucceffivement par une délibération fignée des fix plus anciens Acteurs, fuivant l'ordre de réception, feront convertis en contrats de conftitution, ou renouvellés avec plus long délai qu'il fera poffible par lefdits fix plus anciens Acteurs, à l'effet de procurer à la Troupe la facilité de faire des emprunts à conftitution de rente, pour rembourfer le montant defdites obligations ou billets.

XXXIV. Il fera fait inceffamment par le Notaire de la Troupe un inventaire double par bref état des titres & papiers des archives, lefquels feront remis dans des boîtes étiquetées, chacun des cotes qu'elles contiendront, & feront lefdites boîtes, ainfi que l'un des doubles dudit inventaire, renfermées dans une des armoires étant dans la chambre d'Affemblée, laquelle fera fermée à deux clefs, dont une demeurera entre les mains du plus ancien des Semainiers, & l'autre en celles du Notaire de la Troupe, qui gardera par-devers lui l'autre double dudit inventaire.

XXXV. Il ne pourra être retiré aucuns titres ni papiers de ladite armoire, qu'en vertu de délibérations fignées des trois Semainiers, & de trois autres anciens Acteurs, & fur les récépiffés de ceux qui auront retiré lefdits titres ou papiers ; lefquels récépiffés demeureront en leur lieu & place, jufqu'à ce qu'ils aient été rapportés, & le rapport en fera conftaté en marge defdites délibérations par la mention qui y en fera faite & fignée par lefdits Semainiers & anciens Acteurs.

XXXVI. Veut & ordonne Sa Majesté que lesdits Comédiens ordinaires soient tenus de représenter chaque jour, sans que, sous aucuns prétextes, ils puissent s'en dispenser.

XXXVII. Ordonne pareillement que le Conseil de la Troupe sera composé de deux anciens Avocats au Parlement, & d'un Avocat au Conseil.

XXXVIII. Il sera incessamment pourvu au surplus de l'administration, police & discipline intérieure de ladite Troupe, par un Réglement qui sera fait par les premiers Gentilshommes de la Chambre de Sa Majesté, & qu'elle entend être exécuté ainsi que s'il étoit contenu en ce présent Arrêt.

XXXIX. Ordonne en outre Sa Majesté qu'aussi-tôt après qu'il aura été fait lecture dudit Arrêt dans une Assemblée générale desdits Acteurs & Actrices, ils seront tenus de passer en conformité un acte de société entr'eux, pardevant le Notaire de la Troupe, lequel acte représenté à Sa Majesté, sera par elle approuvé & confirmé, s'il y écheoit.

XL. Veut & entend Sa Majesté que le contenu au présent Arrêt soit exécuté selon sa forme & teneur, & que tout ce qui y seroit contraire soit regardé comme nul & non avenu, ainsi qu'elle l'a déclaré & déclare dès-à-présent. Mande Sa Majesté aux premiers Gentilshommes de Sa Chambre & aux Intendants des Menus, de tenir la main, chacun en droit soi, à l'exécution du présent Arrêt. Fait au Conseil d'État du Roi, Sa Majesté y étant, tenu à Versailles, le dix-huit Juin mil sept cent cinquante-sept. PHELYPEAUX.

Ces quarante Articles ont été confirmés par des Lettres-Patentes du 22 Août 1761, lesquelles ont été enrégiſtrées au Parlement, le 7 Septembre de la même année.

En conséquence de ce nouveau Réglement, il fut enjoint à la Comédie de former un Conſeil, en vertu de l'Article XXXVII de l'Arrêt du Conſeil, regiſtré depuis en Parlement, en 1761, de pluſieurs Avocats en Parlement, & d'un Avocat au Conſeil ; après en avoir délibéré, les Comédiens nommerent MM. *Coqueley de Chauſſepierre*, *Grabier*, *Jabineau de la Voute*, Avocats en Parlement ; M. *Brunet*, Avocat au Conſeil ; MM. *Formey*, Procureur au Parlement ; *Yvon*, Procureur au Châtelet ; *Trutat*, Notaire.

Conformément à ce nouveau Réglement pour lequel Sa Majeſté a promis des Lettres-Patentes à ſes Comédiens, *Legrand* & *Dubreuil* ſe ſont retirés avec la penſion de quinze cents livres chacun, que le Roi accordera à l'avenir à ceux qui auront trente ans de ſervices.

Le Mardi 12 Octobre, les Comédiens donnerent *gratis*, au Public, *Iphigénie en Tauride*, Piece nouvelle, en réjouiſſance de l'heureuſe Naiſſance du Comte *d'Artois*. En pareille circonſtance, voyez l'année 1660, où l'on trouve que dans cette année, les Comédiens en uſerent de même à l'occaſion de la Paix entre la France & l'Eſpagne.

1758.

Le 16 Octobre 1758, le Comédien *Armand*, qu'une longue maladie avoit empêché de remplir ſon emploi, reparut au Théâtre par le Rôle

de *Dave* dans l'*Andrienne*; à sa premiere vue, le Public, transporté de le revoir, le reçut avec les acclamations les plus flatteuses & les plus réitérées.

1759.

A la clôture du 26 Mars 1759, par *Polieucte* & par *le Magnifique*, *la Noue* fit le compliment, dans lequel il fit ses adieux au Public de la maniere suivante :

« Messieurs, nous achevons l'année la plus
» consolante pour nous, la plus remplie des
» marques de votre bonté & de votre faveur.
» Vous avez soutenu votre Spectacle (car
» c'est, sans contredit, celui de la Nation);
» vous avez, dis-je, soutenu votre Spectacle
» par vous-mêmes : nul secours étranger, nulle
» nouveauté intéressante, &, ce qui est plus rare
» & plus glorieux pour vous, nul desir de
» votre part, nul empressement d'en avoir; de
» sorte qu'aucun Auteur n'est en droit ici de
» réclamer ni de partager des éloges qui vous
» sont dus tout entiers.
» Nous vous avons vu suivre avec empres-
» sement, signaler par les applaudissements les
» plus vifs, honorer de vos assemblées les plus
» nombreuses d'anciens chef-d'œuvres toujours
» vantés avec justice, mais toujours représen-
» tés comme en secret pour un petit nombre
» de Spectateurs, & toujours obligés de céder
» la place à des Pieces nouvelles qui, de l'aveu
» des Auteurs même, leur étoient de beaucoup
» inférieures; dépouillée de l'amour des nou-
» veautés, votre sensibilité pour le beau & pour

» le bon s'est manifestée avec éclat ; vous avez
» prouvé que le goût se perpétue en France ;
» vous avez prouvé que nos ancêtres n'ont eu
» le sentiment ni plus délicat ni plus sûr ; & si
» leurs applaudissements ont fait vivre jusqu'à
» vous les meilleurs Ouvrages de leur temps,
» votre approbation devient aujourd'hui, pour
» ces mêmes Ouvrages, une recommandation
» pour l'avenir, & va les transmettre avec
» toute leur gloire à votre postérité.

» Ne plaignons donc point notre siecle ; vous
» pouvez, s'il le faut, attendre sans inquiétude
» que la nature se repose, & s'anime à repro-
» duire de nouveaux Auteurs dignes de vos
» suffrages. Votre goût garantit vos ressources,
» & des Acteurs & des Actrices tels que vous
» en possédez, sauront réveiller vos empres-
» sements, & renouveller en vous les plaisirs
» & la jouissance de l'héritage de vos peres,
» sans vous laisser rien perdre de vos nouvelles
» acquisitions.

» En perfectionnant leurs talents, on peut
» dire qu'ils ont dérobé vos richesses ; & vous-
» mêmes, Messieurs, vous avez fait leurs éloges
» toutes les fois que vous avez donné la préfé-
» rence à des Pieces connues depuis long temps,
» mais que leur art sembloit avoir rajeunies, &
» dans lesquelles une expression des plus pathé-
» tiques ou plus naturelle vous a fait découvrir
» des beautés d'un nouvel ordre, & qui peut-être
» vous étoit échappée jusqu'à ce jour.

» Si j'ose rendre justice à leur mérite, c'est
» sans oublier que votre approbation fondée &
» méritée pour eux a toujours été gratuite pour

« moi ; peut-être même m'expliquerois-je avec
« plus de réserve, si j'étois encore de leur nombre.
« Je cesse aujourd'hui d'en être : une santé
« affoiblie & peu capable désormais des effets
« qu'exige l'art que j'exerçois sous vos yeux,
« me réduit à une retraite précipitée, mais né-
« cessaire. Je sens tout ce que je perds, Messieurs ;
« accoutumé depuis quinze ans à toutes les
« preuves de votre bienveillance, j'en reçois
« aujourd'hui les derniers témoignages : per-
« mettez-moi de les regretter, permettez-moi
« de vous en marquer la reconnoissance la plus
« vive & la plus sincere, mon cœur en est pé-
« nétré. Mais ce seroit abuser de votre bien-
« veillance généreuse de vous entretenir d'une
« perte qui ne doit être sensible que pour moi ».

Le Public touché de la fin de ce compliment, le témoigna par les applaudissements les plus tristes qui sembloient engager ce digne Comédien de changer de résolution ; mais comme les motifs de sa retraite en marquoient la nécessité, il fut généralement regretté comme un des Acteurs les plus éclairés & les plus humbles du Théatre.

Du 20 Mai. Nous défendons très-expressément à tout Acteur & Actrice de faire, sous quelque prétexte que ce puisse être, aucune innovation, ou aucun acte d'autorité ; d'ordonner aucune dépense extraordinaire, ni d'augmenter les anciennes sans les avoir proposées à l'assemblée, & sans y être autorisé par une délibération signée de la Troupe, sous peine d'en être personnellement responsables, & d'acquitter de ses propres deniers, ou sur la part qui

lui fera retenue à cet effet jufqu'à due concurrence, toutes les dépenfes ordonnées fans cet acte d'autorifation. Voulons à l'égard des affiftants, que le nombre en foit réglé par la Troupe, conformément à ce que l'exécution de chaque Piece pourra exiger.

<div style="text-align:center">Signé, le Duc D'Aumont.</div>

Du 20 Mai 1759. Voulons être exactement inftruits, tant de l'état actuel des baux des petites loges, que des changements qui y arriveront par la fuite ; nous ordonnons ce qui fuit :

1°. Qu'il fera fait à l'Affemblée un état des baux actuels, concernant les dates defdits baux, les noms des locataires, le prix des loges, ce qui peut être dû, & généralement tout ce qui regarde l'état actuel defdites loges;

2°. Que cet état fera remis au fieur *Baron*, Caiffier, qui fera chargé à l'avenir du recouvrement des deniers, & d'en rendre compte à l'Affemblée tous les trois mois;

3°. Que ledit fieur *Baron* aura pareillement foin de rendre compte à l'Affemblée de tous les baux qui finiront, & des locataires qui fe préfenteront pour les louer, afin d'en fixer le prix ; & avant qu'il foit pris aucun engagement, les Semainiers nous rendront compte du tout, & recevront nos ordres à ce fujet.

4°. Il fera donné au Contrôleur communication des baux, afin qu'il veille à leur exécution, fous peine d'en répondre en fon propre & privé nom.

<div style="text-align:center">Signé, le Duc D'Aumont.</div>

DU THÉATRE FRANÇOIS.

DU 21 AVRIL 1759.

ÉTAT des Musiciens qui doivent composer l'Orchestre de la Comédie Françoise :

BRANCHE, premier Violon, 500 liv.

Violons, { NOEL 500
BLONDEAU . . 400
MILAND . . . 400
GIRARD . . . 300 }

Hautbois, { BERAUT 500
MADRON . . . 500 }

Violoncels, { PATOIR 500
DESCOMBES . . 400
CONRARD . . . 300 }

Basson, DUPRÉ 650

 4950 liv.

Le Répétiteur fera obligé de se trouver à l'Orchestre, & d'y servir comme Violon.

Il est ordonné aux Comédiens François ordinaires du Roi de se conformer à l'état ci-dessus, & de faire aux sieurs *Pissot*, *Chartier* & *Perrin* une pension annuelle de deux cents livres pour chacun, que nous leur accordons en considération de leurs longs services.

Signé, le Duc D'AUMONT.

Le 23 Mai 1759, jour de la rentrée, le Théatre s'ouvrit par la représentation des *Troyennes* & du *Legs*. Un applaudissement général &

réitéré avec transport partit au lever de la toile, à l'aspect de la Scene, devenue libre par le retranchement des balustrades. Cette heureuse innovation desirée depuis si long temps par les Amateurs du Théatre, & par feu *M. de Voltaire*, qui en connoissoit plus que personne l'importance, & dont il avoit fait plusieurs fois sentir la nécessité dans les Préfaces de ses Pieces, est la plus agréable époque de l'Histoire du Théatre. M. le Comte *de Laur. . .*, dont le génie est autant créateur qu'éclairé, persuadé combien cette aisance de la Scene ajouteroit au mérite brillant des chef-d'œuvres de *Corneille*, de *Racine*, & des Modernes, & rajeuniroit, s'il est permis de se servir de cette expression, ceux des Dramatiques les plus anciens, envoya une somme d'argent aux Comédiens, sous la condition qu'ils débarrasseroient pour jamais le Théatre des obstacles qui s'opposoient au jeu des Acteurs, & à l'illusion si propre au charme de la représentation. Que ne m'est-il permis d'ajouter de justes éloges pour tout ce qu'on doit à cet Amateur éclairé & généreux! Je ne rappellerai point ici tous les avantages que la Scene a retirés de ce changement avantageux, ainsi que du Costume introduit deux ans auparavant; ils font l'un & l'autre journèllement trop de plaisir, pour qu'on ne s'en souvienne pas éternellement, avec la reconoissance due à ceux qui les ont procurés.

Ce que dit feu M. *de Saint-Foix*, de cette heureuse innovation dans ses *Essais historiques sur Paris*, Tome 7, page 63, est trop satisfaisant pour ne pas le placer ici.

Tout Paris, dit-il, a vu avec la plus grande

satisfaction en 1759, le premier de nos Théatres, notre Théatre par excellence, tel qu'on le defiroit depuis fi long temps, c'eſt-à-dire, délivré de cette portion brillante & légere du Public, qui en faifoit l'ornement & l'embarras; de ces gens du bon ton, de ces jeunes Officiers, de ces Magiſtrats oififs, de ces Petits-Maîtres charmants, qui favent tout fans rien apprendre, qui regardent tout fans rien voir, qui jugent de tout fans rien écouter; de ces appréciateurs du mérite qu'il méprifent, de ces protecteurs des talents qui leur manquent, de ces amateurs de l'Art qu'ils ignorent. La frivolité françoife ne contraſtera plus ridiculement avec la gravité romaine. Le Marquis de * * fera placé dans l'éloignement, où il convient qu'il foit d'*Achille*, de *Néreſtan*, de *Châtillon*, &c.

Thalie, au Théatre François, a le maintien noble & décent; elle y veut des Pieces conduites, des intrigues ingénieufes, des fituations amenées, une fatyre fine & délicate, une morale naiffante fans molleffe & fans pefanteur, un ſtyle qui s'éloigne autant de la gravité tragique, que de l'enjouement forain. Il faut avouer cependant que la Mufe de la Comédie ne conferve pas toujours ce caractere fur la Scene Françoife, & qu'elle s'y permet fouvent des farces & des bouffonneries.

Les Comédiens reçurent le 2 Juin de cette année, l'ordre fuivant des premiers Gentilshommes de la Chambre. Du 2 Juin 1759, l'intention du Roi étant, Meſſieurs, que les Spectacles ceffent les Dimanches & les Fêtes pendant le *Jubilé*, qui ouvrira Lundi prochain,

E ij

vous ne manquerez pas de vous conformer aux ordres de Sa Majesté pour ce qui concerne le vôtre. Je suis, Messieurs, votre très-humble serviteur, *Signé*, BERTIN.

Le Mercredi 18 Juillet de la même année 1759, les trois nouvelles Actrices jouerent dans la Tragédie d'*Iphigénie en Aulide*, la demoiselle *Camouche* rendit le rôle de *Clitemnestre* ; la demoiselle *Dubois*, celui d'*Iphigénie* ; & la demoiselle *Rosalie* joua *Eriphile*. Ce triple essai de ces nouvelles Comédiennes attira le plus grand monde.

Le même jour après la fin du Spectacle, la demoiselle *Fossonier*, âgée de huit ans & trois mois dansa avec une perfection dans le Ballet, à laquelle on ne devoit pas s'attendre à un âge aussi tendre. Cette aimable enfant étoit l'éleve de la demoiselle *Carville*, la fille d'une des bonnes Danseuses de l'Opéra, éleve elle-même du célebre *Dupré*, tant regretté depuis.

Du 25 Juillet 1759. Nous, &c. étant informés que les archives de la Comédie Françoise sont depuis long temps dans une grande confusion, & ayant reconnu qu'il est indispensablement nécessaire d'y rétablir l'ordre & l'arrangement, avons chargé de cette opération les sieurs *Préville* & *Blainville* ; leur ordonnons en conséquence de rechercher avec soin tous les titres, papiers & autres pieces sorties desdites archives, qui peuvent être entre les mains des Comédiens ou autres personnes, & de les y remettre ; de prendre une connoissance exacte de tout ce qui compose lesdites archives ; de placer les titres, papiers & autres pieces, dans

l'ordre où ils doivent être ; d'en dresser un état ou inventaire général, clair, détaillé ; de faire par écrit toutes les notes & observations qui leur paroîtront nécessaires : & après ce travail fini, de nous en rendre compte.

Signé, le Duc D'AUMONT.

Hylas & *Ismene*, joli Ballet, de la composition de *Bellecour*, alors au Théatre, fut exécuté pour la premiere fois aux François, le 9 Septembre de la même année. Ce tableau charmant fit le plus grand plaisir. Les demoiselles *Guimard* & *Alard* y danserent avec des graces qui leur attirerent les plus grands applaudissements toutes les fois qu'elles parurent dans ce Ballet.

1760.

Un petit-neveu du grand *Corneille*, se trouvant dans l'embarras, n'hésita point à en faire confidence aux Comédiens François ; instruit qu'ils sont naturellement bienfaisants, il ne se méprit pas ; dès que la Comédie en fut instruite, elle accorda d'une voix unanime au profit du parent de ce célebre Tragique, le Lundi 30 Mars 1760, une représentation de *Rodogune*; qui fut suivie des *Bourgeoises de qualité*. On eut à cette occasion la preuve que l'on est aussi bienfaisant dans ce siecle que dans le précédent : tout ce qu'il y eut de distingué à la Cour & à la Ville, s'empressa de grossir la recette, en abandonnant aux Comédiens leurs loges qui furent louées trois fois leur valeur, pour qu'ils en tirassent encore parti pour en augmenter la rétribution.

La Demoiselle *Grandval*, femme de l'excellent Comédien de ce nom, qui brilloit alors fur la Scene, fe retira à la clôture de cette année 1760. On a long-temps regretté fa perte; elle mettoit dans fon Jeu un naturel & une nobleffe qui lui attiroient de continuels applaudiffements.

Le 2 Juin de la même année, les Comédiens donnerent pour la premiere fois les *Philofophes*, Comédie de M. *Paliffot*. Jamais Piece n'a tant fait de bruit, n'a tant été applaudie, & ne s'eft tant attiré de critiques : la foule fut toujours prodigieufe & bruyante, tant qu'elle parut au Théatre.

Le 15 du même mois & de la même année, le fieur *Veftris*, choifi pour la compofition des Ballets, débuta par un de fa façon, intitulé *Ariane dans l'Ifle de.***, dans lequel danfa un pas de deux Mademoifelle *Alard*, qui y fut très-applaudie, ainfi que le Compofiteur.

Le 26 Juillet 1760, les Comédiens donnerent pour la premiere fois l'*Ecoffoife*, Comédie du célébre *Voltaire*; jamais Piece n'a fait plus de bruit, ni n'a été plus fuivie, & effuyé tant de critiques; ce qu'il y a de certain, c'eft que, malgré l'envie, elle eft toujours revue avec la même admiration & le même plaifir.

1761.

Pendant l'été de 1761, l'on donna à Choify plufieurs Spectacles dans l'un defquels Mademoifelle *Dangeville* joua le rôle de la Comteffe dans les *Mœurs du temps*. Le feu Roi à cette occafion lui fit donner une boîte avec fon portrait. Mademoifelle *Clairon*, qui avoit joué

dans la Tragédie, obtint la même grace.

A la fin des Voyages & des Spectacles de Choisy, Mademoiselle *Dangeville* reçut encore une nouvelle marque des bontés du Roi ; c'étoit une bague d'un fort beau diamant blanc.

Deux jours après, les vers suivants furent adressés à cette admirable Actrice :

A Mademoiselle DANGEVILLE.

Grands & petits faiseurs de vers,
Qui, pour illustrer *Dangeville*,
En avez rempli l'univers,
A votre ardeur, il s'offre un champ fertile.
Le Roi vient en ce jour de lui faire un présent:
 D'un diamant.
Ce bienfait signalé va produire un volume :
Mais Rimailleurs, ou beaux-esprits,
Croyez-moi, quittez votre plume,
Il en dit plus que vos écrits.

1762.

Le 27 Mars 1762, jour de la clôture du Théatre, dans le temps que les Comédiens jouoient le premier Acte de *Sémiramis*, plusieurs voix du fond du Théatre crierent *au feu, au feu :* l'épouvante fut soudaine & terrible, des flots de Spectateurs effrayés chercherent à échapper, & renverserent les portes & les cloisons ; ceux qui étoient dans l'Amphithéatre sauterent dans le Parterre, & ceux-là escaladerent le Théatre : les femmes des loges s'y précipiterent ; tout étoit dans la plus horrible confusion ; & il en seroit sans doute résulté bien des malheurs, si cet effroi général eut continué ; heureusement qu'un Acteur

accourut sur le Théatre, d'où il apprit que le feu étoit éteint; qu'il n'avoit été produit que par une bougie allumée qu'une Actrice avoit laissée sur une chaise en sortant de sa loge; la Demoiselle *Dumenil* qui s'étoit trouvée mal, reparut un moment après, & le calme succéda de suite aux terreurs dont on avoit été avec tant de raison épouvanté.

MM. les Semainiers tiendront la main à l'exécution des Réglements, pour les Assemblées du Lundi, où il est défendu de traiter d'aucune affaire pendant le répertoire; & dans le cas où il y auroit quelques répétitions indispensables, elles ne seront faites qu'après le répertoire; de même si quelqu'un s'absente pendant ledit répertoire, il perdra alors son droit de présence, & ce, conformément aux Réglements, les Semainiers en étant responsables en leur propre & privé nom. Du 24 Mai 1762. *Signé*, LA FERTÉ.

Le 17 Juin 1762, M. *de Crébillon*, de l'Académie Françoise, Censeur Royal, célebre pour le tragique, mourut à neuf heures du soir, âgé de quatre-vingt-huit ans & six mois; il fut enterré le Samedi 19 au soir dans l'Eglise de Saint-Gervais. Le Mardi 6 Juillet, les Comédiens lui firent faire un Service à Saint Jean-de-Latran, où tout ce qu'il y avoit alors de plus distingué par le rang ou pour le goût des Belles-Lettres, fut invité par les Comédiens, & y assista, ainsi que les Membres des Académies & des Corps littéraires. On ne donne point ici l'extrait de l'histoire de ce grand Tragique, on ne feroit que répéter des éloges multipliés à l'infini.

Du 12 Août 1762, des raisons particulieres

exigeant que M. *Marin* eût la faculté de pouvoir faire entrer pendant quelque temps encore une perfonne à la Comédie, il eſt ordonné aux Comédiens & au Contrôleur qui eſt à la porte, de laiſſer entrer à chaque Comédie celui qui ſera chargé d'un billet de M. *Marin*, juſqu'à nouvel ordre. *Signé*, le Maréchal Duc DE RICHELIEU.

Le 22 Août, 1761, la Demoiſelle *Camouche*, Actrice, auſſi jolie qu'intelligente pour toutes ſortes de rôles, mourut âgée de dix-neuf ans: elle promettoit beaucoup. Les Comédiens lui firent faire un Service à Saint Sulpice, ſa Paroiſſe où elle fut inhumée le 1er. Septembre.

Du 29 Août 1762. Etant informés du peu d'exactitude de la plupart des Comédiens à ſe trouver aux répétitions indiquées, ſoit par le répertoire, ſoit par les Semainiers, nous ordonnons auxdits Semainiers de faire à l'avenir plus exactement leur devoir, ſous peine de punition très-ſévere; en conſéquence il eſt ordonné très-expreſſément auxdits Semainiers de s'arranger entr'eux, pour qu'un des trois ſe trouve toujours à la répétition, où ledit Semainier mettra à l'amende de ſix livres l'Acteur ou l'Actrice qui arrivera un quart-d'heure après l'heure de la répétition indiquée; douze livres, lorſque la répétition ſera commencée; & vingt-quatre livres, lorſqu'on n'y viendra point du tout. Leſdites amendes ſeront miſes en ſequeſtre, pour être diſpoſées ſuivant nos ordres. Le Semainier aura ſoin de remettre à l'Intendant des Menus une liſte des amendes, afin qu'il puiſſe punir plus ſévérement, en cas de récidive.

Dans le cas où, par une tolérance condamnable, le Semainier feroit grace de l'amende, ou n'en auroit pas rendu compte, il sera condamné perfonnellement en cent livres d'amende.

Défendons, fous quelque prétexte que ce puiffe être, qu'il foit fait aucune répétition pendant le temps des Affemblées, & fur-tout pendant le temps du répertoire ; ordonnons au furplus aux Semainiers, fous peine de punition pécuniaire & corporelle, de fuivre littéralement les ordres qui leur font prefcrits par nos Réglements à la tenue des Affemblées, où tout le monde doit être occupé de l'objet du répertoire des Pieces qu'il convient de remettre pour le plus grand avantage de la Troupe ; les Semainiers, en conféquence, auront foin de faire prendre place à tout le monde, afin que les affaires foient traitées avec l'ordre & la décence d'ufage dans tous les Corps.

Dans le cas des Pieces à remettre fur le répertoire, dès que l'avantage de la Troupe s'y trouvera, elles ne feront pas moins jouées, quand bien même ceux qui auroient eu les rôles en chef ne pourroient pas jouer, entendant que les doubles trouvent par-là le moyen de s'exercer.

Signé, le Maréchal, Duc DE RICHELIEU.

Du 11 Décembre 1762. Nous avons approuvé la délibération faite en notre préfence d'affigner un jour de chaque femaine, pour y tenir un *Comité*, dans lequel feront traitées toutes les affaires de la Troupe, pour en rendre compte

aux Assemblées générales, où elles seront décidées en dernier ressort.

Ledit Comité composé, pour ce moment-ci, du vœu unanime de toute la Troupe, des sieurs *Armand, Préville, le Kain, Paulin, Bellecour, Blainville*, & des Demoiselles *Dumenil, Clairon* & *Gauffin*.

Le premier Semainier sera toujours le Président né dudit Comité ; il sera fait un regiftre où toutes les affaires dudit Comité seront portées à mi-marge, & la décision sera écrite à côté, à l'Assemblée générale. Du 22 Décembre 1762.

Signé, le Duc DE DURAS.

A la clôture de cette année 1762, le sieur *Grandval* quitta le Théatre : il excelloit dans le haut comique. Sa retraite, peut-être trop précipitée, affligea les Amateurs du Théatre ; il remonta sur la Scene depuis, comme il sera dit dans son lieu.

1763.

Du 8 Janvier 1763. Il est défendu aux Comédiens François de faire aucun changement à l'avenir dans le répertoire, sans que les Semainiers ne rendent compte sur le champ des raisons qui auroient déterminé lesdits changemens, à peine de punition qui aura également lieu sur lesdits Semainiers, si, par une tolérance condamnable, ils dissimuloient les vraies raisons d'un changement de Pieces.

Secondement, à l'avenir, il ne sera distribué aucune Piece remise, sans qu'au préalable les Semainiers n'en aient prévenu leur Supérieur.

Troisiémement, un des trois Semainiers sera chargé de rendre compte par écrit de tout ce qui se passe dans les Assemblées, soit ralativement aux affaires particulieres de la Troupe, soit au répertoire.

<div align="center">*Signé*, le Duc de Duras.</div>

Du 3 Mars 1763. Le Contrôleur de la Comédie Françoise préviendra le sieur *Barnaud*, qu'il ne jouira plus de ses entrées gratuites à la Comédie Françoise, & que lorsqu'il aura affaire avec quelque Comédien, il prendra d'autres heures que celles du Théatre.

<div align="center">*Signé*, Le Duc de Duras.</div>

Le 14 Mars 1763, M. *Favart* mit au Théatre, à l'occasion de la Paix, une Comédie en un Acte, intitulée *l'Anglois à Bardeaux*, qui fut jouée pendant le Carême ; & c'est la derniere où Mademoiselle *Dangeville* ait paru sur le Théatre de Paris. Elle réussit beaucoup ; mais son succès fut interrompu par la quinzaine de Pâque. On voulut la remettre quelque temps après la rentrée, & Mademoiselle *Dangeville* fut vivement sollicitée d'y jouer son Rôle à la reprise. Elle avoit obtenu sa retraite, & étoit bien résolue de ne pas reparoître sur le Théatre ; mais comme il s'agissoit d'une Piece nationale où l'on célébroit une Paix desirée, & un Roi cher à son Peuple, elle consentit à rejouer pour cette seule occasion, mais à condition de n'en retirer aucune rétribution. Quand elle parut, les acclamations furent d'autant plus grandes, qu'on espéroit qu'elle ne résisteroit pas à cet accueil

flatteur, & au vœu général du Public; mais elle fut inébranlable.

Cette Piece étoit suivie d'un Divertissement; voici le Couplet que feu M. l'Abbé *de Voisenon* fit pour Mademoiselle *Dangeville*, à la reprise:

> Quoique la retraite me plaise,
> Je reviens pour chanter mon Roi :
> C'est le bonheur d'une Françoise,
> Personne ne l'est plus que moi.
> Du sentiment c'est une dette,
> Pour la payer, je reparois ;
> Et de tout mon cœur je répete,
> Vive le Roi, vive la Paix.

Le Samedi 14 Avril 1763, jour de la clôture du Théatre, les Demoiselles *Gaussin*, *Dangeville*, & le sieur *Dangeville*, frere de cette seconde Actrice, quitterent le Théatre avec le regret général de tous ceux qui en sont les Amateurs. On trouvera dans le compliment que prononça le sieur *Dauberval*, à cette clôture, l'éloge sans flatterie des talents supérieurs de ces deux aimables Actrices si difficiles à remplacer. La mort de la premiere n'a pas fait oublier les siens; la seconde, heureusement vivante (1780), ne se montre jamais qu'on ne la regrette sincérement. Je ne puis m'empêcher d'ajouter dans cet *Abrégé*, qu'il a été un temps où je jouissois du bonheur de l'admirer; qu'elle m'a toujours paru simple, modeste, même timide, malgré ses talents supérieurs, au point qu'elle s'en défioit toutes les fois qu'elle étoit chargée de Rôles nouveaux; mais ce qui m'a toujours paru admirable en elle, c'est que vivant, pour ainsi

dire, dans le centre de la cabale, elle déteſtoit les tracaſſeries, & n'a même jamais été ſoupçonnée d'aucune ; au contraire, quand on haſardoit, devant elle, de tomber ſur quelques-unes de ſes camarades, elle en prenoit toujours le parti, & les juſtifioit avec autant de chaleur que d'eſprit.

J'ai dit plus haut, que cette reſpectable Actrice s'étoit retirée à la clôture de 1763 ; M. le Duc *de Duras*, premier Gentilhomme de la Chambre, alors en exercice, la ſollicita vivement de jouer encore quelques Rôles au Voyage de Fontainebleau de la même année, en lui faiſant entendre qu'elle feroit une choſe agréable au Roi ; un pareil motif ne pouvoit manquer de la déterminer, & Sa Majeſté en fut ſi contente, qu'elle lui accorda de nouveaux bienfaits qu'elle n'avoit pas demandés.

1764.

Du 6 Avril 1764. Nous, &c., ordonnons aux Comédiens François de ceſſer leur ſequeſtre & d'en compoſer un nouveau.

Signés, le Maréchal, Duc DE RICHELIEU, & le Duc DE DURAS.

Du 22 Avril 1764. Les Comédiens François ſe mettront inceſſamment à l'étude de *la Magie de l'Amour*, & ſe conformeront à la diſtribution des Rôles que je leur envoie.

Signé, le Duc DE DURAS.

Acteurs de la Magie de l'Amour, *Comédie :*

LOPHILETTE,	Mlle. *Doligny.*
DORIS,	{ Mlle. *Luzy*, Mlle. *Fanier*; } alternativ.
DORIMENE,	Mlle. *d'Epinay.*
LIGDAMAS,	le sieur *Molé.*

Acteurs de Sidney, *Comédie :*

SIDNEY,	le sieur *Bellecour.*
ROSALIE,	Mlle. *Préville.*
HAMILTON,	le sieur *Grandval.*
DUMONT,	le sieur *Préville.*
HENRI, *Jardinier*,	le sieur *Paulin.*
MATHURINE,	Mlle. *Luzy.*

En cas que les Dames *Bellecour* ou *le Kain* ne prennent point ce Rôle.

Du 23 Avril 1764. L'intention de Sa Majesté étant que les doubles & nouveaux Sujets de la Comédie Françoise puissent se rendre utiles & perfectionner leurs talents, il est ordonné aux Comédiens François de laisser jouer les nouveaux les Mardis & les Vendredis, c'est-à-dire, que les doubles s'arrangeront entr'eux pour le choix d'une Piece, qu'ils joueront, soit le Mardi, soit le Vendredi; le plus ancien d'entr'eux fera le choix de la Piece qu'il desirera jouer pour la premiere semaine, le second indiquera celle de la semaine suivante, afin que ceux qui auront des Rôles à apprendre puissent se tenir prêts à jouer de semaine en semaine.

Les nouveaux en useront de même pour le jour qu'ils devront jouer, & ordonnons aux anciens de se tenir prêts aux Rôles dont ils seront chargés, pour que lesdites Pieces puissent être jouées, & aux Semainiers d'y tenir la main, & de rendre compte de ce qui pourroit arriver de contraire au présent Réglement.

Signés, le Maréchal, Duc DE RICHELIEU, & le Duc DE DURAS.

Du 23 Avril 1764, Nous... &c., étant instruits du tort réel que fait à la Cour, tant relatif même aux intérêts de la Troupe, qu'au service du Public, l'absence de certains Sujets; Nous avons réglé & arrêté par le présent, sous le bon plaisir de Sa Majesté, que tout Sujet reçu à part, ou à appointement, qui se sera mis par sa faute dans le cas de s'absenter pendant deux ou trois mois, sera privé, pendant ledit temps, des émoluments de sa part, portion de part ou appointement.

Ordonnons de plus aux Semainiers de tenir la main à l'exécution du Réglement ci-devant donné pour faire jouer les Acteurs nouveaux, & ceux à appointements deux fois par semaine; & de rendre compte aux sieurs Intendants des Menus, des raisons qui auroient pu y porter obstacle, afin de nous en instruire, ou l'informer pareillement par écrit, des différentes affaires qui se feront traitées aux Assemblées, lorsqu'il n'aura pu y assister.

Signés, le Maréchal, Duc DE RICHELIEU, & le Duc DE DURAS.

Du 23 Avril 1764, sur les représentations qui

qui nous ont été faites au sujet du trop grand nombre d'entrées de personnes qui entrent *gratis* à la Comédie Françoise, il sera dressé incessamment un état contenant toutes les autres, avec des raisons motivées sur chacune d'elles, lequel sera remis au sieur Intendant des Menus, pour nous en rendre compte, & être par nous ordonné ce qu'il appartiendra.

Signé, le Maréchal, Duc DE RICHELIEU, & le Duc DE DURAS.

1°. Que tous les Vendredis il soit mis une Piece, où il y aura toujours deux nouveaux sujets employés à jouer. Ordonnons aux Semainiers d'en rendre compte;

2°. De tenir la main à ce qu'aucune Piece ne soit distribuée sans qu'auparavant la distribution projetée ne nous ait été communiquée, nous réservant d'y faire les changements que nous jugerons à propos pour le bien du service;

3°. Que les Demoiselles *de Luzy* & *Fanier* se tiendront prêtes à jouer alternativement l'emploi des Soubrettes; remettre tout de suite *la Magie de l'Amour*.

Signé, le Duc DE DURAS.

1765.

Le 13 Février 1765, les Comédiens donnerent la premiere représentation du *Siege de Calais*, Tragédie de feu M. *de Belloy*. L'enthousiasme avec lequel elle fut applaudie pendant dix-neuf représentations, dont la derniere fut celle de la clôture du Théatre, au lieu de di-

minuer, alla toujours en augmentant. Tant que la Piece fut jouée, l'Auteur fut demandé à grands cris. Quelle que fût la répugnance de feu M. *de Belloy*, naturellement timide, il fut obligé de paroître quatre fois. L'affluence fut toujours si grande, qu'il arriva un jour que partie du Public ne pouvant entrer à la Comédie, les portes en étant trop fiérement gardées, les plus hardis en escaladerent un jour le balcon avec des cordes, & entrerent sans qu'on pût les en empêcher ; tant que les représentations durerent, l'affluence fut toujours si nombreuse, que la salle n'a jamais pu contenir la moitié de ceux qui se présentoient pour y prendre place. Les loges étoient toujours louées quinze jours d'avance.

Ce qui est encore très-flatteur pour l'Auteur de cette Piece célebre, c'est qu'elle eut l'honneur d'être jouée trois fois devant le Roi, la Reine, & toute la Cour, qu'il fut accueilli de Leurs Majestés & de la Famille Royale; que la Reine lui dit, entre beaucoup de choses flatteuses, qu'il avoit bien peint les ames françoises ; que le Roi, après lui avoir accordé la permission de lui dédier sa Piece, lui fit donner, par le Contrôleur-Général, une médaille d'or du poids de vingt-cinq louis, & une gratification de cent.

Cette Piece avoit eu un succès trop brillant, pour ne pas être continuée à la rentrée du Théatre ; aussi fut-elle affichée la veille & le jour où l'on devoit en donner la vingtieme représentation ; mais, par un incident imprévu & inattendu, les Comédiens chargés des Rôles

principaux ne se trouverent point arrivés à l'heure où l'on devoit s'habiller pour commencer ; le Semainier chargé de la police du Spectacle, confondu de ne les point trouver dans leurs loges, rassembla ceux qui se trouverent sous sa main, & les obligea de tenir une Assemblée à la hâte. Quel parti pouvoient-ils prendre, les principaux Acteurs manquant, à l'exception de la Demoiselle *Clairon*, qui, ne participant en rien aux motifs qui les tenoient absents, s'étoit préparée à entrer sur la Scene ? Ne sachant à quel parti recourir, ils chargerent un d'entr'eux, à l'ouverture de la toile, d'annoncer que ne pouvant absolument jouer *le Siege de Calais*, ils alloient donner *le Cid* ; les huées les plus vives & les plus humiliantes succéderent, avec la plus grande indignation à cette annonce, avec le reproche formel aux Comédiens d'oser manquer au Public & même au Roi.

Quel parti pouvoient prendre les Comédiens, après un événement aussi malheureux qu'il étoit inattendu ? Celui de baisser la toile, de faire rendre l'argent aux bureaux, & de se rendre eux-mêmes tous en prison comme coupables, quoiqu'ils ne le fussent pas. C'est ce qu'ils firent, hors la Demoiselle *Clairon*, qui, ne croyant pas être compromise, puisqu'elle s'étoit trouvée prête à paroître sur la Scene, s'en retourna chez elle, en déplorant le sort de ses camarades ; mais le lendemain un Exemt de Police vint l'arrêter chez elle, & la conduisit au For-l'Evêque, où elle resta autant que les Comédiens qui l'avoient précédée.

Piquée, autant que l'innocence peut l'être, de fe voir punie comme coupable, fe trouvant innocente, elle n'eut pas plutôt recouvré fa liberté, qu'elle donna fa démiſſion à la Cour avec fierté. Elle en fut punie par l'acceptation, & elle fe retira. Qui en a fouffert ? Le Public, en perdant une des meilleures Actrices pour le tragique, qui eut été jufques-là.

Ceux qui fréquentoient habituellement le Spectacle François, irrités par une cabale odieufe qui travailloit fourdement à les révolter contre les Comédiens, en aggravant continuellement leurs prétendus torts, furent bien furpris, quand ils furent informés des vraies raifons qui y avoient donné lieu, & qu'ils apprirent que bien-loin que les Comédiens euffent eu en vue de manquer au Public dans ce qui avoit eu rapport à la ceſſation des repréfentations du *Siege de Calais*, ils en avoient été défefpérés eux-mêmes, & que jugeant de là que l'on ignoroit la vraie caufe, ils feroient cenfés coupables, tandis que jufques-là, il n'y en avoit pas un feul d'entr'eux qui, jufqu'à ce malheureux jour, n'eût tenté l'impoſſible pour lui plaire, en travaillant fans relâche à acquérir de nouveaux talents ; enfin, défefpérés de la continuation de fa mauvaife humeur, ils recoururent au feul moyen qui pouvoit les juſtifier, & leur mériter grâce : ce ne pouvoit être qu'en dévoilant un myſtere que la Comédie n'avoit pas cru devoir publier, n'étant point dans l'ufage de dévoiler les fecrets de leurs affemblées ; mais n'ayant pas d'autres moyens dans ce cas, pour faire revenir les mal-intentionnés, ils rendirent public,

par l'impreſſion, un Mémoire qui anéantiſſoit les fauſſes imputations dont ils avoient été calomniés ; il portoit en ſubſtance :

Que le ſieur *Dubois*, l'un de leurs camarades, s'étant déshonoré par une procédure intentée contre lui par le ſieur *Benoît*, Chirurgien Privilégié du Roi, dont les Mémoires répandus dans le monde l'accuſoient, avec des preuves ſans replique, de ne l'avoir point payé des traitements d'une maladie vénérienne, dont ledit Chirurgien avoit fourni les remedes, & d'avoir oſé ſoutenir qu'il l'avoit fait ; leſdits Comédiens, inquiets des bruits déſavantageux qui couroient contre leur camarade, avoient ſupplié leur Supérieur de tirer au clair la manœuvre dont ledit *Dubois* étoit accuſé ; & en cas que leſdites imputations déshonorantes fuſſent fondées, de vouloir bien le congédier, le ſentiment unanime de la Comédie étant de ne plus jouer avec cet Acteur, s'il n'en étoit point lavé. Le réſultat de l'enquête faite par ordre du premier Gentilhomme de la Chambre, n'ayant laiſſé aucun doute ſur ce point, le ſentiment de l'aſſemblée de la Comédie ſur ce ſujet, fut : qu'aucun d'eux ne pouvoit jouer avec ledit *Dubois* ſans partager ſon déshonneur. Le 10, cette délibération ſignée de vingt-deux d'entr'eux, fut portée au premier Gentilhomme de la Chambre, ſupplié en même temps d'ordonner que le Rôle que jouoit ledit *Dubois* dans le *Siege de Calais* fût donné à un autre ; perſuadés que l'ordre en ſeroit expédié le lendemain, ils ſe préparerent pour le jour ſuivant 13, à l'ouverture du Théatre ; mais quel fut leur accablement, lorſque

ledit ordre, qu'ils attendoient ce jour-là dans la matinée, n'arriva qu'à une heure après midi, avec celui de jouer avec ce même *Dubois* le jour même, jufqu'à ce qu'il en eût été ordonné autrement!

Les Comédiens ont avoué dans ce moment, que ce coup de foudre inattendu les troubla au point, qu'ils ne furent d'abord que réfoudre, ne s'étant trouvé dans ce moment que cinq. On répete encore qu'ils firent avertir leurs camarades de fe trouver à l'affemblée à l'iffue de dîner, dans la vue de les engager à fe foumettre aux volontés du Supérieur, jufqu'à ce qu'ils euffent obtenu le renvoi defiré ; mais que lorfqu'à l'heure indiquée, les Acteurs principaux de la Piece, hors Mademoifelle *Clairon*, & eux ne s'y trouvant pas, & ne pouvant alors rien réfoudre, ils remirent le comité à l'heure où les abfents devoient fe trouver dans leurs loges pour s'habiller ; mais étant dit que leurs précautions feroient inutiles, à ladite heure perfonne ne s'y trouva : tout ce qu'on put réfoudre dans cette extrêmité, fut d'annoncer au Public, après l'ouverture du Théatre, l'impoffibilité où fe trouvoit la Comédie de repréfenter le *Siege de Calais*. Il a été dit plus haut ce qui en réfulta, & combien le Public en fut indigné.

On a dit, dans l'article précédent, les motifs de la retraite de la Demoifelle *Clairon* à la clôture du Théatre en 1766. On ajoutera ici qu'elle en donna pour prétexte, que fa foible fanté ne lui permettoit plus d'y refter : il étoit naturel & honnête ; c'eft ce qui la lui fit accorder.

Je ne dois point finir cet article sans rappeller l'honneur que le célebre *Carle Vanloo* fit à cette fameuse Actrice, pour les éloges qu'on lui donna dans les premieres représentations de *Médée*; il se trouva à la derniere, voulant en juger par lui-même; il fut si pénétré de la supériorité de son jeu, qu'au lieu de se mettre à table à son retour, il fut s'enfermer dans son cabinet, & n'en sortit qu'après avoir esquissé la Scene où Mademoiselle *Clairon* se dérobant à la vengeance de son époux, après avoir égorgé ses enfants & mis en cendre le Palais de *Créon*, paroît sur son char, éclairée de son funeste flambeau. L'habile Peintre qui avoit saisi à la représentation les cruelles passions qui s'étoient peintes dans ce moment horrible sur le visage de cette sublime Actrice, devina dans le jeu terrible de ses traits le dévorant alliage du crime & des remords qui la déchiroient; aussi tous les Amateurs convinrent, lorsque ce tableau fut exposé, qu'après avoir saisi la parfaite ressemblance de Mademoiselle *Clairon*, malgré tant de motifs violents pour l'échapper, il l'avoit peinte telle qu'elle avoit paru dans la Scene; ce qui étoit le comble de l'art & de la profondeur du génie. Un grand homme ne produit jamais de morceau digne de l'admiration générale, que l'envie irritée n'imagine des moyens pour la diminuer. La figure de *Jason*, inférieure à celle de *Médée*, fut le prétexte de la critique; mais un ingrat, un perfide ne s'annonce-t-il pas d'abord sous un aspect ignoble? D'ailleurs étoit-il naturel qu'on le dépeignît sous un masque plus héroïque? Que pouvoit *Jason* contre le pouvoir de *Médée*?

Quel que fût son héroïsme & la noblesse de sa figure, n'étoit-il pas un perfide ? Ses torts envers sa bienfaictrice ne méritoient-ils pas le mépris général ? Mais, malgré ces prétendus défauts, ce tableau sera toujours l'admiration des gens de goût, & fera connoître à la postérité le Peintre & la célebre Actrice qui en étoient le sujet.

1766.

En conséquence de l'Article II du Réglement des Comédiens François, arrêté par MM. les premiers Gentilshommes de la Chambre, le premier Juillet 1766, six Comédiens furent nommés pour former un comité, à l'effet de veiller & de répondre de tout ce qui pourroit être de contraire au service de la Cour, du Public, & aux intérêts de la Comédie.

Ceux qui furent nommés en conséquence, furent les sieurs *de Bellecour, de Préville, Brisard, Molé, Dauberval, Dazinval.*

1767.

Le premier Février 1767, il fut permis de proposer une Souscription au profit du sieur *Molé*, pour la représentation d'un Spectacle qui fut bâti exprès dans la maison qu'occupoit le *Baron d'Esclaront*, à la barriere de Vaugirard. Elle fut de six cents billets *ad libitum*, à un louis au moins chacun. Le jour indiqué fut le Jeudi 19 Février 1767. La Tragédie de *Zelmire* de M. *de Belloy*, & la Comédie de l'*Epoux par supercherie*, furent jouées supérieurement. On n'en sera point étonné, en apprenant que le sieur *le Kain* rendit le Rôle principal, & que la De-

moiselle *Clairon*, quoique retirée, y remplit celui qu'elle rendoit avec tant de dignité quand elle repréſentoit avant ſa retraite. Le concours fut prodigieux & la recette au gré de l'Acteur.

En 1767 la ſanté des ſieurs *Molé* & *Préville* les ayant empêchés pendant quelque temps de continuer leur ſervice, le Public qui leur rend la juſtice qui leur eſt due, en marqua ſon inquiétude à chaque annonce des Pieces du lendemain, en demandant, avec intérêt, de leurs nouvelles. Le ſieur *Molé* ayant reparu au Théatre le 10 Février, & le ſieur *Préville* le 28 du même mois, ils furent accueillis l'un & l'autre avec la plus vive ſatisfaction, & les acclamations les plus réitérées.

1769.

En 1769 la Demoiſelle *la Motte*, qui joüoit avec ſuccès les Rôles de caractere, depuis près de vingt années, & qui s'étoit retirée en 1739, mourut à la fin du mois de Novembre. Voici quatre vers qui parurent lorſqu'elle commença à jouer les Rôles qu'elle a remplis juſqu'à ſa retraite :

> *La Motte* rend ſi finement
> Tous les Rôles qu'elle débite,
> Qu'on croit qu'elle a réellement
> Le caractere qu'elle imite.

Mademoiſelle *la Chaſſaigne* remplit actuellement (1780.) cet emploi, & promet qu'avant peu elle s'en tirera auſſi-bien que ſa chere tante; elle a trop d'agrément & d'eſprit pour n'en pas ſentir l'importance.

Le ſieur *Velaine*, nouvellement reçu pour le

tragique & le haut comique, mourut dans la même année : les Connoisseurs l'ont regretté ; on avoit tout lieu d'espérer de ses talents.

1770.

A la clôture du Théatre en 1770, il fut fermé pour toujours dans l'emplacement qu'il occupoit alors, par les représentations des Comédies de *Beverley* & du *Sicilien*. La recette fut de douze cents cinquante livres.

L'ouverture de celui des Tuileries, où le Roi fit passer alors ses Comédiens, en attendant que la Salle nouvelle ordonnée au Fauxbourg Saint-Germain fût bâtie, se fit le 21 Avril 1770, par la Tragédie de *Phedre*, qui fut suivie du *Médecin malgré lui*. Cet heureux changement avoit été annoncé dans le compliment de la clôture l'année précédente, prononcé par *Dauberval*; après en avoir fait connoître l'avantage, il ajouta: « Il est temps que les mânes » de *Corneille*, de *Racine* & de *Moliere* viennent » contempler les changements dont ce Théatre » est susceptible, & nous dire: *Voilà le Temple* » *où nous aimons à être honorés* ».

Cette représentation fut une des plus brillantes & des plus suivies de ce siecle: les deux Pieces furent jouées supérieurement ; l'Actrice qui rendoit le Rôle principal dans la Tragédie fut sublime & parfaitement secondée, aussi les applaudissements furent-ils donnés avec transport.

Dans le compliment que le sieur *Dalainval* prononça dans ce jour heureux, il débuta de cette maniere : « le Théatre François touche

» enfin à l'époque flatteuse qu'il pouvoit espérer.
» Le Gouvernement daigne fixer un moment son
» attention sur lui ; & s'occuper des moyens de
» faire élever un monument digne des chef-
» d'œuvres des hommes de génie qui vous ont
» fait hommage de leurs veilles... Il est temps
» que le Théatre national jouisse des avanta-
» ges qui viennent d'être accordés au lyrique;
» il est temps que les mânes de *Corneille*, de
» *Racine* & de *Moliere* viennent contempler
» les changements dont ce Théatre est suscep-
» tible, & nous dire : voilà le Temple où nous
» aimons à être honorés ; il est temps enfin de
» faire cesser les reproches très-fondés des au-
» tres Nations jalouses de la gloire de la
» nôtre, &c. ».

1772.

Le 30 Novembre 1772, un jeune homme placé à l'Orchestre, du côté des Violons, s'écria à haute voix aussi-tôt que la toile fut levée en se tournant du côté du Parterre : « Messieurs, » écoutez-moi, je vous prie : je suis l'Auteur » d'une Comédie intitulée *le Suborneur* ; elle a » été applaudie par des gens de goût, cepen- » dant les Comédiens de ce Théatre en ont » refusé la lecture, pour s'éviter la peine de » l'apprendre & de la jouer ». A peine ce jeune imprudent eut-il prononcé cette tirade, que le Parterre demanda à grands cris réitérés *le Subor- neur*; la Garde qui étoit accourue en imposa, arrêta l'Orateur, & l'on apprit en sortant de la Comédie, qu'il avoit été conduit au For- l'Evêque.

Dans une Assemblée tenue à la fin de cette année 1772, il fut arrêté qu'on joueroit à l'avenir, tous les Jeudis de chaque semaine, une Comédie de *Moliere*, & que les Rôles en seroient remplis par les premiers Acteurs.

1773.

Pendant l'année 1773, M. *le Dauphin* & Madame *la Dauphine* ont souvent honoré de leur présence nos Spectacles : la Comédie Françoise en a joui le plus souvent. A l'une des représentations du *Siege de Calais* qui avoit été ordonnée, le Prince applaudit beaucoup ces deux vers :

> Rendre heureux qui nous aime, est un si doux devoir !
> Pour te faire adorer, tu n'as qu'à le vouloir.

On a remarqué combien M. *le Dauphin* & Madame *la Dauphine* ont été touchés de tous les endroits qui désignent leur bienfaisance, & surtout leur attachement pour la personne sacrée du Roi. Après la Piece, l'Auteur leur ayant été présenté, il eut l'honneur d'en recevoir les compliments les plus gracieux.

1774.

Madame *la Dauphine*, la Comtesse *de Provence* & les Dames qui l'accompagnoient s'étant rendues un jour *incognito* à la Comédie, se placerent dans la loge des premiers Gentilhommes de la Chambre qui est aux secondes, pour n'être point reconnues ; mais n'ayant pas tardé à l'être, le Public en marqua sa joie par des acclamations réitérées. M. *Dorat*, qui en fut témoin,

saisit cette favorable occasion pour faire sa cour;
après s'y être préparé dans le foyer, il alla se
placer à la porte de la loge des premiers Gen-
tilshommes de la Chambre, & lorsque Madame
la Dauphine en sortit, il lui présenta les vers
qui suivent:

> Quoi! sous un nuage envieux,
> Croyez-vous, auguste *Dauphine*,
> Pouvoir vous cacher en ces lieux ?
> Lorsque Vénus descend des Cieux,
> On sent l'influence divine
> De son aspect majestueux:
> Et lorsque vous trompez les yeux,
> Le cœur des François vous devine.

Un sourire agréable & des marques de bonté
de la part de cette adorable Princesse, furent
le prix flatteur qui récompensa M. *Dorat* de
cette marque de son hommage respectueux.

Le Samedi 30 Avril 1774, le Théatre fut
fermé, comme tous ceux de la Capitale, par un
ordre supérieur, au quatrieme Acte de la Tra-
gédie qu'on jouoit, à cause des Prières de qua-
rante heures qui venoient d'être ordonnées, à
cause de l'extrêmité où se trouvoit le Roi ce
jour-là. Ils resterent fermés pendant quarante
jours, à cause de la mort de Sa Majesté.

A la premiere représentation de la Tragédie
de *Gabriel de Vergy* de M. *de Belloy*, imprimée
sept ans auparavant, la Dame *Vestris* qui jouoit
le Rôle principal, rendit avec tant de vérité &
de sensibilité le cinquieme Acte épouvantable
par son horrible dénouement, qu'une partie des
femmes, des premieres, secondes loges, &
quelques hommes se trouverent mal & furent

obligés de sortir de leurs places pour prendre l'air & être secourus; ce qui eut lieu de même aux représentations suivantes de cette Piece. Voyez ce qu'un Anonyme écrit à cette occasion au Directeur du *Journal de Paris*, N°. 195, page 111.

1777.

Le Vendredi 28 Février 1777, les Comédiens, informés que la Demoiselle *Dumenil* souffroit dans sa fortune, se rappellant avec reconnoissance combien elle avoit contribué à la leur, par sa célébrité, donnerent à son profit, la Tragédie de *Tancrede*, qui fut suivie des *Fausses Infidélités*. La recette répondit au desir que ses anciens camarades avoient tous de la convaincre de leur tendre amitié pour sa personne.

Le 4 Mai de la même année, l'Empereur se trouva à la représentation d'*Œdipe*, de M. *de Voltaire*. Au premier Acte, *Jocaste* ayant dit ces vers :

> . . . Ce Roi, plus grand que sa fortune,
> Dédaignoit, comme vous, une pompe importune :
> On ne voyoit jamais marcher devant son char,
> D'un bataillon nombreux le fastueux rempart :
> Au milieu des Sujets soumis à sa puissance,
> Comme il étoit sans crainte, il marchoit sans défense ;
> Par l'amour de son peuple, il se croyoit gardé.

Le Vendredi 3 Octobre 1777, le sieur *de Larrive*, après avoir joué dans l'*Orphelin de la Chine* le Rôle de *Gengis*, vint annoncer après la Piece, *Zaïre* pour le Samedi suivant. Une voix seule du Parterre s'écria, *n'y joue pas*. Ce cri indigna toute la salle. L'audacieux craignant

d'être arrêté, s'appercevant que les soldats de garde fendoient la presse, fut assez heureux de s'esquiver. Le Public voulant réparer l'affront fait au Comédien si injustement, le demanda à cri réitéré avant qu'on commençât la petite Piece; le sieur *Larrive* fut obligé de reparoître, & le Parterre & toutes les loges le reçurent avec les plus grandes acclamations. Voyez la Lettre écrite aux Auteurs du *Journal de Paris*, à cette occasion, N°. 276, page 3.

Le 22 Octobre de la même année, la Demoiselle *Sainval* l'aînée a joué pour la premiere fois le Rôle de *Mérope*, dans la Tragédie de ce titre. Les partisans de cette Actrice ont soutenu qu'il n'avoit jamais été mieux joué : sans les démentir ceux de Mademoiselle *Dumenil* prétendent que celle-ci y mettoit moins d'explosion, mais qu'elle étoit plus égale & moins monotone.

Le Lundi 15 Décembre 1777, les Comédiens jouerent pour la premiere fois *Mustapha & Zemgir*, Tragédie de M. *de Champfort*. Cette Piece avoit été jouée deux fois à Fontainebleau & à la Cour en 1776, où elle eut un si grand succès que l'Auteur fut accueilli avec distinction par le Roi & la Famille Royale : elle n'en a pas eu un moins brillant à Paris. La Dame *Vestris* a rendu le Rôle principal avec une vérité & une noblesse qui lui ont mérité pendant le cours des représentations, les plus nombreux applaudissements; le sieur *Brisard* & les principaux Acteurs les ont aussi toujours partagés.

1778.

Le Lundi 8 Février 1778, le célebre Ac-

teur *le Kain* mourut. Voyez *Kain*, à la lettre K, dans le *Dictionnaire des Acteurs*.

Le Lundi 16 Février 1778, les Comédiens donnerent au profit d'un parent du grand *Corneille*, dont la fortune souffroit alors, une représentation de *Cinna*. Cette Tragédie fut suivie de la petite Piece du *Rendez-vous*. La recette fut de six mille quatre cents soixante-deux livres.

Feu M. *de Voltaire* fut le premier des admirateurs de ce célebre Tragique qui donna l'exemple de la bienfaisance pour les descendants de ce grand homme ; il fut à peine informé que celui-ci étoit dans le besoin, qu'il donna une dot à la fille du jeune *Corneille* qui épousa le sieur *Dupuis*, auquel, par son crédit, il procura un établissement aussi avantageux qu'honorable ; mais ce parent de *Corneille* étant devenu veuf & s'étant remarié, sa fortune s'évanouit & son fils se trouvant dans la misere, les Comédiens toujours sensibles & reconnoissants, demanderent la permission de lui être utile & disputerent entr'eux à qui en prendroit soin, en attendant que son sort fût changé ; le sieur *Larrive* logé commodément, l'emporta, reçut la mere & le fils chez lui, où il se fit honneur de les traiter aussi bien que s'ils eussent été ses *propres parents*.

Tout ce qui intéresse la gloire de feu M. *de Voltaire*, dont j'ai été honoré de l'estime, & je pourrois dire de l'amitié pendant près de quarante ans, m'est cher & sensible ; à la veille moi-même, relativement à mon âge avancé (quatre-vingts ans), de le suivre, sans doute dans peu, le peuple indulgent qui a toujours admiré ce

grand

grand homme, ne me saura sûrement point mauvais gré de terminer cet Abrégé par des traits qui confirment de plus en plus la réputation du Poëte célebre qui a tant fait honneur à la France & *aux Belles-Lettres*.

Le Lundi 16 Mars 1778, les Comédiens jouerent pour la premiere fois la Tragédie d'*Irene*, de ce grand homme, suivie de la petite Comédie du *Tuteur*. Le bruit courut quelques jours auparavant que des amis affidés de l'Auteur, après avoir été chez lui deux fois aux répétitions de cette Piece, avoient tenté de l'engager à la retirer, dans la crainte qu'elle ne réusît pas. Le Public, encore plus connoisseur qu'eux, cassa leur arrêt; applaudit la Tragédie avec autant de transport que d'enthousiasme; trouva le Dialogue vif, serré; la Poésie harmonieuse, touchante; la marche parfaitement théatrale; enfin la Tragédie d'un grand homme, que la postérité admirera infailliblement tant que le bon goût existera.

La Reine, la Famille Royale, les Princes & les Princesses du Sang, & tout ce qu'il y a de plus grand à la Cour, honorerent de leur présence les représentations de cette Piece, tant qu'elles durerent. Dans l'enthousiasme qui transportoit le Public, il regrettoit de n'être pas à portée d'adresser à l'Auteur présent, ses hommages; à ce défaut, il en rendit à Madame *Denis* sa niece, toutes les fois qu'elle parut aux représentations de cette Piece.

Enfin, informé que ce précieux Poëte étoit malade, il en demanda, avec chaleur, des nouvelles à l'Acteur *Monvel*, lorsqu'il parut

Tome III. G

pour l'annonce du lendemain. Sa réponſe fut : *que M. de Voltaire ne ſe portoit pas auſſi-bien que les Comédiens le deſiroient pour le plaiſir du Public & pour leurs intérêts*. Ce Poëte ſi cher à ſa Nation & aux Amateurs de la bonne Littérature du goût exquis, crachoit alors le ſang & changeoit à vue d'œil.

Cependant, le 30 Mars 1778, ce Poëte tant chéri, dont l'état languiſſant affligeoit tout le monde, autant que les Amateurs du Théatre, ſe trouvant beaucoup mieux, voulut jouir de la douceur d'être préſent à la ſixième repréſentation de ſa Tragédie d'*Irene*. Un nombre de ſes amis & de Littérateurs, en étant inſtruits, allerent l'attendre dans la Cour des Tuileries, où le bruit de ſa venue avoit attiré une foule prodigieuſe de monde ; ils n'entrevirent pas plutôt ſon carroſſe, qu'ils volerent au-devant, ſuivis d'une partie de ceux qui l'attendoient auſſi avec la même impatience : l'équipage ne fut pas plutôt arrêté à la porte de la Comédie, qu'il fut environné, & M. *de Voltaire* applaudi avec tranſport ; pendant cet enthouſiaſme général, ceux qui ſe trouverent à côté de la portiere, l'ouvrirent, avancerent les bras, ſaiſirent cette chere idole, &, ſans lui donner le temps de ſe reconnoître, l'enleverent, & la porterent juſqu'à l'eſcalier par lequel il falloit que M. *de Voltaire* paſsât pour ſe rendre à ſa loge. A peine s'y fut-il montré, que des Spectateurs innombrables qui l'attendoient, firent éclater leur joie & le raviſſement de le voir, par des acclamations qui n'ont jamais eu d'égales ; pendant que le Poëte, tranſporté de ces preuves tou-

chantes & sensibles du plaisir que causoit sa présence, tâchoit d'en exprimer sa reconnoissance par des saluts à droite, en face & à gauche ; le Comédien *Brisard*, qui l'avoit attendu à la porte de sa loge, saisit ce moment favorable, entra à l'improviste, lui mit sur la tête une couronne de lauriers. A cet aspect, la Salle entiere fait éclater son approbation & sa joie par les acclamations les plus vives & les plus réitérées : dans ce moment, M. *de Voltaire* étourdi, & pour ainsi dire, honteux de cet excès d'honneur, s'écria, en se laissant couler à terre : *laissez-moi ; voulez-vous donc ma mort ?* & ôta la couronne ; la toile se leva heureusement au moment que les personnes qui l'environnoient, le releverent & le remirent à sa place, la Piece commençant dans ce moment, son célebre Auteur l'écouta avec l'attention qui lui étoit ordinaire, & applaudit lui-même aux endroits où les Acteurs & les Actrices rendoient supérieurement leurs Rôles. Les Spectateurs, qui ne le perdoient pas de vue, le secondoient par des battements de mains réitérés. La Tragédie finie, son admirable Auteur, après s'être entretenu agréablement avec les personnes qui l'environnoient dans sa loge, se préparoit à en sortir, lorsqu'un spectacle inattendu, au lever de la toile, excita de nouvelles acclamations & les applaudissements les plus vifs ; ils étoient bien fondés : le buste de M. *de Voltaire* se vit placé au milieu du Théatre, environné de tous les Acteurs & Actrices vêtus en habit de gala, ayant tous une couronne de lauriers à la main : chacun d'eux les placerent à leur

tour fur la tête de ce Poëte immortel. Tant que dura cette inauguration chérie, la Salle de tous les côtés retentit de fuffrages unanimes : dès que ces hommages eurent été rendus à ce bufte chéri, la Dame *Veſtris* s'avança fur les bords du Théatre, un papier à la main ; mais l'enthoufiafme continuant par des acclamations réitérées & continuelles, elle fut long-temps fans pouvoir parler : enfin le calme ayant fuccédé par une jufte curiofité, l'Actrice lut à haute voix ces vers, compofés à la hâte, dans le Foyer, par M. le Marquis *de Saint-Marc*, trop connu par fon goût & par fes jolis Ouvrages, pour ajouter rien de plus.

> Aux yeux de Paris enchanté,
> Reçois en ce jour un hommage
> Que confirmera d'âge en âge
> La févere poftérité.
> Non, tu n'as pas befoin d'atteindre au noir rivage
> Pour jouir de l'honneur de l'immortalité ;
> *Voltaire*, reçois la couronne
> Que l'on vient de te préfenter :
> Il eft beau de la mériter,
> Quand c'eft la France qui la donne.

La Salle applaudit avec tranfport ce brillant éloge, & en exigea la répétition. En vérité, quelqu'honneur qu'on ait rendu à M. *de Voltaire* dans fa patrie & dans toutes les Cours de l'Europe, pendant fa vie, ce jour affurément en a été le plus beau & le plus glorieux.

Un Horloger, Artifte célebre, nommé M. *Hauré*, Sculpteur, éleve de M. *le Moine*, qui fe trouva ce jour-là à l'inauguration dont

on vient de rendre compte, en fut si pénétré, qu'en rentrant chez lui, il en esquissa sur le champ le dessin, & ne cessa point les jours suivants de travailler à l'exécution, jusqu'à ce qu'elle fût achevée; il l'enrichit ensuite d'une pendule qu'il avoit fait faire exprès ; le tout se trouva d'un fini parfait ; tous les gens de goût en étant instruits furent le voir, & admirer chez lui ce chef-d'œuvre de l'art.

Le sieur *Moreau* le jeune, Dessinateur & Graveur du Cabinet du Roi, frappé du même enthousiasme, saisit, de son côté, le coup-d'œil admirable de cette inauguration, & en fit le même soir un dessin parfait ; il a été exécuté depuis, avec la même habileté, par le sieur *Gaucher*, célèbre Graveur de l'Académie des Arts de Londres, ce qui a attiré chez lui un nombre infini de gens de goût & de connoisseurs.

Les vers qu'on a présentés à M. *de Voltaire* pendant les représentations de sa Tragédie d'*Irene*, sont trop agréables pour ne pas les placer ici.

A M. de VOLTAIRE.

Je n'ai pour tout bien qu'une poule :
Un assez beau coq, son voisin,
Tous les matins lui jette au moule
Un œuf dont je fais le larcin.
La pauvrette se laisse faire :
Si cette poule, mon trésor,
Conserve les jours de *Voltaire*,
Ce sera la poule aux œufs d'or.

Le Samedi 4 Avril de la même année 1778,

jour de la clôture du Théatre, par la septieme représentation d'*Irene*, où M. *de Voltaire* s'étoit placé en loge grillée pour se dérober aux yeux du Public, le sieur *Molé*, chargé du compliment, débuta par les regrets de la perte que l'on venoit de faire du sieur *le Kain*, & par de justes éloges de ses talents immortels ; ensuite passant, pour consoler les Spectateurs trop attendris, à l'heureuse existance du Poëte célebre qui fait tant d'honneur à la France, il continua dans ces termes :

« Ce que vous faites aujourd'hui, Messieurs, » du vivant même du digne successeur de *Cor-* » *neille* & de *Racine*, du vivant de cet homme » universel, que ses concitoyens réclamerent, » qu'ils ont retrouvé avec un transport digne » d'eux & de lui, & qui, après avoir accumulé succès sur succès, lauriers sur lauriers ; » après avoir vu depuis long temps ses propres » Ouvrages se disputer la palme, que l'univers » lui-même dans leur incertitude, décerne à son » Auteur ; après avoir rassemblé le Public, il y a » soixante ans, par une nouveauté théatrale, digne » de ses Maîtres, vient, soixante années après, » vous rassembler pour une nouveauté encore digne de lui. Que vous dirai-je, Messieurs ? Après » la gloire d'avoir été couronné par vous, quel » plus digne hommage lui rendre, que de » vous inviter de réunir dans vos pensées, s'il » étoit possible, dans un instant, toutes les » productions de ce Génie sublime & inépui-» sable, depuis *Œdipe* jusqu'à *Irene*, quelle » image, Messieurs ! Quel autre champ aussi » vaste & aussi fertile en objets digne de votre

» admiration ! Quelle suite de tableaux ajoutés
» aux merveilles du siecle qui l'a vu naître ! Il
» semble qu'elle embrasse plus encore que l'es-
» prit humain ne peut comprendre ; mais lais-
» sons à la postérité tranquille le soin de pro-
» noncer son éloge. Il respire : on l'a retrouvé
» ce grand homme , ce Vieillard vénérable ,
» l'honneur & l'orgueil de la nature. Semble-
» t-elle attester son plus sublime effort , par le
» soin qu'elle prend de le conserver ? ah ! qu'il
» vive : que les lauriers dont le Public l'a cou-
» vert , lui servent d'égide contre les attaques
» du temps , & que , revenu au sein de ses con-
» citoyens , heureux d'exister avec lui , Paris
» s'enorgueillisse aux yeux de l'avenir , jaloux
» du pouvoir d'embellir le couchant de sa vie !
» C'est le devoir d'un Public juste , sensible &
» digne d'honorer le génie ; vous en usez ,
» Messieurs : laissez de grace au milieu des ac-
» clamations de joie que son retour vous ins-
» pire , laissez percer nos voix , & que notre
» reconnoissance proportionnée aux dons accu-
» mulés de son génie , vous paroisse un sen-
» timent légitime , en contemplant les titres
» immortels qu'il nous a donnés au bonheur
» de vous plaire ».

À la rentrée du Théatre, le Lundi 27 Avril 1778 , par la Tragédie d'*Alzire*, suivie du *Tuteur*, le Public s'étant apperçu, au quatrieme Acte, que M. *de Voltaire* étoit dans la loge de Madame *Hebert*, en marqua son ravissement par des acclamations aussi vives que réitérées ; en vain ce célebre Poëte tenta-t-il , par des révérences & des gestes reconnoissants , & sup-

pliant d'arrêter cet enthousiasme, échauffé par une présence aussi chere ; la Dame *Vestris* qui commença le cinquieme Acte, fut à peine entendue : enfin, le calme succédant, la Piece fut achevée supérieurement, tant la présence de son Auteur chéri anima le zele des Acteurs par les applaudissements que M. *de Voltaire* leur donna lui-même.

En sortant de sa loge, le Chevalier *de l'Ef-cure*, Officier aux Gardes, lui présenta ces vers, qu'il composa dans le moment que l'Auteur de la Piece fut reconnu par le Public :

A M. de VOLTAIRE.

Ainsi chez les Incas, dans leurs jours fortunés,
Les enfants du Soleil dont nous suivons l'exemple,
Aux transports les plus doux étoient abandonnés,
Lorsque de ses rayons il éclairoit leur temple.

La réponse de M. *de Voltaire* fut une révérence accompagnée de ces vers :

Des Chevaliers François tel est le caractere,
Leur noblesse, en tout temps, me fut utile & chere.

Après tant de témoignages de satisfaction & d'allégresse que l'Auteur de cet Ouvrage a si vivement partagé, & dont il a été continuellement le témoin, combien ne lui en a-t-il pas coûté ! C'est avec tremblement qu'en Historien fidele, il est forcé de mettre sous les yeux du Public les vers qui suivent : M. *de Voltaire* les composa quelques jours après la représentation dont on vient de parler, & dont il parut quelques copies le mois suivant :

Adieux du Vieillard.

Adieu, mon cher Tibule, autrefois si volage,
 Mais toujours chéri d'Apollon,
Le Parnasse fêté comme aux bords du Lignon,
 Et dont l'amour a fait un sage :
Des Champs Elisiens, adieu pompeux rivage,
De palais, de jardins, de prodiges bordé,
Qu'ont encore embelli, pour l'honneur de notre âge,
Les Enfants d'*Henri IV*, & ceux du grand *Condé*.
Combien vous m'enchantez ! Muses, Graces nouvelles,
 Dont les talents & les écrits
 Seroient de tous nos Beaux-Esprits,
 Ou la censure, ou les modeles !
Que Paris est changé ! les Welches n'y sont plus :
Je n'entends plus siffler les ténébreux reptiles,
Les Tartuffes affreux, les insolents Zoïles.
J'ai passé : de la terre ils étoient disparus.

Mes yeux, après trente ans, n'ont vu qu'un peuple aimable,
Instruit, mais indulgent, doux, vif & sociable.
Il est né pour aimer : l'élite des François,
Et l'exemple du monde, & vaut tous les Anglois.
De la Société les douceurs desirées,
Dans vingt Etats puissants sont encor ignorées :
On les goûte à Paris, c'est le premier des Arts.
Peuple heureux, il naquit, il regne en vos remparts.
Je m'arrache en pleurant à son charmant empire ;
Je retourne à ces monts qui menacent les cieux,
A ces antres glacés, où la nature expire,
Je vous regretterois à la table des Dieux.

M. *de Voltaire* faisoit alors les préparatifs de son départ pour retourner à Ferney, lorsqu'il composa ces vers. Hélas ! soupçonnoit-il alors qu'il ne sortiroit de cette si chere Capitale,

que pour terminer fa glorieufe carriere & pour difparoître à jamais ? Hélas ! hélas ! il mourut la nuit du 30 au 31 Mai 1778, entre trois & quatre heures après minuit.

Le Mardi 22 Décembre de la même année, les Comédiens donnerent *gratis*, en réjouiffance de l'heureux Accouchement de la Reine, & de la Naiffance de *Madame Fille du Roi* (*), la Tragédie de *Zaïre*, fuivie du *Florentin*. Les portes de la Comédie furent ouvertes à midi, & le Spectacle commença à deux heures : tout s'y paffa avec autant d'ordre & de refpect que dans une repréfentation ordinaire, quoique la foule des Spectateurs fût immenfe. Avant la Tragédie, le fieur *Deshayes*, Maître des Ballets, danfa avec la Doyenne des Poiffardes. Ces Danfes durerent jufqu'à deux heures un quart, avec la plus grande gaieté que le Spectacle commença. Après fa fin, le Peuple danfa jufqu'à huit heures du foir, la joie peinte fur le vifage. Ces Fêtes furent terminées par des cris réitérés de vive le Roi & de vive la Reine.

L'Académie Françoife fit placer, cette année, dans la falle de fes Affemblées, le bufte du célebre *Moliere*, l'un des chef-d'œuvres de M. *Houdin*, donné par M. *d'Alembert*, comme une élection tacite de cet illuftre Poëte, n'ayant pû le faire de fon vivant, quoiqu'il le méritât à tant de titres, retenue par l'obftacle de fa profeffion de Comédien. En l'admettant de fon Corps après fa mort, elle a immorta-

(*) Cette Princeffe fut ainfi nommée par Sa Majefté, pour ne pas priver *Madame* de cet honneur, dont elle a toujours joui.

lisé son goût pour les talents supérieurs, & la mémoire de ce fameux Dramatique, on la consacrant par cette inscription qu'elle a fait mettre au bas du buste de ce grand homme :

> Rien ne manque à sa gloire,
> Il manquoit à la nôtre.

1779.

Le Lundi premier Février 1779, les Comédiens donnerent pour la premiere fois *les Muses rivales*. Cette Piece, dont on ne connut pas d'abord l'Auteur, est, à proprement parler, l'Apothéose de M. *de Voltaire*. Les neuf Muses y disputent à l'envi l'avantage de le présenter au Dieu des Arts, ayant excellé dans le genre où chacune d'elles préside. Dans le moment où Apollon & les Muses attendent ce grand homme pour le couronner, *Mercure* arrive, & leur dit que ce célebre Poëte, fêté dans l'Elisée par l'auguste *Henri IV*, ne veut plus le quitter, & qu'il s'est écrié lorsqu'il l'a engagé à le suivre :

> Ayant vécu trop peu sous le jeune (*) Louis,
> Je demeure à jamais auprès de son modele.

La Muse à qui l'Epopée doit sa gloire, prétend qu'elle doit avoir la préférence sur *Melpomene*; Madame *Vestris*, vêtue en grand deuil, qui représente cette Muse, qui pleure encore son Poëte chéri, l'emporte. *Apollon*, représenté par le sieur *Molé*, termine le différend, & celui des *trois Graces*, figurées par les De-

(*) *Louis XVI.*

moiselles *Doligny*, *du Gazon* & *Contat*, en leur promettant une Fête à l'honneur du Héros qu'elles réverent également ; en achevant ces mots, il ordonne à un buisson de lauriers de s'ouvrir; dans le moment le buisson se partage en deux, & présente au premier coup-d'œil le buste de *Voltaire* : alors tous les Acteurs & toutes les Actrices de la Comédie, vêtus du costume de l'emploi qu'ils remplissent dans les Pieces de ce Poëte s'avancent: *Brisard*, en *Brutus*; *Larrive*, en *Zamor* ; *du Gazon*, en fier, en fat, & avec les suites relatives à ces Pieces; ils marchent deux à deux au son des fanfares : après avoir environné le buste, *Melpomene* s'avance, & place sur la tête de *Voltaire* une couronne de lauriers.

A la sixieme représentation de cette jolie Piece, le nom de son Anonyme n'a plus été un myftere. L'on étoit bien fondé à l'attribuer à M. *de la Harpe*, qui en reçut depuis des complimens mérités.

Le 20 Mars de la même année 1779, le Théatre se ferma par *l'Orphelin de la Chine* & *les Muses rivales*. Dans le compliment de clôture, que le sieur *Fleury* prononça, comme le dernier reçu, il le termina de cette maniere :

« Si nous ne pouvons parvenir tous à obte-
» nir une célébrité qui n'appartient qu'au mé-
» rite éminent, nous pouvons, au moins,
» tout entreprendre pour vous plaire : varier
» vos plaisirs en est le plus sûr moyen. Heu-
» reux lorsque des nouveautés brillantes vien-
» nent seconder nos efforts ! *Œdipe chez Admete*
» a fait couler vos larmes ; vous avez applaudi

» avec transport à la piété d'*Antigone*, aux
» remords de *Polinice*, au noble dévoue-
» ment d'*Alceste*; combien l'émotion de vos
» cœurs, combien vos larmes ne doivent-elles
» pas encourager l'Auteur, qui, noble émule
» du *Sophocle* de la Grece, succede au *Sopho-*
» *cle* François, à ce *Voltaire* si connu des ri-
» vaux, mais qui peut-être n'aura jamais d'égal!
» Les Muses se sont disputées devant vous
» l'honneur de couronner son front : toutes,
» en vers charmants, ont disputé leurs droits;
» toutes se sont réunies pour donner à l'homme
» universel, digne objet de leurs débats, & le
» premier rang du Parnasse, & la couronne
» immortelle qui n'appartient qu'au génie.

» Vos applaudissements ont confirmé leur
» arrêt, & la postérité n'appellera point de vo-
» tre jugement. En lisant les chef-d'œuvres *de*
» *Voltaire*, elle n'oubliera point celui qui sut
» les apprécier, qui, par un peuple entier ras-
» semblé dans le Cirque, fit répéter avec ac-
» clamation le nom du plus grand homme dont
» s'honore notre patrie.

» Permettez-nous d'exposer, Messieurs, qu'à
» la mémoire immortelle *de Voltaire*, se join-
» dra quelquefois le nom du (*) *Roscius* Fran-
» çois ».

Le Lundi 31 Mai 1779, jour anniversaire
du célebre *Voltaire*, la Comédie mit au Théa-
tre pour la premiere fois *Agatocle*, la derniere
Tragédie de ce grand homme qui fut suivie
de la petite Piece du *Tuteur*; elle fut pré-

(*) *Le Kain*, le plus célebre de ce siecle.

cédée du discours suivant, prononcé par le sieur *Brisard:*

« Messieurs, la perte irréparable que le
» Théatre & la France ont faite l'année derniere,
» & dont le triste anniversaire vous rassemble
» aujourd'hui, a été, depuis cette fatale époque,
» l'objet continuel de vos regrets. Vous avez
» eu du moins la consolation de voir ce que
» l'Europe a de plus grand & de plus auguste
» partager un sentiment si digne de vous ; &
» les honneurs que vous venez rendre à cette
» ombre illustre, vont encore satisfaire & sou-
» lager à la fois votre juste douleur pour don-
» ner à cette cérémonie funebre tout l'éclat
» qu'elle mérite & que vous desirez ; nous
» avions pensé d'abord à remettre sous vos
» yeux quelqu'une des Tragédies dont M. *de*
» *Voltaire* a si long temps enrichi la Scene,
» & que vous venez si souvent admirer ; mais
» dans ce jour de deuil où le premier besoin
» de vos cœurs est de déplorer la perte de ce
» grand homme, nous croyons ajouter à l'in-
» térêt qu'elle vous inspire, en vous présentant
» la Piece qu'il vous destinoit quand la mort
» est venue terminer sa glorieuse carriere. Vous
» voyez, sans doute, avec attendrissement l'Au-
» teur de *Zaïre* & de *Mérope*, recueillant tout ce
» qu'il avoit de force & de courage pour s'occuper
» encore de vos plaisirs, au moment où vous alliez
» le perdre pour jamais. Vous connoîtrez tout le
» prix qu'il mettoit à vos suffrages par les efforts
» qu'il faisoit même aux bords du tombeau pour
» les mériter ; efforts qui peut-être ont abrégé
» une vie si précieuse. Le peuple d'Athénes

» entouré de chef-d'œuvres que lui laiſſoient
» en mourant les Artiſtes célebres, ſembloit, au
» moment de leurs obſeques, arrêter ſes regards
» avec moins d'intérêt ſur les productions ſu-
» blimes que ſur les ouvrages auxquels ces hom-
» mes rares travailloient encore lorſqu'ils étoient
» enlevés à la Patrie. Les yeux pénétrants de
» leurs concitoyens liſoient dans ces reſpecta-
» bles reſtes toute la penſée du génie qui les
» avoit conçues : ils y voyoient encore attachée
» la main expirante qui n'avoit pu les finir, &
» cette douloureuſe image leur en rendoit plus
» cher l'illuſtre compatriote qu'ils ne poſſédoient
» plus ; mais qui, juſqu'à la fin de ſa vie, avoit
» tant fait pour eux. Vous imitez, Meſſieurs,
» cette nation reconnoiſſante & ſenſible, en
» écoutant l'ouvrage auquel M. *de Voltaire* a
» conſacré ſes derniers inſtants : vous apperce-
» vrez tout ce qu'il auroit fait pour le rendre
» plus digne de vous être offert ; votre équité
» ſuppléera à ce que vos lumieres pourroient
» y deſirer ; vous croirez voir ce grand homme
» préſent encore au milieu de vous dans cette
» même ſalle qui fut ſoixante ans le Théatre
» de ſa gloire ; & où vous-même l'avez cou-
» ronné par nos foibles mains avec des tranſ-
» ports ſans exemple ; enfin vous pardonnerez
» à notre zele pour ſa mémoire, ou plutôt
» vous le juſtifierez, en rendant à ſa cendre
» les honneurs que vous avez tant de fois ren-
» dus à ſa perſonne. Quel ennemi des talents
» & des ſuccès oſeroit, dans une circonſtance
» ſi touchante, inſulter à la reconnoiſſance
» de la nation, & en troubler les témoignages ?

» Ce sentiment vif & cruel ne peut-être, Mes-
» sieurs, celui d'aucun François, & seroit
» d'ailleurs un nouveau tribut que l'envie paie-
» roit sans le vouloir aux mânes de celui que
» vous pleurez ».

Ce discours fut applaudi généralement. Il fut attribué à M. d'*Alembert*, l'un des plus fideles admirateurs *de Voltaire*, & lui fit beaucoup d'honneur.

La Tragédie d'*Agatocle* fut écoutée avec la plus grande attention & le plus vif intérêt. A chaque Scene une foule de beaux vers furent applaudis avec enthousiasme : leur coloris, leur fraîcheur sembloient être fabriqués par une jeune verve, & ne se ressentoient en aucune maniere de la caducité du Poëte.

Le 13 Juin 1779, la Tragédie de *Bajazet* ayant été annoncée pour le lendemain, la Demoiselle *Sainval* l'aînée, qui réclamoit depuis long temps le Rôle de *Roxane*, le principal de cette Piece, quoiqu'il appartînt à l'emploi des premieres Princesses, dont jouissoit alors la Dame *Vestris*, fut déboutée de sa prétention par une décision unanime de MM. les premiers Gentilshommes de la Chambre du Roi, sur la différence des emplois, la Demoiselle *Sainval* l'aînée n'étant reçue que pour celui de Reine, & non de Princesses ; *cependant, pour l'amour de la paix, & pour fournir à la Demoiselle* Sainval *de nouvelles occasions de se rendre agréable au Public, Madame* Vestris *a fait volontairement le sacrifice de ce Rôle & de huit autres appartenants également à son emploi, & elle ne s'est réservée que le droit d'y doubler la Demoiselle* Sainval.

Après

Après cette complaisance de sa part, devoit-on s'attendre que ce différend eût des suites ? Il en a cependant eu des plus sérieuses. La Demoiselle *Sainval* a prétendu remplir ces Rôles de droit; cette contestation s'est vivement aigrie ; on en apprendra les fâcheuses suites en son lieu.

Trois jours auparavant, c'est-à-dire le 11, les Comédiens donnerent après *Adélaïde du Guesclin*, *le Droit du Seigneur*, Comédie du célebre *Voltaire*, en trois Actes, en vers, qui avoit été donnée pour la premiere fois en 1762, sous le titre de l'*Ecueil du Sage*, sans succès. Les changements heureux de l'Auteur à cette reprise ont été applaudis : la seule chose qui a déplu, que l'on reproche aux Comédiens, est d'avoir oublié que l'action de cette Piece est supposée s'être passée sous le regne de *Henri II*, & que le costume de ce temps est bien différent de celui d'aujourd'hui.

Le 2 Août 1779, il a été annoncé pour nouveauté un Ouvrage nouveau, intitulé, *Théatre à l'usage des jeunes personnes*, tome premier, par Madame la Comtesse *de Genlis* : il n'est pas possible, dans cet abrégé, de rendre compte de l'utilité dont il est pour la jeunesse, & combien mérite d'éloges son Auteur. Sa lecture intéressante fera plus d'effet que tous les Livres de Morale qui ont été publiés jusqu'ici. *Voyez* le compte qu'en rend le *Journal de Paris*, N°. 214, page 869. L'extrait qu'on y trouve est digne de celui qui l'a si habilement esquissé.

Le même jour, les Comédiens ont donné la premiere représentation de *Laurette*, Comé-

die de M. **, en trois Actes en vers. Son succès a été médiocre, elle en méritoit cependant un plus flatteur; elle ma paru jugée trop févérement. Elle n'eut que fept repréfentations.

Le Lundi 13 du même mois, la Demoifelle *Doligny* joua pour la premiere fois dans la Comédie du *Glorieux*, le Rôle de *Lifette*. Ce Rôle fi difficile par la variété des nuances auxquelles l'Actrice doit fe plier, fut joué on ne peut pas plus fupérieurement, c'eft-à-dire avec la nobleffe & la décence d'une fille de qualité.

Le Samedi 14 Août, la Demoifelle *Conftance*, premiere Danfeufe de la Comédie, débuta par le Rôle d'Amoureufe, dans l'*Ecole des Maris*; & le Lundi 16, dans *le Chevalier à la Mode*; fa modeftie, dit le *Journal de Paris*, a engagé le Semainier à fupprimer dans l'affiche le jour de fon début : il a été heureux : on ne s'attendoit pas que cette Débutante n'ayant jamais effayé ce talent fur aucun Théatre, pas même de fociété, fe tireroit auffi naturellement de fon emploi. Le Public l'a encouragée, en l'applaudiffant; cependant elle n'a point encore reparu fur la Scene depuis fes débuts.

Le Samedi 21 du même mois, la Demoifelle *Sainval* cadette, qui par des motifs relatifs à fa fœur aînée, ne paroiffoit plus depuis quelque temps fur la Scene, a rendu le rôle d'*Aménaïde* dans la Tragédie de *Tancrede*. A peine y a-t-elle été reconnue, qu'elle a été applaudie avec tant de tranfports qu'elle en a été fi fenfiblement affectée, qu'elle eft tombée fans con-

noiſſance : heureuſement que les prompts ſecours qui lui ont été donnés derriere le Théatre où elle fut tranſportée ſur le champ, l'ont remiſe dans ſon état naturel ; un quart-d'heure après elle a continué ſon Rôle ; la prudence du Public a été admirable dans cette occaſion : quelle que fût ſa joie en la revoyant, il l'a contenue tant qu'elle a été en Scene & ne l'a fait éclater qu'à la fin de la Tragédie, où il n'y avoit plus rien à craindre de la ſenſibilité de cette intéreſſante Actrice.

Le Samedi 28 Août, la Demoiſelle *Raucour*, abſente depuis près de trois années, a reparu ſur le Théatre dans la Tragédie de *Didon*. Les ſentiments ont été trop partagés & trop différents ſur le retour imprévu de cette Actrice, & ſur ce début pour que je haſarde le mien ; ce que je puis ajouter, c'eſt que depuis la retraite de la Demoiſelle *Sainval* l'aînée, la recette étoit en ſouffrance, & que depuis le retour de cette Actrice, elle a augmenté.

Le Dimanche 29 Août 1779, la Dame *Julien*, femme de l'agréable Acteur de la Comédie Italienne, débuta dans la *Gouvernante*, & dans la *Jeune Indienne*, par les Rôles d'Amoureuſes. Après ſes débuts, elle a été reçue à l'eſſai le 13 Septembre de la même année. Elle joue avec intelligence, mais ſon organe pour le tragique, fait craindre que le Public ne s'y accoutume pas.

Le Samedi 25 Septembre 1779, les Comédiens, encore meilleurs François qu'Acteurs, quoique beaucoup d'entr'eux ne ſe préſentent jamais ſur la Scene ſans être accueillis vive-

ment du Public, donnerent une repréfentation de *Gaſton* & *Bayard*, ne doutant point que les quatre vers adreſſés par le Chevalier *Sans-Peur*, & ſans reproche au jeune Guerrier, ne fît l'effet qu'ils s'en étoient promis, & que par cet ingénieux moyen, leur joie devenue publique ſur leur Théatre, ſe trouvant conſignée dans leurs archives, honoreroit à jamais leur Corps : ils ne ſe tromperent pas.

Eleve, ô mon éleve, eſpoir de ta patrie,
D'*Eſtaing*, cœur tout de flamme, à qui le ſang me lie:
Toi, né pour être un jour par tes hardis exploits,
Ainſi que ton aïeul, bouclier de ton Roi.

A peine l'Acteur achevoit-il le dernier de ces vers, que les applaudiſſements les plus vifs partirent du Parterre & de toutes les loges avec des tranſports qui firent connoître l'amour dont on brûle pour le Roi, & le gré que l'on fait au Comte *d'Eſtaing*, d'être le premier qui a fait bénir les armes d'un jeune Monarque, qui ſemble n'exiſter que pour la gloire & le bonheur de ſes Sujets.

Que mes Lecteurs ne me ſachent point mauvais gré de m'être un peu étendu ſur cet article, deux raiſons majeures en ſont la cauſe : la premiere, un ſentiment de reconnoiſſance pour les bontés dont cet auguſte Monarque m'a honoré en augmentant mon traitement de retraite qui me met en état d'achever une vie conſacrée au ſervice de mes Rois ; la ſeconde, de partager la reconnoiſſance de la Patrie

pour les derniers exploits de M. le Comte d'*Eftaing*.

Sans la crainte d'être long, j'aurois ajouté ici les fêtes qu'a données Madame la Comteffe *d'Eftaing*, à l'occafion de la prife de la *Grenade*, & du combat naval de fon illuftre époux, le Dimanche 28 Septembre de cette même année dans fa maifon à Paffy, où tout le Village a été illuminé ce foir-là à cette heureufe occafion. On en trouvera une relation intéreffante dans le *Journal de Paris*, N°. 269, page 1093, qui eft auffi-bien écrite qu'elle eft intéreffante. Ces preuves du patriotifme & de l'amour de cette digne & refpectable époufe font d'un exemple trop flatteur pour ne pas être lues & admirées par tous les bons Citoyens.

Le Samedi 2 Octobre 1779, la Comédie mit au Théatre pour la premiere fois, une Piece en cinq Actes, en vers de M. *Dorat*, intitulée *Roféide*; elle fut fuivie de la *Sérénade*. Cette Piece remplie de portraits les mieux deffinés, de tirades admirables qui ont été applaudies avec enthoufiafme, ajoute au mérite de l'Auteur. Il eft vrai que l'envie a tenté de le diminuer, mais des retranchements de longueurs, & d'heureufes corrections en ont augmenté la valeur. En écrivant cet article, l'affiche m'apprend qu'elle a été interrompue le 18, à la huitieme repréfentation.

Le Dimanche, 17 du même mois, la Demoifelle *Sainval* cadette, qui étoit abfente depuis deux mois, relativement à fes propres affaires & à celles de fa fœur, a reparu dans *Ariane*, par le Rôle principal de cette Tragédie; la fa-

tisfaction a été générale, & s'est encore plus signalée dans toutes les loges, l'Orchestre, l'Amphithéatre, & les secondes, enfin de toutes parts dans la Salle. Elle a bien justifié, par le jeu le plus supérieur, ces preuves de satisfaction unanime & répétées à chaque Acte; mais au troisieme, l'Actrice a été si sublime dans sa Scene avec Théfée, que l'enthousiasme a subjugué les Spectateurs: noblesse, sensibilité, abandon, explosion, tout s'est réuni pour que les Connoisseurs mêmes conviennent unanimement que cette Actrice, dans cette Tragédie, l'a emporté sur toutes celles qui ont rendu le Rôle avant elle. Elle a reparu dans le même Rôle pour la seconde fois, le Samedi 23 du même mois; elle y a été reçue avec les mêmes acclamations.

Mon projet, en terminant cet *Abrégé de l'Histoire du Théatre François*, étoit de rendre compte des vrais motifs de la disgrace de la Demoiselle *Sainval* l'aînée; mais, après l'avoir esquissé, j'ai pensé que la plus grande partie du Public étoit prévenue par une brochure hardie, répandue sous le manteau, il y a quelques mois, & par un enthousiasme relatif à ses talents. Je laisse au temps & à la vérité à prononcer : ce que je hasarderai à l'égard de ses talents, c'est que l'engouement & le goût qui s'énervent de jour en jour, lui ont trop attiré d'admirateurs enthousiastes, pour toucher à cette corde. Il est certain cependant que, sans des actes d'explosion, plus allumée par l'énergie, que par l'intelligence & le goût, elle seroit une Actrice ordinaire, & même monotone : dans

la supposition que je me méprenne, qu'on en accuse mon peu de connoissance du Théatre, & non l'envie de lui nuire, personne ne desirant plus sincérement que moi la fin de ses malheurs.

RÉGLEMENT
POUR
LES COMÉDIENS FRANÇOIS
ORDINAIRES DU ROI.

Nous Louis-Marie d'Aumont, Duc d'Aumont, Pair de France; André Hercule de Rosset de Fleury, Pair de France; Louis-François-Armand Duplessis, Duc de Richelieu, Pair de France; Emmanuel-Félicité de Durfort, Duc de Duras; tous quatre premiers Gentilshommes de la Chambre du Roi:

En conséquence des ordres du Roi à Nous adressés, & portés à l'Arrêt du Conseil du 18 Juin 1757: après nous être fait rendre compte des divers abus qui se sont introduits à la Comédie Françoise, tant par rapport à la police intérieure, que par rapport à la représentation des Pieces, & nous ayant paru indispensable d'établir un ordre qui remédie à ces abus si contraires à la satisfaction du Public, à l'intérêt des Comédiens, & aux dispositions de notre Réglement du 23 Décembre 1757, Nous avons

jugé à propos de le remettre en vigueur, en étendant les différents Articles qui nous ont paru mériter le plus d'attention; avons en conféquence, par le préfent Réglement, arrêté & ftatué ce qui fuit :

ARTICLE PREMIER.

Le préfent Réglement, renfermant toutes les difpofitions des précédents, après avoir été lu en préfence de toute la Société, fera mis fur les regiftres des délibérations, & il en fera fait une copie à chacun des Acteurs & Actrices qui compofent la Société, afin que perfonne n'en puiffe prétendre caufe d'ignorance; & il en fera fait en outre lecture tous les fix mois, en préfence de tout le monde, en une Affemblée générale indiquée à ce fujet, & dont les Semainiers préviendront les fieurs Intendants des Menus. Au furplus, ils veilleront, conjointement avec le Comité qui fera établi, à l'exécution du préfent Réglement, & feront tenus d'informer des contraventions qui pourroient avoir lieu, faute de quoi ils deviendront refponfables en leur propre & privé nom de ce qui aura été fait de contraire à la teneur des Articles qui compofent ledit Réglement; & paieront cent livres d'amende, lefquels cent livres feront dépofées dans une caiffe particuliere établie à cet effet, ainfi que toutes les autres amendes; & le produit d'icelle fera employé tous les fix mois à l'acquit des mémoires, ou autres chofes utiles à la Société.

ARTICLE II.

COMITÉ.

Pour nous mettre à portée de connoître & de remédier aux abus qui pourroient se glisser dans l'administration & police intérieure de la Société, Nous ordonnons,

1°. Qu'il sera établi un Comité qui s'assemblera de quinzaine en quinzaine, ou plus souvent, si la nécessité le requiert, pour prendre connoissance de toutes les affaires, & en porter leurs avis aux sieurs Intendants des Menus, pour nous en rendre compte.

2°. Le Comité sera composé de six hommes & du premier Semainier, qui, tant qu'il sera en exercice, sera obligé de se trouver aux Assemblées, & aura la septieme voix.

3°. Lorsque ledit sieur Semainier sortira d'exercice, il instruira celui qui doit lui succéder des différentes affaires qu'il n'auroit pu terminer pendant le temps de son exercice, & lui remettra à cet effet son regiſtre, afin que son successeur puisse, avant toute chose, en rendre compte au premier Comité où il sera admis; & si l'affaire étoit de nature à ne pouvoir être éclaircie que par le Semainier qui sortiroit d'exercice, alors il sera mandé par le Comité, pour en rendre compte.

4°. Nous nommons pour composer ledit Comité, les sieurs *le Kain*, *Bellecourt*, *Préville*, *Brizard*, *Molé*, *Dauberval*, lesquels seront chargés de toutes les affaires de la Société,

depuis le premier Avril 1766, jusqu'au premier Avril 1767; nous réservant de faire les changements qui nous paroîtront convenables pour l'amélioration de l'administration.

5°. Comme le choix que nous faisons des six personnes ci-dessus nommées, est fondé sur la connoissance que nous avons de leur intelligence, nous entendons qu'elles ne soient point troublées dans leur gestion : Nous réservant de punir avec sévérité ceux qui apporteroient le moindre obstacle aux opérations qu'ils auroient jugé convenables de faire pour le bien de la Société, entendant qu'ils aient droit & considération comme revêtus de nos pouvoirs.

6°. Les six personnes composant ledit Comité, seront dispensées des devoirs des Semainiers, afin qu'ils puissent remplir avec exactitude ceux que nous leur imposons; ils s'assembleront le jour qui sera indiqué à l'Assemblée générale du Lundi, sans que rien puisse dispenser de le tenir, & l'on informera les sieurs Intendants des Menus, du jour qui aura été pris.

7°. Aucuns de ceux nommés pour ledit Comité, ne pourront se dispenser de se trouver au jour indiqué, sans cause de maladies, ou les raisons les plus essentielles dont il sera rendu compte aux sieurs Intendants de Menus.

8°. Aucune délibération ou décision du Comité ne sera mise en exécution, qu'après qu'il en aura rendu compte aux sieurs Intendants des Menus, & que nous les aurons approuvées, surtout pour les objets que nous réservons à notre connoissance, tels que ceux qui peuvent intéresser l'administration générale, & le service de

la Cour; & quant aux autres, tels que les états de dépenses nécessaires à faire, ou les mémoires arrêtés par le Comité, elles seront communiquées à l'Assemblée générale de la Société, pour y être connues & approuvées par délibération, s'il est nécessaire; lesquelles étant signées par le Comité & un tiers du reste de la Société, vaudront & seront exécutées comme si elles étoient signées par la Société entière.

9°. Le Comité étant chargé de l'administration générale de la Société, il prendra connoissance de tous les engagements, contrats, obligations, remboursements, acquits des mémoires, dépenses journalieres & extraordinaires, & des emprunts; de tous lesquels objets il aura soin d'instruire le Conseil, pour prendre son avis sur les opérations qui seront à faire pour le bien & l'avantage de la Société. Voulons aussi que les comptes soient rendus & assurés dans le Conseil, afin que connoissant les dettes passives de la Société, il soit à portée de décider plus sûrement sur les questions qui pourront survenir dans la suite.

Voulons pareillement qu'il ne puisse être entrepris ni suivi aucune affaire, en demandant ni en défendant sous le nom de la Société, qu'il n'ait été préalablement pris, sur ce, une délibération du Conseil, laquelle servira de pouvoir aux Procureurs.

10°. Il aura inspection sur les Ballets, Orchestre, Magasin; veillera aux provisions nécessaires de bois, de charbon, & ustensiles de l'intérieur de l'Hôtel; fera des Réglements pour tous les Gagistes, qui seront remis aux Semai-

niers pour les faire exécuter ; il fera dépofitaire des archives ; il convoquera les Affemblées extraordinaires, pour y propofer les affaires qui doivent y être délibérées.

11°. Le Comité fera chargé de la vérification de la caiffe, de voir fi les regiftres de recette & de dépenfe font tenus en bonne forme, fans rature ni interligne ; à cet effet, une des perfonnes nommées par le Comité, & choifie dans la Société, paraphera tous les regiftres par premiere & derniere feuille.

12°. Il fera chargé de juger les conteftations des Directeurs & Acteurs de Province ; il fera nommé un d'entr'eux pour les examiner, & les rapporter ; lefquels Jugements, ainfi que les titres des procédures, feront mentionnés & tranfcrits fur un regiftre particulier, & renfermé dans une des armoires de la Salle d'affemblée, dont la clef fera remife ès-mains du plus ancien du Comité ; lefquels n'auront cependant force & valeur, qu'après avoir été par Nous approuvés, d'après le compte qui nous en aura été rendu par les fieurs Intendants des Menus.

13°. Le Comité infcrira, ou fera infcrire par le premier Semainier, fur le regiftre des délibérations, tous les ordres par écrit fignés des fieurs Intendants des Menus, ainfi que toutes les délibérations de la Société, les lettres qu'elle recevra, & les réponfes qui lui feront faites.

14°. Il notifiera tous les ordres, & fur-tout ceux qui demandent une prompte exécution, aux perfonnes intéreffées, qui ne pourront fe difpenfer de s'y foumettre, fous peine de défobéiffance.

15°. Dans le cas de retraite ou décès d'un Acteur ou d'une Actrice, le Comité diftribuera les Rôles qui formoient l'emploi de l'Acteur retiré ou décédé, à celui ou celle qui doit les remplacer, & qui fera défigné à cet effet par la diftribution & la regle des emplois, afin que le fervice ne manque jamais. Le Comité ne fouffrira point qu'aucun Acteur ou Actrice, quel qu'il foit, fe défaffe à l'avenir d'aucun Rôle de fon emploi, fans en avoir parlé audit Comité, & avoir motivé fes raifons ; & ledit Comité les remettra par écrit aux fieurs Intendants des Menus, avec fes réflexions, pour que nous puiffions ordonner ce qui nous paroîtra convenable.

16°. Il fera chargé de juger les différends qui pourroient furvenir entre les camarades ; de remédier aux abus, & de chercher les moyens de les prévenir ; de tenir la main aux Réglements, de les faire exécuter ; de veiller à ce que rien ne fe paffe contre la décence : & il fera tenu d'avertir ceux dont la conduite pourroit porter atteinte à l'honnêteté que la Société doit avoir en vue, & de nous en rendre compte en cas de récidive, afin que nous puiffions donner nos ordres en conféquence. Dans le cas d'un événement imprévu, qui auroit befoin d'être décidé fur le champ, le Comité eft autorifé à y fuppléer jufqu'à la décifion de fes Supérieurs, qui fera donnée le plus promptement poffible ; & la Troupe fe conformera à la décifion du Comité, jufqu'à celle des Supérieurs.

17°. Il aura attention d'infcrire exactement

sur un regiſtre les Pieces à lire par ordre de date, & le fera voir à l'Auteur, afin qu'il sache le temps où il peut être lu, & qu'il ne puisse y avoir aucun passe-droit ; on portera sur ledit regiſtre la demeure de l'Auteur, afin de le faire avertir huit jours à l'avance du jour que l'on entendra la lecture de sa Piece ; & que dans le cas où il ne se préſenteroit pas au jour indiqué, l'on pût passer à la lecture de l'Ouvrage qui suivra immédiatement le sien : & afin d'éviter tous sujets de plaintes des Auteurs, le Comité les inſtruira des Réglements & conditions qui les concernent, ainsi que du temps où leurs Pieces seront jouées, & fera en sorte que les repréſentations n'en soient jamais retardées : ledit regiſtre contiendra le nom des Pieces, la date de leur lecture, ainsi que la quantité de voix pour la reception ou refus desdites Pieces. Quand un Auteur aura lu sa Piece, il se retirera de l'Asſemblée, pour que l'on puisse faire les réflexions nécesſaires sur son Ouvrage, & donner les avis dans la forme prescrite.

18°. Le Comité prendra connoissance des Pieces remises & à remettre, qui seront à l'étude, afin d'en accélérer les repréſentations dans les temps prescrits par les Réglements ; & en cas d'inexécution, il en informera les sieurs Intendants des Menus, pour nous en rendre compte.

19°. Le Comité sera chargé de veiller à ce que les repréſentations données à la Cour n'empêchent pas qu'on ne joue à Paris, & de pourvoir dans le cas, s'il étoit besoin, à une diſtribution de Rôles.

20°. Il entendra répéter les Sujets qui se préfenteront pour débuter, afin de nous en rendre compte, ainfi qu'il fera plus amplement expliqué à l'article des débuts.

21°. Les fix perfonnes compofant le Comité, feront une diftribution en fix claffes des différentes opérations à y faire, dont chacun d'eux fera chargé d'une en fon particulier pour les rapporter au général.

22°. Chacun d'eux fera tenu d'avoir un regiftre fur lequel il tiendra note des chofes à faire dans la partie dont il fera chargé, afin que les opérations puiffent s'accélérer.

23°. Chacun dans fon diftrict dreffera les plans & projets de Réglements à faire.

CLASSES DIFFÉRENTES.

I.

24°. Les Contrats, Emprunts, Rembourfements, Comptes, Dépenfes pour les Voyages de la Cour, vérifications de fonds à faire, Regiftres de caiffe, Impreffions de Billets, ou autres dépenfes tenant à la caiffe.

II.

Le Ballet, l'Orcheftre, les emplois comptables, les poftes, les dépenfes y attachées.

III.

Les Décorations, le Magafin, les Machiniftes, Tailleurs & autres Gagiftes.

IV.

Les contestations de Province, les archives, la suite des affaires judiciaires, les mémoires à arrêter & faire régler par le Comité.

V.

Les Acteurs, le rang des Pieces, la recherche pour les Pieces à remettre, les regiſtres à cet égard, les lettres adreſſées à la Société, & les réponſes néceſſaires.

VI.

Tous les Ouvriers, les réparations, les fournitures, les Provinces, le luminaire, les Garçons de Théatre.

25°. Enfin le Comité ſera reſponſable de tout ce qui ſeroit fait de contraire à ce dont il eſt chargé, & au préſent Réglement, étant chargé ſpécialement de le faire exécuter, & d'en inſtruire les ſieurs Intendants des Menus, pour nous en rendre compte.

ARTICLE III.

Des Semainiers.

Vu les occupations dont ſeront chargés les Membres du Comité, aucun d'eux ne ſera Semainier, & au lieu de trois Semainiers, il n'y en aura plus que deux à l'avenir.

Devoirs du premier Semainier.

1°. Le premier Semainier aſſiſtera, ainſi qu'il eſt

eſt dit ci-devant, au Comité où il aura la ſeptieme voix ; il aura à ſa garde le regiſtre des délibérations, pendant ſa ſemaine, qui ſera renfermé dans une armoire de la Chambre des Aſſemblées, dont il gardera la clef pour en être reſponſable, ainſi que celles des armoires où ſont renfermés les ordres & le dépôt du Greffe.

2°. Il convoquera des Aſſemblées ordinaires & extraordinaires, qui lui ſeront demandées par le Comité.

3°. Il conſtatera l'état des Acteurs & Actrices préſents à chaque Aſſemblée, en écrivant ſur une feuille les noms de ceux qui arriveront ; à onze heures préciſes, il tirera une ligne au-deſſous des noms écrits ; le Comité datera la feuille, & la donnera au Caiſſier, qui remettra ſur le champ le montant des jetons au premier Semainier, afin que la diſtribution n'en ſoit faite à chaque Acteur & Actrice, que quand les affaires ſeront terminées.

4°. Ledit premier Semainier propoſera les Pieces qui doivent former le répertoire, pour quinze jours, & celles qu'il conviendra de remettre au Théâtre ; & avertira tous les Acteurs & Actrices des rôles qu'ils doivent y jouer, ainſi que les doubles.

5°. Il veillera à ce que le répertoire réglé à l'Aſſemblée ſoit exécuté ; il prendra nos ordres dans les différents cas, dont il fera ſon rapport au Comité, ainſi que des abus qu'il aura découverts dans la ſemaine, afin qu'on puiſſe y pourvoir.

Tome III. I.

Devoirs du second Semainier.

1₀. Le second Semainier aura soin de la distribution des billets & des contre-marques ; d'annoncer ou faire annoncer les Pieces ; de donner les affiches ; de faire commencer à cinq heures & demie précises l'hiver , & à cinq heures & un quart l'été ; de marquer ceux qui ne sont pas prêts à l'heure, & d'en remettre la liste au premier Semainier : il se fera donner chaque jour, par le Souffleur, le nom des Acteurs qui jouent dans le premier Acte, afin de pouvoir les faire avertir, & qu'on ne soit pas dans le cas d'attendre ceux qui ne sont que du second ou troisieme Acte.

2º. Il viendra à toutes les répétitions, pour voir si elles se font avec soin , & mettra à l'amende ceux qui y manqueront , ou qui ne seront pas exacts à l'heure, ainsi qu'il sera dit ci-après ; & en remettra la liste au premier Semainier , qui la portera à l'Assemblée du Comité, ainsi que celle de ceux qui ne seront pas prêts à l'heure pour commencer , dont on instruira chaque semaine les sieurs Intendants des Menus.

ARTICLE IV.

Des Assemblées.

1º. Il sera tenu tous les Lundis, à onze heures du matin , dans la Salle de l'Hôtel , une Assemblée, à laquelle tous les Comédiens & Comédiennes seront présents.

2º. Aucune personne étrangere à la Troupe ne pourra , sous aucun prétexte , être admise

dans l'Assemblée, ni assister aux délibérations pendant les Assemblées, sous peine de punition au Portier.

3°. Il sera fait pour chaque Assemblée des Lundis, un fonds, pris sur la caisse, de six livres pour chacun des Acteurs & Actrices reçus, ou à la Pension, qui composent la Troupe.

4°. La Troupe étant composée de le fonds sera de lequel augmentera ou diminuera à proportion du nombre d'Acteurs ou d'Actrices : ceux ou celles qui ne se trouveront pas à l'Assemblée, ou qui n'arriveront qu'après onze heures sonnées à la pendule de l'Hôtel, perdront leur droit de présence, & les six livres seront mises par le Caissier dans la caisse des amendes.

5°. Pour la décence & la tranquillité des Assemblées, il y aura une grande table, devant laquelle se placeront les Membres du Comité, & les deux Semainiers à chaque bout; les autres Acteurs s'asseoiront aux deux côtés de la table, suivant leur rang d'ancienneté.

6°. Le répertoire commencera à onze heures; il ne sera question d'aucune affaire avant qu'il soit fini; après quoi le Comité fera part à la Société de ce qui aura été fait pour son bien; prendra les voix pour les affaires sur lesquelles il faudra délibérer. L'on ne pourra se séparer que lorsque le Comité avertira qu'il n'est plus aucune affaire à traiter : ceux qui s'en iront auparavant, perdront leur jeton, qui leur sera retenu par le premier Semainier, dépositaire des jetons, à moins qu'il ne leur ait été permis de se retirer. L'Assemblée finira

au plus tard à une heure & demie, fi ce n'eft qu'il arrivât quelque affaire preffée, & qu'il fallût, pour l'intérêt général, terminer avant de fe féparer.

ARTICLE V.

Répertoire.

L'objet le plus important de l'Affemblée, étant le choix des Pieces auxquelles les Comédiens doivent fe tenir prêts, nous ordonnons qu'il fera fait par le Comité une diftribution exacte des différents emplois, & qu'il fera dreffé en conféquence un état général de toutes les Pieces, foit fues, foit à remettre, avec les noms des Acteurs & Actrices qui doivent jouer en premier, en double, & en troifieme les Rôles de chacune de ces Pieces, afin qu'il n'y ait plus de conteftations à cet égard, & que les Acteurs & Actrices fachent ce qu'ils ont à faire, & que la Société connoiffe le parti qu'elle peut tirer de chacun de fes Membres.

Avant que le répertoire commence, fi quelques Acteurs ou Actrices ont befoin d'un jour dans la femaine, ils en avertiront le premier Semainier, ainfi que des raifons qu'ils peuvent avoir pour ne pas jouer : le Semainier infcrira fur une feuille volante, les noms de ceux qui fe feront réfervés des jours; laquelle feuille volante nous fera remife chaque mois par le Comité, avec la quantité de feux de ceux qui compofent la Troupe, afin qu'au bout de l'année nous puiffions juger ceux qui méritent des gratifications.

Enfuite étant avéré que chacun pourra jouer tels & tels jours, personne ne sera en droit de refuser tel Rôle pour tel jour ; & le Semainier mettra sur le répertoire la Piece, sans égard pour qui feroit refus, dès que la Piece & le jour conviendront à la Société.

S'il arrivoit que quelqu'un ne pouvant jouer de la semaine, vînt à l'Assemblée du répertoire de cette même semaine, pour lors il n'auroit aucun droit de préfence, étant déshonnête que quelqu'un vienne prendre son jeton pour dire à ses camarades qu'il ne peut leur être utile.

2°. Les emplois fixés à chacun des Membres de la Société, pour que le répertoire se puisse faire facilement, & qu'il ne soit point sujet à des changements nuisibles au bien général, nous ordonnons que ceux qui ne pourront venir au répertoire, écriront au Comité, ou au premier Semainier, pour les informer qu'étant malades on ne compte point sur eux ; ils marqueront le temps dont ils croiront avoir besoin pour se rétablir ; ou que se portant bien, & des affaires les empêchant de venir à l'Assemblée, ils consentent de jouer les Pieces qui seront choisies par l'Assemblée, & qu'ils s'y tiendront prêts pour les jours indiqués, ainsi qu'aux Pieces remises, qui ce jour-là seront arrêtées ; & l'Assemblée aura soin de les placer de façon qu'on ait le temps d'apprendre ses Rôles.

3°. Les Acteurs en premier avertiront, après le répertoire, en préfence de l'Assemblée, leurs doubles, des Rôles qu'il faut qu'ils jouent

dans la femaine, afin que les doubles n'en puiffent prétendre caufe d'ignorance; mais fi le Rôle étoit cependant trop confidérable pour que le double s'en chargeât, ou qu'il n'eût pas affez de temps pour l'apprendre, ou le repaffer, alors le Comité fera en droit de s'oppofer à la demande de l'Acteur en premier, comme nuifible au bien général ; & ledit Acteur ou Actrice en premier fera tenu de fe foumettre à la décifion du Comité, & de jouer le Rôle ; & il eft ordonné au double de s'y tenir prêt pour le jour qui lui fera indiqué, d'une autre repréfentation ; & quand cela fera une fois arrêté, il ne fera plus au choix de l'Acteur ou Actrice en premier, de reprendre fon Rôle, & d'empêcher de le jouer celui ou celle qui aura dû le remplacer le jour indiqué.

4°. Si les premiers, en cas d'affaires ou d'incommodités notoires, ne pouvoient jouer, ils auront foin d'avertir par écrit leurs doubles la veille, & d'affez bonne heure pour qu'ils puiffent repaffer leur Rôle ; & fur-tout d'en prévenir par écrit le premier Semainier, afin qu'il puiffe avoir par écrit auffi la réponfe du double, & être certain que la Comédie ne manquera pas.

5°. Au cas que le double chargé par le Premier d'un Rôle, tombe malade, le premier fe portant bien, fera tenu de le jouer, fur l'avis que lui en donnera le premier Semainier, à moins que ce ne foit un Rôle qui ne lui foit plus familier, & qu'il lui foit impoffible de remettre; ce dont le Comité jugera, entendant que chacun fe prête aux intérêts de la Société.

6°. Pour obvier aux inconvénients qui peuvent naître des maladies subites, & qui forcent les Comédiens souvent à fermer, nous ordonnons que tout Acteur & Actrice, qui se trouvera incommodé au point de ne pouvoir jouer le soir dans la Piece affichée, fasse avertir le matin, de son état, & d'assez bonne heure pour que le premier Semainier, sur l'avis qui lui en sera donné par écrit, puisse faire assembler la Société, pour voir si le Rôle est su par quelqu'un, & enfin, à la rigueur, changer de Piece & faire faire de nouvelles affiches, dont on instruira M. le Lieutenant-Général de Police. Si quelque Acteur ou Actrice se trouve incommodé la veille, il en donnera sur le champ avis, afin que l'on puisse faire facilement une Assemblée, s'il est nécessaire.

7°. Et pour ôter tout soupçon de maladies feintes, les Semainiers se transporteront chez l'Acteur ou Actrice incommodé, afin de constater l'état de la personne, qui force à manquer au Public, en ne lui donnant pas ce qui lui a été promis.

8°. Afin de tirer parti des Pieces d'agrément, toutes personnes ayant de la voix, ou d'autres talents propres à les faire valoir, seront tenues de les employer; & ne pourront s'en dispenser, voulant qu'il ne se mette aucune Piece sans tous ses agréments.

9°. Nous ordonnons aux Comédiens de mettre tous les mois une Comédie en cinq Actes, ou une Tragédie nouvelle ou remise, & une Comédie en trois Actes ou en un Acte, nouvelle ou remise de même ; & enjoignons au Comité

de tenir la main à l'exécution de cet Article.

10°. Le répertoire se fera pour quinze jours, le Lundi d'après se fera celui de la semaine suivante, & ainsi successivement : quand le répertoire aura été réglé, chacun sera tenu de jouer le Rôle pour lequel il aura été inscrit dans l'état général ordonné ci-dessus, à moins de causes légitimes, approuvées par le Comité, & dont il rendra compte aux sieurs Intendants des Menus, sous peine de cent livres d'amende pour celui ou celle qui refusera, & qui seront mises à la caisse des amendes.

11°. Les Pieces mises sur le répertoire n'en seront pas moins jouées quand quelques-uns de ceux ou de celles qui ont les Rôles en premier, ne pourront pas jouer, soit pour cause de maladie, ou de voyage à la Cour, entendant que les doubles les remplacent, devant s'y tenir prêts, à moins que des études exigées par la Société & pour ses intérêts, ne les en empêchent, & ne leur en ôte la possibilité, ou que le Rôle trop fort pour le double ne pût nuire à ces mêmes intérêts.

12°. Persuadés que l'amusement & la satisfaction du Public ont été un des principaux motifs des graces accordées par le feu Roi aux Comédiens, en les attachant à son service ; & étant informés que sous le prétexte d'aller représenter à la Cour, les Comédiens se dispensent souvent de jouer à Paris, contre la condition expresse qui leur a été imposée par le feu Roi, lors de la réunion des Troupes de l'Hôtel de Bourgogne & de l'Hôtel de Guénégaud, nous voulons, en exécution de l'Article XXXVI

de l'Arrêt du Conseil, qu'attendu que les jours de Spectacle à la Cour, & les Pieces qu'on doit y donner font indiquées d'avance, le Comité ait attention de propofer, en faifant le répertoire, les Pieces qui peuvent être jouées à Paris, par les Acteurs & Actrices, qui ne feront pas néceffaires à la Cour, entendant que les doubles trouvent par-là le moyen de fe perfectionner; & en cas d'inexécution du préfent Article, celui ou celle qui en feroit caufe, paiera une fomme de trois cents livres applicables à la caiffe des amendes.

13°. Pour remédier à la négligence que l'on marque quelquefois pour les mauvais Rôles & même pour les médiocres, ce qui nuit à l'intérêt de la Société, puifque le peu de foin avec lequel on les joue, décrédite les Pieces & dégoûte le Public, nous ordonnons que ceux qui négligeront les Rôles médiocres, feront privés de l'avantage d'en jouer de bons, & jufqu'à nouvel ordre, dont le Comité rendra compte aux fieurs Intendants des Menus, qui nous en inftruiront.

14°. Tout Acteur ou Actrice, qui, par fa mauvaife volonté, ou par humeur, fera manquer une repréfentation indiquée, paiera une amende de trois cents livres, qui feront dépofées dans la caiffe des amendes.

ARTICLE VI.

Délibérations.

1°. Quand tout ce qui concerne le répertoire, la remife des Pieces, & autres objets

énoncés ci-deſſus, aura été rempli, le Comité propoſera les autres matieres qui doivent être préſentées à la Société, ſur leſquelles il ſera délibéré, ainſi qu'il eſt dit ci-après.

2°. Elles ſeront réglées à la pluralité, ſoit de vive voix, ſoit par écrit. Dans les affaires qui demandent un avis motivé, & quelque diſcuſſion, chacun dira ſon avis ſuivant ſon rang d'ancienneté; le premier Semainier les recueillera, & le Comité libellera la déciſion, ſuivant la pluralité des voix.

3°. Toutes les déciſions ſoit verbales, ſoit par écrit, ſeront inſcrites ſur le champ ſur le regiſtre des délibérations, & ſignées par le Comité, les Semainiers, & par tous ceux qui ſeront préſents à l'Aſſemblée, quand bien même il ſe trouveroit quelqu'un qui auroit été d'un avis contraire à la déciſion générale; la pluralité des voix devant alors former la réunion des ſentiments.

4°. Ceux ou celles qui interromperont le cours d'une affaire, ſoit pour en propoſer une autre, ſoit pour quelque cauſe que ce puiſſe être; ceux qui ſe ſerviront de paroles piquantes ou peu meſurées, ſeront privés ce jour-là de leur droit de préſence; on rayera leur nom de deſſus la feuille, & ils paieront en outre, ſans déplacer, une amende de ſix livres pour la caiſſe des amendes.

5°. Ces amendes ſeront prononcées par le Comité; & dans le cas où, par une tolérance condamnable, il feroit grace de la peine encourue, nous voulons qu'il ſoit au lieu & place de celui ou celle qui auroit dû payer ladite

amende ; & fera tenu le premier Semainier, fous la même peine, de rendre compte de fa contravention aux fieurs Intendants des Menus.

6°. Vu le peu d'exactitude des Comédiens pour les Affemblées générales indiquées, foit pour des changements de Pieces, foit pour les affaires d'intérêt, & fur-tout pour les comptes généraux qui doivent fe faire, toute la Troupe affemblée, & dont le Comité ne peut ni ne doit être chargé, chaque Acteur ou Actrice aura, pour droit de préfence, un jeton de trois livres, au prorata des parts & demi-parts ; & le fonds provenant des jetons de ceux qui manqueront, rentrera à la caiffe des amendes.

7°. Ceux qui ne fauront pas leur Rôle, paieront une fomme de douze livres fans déplacer; & en cas de récidive, garderont les arrêts qui leur feront ordonnés jufqu'à nouvel ordre ; obfervant toutefois que la teneur de cet article n'aura pas lieu pour ceux qui feront des efforts de mémoire dans les cas de néceffité. Ceux qui manqueront leurs entrées, ou qui ne feront pas prêts à l'heure indiquée pour commencer, paieront une amende de trois livres, ainfi que ceux qui, n'ayant pas joué dans la grande Piece, fe feroient attendre pour la petite. Seront tenus les Comédiens & Comédiennes de fe trouver exactement aux répétitions indiquées par le premier Semainier, & à l'heure marquée, fous peine de trois livres d'amende s'ils n'arrivoient point à leur Scene, & de dix livres s'ils n'y viennent point du tout ; lefquelles amendes retourneront à la caiffe des amendes. Le fecond Semainier y veillera, comme il eft dit ci-devant,

& en fera refponfable au cas qu'il y manque ou faffe grace à quelqu'un.

ARTICLE VII.
Débuts.

1°. Dans la vue de favorifer les Comédiens, & leur faciliter les moyens d'attirer du monde & de répondre à l'attente du Public, nous aurons foin de ne faire débuter à l'avenir que dans les Rôles où les caracteres manquent, pour ne point multiplier inutilement les Sujets dans les emplois qui font remplis. Nous voulons, ainfi qu'il a été déjà dit, qu'aucune perfonne ne foit admife à débuter, qu'après avoir été entendue par le Comité ; en exceptant cependant les Comédiens de Province, que, dans des cas de befoin, on feroit venir fur leur réputation, & qui ne peuvent pour lors être fujets à cet examen.

2°. Quand nous aurons accordé des permiffions de débuter, & que lefdites permiffions auront été montrées & enrégiftrées à l'Affemblée, le premier Semainier mettra par préférence fur le répertoire les trois Pieces que les Débutants demanderont ; mais qu'ils ne pourront choifir que parmi celles qui font au courant du répertoire.

3o. Les Acteurs & Actrices qui ont les Rôles dans ces Pieces, ne pourront fe difpenfer de jouer, fous peine de cent livres d'amende ; nous réfervant de punir ceux ou celles qui par haine ou par cabale chercheroient à rebuter les Débutants & à leur nuire. On fera obligé de faire

une répétition entiere sur le Théatre, pour chacune des Pieces où les Débutants devront jouer; ceux qui y manqueront, paieront l'amende de dix livres, comme ci-dessus.

4°. Mais pour pouvoir juger sainement du talent des Débutants, & non uniquement d'après les trois Pieces qu'ils auront choisies, & qui peuvent leur avoir été montrées, lesdits Débutants seront tenus de jouer ensuite trois Rôles au choix de la Société, après en avoir informé les sieurs Intendants des Menus, pour nous en rendre compte, & voir si ce choix est réellement du genre que lesdits Débutants auront choisi, & s'il n'excede pas leur force. Lesdites Pieces ayant été par nous approuvées, il en sera donné deux répétitions de chacune auxdits Débutants : auxquelles répétitions les Acteurs & Actrices qui joueront dans la Piece, seront tenus de se trouver, à peine de cent livres d'amende, comme à l'article ci-dessus.

Tout Acteur ou Actrice qui n'aura point paru sur des Théatres de Province, ne pourra avoir d'ordre de début qu'après avoir joué devant le Comité préposé à cet effet.

5°. Tout Acteur qui aura débuté avec succès, sera à l'avenir un an à l'essai aux appointements de dix-huit cents livres sans aucun droit; si pendant cette année ses dispositions ne sont pas démenties, il sera pour lors admis dans la Société, aux appointements de deux mille livres avec droit de présence, jetons & feux, & sa pension courra du jour de son début, sans que lesdits appointements puissent jamais augmenter; & au bout de cette année, si on le trouve en

état d'être reçu tout-à-fait, il le fera ; finon pourra être congédié comme inutile à la Société.

6°. Mais avant qu'un Acteur ou Actrice foit reçu ou renvoyé, chaque perfonne reçue donnera fon avis motivé, par écrit cacheté, qu'elle enverra aux fieurs Intendants des Menus ; les Supérieurs étant bien-aifes de connoître la façon dont chaque Acteur ou Actrice jugera des talents de ceux qui doivent compofer leur Société.

ARTICLE VIII.
PIECES NOUVELLES.
AUTEURS.

Etant informés que les anciens Réglements concernant les Pieces nouvelles, ne font point exécutés, & ayant reconnu par l'examen que nous en avons fait, qu'il étoit indifpenfable d'y faire des changements, nous avons ordonné ce qui fuit :

1°. On ne lira aucune Piece à l'Affemblée, qu'un Comédien ne certifie qu'il la connoît & qu'elle peut être entendue. Les Pieces apportées à l'Affemblée feront mifes fur le Bureau, & on nommera un Examinateur : le Comité prendra le titre de la Piece & le nom de l'Examinateur, afin d'éviter qu'aucun Ouvrage ne s'égare. Si l'Examinateur trouve que la Piece ne doive pas être admife à la lecture générale, il en donnera les raifons par écrit, le plus honnêtement qu'il fera poffible, & le premier Semainier les remettra à l'Auteur, en lui rendant fa Piece.

Si au contraire l'Examinateur la trouve en état d'être lue, elle sera inscrite à son rang.

2°. Suivant la date, & sans faire aucun passe-droit, on conviendra d'un jour autre que le Lundi, pour en entendre la lecture ; le Comité aura soin de prévenir l'Auteur, ou celui qui a présenté la Piece, du jour choisi par l'Assemblée : il sera accordé à chaque Acteur & Actrice présents à la lecture, un jeton de la valeur de trois livres, lequel sera payé par le Caissier sur la feuille arrêtée & signée par le premier Semainier, dans la forme pareille aux jetons du répertoire.

3°. L'Auteur seul, ou celui qui présentera la Piece, aura droit de venir à cette Assemblée : défendons aux Comédiens de laisser entrer qui que ce soit, sous peine de trois cents livres d'amende payables par la Société en général, déposées dans la caisse des amendes.

4°. Pour obvier aux cabales des Acteurs & Actrices, aux protections pour la distribution des Rôles, l'Auteur, avant de faire la lecture, remettra au Comité la distribution cachetée. Si la Piece est reçue, on fera la lecture de sa distribution tout de suite ; si elle n'est reçue qu'à corrections, la distribution sera renfermée dans l'armoire du Semainier, qui en répondra, & qui la représentera lors de la seconde lecture, & elle sera rendue à l'Auteur, sans l'ouvrir, si l'ouvrage est refusé.

5°. La Piece lue, chaque Acteur ou Actrice, qui aura acquis voix délibérative, soit par ses services, soit par sa capacité, & dont nous nous réservons de fixer le temps, mettra par écrit

ses motifs d'acceptation, de correction ou de refus, & remettra son avis au premier Semainier, pour en faire la lecture à l'Auteur. Ordonnons à cet effet aux Comédiens de ne mettre dans leurs avis aucun terme choquant pour l'Auteur, d'exposer clairement leurs raisons, mais en termes honnêtes, & comme il convient à leur Société.

6°. Si la Piece est reçue à correction, le Comité remettra à l'Auteur, avant que le Semainier jette au feu les papiers, un extrait des réflexions qu'on aura faites sur son Ouvrage, pour qu'il puisse travailler en conséquence.

7°. Si l'Auteur consent aux corrections, il pourra demander une seconde lecture, qui se fera dans la même forme que la premiere, à l'exception que les écrits ne porteront que sur l'acceptation ou le refus, & la Piece sera reçue pour lors, ou refusée en dernier ressort.

8°. Ordonnons aux Comédiens de garder un secret inviolable sur tout ce qui aura été dit & fait dans les Assemblées; & en cas de contravention prouvée, tout Acteur ou Actrice contrevenant, sera privé de voix active & passive, droit de préfence aux Assemblées & aux lectures, pendant le temps que nous nous réservons de fixer. Entendons en outre qu'il en soit ainsi de toutes les Assemblées, sous les mêmes peines.

9°. Le Comité aura soin de faire inscrire sur le champ au-dessous du titre des Pieces, si elles sont acceptées, admises à corrections, ou refusées, & sur-tout avec date précise, afin qu'elles puissent être jouées à leur tour de réception.

10°.

1º. Quand une Piece aura été reçue, & qu'elle sera venue à son tour pour être jouée, l'Auteur aura soin de se munir de l'approbation de la Police, ensuite il enverra les Rôles aux Acteurs, suivant la distribution remise au Comité avant la lecture, à moins que dans l'intervalle il ne fût survenu des changements dans la Troupe, auquel cas il seroit libre à l'Auteur de faire en conséquence des changements dans sa distribution; nous réservant la connoissance des arrangements qu'il faudra prendre à ce sujet, & des difficultés qui surviendroient.

11º. Personne ne pourra, sans des raisons valables, dont nous nous réservons la connoissance, refuser un Rôle de son emploi, que l'Auteur lui auroit destiné; à peine de cent livres d'amende applicables à la caisse des amendes, pour la premiere fois, & d'être privé de sa part dans la représentation de la Piece nouvelle où il auroit refusé de jouer, en cas de récidive.

12º. Quant aux Pieces anonymes, envoyées à la Société, l'Auteur sera tenu d'envoyer sa distribution cachetée au Comité, & de la même écriture que la Piece, pour éviter toute discussion, & mettra à exécution ce qui est dit ci-dessus.

13º. Les Comédiens ne pourront, sous quelque prétexte que ce soit (sinon pour des causes graves, dont nous nous réservons la connoissance), refuser de jouer une Piece qu'ils auront reçue, ni en retarder les représentations, sans le consentement de l'Auteur; & si la représentation étoit retardée par la faute de quelqu'un, il paieroit cent livres d'amende applicables à la caisse des amendes.

14º. La part d'Auteur fera d'un neuvieme pour les Pieces en cinq Actes, tant tragiques que comiques, d'un douzieme pour les Pieces en trois Actes, & d'un dix-huitieme pour celles en un Acte; ces parts ne feront prifes que fur la recette nette, & après qu'on aura prélevé les frais ordinaires & journaliers.

15º. Les Auteurs auront droit de donner des billets les jours de repréfentations de leurs Pieces, tant qu'ils en retireront les parts : favoir, pour fix perfonnes à l'amphithéatre, pour les Pieces en cinq Actes; pour quatre perfonnes feulement, pour les Pieces en trois Actes; & pour deux perfonnes feulement, pour celles en un Acte. L'excédent du nombre fixé fera payé fur la part d'Auteur, ainfi que tous les billets de Parterre, s'ils en demandent aux Semainiers, auxquels nous défendons d'en délivrer plus de vingt.

16º. Toute Piece qui n'aura pas, en hiver, douze repréfentations au-deffus de douze cents livres; & en été, dix repréfentations au-deffous de huit cents livres, ne donnera pas droit à l'Auteur de demander une reprife; mais quand la Piece aura eu les repréfentations du nombre & de l'efpece défignée, l'Auteur pourra la retirer, pour fe ménager une reprife dans le temps, dont il conviendra avec les Comédiens. L'hiver fera compté du 15 Novembre au 15 Mai; & l'été, du 15 Mai au 15 Novembre; fi dans le cours des dix ou douze repréfentations, il n'y en avoit qu'une feule au-deffous de douze cents livres, l'hiver, ou de huit cents livres, l'été, cela ne priveroit pas l'Auteur du droit de re-

tirer fa Piece, & d'en demander une reprife ; l'Auteur ne perdant fon droit que quand il y aura deux repréfentations au-deffous des fommes fixées ci-deffus.

17°. Dans le cas où une Piece interrompue dans fa nouveauté, auroit été reprife, l'Auteur ne fera plus en droit de la retirer, & elle fera jouée jufqu'à ce que la recette foit une fois feulement au-deffous de douze cents livres, depuis le 15 Novembre jufqu'au 15 Mai, & de huit cents livres, depuis le 15 Mai jufqu'au 15 Novembre; alors il n'aura plus aucun droit à prétendre. Si les repréfentations font interrompues, foit dans la nouveauté, foit à la reprife, par la maladie d'un Acteur, ou par quelqu'événement qui ne dépende pas de l'Auteur, cette interruption ne pourra lui préjudicier, ni empêcher le cours de fes droits, tels qu'ils font réglés ci-deffus.

18°. L'Auteur de deux Pieces en cinq Actes, & celui de trois Pieces en trois Actes, ou de quatre Pieces en un Acte, aura fon entrée fa vie durant.

19°. L'Auteur d'une Piece en cinq Actes jouira de fon entrée pendant trois ans; l'Auteur d'une Piece en trois & en deux Actes, pendant deux ans, & celui d'une en un Acte, pendant un an feulement. Un Auteur jouira de fon entrée auffi-tôt que fa Piece aura été reçue.

20°. Ordonnons aux Comédiens de laiffer jouir les Auteurs des entrées dans toute la Salle, excepté aux fecondes loges, aux troifiemes & au Parterre, à peine de vingt livres d'amende applicables à la caiffe des amendes; Réglement

auquel il ne sera dérogé que dans le cas où un Auteur seroit convaincu d'avoir troublé le Spectacle par des cabales, ou des critiques injurieuses; auquel cas déclarons qu'il sera privé de ses entrées, après la preuve des faits produite devant nous.

21°. Ces dispositions concernant les Auteurs leur seront lues avant de procéder à la lecture de leurs Pieces, afin qu'ils connoissent la nature des engagements que la Société contracte avec eux, & à quel titre elles peuvent être jouées.

ARTICLE IX.

Pour remédier aux abus qui se sont introduits au sujet des entrées gratuites, en conséquence des ordres du Roi, nous avons arrêté l'état de celles qui doivent subsister. Défendons aux Comédiens de laisser entrer aucune personne, sous quelque prétexte que ce soit, excepté celles comprises audit état joint au présent Réglement, lequel état nous sera présenté tous les ans à Paque, par le Comité, pour y faire les additions ou retranchements que nous croirons nécessaires & convenables. Arrêté à Paris ce premier Juillet 1766,

Signés { le Duc D'AUMONT,
le Duc DE FLEURY,
le Maréchal Duc DE RICHELIEU,
le Duc DE DURAS.

LETTRE

DE M. DE SAINT-FOIX,

A M. DE ***, PEINTRE,

Sur la retraite de Mademoiselle Dangeville du Théatre François, en 1769.

Vous me demandez mon sentiment, Monsieur, sur un Tableau auquel vous travaillez : il représentera, dites-vous, *Thalie* éplorée, qui fait tous ses efforts pour retenir une Actrice qui veut la quitter. Je ne doute point de l'habileté de votre pinceau ; je vous dirai seulement qu'il y a des objets qui sont moins du ressort de l'imagination que du sentiment ; je suis persuadé que *Thalie* aura l'attitude & toute l'expression convenables ; mais l'Actrice, cette Actrice divine, son front, ses yeux, sa bouche, tous ses traits si délicatement assortis pour lui composer la physionomie la plus aimable & la plus piquante, sa taille de Nymphe, son maintien libre, aisé, & toujours décent : Mademoiselle *Dangeville* enfin ; (car sa retraite du Théatre est le sujet de votre Tableau) Mademoiselle *Dangeville*, Monsieur, peut-on espérer de la bien peindre ? Avec de l'intelligence, de l'étude & de la réflexion, on peut se perfectionner le goût & devenir une Actrice très-brillante ; mais l'Actrice de génie est bien rare,

& il y a la même différence qu'entre *Moliere* & un Auteur qui n'a que de l'esprit. Nous avons vu jouer Mademoiselle *Dangeville* dans les caracteres les plus opposés, & les saisir toujours de façon que nous en sommes encore à ne pouvoir nous dire dans lequel nous l'aimions le plus. On aura de la peine à s'imaginer que la même personne ait pu jouer avec une égale supériorité *l'Indiscrette*, dans *l'Ambitieux*; *Martine*, dans *les Femmes Savantes*; *la Comtesse*, dans *les Mœurs du Temps*; *Colette*, dans *les trois Cousines*; *Madame Orgon*, dans *le Complaisant*; *la Fausse Agnès*, dans *le Poëte Campagnard*; *la Baronne d'Olban*, dans *Nanine*; *l'Amour*, dans *les Graces*, & tant d'autres Rôles si différents. Combien de fois, à la premiere représentation d'une Comédie, a-t-elle procuré des applaudissements à des endroits où l'Auteur n'en attendoit pas! Je me souviens que le célebre *Néricault Destouches*, dont on alloit jouer une Piece nouvelle, craignoit pour le Monologue, & quelques traits dans le cinquieme Acte; il vouloit les supprimer: « donnez-vous-en bien de garde, lui dit-elle; je vous réponds, je vous réponds que ce Monologue & ces traits seront fort applaudis ». En effet elle joua le tout avec un naturel, des graces, une naïveté, qui déciderent la réussite & triompherent de tous les efforts qu'une indigne cabale avoient faits pendant les quatre premiers Actes, pour faire tomber cette Comédie.

Ce qui acheve de caractériser la personne de génie dans Mademoiselle *Dangeville*, c'est qu'elle est simple, vraie, modeste, timide même,

n'ayant jamais le ton orgueilleux du talent, mais toujours celui d'une fille bien élevée ; ignorant d'ailleurs toute cabale, & dans le centre de la tracafferie, n'en ayant jamais fait aucune.

J'ai cru, Monfieur, puifque vous me confultez, que je devois vous communiquer mes idées fur fon caractere, parce qu'il me femble qu'on doit commencer par connoître celui de la perfonne qu'on veut peindre. Je fouhaite que vous réuffiffiez. Je fouhaite que vous puiffiez faifir cette ame fine, naturelle, délicate & fenfible, qui rit, qui parle, qui voltige & badine fans ceffe dans fes yeux, fur fa bouche, & dans tous fes traits.

Je fuis, Monfieur,

Votre très-humble & très-obéiffant ferviteur,

SAINT-FOIX.

FAITS
RELATIFS A L'HISTORIQUE
DU THÉATRE FRANÇOIS.

LORSQUE les Comédiens Italiens, du temps de *Dominique*, commencerent à jouer en François, les Comédiens du Roi concevant le préjudice que leur Théatre en fouffriroit, déciderent dans l'Affemblée du Lundi fuivant, qu'en vertu de leur privilege, le Roi feroit fupplié

de mettre ordre à cette innovation. En conséquence cinq Députés furent nommés, & *Baron* choisi en qualité d'Orateur. Les Italiens, informés du jour qui avoit été choisi, se trouverent au temps marqué à Versailles ; *Dominique*, alors l'*Arlequin*, se chargea de solliciter les intérêts du Corps. Le Roi, prévenu de leur arrivée, admit les uns & les autres à son audience. Lorsque *Baron* eut plaidé la cause de ses camarades, Sa Majesté se tourna vers *Dominique*, & lui fit signe de répondre ; *Arlequin*, après avoir fait sa révérence, & quelques gestes relatifs à son emploi, dit au Roi : *Sire, dans quelle Langue Votre Majesté veut-elle que je parle? Comme tu voudras*, lui répondit le Monarque en souriant, *mais que ce soit en François. Cela me suffit*, s'écria *Dominique*, en sautant de joie, & en faisant une humble révérence, *notre cause est gagnée*. Le Roi ne put s'empêcher de rire de la surprise qui venoit de lui être faite. *La parole est lâchée*, dit-il, *je n'en reviendrai pas*.

C'est à cette plaisante époque que les Italiens ont obtenu de jouer en François sur leur Théatre.

Le latin burlesque qui se trouve dans la Comédie du *Malade imaginaire*, à la fin de cette Piece, est de *Despréaux*. *Moliere* lui ayant confié à un dîner où il étoit avec lui chez Mademoiselle *Ninon de Lenclos*, où se trouvoit aussi Madame *de la Sabliere*, son embarras pour cete Scene ; son ami passa dans un cabinet, & une demi-heure après il vint la lire ; la Compagnie en rit beaucoup, & *Moliere* enchanté la mit au Théatre sans y faire aucun changement.

M. le Duc *d'Orléans*, Régent, ayant fait mettre à la Baſtille feu M. *de Voltaire*, dans le temps que l'on repréſentoit ſa premiere Tragédie d'*Œdipe*, le haſard y ayant conduit ce Prince, ſans ſe rappeller que ce Priſonnier en étoit l'Auteur, fut ſi content de la Piece, qu'il ordonna, en ſortant, ſon élagiſſement : à peine M. *de Voltaire* fut-il libre, qu'il vola chez M. le Régent, pour le remercier : *Soyez ſage*, lui dit ce Prince, *& j'aurai ſoin de vous*. *Agréez ma parfaite reconnoiſſance de ces nouvelles bontés*, reprit ce jeune Poëte ; *mais je ſupplie Votre Alteſſe Royale de ne plus ſe charger de mon logement, & de ma nourriture*.

Un jour que les Comédiens jouoient la Comédie du *Méchant*, de *Greſſet*, Madame *de Forcalquier* ſurvint : à peine fut-elle dans ſa loge, que le Parterre lui prodigua des applaudiſſements réitérés ; un Particulier, s'impatientant d'une ſi longue interruption, s'écria : *Paix, paix, convient-il d'interrompre ainſi le Spectacle ?* Un autre du fond du Parterre répartit ſur le champ :

La faute en eſt aux Dieux qui la firent ſi belle.

Ce vers, comme tout le monde le ſait, eſt de la Piece du *Méchant*.

Un jour que le Poëte *Roi* étoit à la Comédie, il s'embarraſſa en montant dans la robe d'une belle Dame, & fut à la veille de tomber. La jeune perſonne lui en faiſant des excuſes, il lui répondit en ſouriant : vous ne m'en devez aucune, Madame, *il n'arrive que trop ſouvent que les Auteurs tombent ici*.

Quelques prétendus Connoisseurs étant passés dans le foyer de la Comédie, après la premiere représentation d'*Alzire*, l'un d'eux soutint que ce n'étoit pas *Voltaire* qui en étoit l'Auteur, quoique tout le monde le crût : je le souhaiterois de tout mon cœur, reprit un vieil Officier. Eh ! pourquoi, s'écria un jeune homme ? Parce que nous aurions un excellent Poëte de plus, ajouta le vrai Connoisseur.

Quelques jours après les représentations du *Tartuffe*, un Docteur de Sorbonne indigné que cette Comédie eût été permise, rencontrant *Moliere* dans une maison où il venoit en visite, lui demanda avec chaleur d'où vient qu'il s'avisoit de prêcher sur le Théatre ? Eh ! pourquoi ne me seroit-il pas permis de le faire, reprit froidement cet excellent Comique, le Pere *Maimbourg* ne fait-il pas tous les jours des Comédies en Chaire ? En vérité, je ne le lui reprocherai jamais, quelque privilege que j'en puisse avoir.

La salle de la Comédie étoit pleine à la seconde représentation du même *Tartuffe*, l'on étoit à la veille de commencer cette Comédie, lorsque la toile ayant été levée, *Moliere* parut : *Messieurs*, dit-il, en s'adressant à l'assemblée, *nous comptions aujourd'hui avoir l'honneur de vous donner le Tartuffe, mais M. le Premier P.... ne veut pas qu'on le joue.*

Après la premiere représentation de la petite Piece de l'*Epreuve réciproque*, dont *Alain*, Sellier, est l'Auteur, M. *de la Motte* le rencontrant dans le foyer, lui dit : *votre Piece est jolie, mais convenez que vous n'avez pas assez*

alongé la courroie. La critique étoit vraie, mais trop maligne : auſſi M. *de la Motte* s'en repentit-il le moment d'après.

A la premiere repréſentation d'*Eſope à la Cour*, Comédie de *Bourſault*, reſtée au Théatre, il y avoit ces vers qui furent ſupprimés depuis :

ESOPE.

Je ſoupçonne
Qu'on encenſe la place autant que la perſonne ;
Que c'eſt au diadème un tribut que l'on rend,
Et que le Roi qui regne eſt toujours le plus grand.

Le Miniſtre de Paris qui craignit l'application, trouva qu'il étoit de ſa prudence de les faire retrancher.

La Comédie des *Fables d'Eſope*, ou d'*Eſope à la Ville*, du même Auteur, n'ayant pas réuſſi aux deux premieres repréſentations, *Bourſault* irrité contre la cabale, ajouta une Fable du Dogue & du Bœuf, qui fut adreſſée au Parterre ; en voici les quatre derniers vers :

A tant d'honnêtes gens qui ſont devant vos yeux,
Laiſſez la liberté d'applaudir ce mélange :
Et ne reſſemblez pas à ce dogue envieux,
Qui ne veut pas manger, ni ſouffrir que l'on mange.

Cette leçon hardie en impoſa à la cabale, au point que cette Piece ſe releva, & eut quarante-trois repréſentations avec le plus brillant ſuccès. On doit ajouter qu'elle valut à l'Auteur pour ſon neuvieme quatre mille livres, ſans le produit de l'impreſſion. On eſt toujours dans la ſurpriſe qu'elle ne ſoit pas encore remiſe au Théatre.

Tout le monde fait que *la Femme Juge & Partie*, Comédie de *Montfleury*, jouée en même temps que celle du *Tartuffe*, sur le Théatre du Marais, toute médiocre qu'elle est relativement au chef-d'œuvre de *Moliere*, balança le succès de cette belle Piece ; mais bien des gens en ignorent la raison, la voici : l'intrigue de la *Femme Juge & Partie* fut calquée sur une aventure du Marquis *de Fresne*, qui fut accusé dans ce temps-là d'avoir vendu sa femme à un Corsaire de Tunis. La curiosité suppléa au mérite de la Piece, & c'est ce qui lui procura son grand succès.

Un Anglois, qui avoit long-temps vécu à Paris & qui étoit dans l'habitude du Spectacle, n'eut pas plutôt entendu les représentations de la Tragédie de *Zaïre*, du célebre *Voltaire*, qu'il s'en engoua au point qu'elle ne fut pas plutôt imprimée qu'il retourna à Londres avec le projet de la faire traduire en Anglois & de la faire mettre sur le Théatre de Durilane ; mais, malgré deux ans de sollicitations, n'y pouvant parvenir sans qu'il pût pénétrer le motif de tant de refus, il loua la grande Salle des Yorcks *Buddings*, distribua les Rôles de la Tragédie à ceux de ses amis qu'il crut propres à les bien remplir, & choisit pour lui celui de Lusignan, comme le plus convenable à son âge de soixante ans. Il n'épargna rien pour que le Théatre qu'il avoit fait élever eût tout l'éclat que méritoit la Piece ; & lorsque tout fut à son gré, il la fit jouer.

Jamais assemblée ne fut plus nombreuse ni plus brillante, tout ce qu'il y avoit à la Cour, à la Ville de plus distingué & de plus riche s'y

trouva. Les premiers Actes furent applaudis avec enthousiasme; mais lorsque *Lusignan* parut, les battements de mains recommencerent avec plus de chaleur. M. *Bond* le méritoit; indépendamment de sa figure qui intéressa tout le monde, il rendit son Rôle avec tant de vérité, qu'il charma tous les Spectateurs: soit que son ame fût pénétrée, ou que les encouragements le rendissent sublime, il se livra au point que la force lui manquant, il s'évanouit, & perdit entiérement connoissance. Tout le monde crut d'abord que cette foiblesse étoit un excès d'imitation de la nature; après avoir attendu quelque temps, les applaudissements cesserent; ceux qui rendoient les Rôles de *Châtillon*, de *Nérestan* & de *Zaïre* l'avertirent qu'il étoit temps de continuer la Piece; mais de quelle surprise l'assemblée ne fut-elle pas frappée, lorsqu'en l'approchant, l'Acteur tomba de son fauteuil, & fut trouvé sans vie!

Dans le nombre des Amateurs du Théatre, il en est très-peu qui ignorent l'anecdote qui a donné lieu à M. *de la Motte* de mettre au Théatre sa Tragédie d'*Inès de Castro*, qui y est restée; mais hors cette classe, peu de gens la connoissent. La voici: un jeune homme de famille s'étant marié clandestinement en secret, son pere l'ayant enfin appris au bout de quelques années, recourut au Parlement, & se pourvut en cassation. Son fils, effrayé, choisit le sieur *Fourcroy*, célebre Avocat, pour le défendre; mais celui-ci jugeant après son premier Plaidoyer que sa Partie perdroit infailliblement, exigea d'elle qu'à l'audience sui-

vante, deux de ſes enfants, conduits par leur Gouvernante, ſe placeroient à côté de lui, ayant médité d'en tirer parti pour attendrir en leur faveur les Juges, & même leur pere & leur grand-pere qui étoient toujours préſents aux Plaidoyers : à peine trouva-t-il le moment favorable, que ſe tournant vers le premier, & les lui préſentant, il prononça un diſcours ſi pathétique, ſi touchant, ayant la larme à l'œil, que l'attendriſſement fut ſi général, que tous les Auditeurs ne purent s'empêcher d'en répandre ; le grand-pere & le pere qui avoient été les premiers à en verſer, ſe leverent, embraſſerent tour-à-tour ces chers enfants, puis déclarerent hautement qu'ils ſe départoient de la procédure de caſſation, & qu'ils alloient légitimer le mariage qu'ils avoient voulu faire caſſer.

Bien des gens ignorent la véritable cauſe des malheurs dont les ſuites furent ſi funeſtes à *Jean-Baptiſte Rouſſeau*; le foible ſuccès qu'eut ſa Comédie du *Capricieux* en 1720, qui n'eut que neuf repréſentations, tandis qu'il s'étoit flatté qu'elle iroit aux nues, & qu'elle en auroit plus de trente, lui fit croire que ſes ennemis, en aſſez grand nombre, s'étoient réunis en cabale pour empêcher la réuſſite de cette Comédie. Tranſporté de rage contr'eux, à ce qu'on dit, il fit répandre dans le Café de la veuve *Laurent*, rue Dauphine, & ailleurs, ces couplets mordants, qui lui attirerent la pourſuite du Gouvernement, & le forcerent à s'enfuir dans les pays étrangers.

M. *Mauduit*, Bourgeois de Paris, pere de

famille, s'étant marié à l'infu de fes enfants à une Maîtreffe qu'il aimoit depuis long temps, las de l'obligation où il fe trouvoit d'aller la voir dans un autre quartier que le fien, où il l'avoit logée, pour que fon fils, fa fille & fes connoiffances ne pénétraffent point fon fecret, prit un jour la réfolution de faire ceffer une gêne qui commençoit à l'incommoder à caufe de fon âge. Pour arriver à cette fin, il choifit le jour de fa fête, où il avoit coutume de donner un repas à fa famille & à fes meilleurs amis. Après le premier fervice, fe trouvant en gaieté, ayant bu exprès plus qu'à fon ordinaire, il but à la fanté d'une jeune Dame de la compagnie, en lui difant, à votre fanté, ma chere femme, il y a trop long temps qu'on ignore que vous l'êtes, il convient que mes enfants & mes amis vous en faffent compliment. A cette tirade, toute la compagnie n'eut d'abord que des yeux, & garda le filence. Mais fon fils le rompant, fe leve, embraffe fon pere, baife la main à fa nouvelle mere, fe jette au pied de M. *Mauduit*, lui avoue qu'à fon exemple il s'eft marié en fecret; fa fœur, fans donner le temps à fon pere de marquer fa furprife, en ufe de même, en lui déclarant qu'elle l'eft depuis fix mois: le premier mouvement du pere confondu fut l'impatience & la colere; il avoit difpofé des mains de fes enfants, & les futurs étoient du repas. Après avoir appris les fecrets de fon mariage, fon projet étoit de leur faire connoître fes intentions; mais ayant été prévenu, fa furprife fut fi grande, que la parole lui manqua: fa femme fpirituelle, qui comprit qu'en rati-

fiant ces mariages inattendus, elle gagneroit l'amitié de ces époux, fut la premiere à les embraſſer & à les approuver: la compagnie en fit autant; mais ce qu'il y eut de ſingulier, c'eſt que le jeune homme & la jolie perſonne qui avoient été deſtinés par le pere à ſes enfants, furent ceux qui en marquerent le plus de joie, leurs cœurs étant engagés ailleurs, & n'ayant cédé qu'à regret à leurs parents.

L'un des convives de ce repas dînant le lendemain chez M. *Deſlouches*, lui ayant rendu compte de ces mariages clandeſtins, dont il avoit été le témoin, ce Dramatique habile ne ſe trouva pas plutôt libre, qu'il s'enferma dans ſon cabinet, & eſquiſſa le plan de ſa jolie Comédie du *Triple Mariage*, qu'on revoit toujours avec le même plaiſir.

Brécourt, Comédien, dont le nom de famille étoit *Mercoureau*, dans l'une des repréſentations de ſa Comédie de *Timon*, ou des *Flatteurs trompés*, fit des efforts ſi extraordinaires pour rendre, avec toute l'énergie dont il étoit pénétré, le Rôle principal qu'il jouoit à la Cour devant le Roi, qu'il ſe rompit une veine, & qu'il en mourut quelques jours après. Cette Piece, tirée du Grec, dut ſon grand ſuccès à la chaleur & à la ſupériorité avec laquelle ſon Auteur joua *Timon*. Il eſt bien ſurprenant que cette Piece ne ſoit pas reſtée au Théatre, où il eſt des Acteurs qui feroient aſſurément valoir autant le Rôle que *Brécourt* le fit.

Le ſuccès qu'eut la Comédie de *la Femme Juge & Partie*, & ſur-tout l'Actrice qui y jouoit le Rôle principal, que la Demoiſelle *de Beauval*

avoit sollicité long-temps inutilement, lui causa un si grand chagrin qu'elle en tomba malade. M. *Campistron* qui l'aimoit, ne pouvant parvenir à la consoler, composa en moins d'un mois une Comédie intitulée, *l'Amante Amant*: il la lui lut; l'Actrice jugeant que le premier Rôle qu'il tenoit de celui de la Piece qui lui tenoit tant à cœur, desirant depuis long-temps de paroître en homme sur la Scene, ce travestissement lui seyant admirablement, se mit à l'étude de son Rôle dès que la Piece fut reçue; elle fut une des premieres de la Troupe qui le sut parfaitement. Quoique cette Comédie fût bien moins bonne que celle de *Montfleury*, dont Mademoiselle *de Beauval* avoit tant envié le Rôle principal, elle eut seize représentations, & y fut toujours applaudie. Ce succès produisit deux effets singuliers : jusqu'à ce moment, l'Actrice avoit tenu rigueur à *Campistron*; sa reconnoissance amollit son cœur; d'un autre côté, *Campistron* qui avoit gardé l'anonyme, apprenant qu'on disoit dans le monde qu'il avoit composé cette Piece pour plaire à Mademoiselle *de Beauval*, nia tant qu'il vécut qu'il en fut l'Auteur.

La protection que Madame la Duchesse *de Bouillon* accordoit à *la Chapelle*, dont on jouoit la Tragédie de *Téléphonte*, tandis qu'on représentoit sur un autre Théatre celle de *Virginie* de *Campistron*, fit aller aux nues la premiere, & nuisit au succès de la seconde. L'année suivante, ce Poëte ayant dédié la Tragédie d'*Arminius* à cette spirituelle Duchesse & obtenu par-là cet avantage, sa Piece eut quatorze repré-

fentations, & fut fuivie par de nombreufes & brillantes affemblées.

La tracafferie & l'intrigue ont été de tout temps dans les Corps. Elles ont prefque toujours été du plus grand préjudice au Théatre, & malheureufement ces ennemis fecrets de l'intérêt général ne fubfiftent encore que trop aujourd'hui de bien des exemples qu'on en pourroit citer; je ne mettrai fous les yeux que celui-ci: le dernier eft trop connu pour en parler; perfonne n'ignore l'éloignement de la Demoifelle *Sainval* l'aînée, quelque confolation que donne les talents fupérieurs de fa cadette, le Public regrettera long-temps l'Actrice qu'il vient de perdre.

En 1730, M. *de Voltaire*, enchanté des talents que Mademoifelle *Dangeville* avoit déployés dans le Rôle *d'Hermione*, qu'elle avoit appris pour fon début tragique, & dans lequel le Public lui prodigua les applaudiffements les plus flatteurs pendant onze repréfentations, alla lui porter le Rôle de *Tullie* dans la Tragédie de *Brutus*, qu'il fe difpofoit à mettre au Théatre. Cette jeune Actrice, âgée feulement de feize ans, & qui dès-lors avoit autant de raifon & de modeftie, que d'honnêteté dans le caractere, fe défendit d'abord de l'accepter. Ses raifons étoient qu'elle étoit à peine rétablie de la rougeole qui avoit extrêmement fatigué fa poitrine; que fon début tragique n'étoit pas fini; & enfin que fa délicateffe ne lui permettoit pas d'accepter un Rôle au préjudice de Mademoifelle *de Seine*, qui étoit fon ancienne. M. *de Voltaire* ne s'en tint pas à ce

refus. Il fit valoir le droit qu'ont les Auteurs de difpofer de leurs Rôles, & il infifta fi vivement, que Mademoifelle *Dangeville* ne put lui oppofer qu'une vaine réfiftance. Cette admirable Tragédie de *Brutus* n'eut pas alors tout le fuccès qu'elle méritoit. Le Rôle de *Tullie* fut fort critiqué : l'Auteur y a fait depuis, & à différentes reprifes, de très-grands changements, il l'a fur-tout fort abrégé, & cependant il a encore aujourd'hui la réputation d'être le plus foible de la Piece. Mademoifelle *Dangeville* le joua néanmoins pendant plufieurs repréfentations avec plus d'applaudiffements qu'il n'en a obtenus depuis : mais étant informée qu'une cabale envieufe lui imputoit le médiocre fuccès de la Piece, & que Mademoifelle *de Seine* fe préparoit à jouer le Rôle, elle en fut fi piquée, qu'elle le renvoya, en déclarant qu'elle renonçoit pour toujours au tragique. Elle n'eut pas lieu de s'en repentir, puifque Mademoifelle *de Seine*, Actrice confommée, & qui s'eft acquife à jufte titre une grande réputation, n'a pas tiré plus de parti qu'elle de ce Rôle, & que même elle y a été moins applaudie. Cette malheureufe anecdote a fait perdre à la Scene Françoife une excellente Tragédienne. Les Supérieurs & les camarades de Mademoifelle *Dangeville* l'ont fouvent & vainement follicitée de reprendre l'emploi tragique, elle s'y eft toujours refufée. Les vrais Connoiffeurs n'ont ceffé de la regretter, & ils penfoient tous unanimement qu'elle auroit autant excellé dans le tragique que dans le comique. Les vers fuivants qui furent très-répandus à cette occafion & fort approuvés,

L ij

prouvent quelle étoit à son sujet l'opinion du Public. Qu'on me pardonne d'avoir plus étendu cet article que les précédents ; ma vénération pour cette digne Actrice, pour ses talents & sur-tout pour son mérite personnel que j'ai connu dans le temps où j'ai eu le bonheur de la fréquenter, me mettent en droit de lui rendre une justice que tous ceux qui la connoissent lui ont toujours accordée.

A Mademoiselle DANGEVILLE.

Peut-on vous voir sans vous aimer,
 Brillante *Dangeville* ?
Tour-à-tour vous savez charmer
 Et la Cour & la Ville.
Avec éclat vous remplissez
 Et l'une & l'autre Scene ;
Dans vos yeux vous réunissez
 Thalie & *Melpomene*.

Dans *Hermione* & *Cléanthis*,
 Quel succès est le vôtre ?
Dans l'une je me divertis,
 Je suis touché dans l'autre.
Mon cœur à vos suprêmes loix
 Est si prompt à souscrire,
Que je n'attends que votre choix
 Pour pleurer, ou pour rire.

Mais quelle erreur vient vous livrer
 Toute entiere à *Thalie*,
Pour n'avoir pu faire admirer
 Les défauts de *Tullie* !
Quiconque juge sainement,
 Vous a rendu justice ;

C'étoit le Rôle seulement
Qui manquoit à l'Actrice.

C'est peu de nous avoir rendu
Le bon, le vrai comique (1);
Il faut, de ce qu'il a perdu (2),
Consoler le tragique :
Par la terreur, par la pitié,
Remplissez notre attente ;
Quoi ! n'aurions-nous que la moitié
De votre illustre tante ?

J'hésite en mettant ici sous les yeux du Public le trait singulier qui suit : croira-t-on que les Comédiens, après avoir entendu la lecture de la Tragédie de *Mérope*, de feu M. *de Voltaire*, elle fut refusée ? rien cependant de plus certain. Feu M. l'Abbé *de Voisenon* l'ayant appris de l'Auteur même, va sur le champ à la Comédie, exige une Assemblée, y lit la Piece, en fait admirer les beautés : elles frappent, la Piece est jouée. Elle eut le plus grand succès, en a eu toujours depuis, & en aura toujours.

La lettre que M. *de Voltaire* écrivit à M. *D'aigueberre* son ami, à Toulouse, à l'occasion de la Piece dont il vient d'être parlé, fait un éloge trop flatteur de son caractere modeste & reconnoissant, pour n'en pas faire hommage ici à ses célebres cendres. Après avoir rendu compte des premieres représentations de cette Tragédie, il continue ainsi :

« Cette Piece n'est pas encore imprimée : je

(1) Mademoiselle *le Couvreur*.
(2) Mademoiselle *Desmares*.

» doute qu'elle réussisse à la lecture autant qu'à
» la représentation. Ce n'est point moi qui ai
» fait la Piece, c'est Mademoiselle *Dumesnil.*
» Que dites-vous d'une Actrice qui fait pleu-
» rer pendant trois Actes de suite ? Le Public
» a pris un peu le change, il a mis sur mon
» compte une partie du plaisir extrême que
» lui ont fait les Acteurs. La séduction a été
» au point, que l'on a demandé à grands cris
» de me voir : on ma mené de force dans la
» loge de Madame la Maréchale *de Villars*, où
» étoit sa belle-fille ; le Parterre étoit fou : il
» a crié à la Duchesse *de Villars* de me baiser,
» & il a tant fait de bruit, qu'elle a été obligée
» d'en passer par-là, par ordre de sa belle-mere.
» J'ai été baisé publiquement comme *Alain*
» *Chartier* par la Princesse *Marguerite d'Ecosse*;
» mais il dormoit, & j'étois fort éveillé, &c. ».

A propos de l'innovation dont on vient de parler qui n'avoit jamais eu lieu au Théatre, de demander l'Auteur d'une Piece qui a plu, usage qui passa depuis en Angleterre ; celui d'une Piece qui eut un grand succès sur le Théatre de Londres, *de Drurilane* ayant été demandé avec les cris les plus réitérés, ayant enfin paru, adressa ce discours aux Spectateurs : « Messieurs, mon but a été lorsque j'ai
» composé l'Ouvrage que vous venez d'applau-
» dir, d'être utile à l'humanité en général & aux
» mœurs de ma nation en particulier ; mais il
» me semble que ma nation juge mal du carac-
» tere d'un bon Ecrivain, si elle s'imagine que
» sa personne doive lui servir d'amusement &
» de récréation. J'aurois voulu, Messieurs,

» que vous m'eussiez épargné cette humilia-
» tion, & c'étoit le meilleur moyen de me
» prouver que mon Ouvrage étoit au moins
» estimable ».

Il est bien étonnant qu'après une conduite si raisonnable de la part de ce Poëte Anglois, le Parterre de Paris qui n'a pas dû l'ignorer, n'ait pas fait usage d'une leçon aussi sage, & beaucoup plus étonnant que les Auteurs demandés après M. *de Voltaire*, à cause de la réussite de leurs Pieces, aient eu la complaisance de se montrer sur la Scene si souvent.

Sur le refus que fit feu M. *de la Chaussée*, de l'usage qu'il pouvoit faire du Conte du *Gascon puni*, de *la Fontaine*, que Mademoiselle *Quinault* lui proposoit pour en composer une petite Comédie, elle en parla à M. le Comte *de Pont-de-Veyle*, en lui en marquant son chagrin : elle ne tarda pas à en être consolée ; elle en étoit fort considérée. Quelques semaines après, elle fut avertie de se trouver à l'Assemblée, pour la lecture d'une Piece nouvelle. Quelles furent sa surprise & sa joie, c'étoit le même Conte de *la Fontaine*, traité avec des ménagements si adroits & si délicats, que les oreilles les plus scrupuleuses ne le pouvoient pas soupçonner. Je ne fais pas l'éloge de la pureté du style, tout le monde le connoît, & sait combien il est élégant & naturel.

Il est si doux pour ceux qui ont connu & aimé M. *de Voltaire*, de se rappeller son aimable mémoire, que je saisirai toujours avec vivacité toutes les occasions d'en parler & de le faire valoir. Celle des fêtes qui furent ordonnées à

la Cour, pour le Mariage de M. *le Dauphin*, m'en offre une que je ne laisse pas échapper. Ce célèbre Poëte fut choisi pour une Comédie propre à la Musique chantante, & à amener un Ballet. Quelle que fût sa répugnance pour un pareil ouvrage, son respect & son amour pour le Roi, le lui firent entreprendre, sous le titre de *la Princesse de Navarre* ; le fameux *Rameau* en fit la Musique, & M. *de la Poupeliniere* celle des Ariettes. Le Roi en fut si content, qu'il gratifia M. *de Voltaire* d'une Charge de Gentilhomme ordinaire de sa Chambre, présent de soixante mille francs, & lui permit, peu de temps après, de vendre cette Charge, & d'en conserver les fonctions & les privileges. Le Poëte dans le premier transport de sa reconnoissance, fit en *impromptu* les vers suivants :

> Mon *Henri IV*, & ma *Zaïre*,
> Et mon Américaine *Alzire*,
> Ne m'ont jamais valu un seul regard du Roi.
> J'avois mille ennemis, avec très-peu de gloire.
> Les honneurs & les biens pleuvent enfin sur moi
> Pour une farce de la Foire.

On ne peut mieux juger une Piece, que l'a fait le Roi de Prusse, dans une lettre que cet habile Monarque écrivit à M. *de Voltaire*, après les représentations de *Sémiramis*. « Quelque détour que vous preniez pour cacher le nœud de cette Tragédie, lui marque-t-il, ce n'est pas moins l'*Ombre de Ninus* : c'est cette *Ombre* qui inspire des remords dévorants à sa veuve parricide ; c'est l'*Ombre* qui permet galamment à sa veuve de convoler en secondes

» noces : l'*Ombre* fait entendre, du fond de son
» tombeau, une voix gémissante à son fils. *Ni-*
» *nias* fait mieux, il vient en personne effrayer
» le Conseil de la Reine, attendrir la ville de
» Babylone ; il arme enfin son fils du poignard
» dont *Ninias* assassina sa mere. Il est si vrai
» que *Ninus* fait le sujet de votre Tragédie,
» que, sans les rêves de cette ame errante, la
» Piece ne pourroit pas se jouer. Si j'avois un
» Rôle à choisir dans cette Tragédie, je prendrois
» celui du Revenant ».

<blockquote>
Mes larmes coulent pour *Electre* ;

Je suis sensible à l'amitié ;

Mais le plus héroïque spectre

Ne m'inspire que la pitié.
</blockquote>

Je suis trop le serviteur & l'admirateur des Ouvrages de M. *de Champhort*, pour échapper l'occasion du succès de sa Tragédie de *Mustapha & Zéangir*, à la Cour & à Paris. Je trouve de la douceur à contribuer à la publicité de sa réussite, & aux honneurs dont il fut comblé. La veille de la représentation de cette belle Piece, M. le Prince *de Condé* le nomma Secretaire de ses Commandements ; & le lendemain, le Roi, satisfait on ne peut davantage de la représentation de cette Tragédie, lui accorda une pension de douze cents francs ; la Reine daigna elle-même l'apprendre à l'Auteur, avec cette bonté affable qui la fait adorer de tous ses Sujets.

« M. *de Champhort*, au plaisir que m'a pro-
» curé la représentation de votre Piece, lui dit
» Sa Majesté, j'ai voulu joindre celui de vous

» annoncer que le Roi, pour encourager vos
» talents, & récompenser vos succès, vous
» fait une pension de douze cents livres sur
» ses menus plaisirs ».

M. *de Champhort* ayant témoigné parfaitement sa reconnoissance à la Reine, Sa Majesté lui répondit : « Je vous demande, pour remercîment
» de faire représenter vos Pieces à Versailles.

Je finis cet article, en rappellant que cette Piece fut parfaitement jouée par tous les Acteurs, & que Madame *Vestris* & M. *Brizard* jouerent leurs Rôles supérieurement.

Le Roi de Suede, pendant son séjour à Paris, ayant entendu la lecture d'une Tragédie en prose, de M. *Sédaine*, intitulée *Maillard*, ou *Paris sauvé*, reçue à la Comédie, & non encore représentée, se l'étant rappellée lorsqu'il fut de retour dans ses Etats, chargea son Ministre en France, d'engager l'Auteur de lui en envoyer une copie ; ayant été sur le champ obéi, Sa Majesté écrivit la lettre suivante à l'Auteur :

« Monsieur *Sedaine*, j'ai relu avec le même plai-
» sir & sur-tout avec le même intérêt, votre Drame
» de *Maillard*, que vous m'avez envoyé. Les
» principes de patriotisme dont il est rempli ne
» peuvent qu'intéresser vivement ceux qui savent
» ce que le nom de patrie inspire ; & sur-tout
» ceux qui ont vu approcher de bien près
» l'état déplorable où se trouvoit la France au
» temps de *Maillard* & de *Charles V*, ne peu-
» vent lire qu'avec attendrissement votre Piece.
» L'héroïque vertu de *Maillard*, opposée à la
» perfidie de son rival, en élevant mon ame,

» m'a fait le plaisir que j'attends d'une Tragé-
» die. Voilà l'effet que fit sur moi votre Piece,
» à la premiere lecture que vous m'en fîtes à
» Paris, & celui qu'elle n'a cessé de faire sur
» moi depuis. J'ai ordonné à mon Ambassadeur
» de vous témoigner le gré que je vous ai su
» de m'envoyer le manuscrit. Sur ce, je prie
» Dieu qu'il vous ait, Monsieur *Sedaine*, dans
» sa sainte garde.

» Fait à Stockolm, le 28 Novembre 1775.
» Signé, GUSTAVE ».

MÉMOIRE
SUR
LA COMEDIE FRANÇOISE,

Et sur les moyens de lui donner autant de célébrité qu'elle peut en être susceptible;

PAR FEU M. LE KAIN,

Comédien du Roi.

DE tous les projets que l'on a pu former pour le soutien & l'administration de la Comédie Françoise, un des plus utiles, sans doute, est de lui avoir donné une forme d'établissement qu'elle n'avoit jamais eu, de l'avoir fait enrégistrer au Parlement de Paris, & d'avoir forcé

à son égard la considération publique, en abolissant les préjugés honteux, attachés à cette partie des Beaux-Arts.

On doit regarder encore comme très-important l'ordre rétabli dans ses finances, l'abolition des emprunts annuels, la contrainte où s'est trouvée la puissance ecclésiastique & magistrale, de faire avec la Comédie un traité d'abonnement, à-peu-près équivalent à la taxe exorbitante du quart des Pauvres (1).

On ne doit point omettre à tant de graces les secours que Sa Majesté a bien voulu procurer à ses Comédiens, lors du changement de forme du Théatre (2). Ce que j'ai considéré seulement comme idéal, imaginaire, & même impossible, c'est de fonder le rétablissement total de la Comédie sur les liens de la concorde, de la déférence & de l'amitié réciproque. Ce chef-d'œuvre seroit à juste titre le modele de toutes les sociétés, mais on ne doit pas se flatter qu'il existe jamais; plusieurs obstacles s'y opposent: le premier c'est la disproportion de fortune; le second, l'inégalité des talents.

Je dirai plus, je soutiens que la jalousie, qui n'est réellement parmi des Artistes qu'un degré de plus à leur émulation, devient une partie de leur existence; c'est cet aiguillon qui fait éclorre & sortir l'amour-propre, & ce dernier (pour le peu qu'il soit bien entendu) doit de toute nécessité opérer le bien général.

―――――――――――――――――――――
(1) Ouvrage dû à la persévérance de M. le Maréchal Duc *de Duras*.
(2) Grand objet de reconnoissance des Comédiens envers M. le Comte *de Lauraguais*.

Laissons donc les choses comme elles sont établies par la nature ; examinons ce qui seulement est du ressort des possibilités humaines, & tâchons de développer le vice radical de la Comédie; il y a peu de gens qui le connoissent, le reste s'en doute , & personne n'ose l'attaquer.

Je conçois comment cette crainte a pu arrêter les plus hardis : la peur de se compromettre, de heurter de front de vieux usages que le temps avoit rendus recommandables, la répugnance naturelle à choquer l'amour-propre de ses camarades, la certitude de se faire de petits ennemis féminins qui ne pardonnent jamais, le hasard d'encourir la disgrace de la supériorité, laquelle est rarement dégagée d'une prééminence particuliere ; voilà sans doute des motifs plus que suffisants pour glacer le courage de l'homme le mieux intentionné, arrêter le plan de ses opérations, & le rendre, malgré lui, inutile au bien de la société.

Mais aujourd'hui que le mal est invétéré plus que jamais, que la Comédie tombe dans la plus horrible décadence, que les talents, pour la plupart, ne sont plus que de foibles copies des bons originaux qui nous ont précédés, je crois qu'il est temps de s'échapper, & de faire les derniers efforts pour sauver ce qui nous reste.

La Comédie est composée de différents membres qui doivent tous concourir au bien de la société, il s'agit de leur en donner les moyens, & de les statuer d'une maniere tellement invariable, que la machine puisse aller

d'elle-même, fans que l'on s'apperçoive jamais du reſſort qui la fait mouvoir.

Je poſe d'abord pour principe, que qui que ce ſoit ne peut donner de lumieres plus ſûres & plus réfléchies ſur ſes propres intérêts, que les intéreſſés eux-mêmes; l'expérience doit avoir convaincu de cette vérité : je n'en dirai pas davantage, mon but n'eſt point de blâmer ceux qui, par leurs conſeils, ont fait faire des opérations mal-entendues, leur intention étoit bonne, je le crois ; ainſi les Comédiens ſeront toujours à leur égard dans le cas de la reconnoiſſance ; mais j'imagine qu'il eſt plus ſage de prendre une autre route.

Je reviens donc à mon premier ſyſtême, & j'imagine qu'il eſt de la plus grande importance de ſe faire éclairer par les Comédiens eux-mêmes ſur les moyens de ranimer leur Théatre languiſſant, & de ſolider plus conſtamment leur fortune (1) : le tout conſiſte dans la maniere de tirer d'eux ces lumieres ſi utiles ; car ſi l'on s'en tient à demander ſimplement aux Comédiens aſſemblés ce qu'il ſeroit convenable de faire pour déraciner tout ce qu'ils apperçoivent de vicieux & de contraire aux intéréts de leur ſociété, jamais ils ne s'en expliqueront hautement; & la raiſon en eſt conſéquente, c'eſt que pour s'expliquer avec liberté, il faut être libre ; or l'Aſſemblée générale, ou le Comité qui en fait parler, ne peuvent jamais l'être.

(1) En effet, ſi la fortune des Comédiens n'eſt pas aſſurée, ſur quoi ſeront fondées les penſions de retraite dont ils font les fonds journellement? Ils pourroient être dans le cas de perdre le capital & l'intérêt.

Le parti le plus fage feroit donc de demander des mémoires particuliers fur l'état actuel de la Comédie, & fur les moyens de la faire revivre.

Je fens bien que cette propofition peut entraîner avec foi des inconvénients, c'eft que chacun s'expliquera très-pofitivement fur le compte de fes camarades, & par modeftie fermera les yeux fur foi-même; mais il n'importe guere, car fi ce dernier s'oublie lui feul, les autres, à coup fûr, n'auront pas le même égard.

Cette maniere de s'éclairer me paroît la feule convenable ; premiérement, parce qu'elle ne compromet perfonne ; fecondement, parce qu'elle laiffe à chaque individu la liberté de produire fes idées, & qu'elle le force, malgré lui, de faire un travail folide & réfléchi (1).

Mais, avant que de mettre en vigueur un pareil plan de réforme, il faut être fûr que la fupériorité ait la volonté bien décidée de relever un Art dont la chûte prochaine doit plus que jamais l'effrayer; je dirai plus, je prétends qu'elle doit intéreffer en partie la politique des Miniftres & les déterminer non feulement à protéger un établiffement devenu fi néceffaire, mais même à fe relâcher d'une immenfité de petits détails de Police auxquels des gens libres & pleins d'imagination ne pourront jamais s'affujettir (2).

(1) Ce travail ne peut durer plus de quinze jours.
(2) Telles font ces obligations perpétuelles de courir à chaque inftant à la Police, pour l'avertir du plus léger dérangement ; tel

Cela posé, nous jetterons un coup-d'œil sur l'état actuel des choses, & nous considérerons de sens-froid si la Comédie, telle qu'elle est, peut subsister long-temps ; quels sont ceux qui la composent ; & nous ferons l'analyse de leurs facultés réelles dans un tableau très-raccourci ; ensuite nous nous étendrons sur les moyens de pouvoir éclairer les Comédiens entr'eux, sans qu'aucun d'eux soit jamais compromis ; & sur la nécessité indispensable de rappeller le bon goût qui n'existe plus que dans un petit nombre d'Acteurs, de Gens de Lettres & d'amateurs du Spectacle.

Toutes ces choses sont donc réunies à trois objets, dont le premier est de rappeller l'attention du Ministere ; le second, de faire sortir de son engourdissement un Art abruti par une ignardise impardonnable ; & le troisieme, de réveiller le goût dans l'ame d'un Public étourdi lui-même par la pesanteur du joug le plus contraire à la liberté nationale & à l'accroissement de tous les Arts.

Personne ne peut révoquer en doute que le Spectacle François, par sa pureté & par sa décence, ne soit devenu de la plus grande utilité ; il intéresse & maintient les bonnes mœurs, il occupe & instruit une jeunesse innombrable, dont le désœuvrement causeroit un grand désordre dans l'Etat. La célébrité dont ce Théatre

est encore le désagrément d'être environnés d'un tas d'espions qui viennent relancer les Comédiens dans leur foyer, même lorsqu'ils sont seuls.

jouit dans toute l'Europe, lui attire un concours d'étrangers, qui par leur grande consommation enrichiffent également la Province & la Capitale.

Mais la plus grande partie de cette circulation auroit-elle fouffert, lorfque les Spectacles feront tombés par le défaut d'encouragement, par l'ignorance & la perte du bon goût? Non, fans doute; il en réfultera donc une diminution réelle dans la maffe & dans le cours des finances; on fe repentira, mais trop tard, d'avoir tari une fource dont les canaux produifoient l'abondance en tout temps. Le Public s'en dédommagera par des plaifirs monotones & ignobles, & les Miniftres chercheront en vain à replanter des arbres dont on aura coupé les racines.

Voilà, je crois, ce que les bons politiques penfent, & dont ils s'occupent foiblement (1). Je vais maintenant approfondir mon objet principal, & qui n'eft pas moins délicat à traiter; je prévois dans fon exécution bien des obftacles, bien des difficultés : cependant devroit-il en exifter, lorfqu'il s'agit de facrifier quelques intérêts particuliers au bien général ?

Mon intention feroit donc non feulement de relever la Comédie, mais encore de lui donner une nouvelle émulation, de puifer l'inftruction de fon art dans elle-même, & de l'améliorer par fes propres forces.

(1) Il eft trop ordinaire à tous les hommes de ne remédier aux maux que quand ils font prefque incurables : le plus fage feroit de les prévenir.

Il est évidemment reconnu que la finance est l'ame de tous les Etats; que pour accroître cette même finance qui nourrit & soutient la Comédie, il faut connoître ce qu'elle renferme de gens à talents; que pour les former, il faut frapper leur imagination par l'exemple des bons modeles. Voilà les seuls moyens de donner aux Comédiens du goût, des lumieres, & de faire naître en eux cet effet sublime qui fait passer la mémoire des Artistes jusqu'à la postérité.

Mais ce n'est pas tout, je veux leur ouvrir encore les moyens de se constituer leurs premiers Juges, de maniere qu'ils puissent en appeller à la sensibilité de leur ame, pour se juger dignes de l'estime publique, ou incapables d'y jamais prétendre.

Voyons donc quels sont les Comédiens qui occupent aujourd'hui la Scene? Je ne vois, d'un côté, que des gens en place qui sont hors de leurs places; j'en vois d'autres déplacés dont les talents sont enfouis, & qui peut-être auroient du nom, si la raison & la justice avoient indiqué leur véritable rang; je ne vois plus dans tout le reste que des subalternes inutiles, & de petits raisonneurs dont les décisions, adoptées par l'ignorance, n'en imposeront jamais au vrai talent.

Voilà des maux réels, personne ne peut se les dissimuler; il s'agit d'y trouver le remede, & le voici:

On doit supprimer sans miséricorde, ce qui est surnuméraire dans des emplois suffisamment remplis, & completter du mieux que faire se pourra ceux qui manquent de doubles; mais je

demande avec bien plus d'inſtance que chacun ſoit remis à ſa véritable place, convenablement à ſon âge, à ſa figure, à ſes facultés, ou, pour mieux dire, à l'eſſence réelle de ſon talent ; que cette opération ſoit faite par les ſuffrages réunis, & maintenus par la ſupériorité, ſans avoir aucun égard ni à l'ancienne propriété, ni à la protection particuliere (1) ; car ſi cette derniere prédomine contradictoirement à ce que je propoſe, tout eſt perdu ; & le plus ſage, dans un cas pareil, ſeroit de laiſſer les choſes comme elles ſont.

Il réſulte de toutes ces idées réunies, que les Comédiens doivent eux-mêmes faire la diſtribution nouvelle de leur répertoire, l'envoyer ſous une enveloppe cachetée à MM. les premiers Gentilshommes de la Chambre du Roi, ou à tel Commiſſaire qu'il leur plaira de nommer, pour en recueillir les ſuffrages, les analyſes, & les maintenir à la pluralité des voix données.

Ces détails, comme on doit en juger, ne ſont qu'une partie de ce qui me reſte à propoſer pour former & perfectionner l'inſtruction mutuelle des Comédiens.

Je deſirerois donc qu'à l'avenir il fût établi une eſpece d'Académie, dans laquelle il ſeroit lu, dans des temps preſcrits, des Mémoires inſtructifs non ſeulement ſur les vices généraux de la repréſentation théâtrale, mais même ſur les défauts d'enſemble, ſur les contre-ſens,

(1) Cet effort ſeroit miraculeux, mais je ne le crois pas dans nos mœurs ; les ſolliciteuſes ſont bien aimables, & leurs Juges ſont des hommes.

sur les fautes de Langue, sur les vices de la prononciation, & sur la maniere d'entendre bien ou mal tels & tels Rôles dont la tradition seroit malheureusement perdue, & que l'on ne peut retrouver que par des réflexions profondes, ou un tact fin & délicat.

L'établissement de cette Académie, honorée de la protection & de la présence de MM. les premiers Gentishommes du Roi, ne pourroit qu'ennoblir le Spectacle François, perpétuer sa célébrité, devenir l'oracle de la Langue & du goût, & former le tableau de toutes les connoissances relatives à son art.

J'y joins encore une utilité plus réelle, c'est qu'elle seroit l'école d'une jeunesse ardente, quelquefois enthousiaste, mais souvent très-peu instruite.

L'objet de cet établissement n'ayant d'autre but que celui de l'agréable, je pense qu'il conviendroit que ces Mémoires fussent envoyés aux Supérieurs, qu'ils s'en érigeassent les Censeurs, afin d'en supprimer tout ce qui pourroit tenir à l'amertume, à l'épigramme, ou à la froide plaisanterie.

Je ne puis pas douter qu'en suivant un plan si sagement combiné, la Comédie de jour en jour ne fasse des progrès sensibles qui lui mériteront les graces réitérées du Roi, & les faveurs continues du Public.

Il me semble déjà voir tous les avantages qui peuvent résulter de ses premieres conférences, car indépendamment des recherches que l'on peut faire sur la vérité & le goût des vétements, sur les différents genres de décoration, & mille

autres détails femblables, ne peut-on pas inf-
truire ſes camarades de la maniere la plus douce
& la plus raiſonnable ?

Par exemple (1), il eſt poſſible de remon-
trer à Mademoiſelle qu'elle s'écarte quel-
quefois du ſublime & de l'impoſant, pour pren-
dre un tour familier qui gêne les gens de goût;
qu'il eſt contraire aux intérêts de la Société,
que cette Actrice, ſi fameuſe d'ailleurs, refuſe
de jouer quatre ou cinq Rôles foibles qui ſont
de ſon emploi; que cet emploi n'eſt pas aſſez
nombreux pour ne pas faire un ſi léger ſacri-
fice.

Par la même voie, on pourra faire entendre
à Mademoiſelle en lui rappellant les prin-
cipes de ſon art, que ſouvent elle ſacrifie trop
à la beauté de ſon organe, à l'envie de domi-
ner trop primitivement ſur la Scene; & qui,
emportée par une chaleur & une ame trop vio-
lentes, perd de vue la nature, qui n'eſt que
ſimple, noble & touchante; à la Demoiſelle *Du-
bois*, qu'une imitation ſervile eſt preſque ſans
mérite; que l'intelligence ne s'acquiert que par
de mûres réflexions; que le talent ne peut ſe
fortifier que par l'amour du travail; que l'atten-
tion portée continuement à la Scene, déſigne
une ame pénétrée; & qu'en tout c'eſt être
d'une foible utilité (2), que de s'en tenir à
jouer cinq ou ſix Rôles (3).

(1) On verra, par cet échantillon, que ces Diſcours académiques
ne pourront jamais dégénérer en Satyre.

(2) Ce mot d'utilité veut dire que Mademoiſelle *Dubois* pourroit,
ſans ſe gêner, réunir à ſon emploi une douzaine d'Amoureuſes
nobles dans le comique.

(3) Voyez l'exemple de qui joue trois fois par mois;

A la Demoiselle.... que quand les Supérieurs laiſſent la jouiſſance d'une part à une Actrice, pour ne jouer que la troiſieme (1) partie d'un genre, on exige au moins qu'elle y joue ſans accent gaſcon, qu'elle y ſoit intelligente, naturelle & naïve.

A la Dame *le Kain*, que le genre des Rôles de Soubrettes demande un tatillonage plus enjoué, une contenance moins férieuſe, & une énonciation plus préciſe.

A la Dame.... que l'on doit jouer les grandes Coquettes avec un ton plus décidé, plus qualifié, & les Confidentes avec un peu plus de chaleur.

A la Demoiſelle....... qu'il ne faut pas ſacrifier l'enjouement & le tatillonage de la Soubrette, à la juſteſſe du Dialogue; qu'une Actrice volubile doit toujours ſe faire entendre, & ne jamais quitter le médieme de ſa voix.

A la Demoiſelle.... que l'on ne peut en général ſuppléer à la foibleſſe de ſon organe, qu'en ſoutenant ſes tons avec plus de fermeté; que cette fermeté fournit des nuances pour éviter la monotonie; & que le Public lui ſaura encore plus de gré de ſes efforts, ſi elle ſe met en état, à Pâque prochain, de jouer ſept ou huit petits Rôles de Princeſſe; car il faut ſoigneuſement éviter d'accoutumer les jeunes perſonnes à ne jouer que dans un genre (1).

c'eſt une vérité dure à confeſſer, mais la vérité eſt plus chere que la confidération.

(1. Le comique des Amoureuſes eſt diviſé en trois parties, qui font les grandes Coquettes, le genre naïf, & le rempliſſage.

(2) Abus très-dangereux en effet, qui multiplie les emplois à

A la Dame.... qu'elle ne doit jouer que des Rôles de Servantes, & non ceux de grandes Coquettes que jouoit si supérieurement Mademoiselle *Dangeville*; que ces Servantes sont un mélange de tatillonage & de naïveté, mais toujours sans brusquerie.

A la Demoiselle.... que le genre de son comique est caractérisé d'une maniere plus folle & plus grotesque; que le Public s'apperçoit qu'elle a encore des prétentions au ton des Amoureuses, & que l'on ne fait une véritable illusion que quand on est sur la Scene, le personnage que l'on y doit représenter.

Au sieur *le Kain*, qu'il annonce quelquefois le Comédien plus que le Personnage; que le pittoresque doit être employé avec bien du ménagement, & qu'il est très-important d'être aussi vrai dans la diction du détail, que dans les grands mouvements de la passion.

Au sieur que la trop grande indulgence du Public a gâté plus d'un Comédien; qu'il est encore, quoi qu'on en dise, petit & maniéré; qu'il ne voit point son art dans le grand, qu'il badine trop son comique; que ses réticences sont trop fréquentes, & que la noblesse au Théatre doit toujours se faire voir, même au travers de la légéreté.

Au sieur qu'il n'a point encore perdu le chant qu'il a rapporté de la Province; que ce chant est contraire à la nature, qu'il saccade trop sa diction; que la plupart du temps il

l'infini, & qui recule d'autant ceux qui, par leurs travaux & le laps de temps, ont droit d'aspirer à une augmentation de part.

pleurt ce qui n'eſt que l'effet d'une ame ſaiſie & concentrée par la douleur ; que ces teintes ſont fort difficiles à ſaiſir , & qu'enfin le Public deſireroit qu'il joignît à ſon emploi tous les Rôles comiques de *Sarraſin*, que ces Rôles ſont nobles , pathétiques , & faits pour lui.

Au ſieur.... qu'avec beaucoup d'eſprit, de talent & d'intelligence , il eſt ridicule à lui d'abandonner le genre de *Poiſſon* ; que ce genre eſt très-plaiſant ; qu'il manque eſſentiellement à la Comédie ; que tels raiſonnements que ce Comédien puiſſe faire, il ſera toujours meilleur dans ce genre que dans celui des grands Valets ; que la nature ne lui a point donné pour ce dernier une figure & une taille ſuffiſante ; qu'enfin après avoir rendu juſtice à tout le monde, il faut ſe la rendre à ſoi-même, & eſſayer s'il ne ſeroit pas préférable de faire rire le cœur avec les reſſorts de la naïveté , que d'intéreſſer l'eſprit par la fineſſe & la ſubtilité.

Au ſieur... que l'on ne doit pas faire ſortir ſa gaieté de ſon goſier, mais bien de ſon ame ; & que la grimace au Théatre eſt une choſe inſupportable.

Au ſieur *Paulin*, qu'un Payſan, doit être fin ou pataud, ſelon le beſoin , mais ſur-tout gai, naturel, & moins bien peigné (1), ſans quoi, il ne peut faire aucune illuſion ; & que dans le tragique, un Roi dont le caractere eſt la férocité & la barbarie, doit avoir moins de roideur,

(1) J'en demande pardon au plus honnête homme de la terre ; mais un vrai payſan ne porte point de manchettes, ni de catogan à des cheveux bien poudrés.

plus de mouvement, plus de chaleur, car le froid au Théatre est le plus grand de tous les vices.

Au sieur ... que le genre des Amoureux, de caracteres est d'être noble, aimable, gracieux, enjoué, & non lourd, brusque & forcé; qu'il est de certains Rôles marqués au coin de l'extrême jeunesse, auxquels il devroit renoncer, tels que *le Chevalier* dans *le Muet*, *Pamphile* dans *l'Andrienne*, &c. que le Public le desire, & que ce seroit le vrai moyen de lui faire sa cour (1).

Au sieur que l'ame est la premiere partie du Comédien; l'intelligence, la seconde; la vérité & la chaleur du débit, la troisieme; la grace & le dessin du corps, la quatrieme.

Au sieur *Blainville*, que le respect dû au Public doit forcer un Comédien à la tempérance & à la sobriété; que la destinée de certains Acteurs est de se placer dans des Rôles, où il n'y ait aucune prétention, que les Peres nobles en ont beaucoup, & que peut-être auroit-il plus de mérite à doubler les Rôles à manteau.

Au sieur *Dubois*, le premier & le plus absurde de tous les raisonneurs, qu'aucun Confident ne doit être ni maniéré, ni gourmé, ni familier; mais qu'il est de convenance qu'il reste toujours dans une position subalterne vis-à-vis de son Souverain: ajoutez encore qu'il lui est défendu d'élever la voix d'un octave plus haut que son

(1) Nous pourrions ajouter qu'il seroit plus conséquent au sieur de bien entendre *Moliere*, de le bien jouer, que de se hasarder à corriger ses Pieces. Le fameux *Rousseau* osa faire quelques changements à la Tragédie du *Cid*, mais il les soumit à l'Académie.

Maître (1), à moins qu'il ne soit emporté par la passion, car la passion étant commune à tous les hommes, elle excuse tout ; qu'un Comédien enfin qui jouit de sa part, pour jouer des Confidents, doit se prêter plus qu'il ne le fait dans l'emploi des raisonneurs, soulager ses camarades, afficher moins de prétention, apporter plus de politesse & de décence dans la Société, & n'employer sa franchise qu'à dire des choses honnêtes ; car quand elle est poussée jusqu'à l'insulte, elle devient cruelle.

Au sieur.... qu'il est heureux d'avoir trouvé un Canonicat qui ne le force pas de se trouver aux heures d'Office, & qu'en ceci il ressemble complettement à ces gros Prieurs qui, buvant d'excellent vin, assurent que la récolte derniere n'a rien valu.

Au sieur..... que le premier devoir d'un Comédien est de savoir ses Rôles, étudier la prosodie, connoître la mesure & la quantité d'un vers, & chercher les moyens d'être plaisant sans être méthodique.

Je ne parle point du sieur *Armand :* c'est le modele de tous les Comédiens. Son zele s'est toujours montré à toute épreuve ; j'observerai seulement, pour le malheur de l'humanité, que le génie, usé par le temps, cherche des moyens qui, visant à la charge, sont hors de la nature ; qu'il faut toujours être vrai, parler à son Acteur, & ne jamais adresser des plai-

(1) Pour être bon Comédien, il faut connoître la Cour, la Ville, & tous les états subalternes : sans cette connoissance des mœurs, on est toujours médiocre ; on peint au hasard, & l'on fait des tableaux qui ne ressemblent à rien.

fanteries au Public; c'est un usage de l'ancienne Comédie, qu'il faut bien se garder de suivre.

Je crois m'être suffisamment étendu sur ce qui particularise la Comédie, il est temps de plaider la cause du Public, & de lui faire rendre, s'il est possible, une partie de ses anciens droits, dont il a quelquefois abusé, mais dont on l'a privé avec une rigueur inflexible, & sans réfléchir si les entraves qu'on lui imposoit étoient non seulement utiles au bon ordre, mais même avantageuses pour la progression de l'art.

Les Ministres de *Louis XIV* avoient établi une Garde Militaire à l'Opéra, & n'avoient jamais souffert que la pareille fût installée au Théatre François : quelle en est la raison ? Je crois la découvrir, & je vais tâcher de la développer du mieux qu'il me sera possible. L'Opéra est un Spectacle où la décoration, la pompe & l'appareil dominent plus que le sentiment; il étoit représenté dans un Palais, devenu, depuis la mort de M. le Cardinal *de Richelieu*, l'apanage du premier des Princes du Sang de la Maison *de Bourbon* : il étoit donc convenable que tout ce qui auroit quelque relation à la magnificence du lieu, y fût adhérent.

La Comédie Françoise au contraire n'étoit qu'un Hôtel de Particulier remis sous la discipline de la Police ordinaire.

Il y a toute apparence que cette même Police n'y fut établie qu'afin de laisser au Public une sorte de liberté qui lui permît d'apprécier, d'encourager, d'applaudir, ou de critiquer les

premiers Drames réguliers appofés fur notre Scene, & les premiers bons Acteurs que la France avoit connus.

Cette politique me paroît d'autant plus fage, qu'elle avoit pour but de purger les Lettres & le Théatre de tout ce que l'un & l'autre avoient eu alors de bas, de mauvais & de méprifable. En effet, une pareille opération ne pouvoit être confiée qu'à un Public libre, enivré de fon enthoufiafme, & créateur du bon goût.

Si ce même Public eut été dès-lors enchaîné, il fe fût abruti, découragé, & le Théatre étoit perdu ; je laiffe à juger maintenant fi les Miniftres de *Louis XIV* ont eu tort ou raifon.

Il eft certain que les Arts ne peuvent fubfifter, s'ils ne font éclairés par la critique, & encouragés par les applaudiffements. Supprimez l'un de ces deux véhicules, vous réduirez les Arts fublimes à la médiocrité, & le médiocre fera bientôt déteftable ; alors plus d'émulation, plus de vraie connoiffance, plus de vrai mérite.

En fouillant dans les annales de cette analyfe, je remarque qu'il y régnoit une forte de licence, qui, toute turbulente qu'elle étoit, peignoit affez le caractere de notre nation ; telle étoit, par exemple, la fureur de faire placer les femmes fur le devant des loges, de faire fortir du Théatre un petit Bourgeois aimable, d'entendre le Parterre colloquer très-plaifamment avec les Acteurs (1), d'interrompre & faire recommencer ces mêmes Acteurs, lorfque l'un

(1) Je me fouviens d'y avoir entendu dire de bien bonnes chofes, & que l'on fe rappelle encore avec plaifir.

des Princes du Sang honoroit le Spectacle de sa présence. Ces diverses agitations, ces déférences annonçoient aux étrangers une nation libre, juste, spirituelle, respectueuse & polie; elles caractérisent merveilleusement les mœurs du siecle de *Louis-le-Grand*.

Aujourd'hui notre taciturnité forcée nous a rendus plus décents, mais en même temps tristes, rêveurs, froids, philosophes, incapables d'éprouver aucunes sensations vives ; le Public étouffé au milieu des chaleurs de l'été, sans oser réclamer les secours de l'air; il est privé d'entendre le Spectacle, lorsque par hasard l'Acteur parle trop bas : : voilà cependant ce que l'on caractérise de bon ordre, de décence & d'honnêteté.

Pour justifier la nécessité de ce nouvel ordre, pourra-t-on citer quelques bons Ouvrages, ou des Comédiens de mérite, que les clameurs publiques aient fait tomber? Au contraire *l'Historique du Théatre* ne parle que de guerres déclarées aux Acteurs sans talents & aux mauvais Auteurs.

Les *Pradon*, les *Boyer*, les *Scudéri*, & tant d'autres, furent les victimes d'un Public turbulent à la vérité, mais éclairé, judicieux & integre.

Ce même Public avoit également proscrit un tas de mauvais Comédiens (1), qui n'avoient

(1) Le Chapitre des pensions de retraite accordée aux Comédiens prouve que depuis 1680 jusqu'en 1764, la Comédie en a payé pour six cents mille livres. Elle doit aujourd'hui cette somme : si elle eût été bien riche, elle seroit donc déchargée de dix mille livres de rente : à qui la faute ?

été reçus que par la brigue & par la persécution ; il s'en est fait justice, comme on arrache d'un bon champ les ronces qui empêchent de vivifier les plantes. C'est donc à la faveur d'un privilege si respectable, que l'on a tiré de la foule tous ces génies heureux, formés par l'enthousiasme du Public, & illuminés par ses critiques.

Le grand *Corneille*, *Racine* & *Moliere*, le fameux *Baron*, le célebre *Dufresne* (1), les Demoiselles *Desmares*, *Quinault* & *le Couvreur*, voilà ses créatures, voilà les modeles du plus beau des Arts : que nous en reste-t-il ? Quelques traits épars çà & là, mais rien de vraiment beau, point de pathétique sans enflure, point de diction sans familiarité, point de comique sans charge ou sans brusquerie.

En vain m'objectera-t-on que tout est le mieux du monde ; que le Public est content, qu'il applaudit, qu'il s'amuse ; je répondrai à cette sublime objection, que le Public se mene comme l'on veut, qu'il rit aux Farces de *Nicolet* comme au *Malade imaginaire*; mais que le petit nombre de gens de goût, qui forment réellement le Public, gémissent sur la décadence d'un Art qui ne peut être apprécié & jugé que quand on accordera au Public la liberté de juger une Piece & un Acteur.

Le François est impétueux, violent; mais il aime l'honneur, la justice, & respecte les Loix.

(1) On doit être bien convaincu qu'il n'eût été qu'un sujet médiocre, s'il n'eut été harcelé par le Public.

SOLUTION.

Je crois avoir suffisamment rempli tous les objets de mon Mémoire ; je pense avoir approfondi chaque matiere avec une sorte de sagacité ; j'ai mis dans leur plus grand jour tous les obstacles qui s'opposent à l'accroissement d'un Art dont j'ai été idolâtre ; je suis même parvenu à ouvrir quelques moyens pour y remédier ; je les soumets tous à la sagesse de mes supérieurs : leurs vues sont encore plus étendues que les miennes ; s'ils jugent mes idées impraticables, je m'en consolerai par le desir que j'ai eu de bien faire.

OBSERVATION

SUR LE MÉMOIRE DE M. LE KAIN,

Pour donner à la Comédie Françoise autant de célébrité qu'elle peut en être susceptible.

J'AI cru que les Amateurs du Théatre François, pour lesquels je travaille depuis si long-temps, me sauront quelque gré d'avoir mis sous leurs yeux le projet que M. *le Kain* eut ordre de ses Supérieurs, il y a quelques années, de dresser, pour parvenir, s'il étoit possible, à rendre à la Comédie Françoise l'éclat dont elle a joui si long temps : on vient de voir les moyens qu'il a proposés pour y réussir ; mais après les avoir examinés sérieusement, on conviendra de

trois choses : la premiere, qu'il avoit voulu conserver à son Corps, dont il se sous-entendoit le chef par la supériorité de ses talents, la primatie, en voulant qu'il dominât seul ; la seconde, qu'il a saisi ce prétexte pour humilier ses camarades, parce qu'il avoit, sans doute, quelque raison de s'en plaindre ; la troisieme, de profiter de cette occasion, pour tenter la suppression de la nouvelle Garde, en supposant que, depuis l'époque du renvoi de celle du Guet, qu'elle a remplacé, les talents dramatiques avoient toujours été en diminuant, en avançant pour principe que la critique sévere est le seul, le vrai moyen de produire de bons Ouvrages, & des Acteurs & des Actrices intelligents & distingués ; que cette critique si nécessaire pour la progression des talents relatifs au Théatre, intimidée par cette Garde sévere, n'ose plus rejeter, comme elle faisoit autrefois, les Ouvrages & les Comédiens médiocres ; qu'en conséquence le goût décline au point que, si l'on n'y met ordre, le Théatre François retomberoit dans l'enfance dont cette critique sévere l'avoit tiré.

Après avoir réfléchi en praticien, plus qu'en connoisseur, sur ces deux points, je réponds sur le premier qui accuse une partie des Comédiens de manquer de talents, en changeant ou gâtant leur jeu, pour obtenir les applaudissements d'un Public bien différent que celui du Fauxbourg Saint-Germain, il ne doit point leur en faire un crime ; qu'accoutumé lui-même à en recevoir, lorsqu'il est sur la Scene, il en auroit peut-être usé de même, si, dans les premiers jours qu'il a paru sur le Théatre des Tuileries,

leries, il y eut été reçu avec froideur ; qu'il a dû plus à sa réputation acquise, qu'à ses talents réels, les acclamations dont il a joui jusqu'à sa mort ; & qu'enfin en parlant de ses camarades, il devoit le faire avec plus de ménagement.

M. *le Kain* n'a pas été plus prudent, en accusant la Garde Françoise de la décadence du goût, & en assurant que si elle est conservée, le Théatre manquant d'Auteurs & de bons Comédiens, l'on doit être sûr de sa chûte très-prochaine. Si cet Acteur, prévenu si injustement, eut été plus souvent le témoin de la maniere dont cette Garde se conduit, il l'eût jugée avec moins de sévérité. Les consignes n'ont pour objet que d'en imposer au tumulte & à la cabale : elles n'empêchent ni les applaudissements ni la critique, quoique les uns & l'autre soient souvent sans connoissance de cause. Une preuve de l'indulgence de cette Garde nouvelle, c'est que les *bravo*, qui font tant de bruit aujourd'hui, étoient inconnus avant elle, & qu'elle tolere souvent des cabales pour & contre, beaucoup plus malignes que celles dont on se plaignoit du temps que le Guet faisoit le service au Faux-bourg Saint-Germain. J'ajouterai, comme en ayant été cent fois le témoin, que cette Garde, qui déplaisoit tant à M. *le Kain*, n'est sévere & n'en impose qu'à ceux qui interrompent mal-à-propos le Spectacle ; ce qui la rend chere à ceux qui aiment le Théatre, parce que, par cet heureux changement, ils jouissent tranquillement du plaisir qui les y a amenés.

A l'aigreur près, qui prédomine dans le Mémoire de M. *le Kain*, sur ce sujet & sur ses ca-

marades, fon Mémoire renferme des vues éclairées pour la célébrité de la Comédie Françoife : fes moyens, pour y parvenir, font d'un Connoiffeur confommé & délicat ; mais me fera-t-il permis de hafarder qu'en fe croyant, pour ainfi dire, le chef par fes talents, il n'a point eu recours au feul qui peut la procurer ? Il étoit trop éclairé pour l'ignorer ; il en a été d'ailleurs trop queftion dans le monde, pour que ce projet ne fût pas venu à fa connoiffance ; mais cette innovation compromettoit la Comédie de bien des manieres, ce qui l'intéreffoit trop pour en hafarder la propofition ; mais puifqu'il n'a pas jugé à propos de toucher à cette corde dangereufe, fuppléons à fon filence trop prudent, en mettant fous les yeux de MM. les premiers Gentilshommes de la Chambre, ce moyen ; éclairés tels qu'ils font, ils l'approuveront, puifqu'en rendant les Comédiens du Roi dignes des bontés dont Sa Majefté les a toujours comblés, ils contribueront, par des talents plus fupérieurs, à la délaffer de fes longs & importants travaux.

Le vrai point, pour parvenir à cette fupériorité de talents, c'eft d'ordonner,

1°. L'établiffement d'une feconde Troupe à Paris, fous le titre de Comédiens de la Ville, ou tel autre que les Supérieurs jugeront à propos de lui donner ;

2°. De nommer pour chef le Prévôt des Marchands, fous les ordres cependant de MM. les premiers Gentilshommes de la Chambre ;

3°. Que cette feconde Troupe foit formée des meilleurs fujets de la Province ;

4°. Qu'il soit nommé un Directeur, connoisseur en cette partie, & bon Comédien lui-même, pour en faire le choix, & pour convenir avec eux de leurs appointements, par acte devant Notaires;

5°. Que cet engagement ne soit que de trois ans, à la fin desquels on sera maître de les congédier, en cas qu'ils déplaisent au Public; &, en cas du contraire, de les continuer dans la même forme pour trois autres années. Par ce sage arrangement, les sujets, pour ne point courir le risque d'être congédiés à la fin de leur bail, se conduiront de maniere à acquérir de plus en plus des talents, certains qu'alors leurs gages augmenteront, ou qu'ils seront initiés dans la Troupe du Roi;

6°. Que le répertoire des Pieces que la nouvelle Troupe représentera, ne sera formé que de celles que les Comédiens du Roi, soit Tragédies ou Comédies, ne jouent plus depuis cinquante ans, & des nouvelles que des Auteurs dramatiques composeront pour leur Théatre;

7°. Que l'on en usera pour la recette des représentations comme à la Comédie Françoise, à l'exception qu'au lieu de partage de parts, on fera celui des appointements des Acteurs & des Actrices, les frais du jour prélevés; & que le surplus de la recette sera mis en sequestre, d'où l'on tirera chaque année les gratifications accordées par le premier Gentilhomme de la Chambre à ceux & à celles qui auront le mieux servi & acquis plus de talents;

8°. Qu'il ne sera point représenté de Pieces nouvelles, qu'elles n'aient été présentées préa-

lablement au premier Gentilhomme de la Chambre, en exercice, & que les Comédiens, qui y joueront n'en aient fait au moins fix répétitions, dont la derniere fera la veille du jour où elle fera repréfentée pour la premiere fois;

9°. Que les Auteurs qui leur fourniront des Pieces, auront le même traitement que celui qu'ils ont au Théatre des Comédiens du Roi;

10°. Que dans les engagements que contracteront les Comédiens qui fe préfenteront pour entrer dans la Troupe de Paris, il fera fpécifié qu'ils joueront dans le tragique & dans le comique;

11°. Qu'il fera permis au Directeur de cette Troupe d'avoir autant d'externes que d'emplois différents, en forme de doubles ou d'éleves, à raifon de cent francs chacun par mois fur le revenu du Sequeftre;

12°. Que la Troupe s'affemblera tous les Lundis pour le répertoire feulement de la femaine, & non pour aucune autre affaire;

13°. Qu'il fera réglé que ceux qui feront employés dans la Troupe feront payés tous les mois, & que leurs appointements ne pourront être faifis par leurs créanciers;

14°. Qu'ils feront tenus, comme les Comédiens du Roi, de jouer à la Cour, quand ils en recevront l'ordre, & feront payés alors à l'inftar du réglement relatif à ces voyages; ils feront obligés également de jouer tous les jours à Paris, à l'exception de ceux qu'ils feront mandés à Verfailles.

15°. Que la Ville de Paris leur fournira leur Théatre, décorations & le magafin d'habits;

16°. Qu'il n'y aura d'entrée *gratis* que celles qu'accorderont les premiers Gentilshommes de la Chambre & l'Hôtel de Ville ; à l'égard de celle des Auteurs, ce sera conformément au Réglement arrêté entr'eux & les Comédiens du Roi ;

Que tous les ans, quinze jours avant la clôture, il sera donné trois représentations au profit des Acteurs & Actrices qui continueront à jouer à la rentrée ;

17°. Que dans les retenues de chaque représentation pour les frais ordinaires des appointements des Acteurs, Actrices, Gagistes, &c, le quart des Pauvres sera compris ;

18°. Que l'Orchestre ne sera composé que de six violons & d'une basse ; que le Théatre ne sera éclairé que par des chandelles & non par des bougies, excepté le foyer par six; & qu'il ne sera pas permis aux Actrices de se trouver dans ledit foyer, ni de recevoir dans leurs loges des cavaliers.

Après avoir donné cet extrait de Réglement que les Supérieurs corrigeront à volonté, je passe aux avantages qui résulteront de cette seconde Troupe soutenue à Paris.

1°. Les Gentilshommes de la Chambre se trouvant les maîtres de faire passer dans la Troupe du Roi les sujets dont les talents sont supérieurs, il n'y a pas de doute qu'avant quelques années, la Troupe du Roi ne devienne une des meilleures de l'Europe.

2°. La concurrence & l'émulation jointes à l'envie de se surpasser, animeront les sujets des deux Troupes : la premiere, dans la vue de ne point

être furpaffée par la feconde, & d'augmenter leur recette; celle des Comédiens de Paris de mériter d'être admife un jour dans la premiere par vanité, & fur-tout par la fatisfaction d'un état fixe & d'une retraite à penfion.

On pourroit m'objecter qu'en fuppofant que le Gouvernement adopte le projet d'une feconde Troupe de François à Paris, n'y a-t-il pas à craindre qu'elle ne puiffe s'y foutenir? Il eft aifé de répondre à cette inquiétude peu fondée. Ceux qui favent l'hiftorique des Spectacles anciens de Paris, n'ignorent pas qu'avant la réunion des deux Théatres François en 1680, il y en avoit plufieurs; que le goût du Spectacle dans ce fiecle étoit bien différent de celui-ci; & que cependant ils s'y font tous maintenus. Qu'on juge, après cette réflexion, de la chaleur avec laquelle on donne aujourd'hui dans cet amufement flatteur, qui, dans le vrai, eft le plus utile & le plus convenable pour les mœurs; ce Spectacle, autant épuré qu'il l'eft, n'eft-il pas la meilleure école que puiffe avoir notre jeuneffe oifive? D'ailleurs le Gouvernement n'ouvrira-t-il pas un jour les yeux fur les inconvénients continuels qui réfultent de ceux des Boulevards qui augmentent le libertinage des deux fexes chaque jour; je dis plus, qui énerve le travail & le commerce, appauvrit le peuple qui quitte le travail & s'en dégoûte, pour aller rire des bouffonneries de *Janot*, & qui manquant bientôt de tout, cherche à vivre, les jeunes gens par le vol ou l'efcroquerie; & les femmes ou filles, par les feuls moyens dont elles peuvent tirer parti? Quelle différence de

ce siècle au précédent ! dans celui-là, les Spectacles privilégiés, comme ceux de la Passion & de l'Hôtel de Bourgogne, avoient droit de faire fermer sur le champ chaque Théatre que des Forains ou des Directeurs de Province osoient ouvrir : comment se peut-il que ces mêmes privileges, au pouvoir de l'Opéra, des François & des Italiens, leur soient devenus inutiles, & qu'ils aient le désagrément continuel de voir leur recette diminuer de jour en jour & le chagrin même d'être certains que ce qu'il y a de plus distingué les abandonne pour aller s'amuser à des jeux dont le seul mérite consiste le plus souvent dans la charge & dans l'obscénité ?

Il est vrai que cet enthousiasme prétendu pour *Janot*, si vanté, si connu, n'a été que passager ; cet Acteur, trop enorgueilli de ses succès, a eu l'imprudence de vouloir briller sur un des Théatres du Roi, se flattant indubitablement qu'il y seroit aussi suivi qu'aux Boulevards : il ne s'est pas mépris pour le premier jour, son début sous le nom du sieur *Volange* a attiré tout Paris. Personne n'ignore quelle en a été la suite ; ce Public, d'abord si engoué des prétendus talents de ce Farceur, a rougi en le voyant jouer dans cette Comédie du feu *Colalto*, qui, tant qu'il a vécu, y jouoit le Rôle principal ; à peine *Janot* a-t-il paru, que la comparaison a fait comprendre la magie du vestige ; en vain le sieur *Volange* s'est-il roidi contre la mauvaise humeur & les huées. Son apparition aux Boulevards a produit des prodiges, celle qu'il a faite aux Italiens, les a fait évanouir. On est honteux aujourd'hui de l'avoir

trop encensé, ne devroit-on pas l'être encore plus de fouler actuellement aux pieds le même homme, qui n'est que trop puni d'avoir brillé si long temps aux dépens d'un enthousiasme si follement fondé?

Je ne terminerai point cet article sans avouer que j'ai supprimé dans le Mémoire de M. *le Kain*, dont je viens de rendre compte, les noms des camarades qu'il y a maltraités, indépendamment que je ne pense pas comme lui à bien des égards sur leurs talents, je suis attaché depuis plus de trente ans à ce Théatre; & de quelque maniere que la Comédie pense sur mon compte, je n'échapperai jamais l'occasion de lui donner des marques d'estime & d'amitié; s'ils lisent cet Ouvrage, ils en auront souvent des preuves.

Il convient encore que j'ajoute que j'ai retranché du même Mémoire les tirades d'humeur de cet Acteur célebre & justement regretté, contre la Garde actuelle du Théatre; ne pensant point comme lui, sur la décadence du goût & des talents dont il l'accuse, ainsi que je m'en suis déjà expliqué sur ce chapitre, je n'en dirai pas davantage à ce sujet.

COUP-D'ŒIL
INTÉRESSANT
SUR LES PLUS ANCIENS THÉATRES,
Avec les noms des Acteurs dont les talents ont passé à la postérité.

Sous l'Empereur *Auguste*, qui aimoit paſſionnément le Spectacle, il y avoit de ſuperbes Théatres ; il imagina lui-même la Danſe & les Pantomimes, ce qu'on nommoit des *Jeux Auguſtaux* ; il dicta lui-même des Loix pour la Police des Acteurs : il défendit aux jeunes gens de l'un & de l'autre ſexe d'y aſſiſter la nuit, à moins qu'ils n'y fuſſent conduits par des parents âgés ; & aux femmes de ſe trouver aux repréſentations des Acteurs, parce qu'ils y combattoient nuds.

Il vouloit que les Comédiens fuſſent de bonnes mœurs : ayant été informé un jour qu'un d'eux nommé *Stéphanien*, avoit pour domeſtique une femme traveſtie en garçon, il le fit fouetter aux trois Théatres de Rome, & le bannit de ſes Etats.

Auguſte ne déſapprouvoit pas qu'on ſifflât un Acteur, il en fit bannir un de Rome & de toute l'Italie, pour avoir oſé montrer au doigt un des Spectateurs qui le ſiffloit ; ce qui arrivoit cependant toutes les fois qu'un Comédien péchoit contre la cadence ou contre la quantité.

Il n'étoit pas permis à un Acteur, du temps de *Néron*, lorsqu'il étoit sur le Théatre, de se reposer, de tousser, de cracher, ni de se moucher; un jour cet Empereur ayant manqué à cette loi sur le Théatre, où il récitoit un Poëme, il fléchit le genou, salua l'Assemblée, & attendit, dans cette attitude, qu'elle le jugeât. Il eut sa grace.

Du temps de *Vespasien*, les Pantomimes étoient tant à la mode & considérés, au point qu'ils étoient appellés aux funérailles des personnes les plus distinguées de la Ville pour représenter les actions de ceux qu'on inhumoit.

Lorsque *Domitien* fut sur le Trône, il défendit aux Danseurs & aux Pantomimes de paroître sur le Théatre; *Néron* les rétablit; *Trajan* les supprima encore: il fit cependant élever à Antioche un Théatre, après la destruction de cette Ville, occasionnée par un tremblement de terre, & il en usa de même pour remplacer ceux qui avoient été détruits.

Adrien en fit aussi bâtir un autre beaucoup plus grand à quelques lieues de cette Ville, à la Fontaine de *Daphné*, qu'il fit environner d'un grand réservoir; il imagina pour mieux dépeindre les Naïades, d'y faire nager ses femmes nues; ce que *Saint Chrysostôme* condamna avec une sévere éloquence.

Héliogabale se plaisoit à faire le Comédien, il représentoit des farces avec des nudités & des postures déshonnêtes; il honora tant les Comédiens, qu'il leur fit faire des habits de soie, & en choisit un pour être Préfet du Prétoire.

Alexandre Sévere fit ôter aux Comédiens ces

robes précieuses, & à la place d'or & d'argent dont elles étoient brodées, il voulut qu'elles fussent de laine galonnée de cuivre; qu'ils fussent de plus nourris & traités en esclaves; cela parut bien contradictoire, personne n'aimant plus le Spectacle que cet Empereur.

Vers la fin du troisieme siecle, l'Empereur qui régnoit, les protégeoit hautement; jamais les Jeux Romains ne furent célébrés avec tant de dépenses; il y avoit cent Joueurs de flûtes, autant de Sonneurs de cors, cent Chantres, qui dansoient en même temps avec autant de personnes, en frappant sur des cymbales mille Pantomimes, & autant de Lutteurs.

Sous l'Empereur *Maxime*, *Gelassin*, Comédien, qui s'étoit jeté dans un bain d'eau tiede, pour tourner en ridicule le Baptême des Chrétiens, au sortir de la baignoire, reparut habillé en blanc; on attendoit qu'il continuât à jouer son Rôle: on l'avertit, il refusa de le faire, en déclarant qu'il étoit Catholique; qu'il avoit vu dans le bain dont il sortoit, la redoutable Majesté du Dieu vivant: après l'avoir beaucoup pressé de faire son devoir, persistant dans sa résolution d'abjurer les faux Dieux, & de plutôt mourir que de changer, les Spectateurs enragés de cette constance escaladerent le Théatre, se saisirent du Comédien *Gelassin*, le traînerent à la porte, & le lapiderent à coups de pierres.

Les Poëtes Provençaux qui dans un autre siecle couroient la campagne & les châteaux pour réciter leurs Ouvrages, étoient nommés les Auteurs de la Science gaie; les Troubadours, Trovers, ou appellés Bouffons Ménestrels,

étoient beaucoup plus connus fous le nom de Ménétriers.

Dans une fête d'apparat, *Louis VIII*, pere de *Saint Louis*, fit appeller un de ces Troubadours qui chanta les louanges du Monarque au fon de la lyre.

Les vies de ces Poëtes de Provence, au nombre d'environ cent, ont été écrites par le Savant *Cibo*, Moine de Lérins, & par Hugues de *Saint Cezaire*, Moine de Montmayer, par *Roftaing de Brignole*, Moine de Saint Victor de Marfeille, & par *Jean* & *Céfar Noftradamus*, en 1344: celui-ci compta quatre-vingt-dix Poëtes, dont le Roi *Robert* fit recueillir les Ouvrages.

Le Cardinal *de Richelieu* a auffi fait rechercher en Provence plufieurs Pieces de ces Auteurs, que l'on conferve dans la Bibliotheque du Roi.

En Italie, on a toujours beaucoup de pente à être Saltinbanque, plufieurs Poëtes y monterent fur le Théatre. Les moins ingénieux y choifirent des fujets de Piété, qu'ils repréfentoient dans les Villes où ils paffoient.

Ces pieux Comédiens vinrent à Paris, au commencement du quatorzieme fiecle ; le Cardinal *le Moine*, Fondateur d'un College de ce nom, acheta l'Hôtel de Bourgogne & le leur donna, à condition qu'ils n'y repréfenteroient jamais que des fujets pieux.

Par Arrêt du Parlement, fous *François Premier*, en 1541, il les interdit, 1°. parce que pour réjouir le Peuple, on mêloit ordinairement à ces fortes de Jeux, des Farces ou Comédies dérifoires ; chofes défendues par les

saints Canons; 2°. que les Auteurs de ces Pieces, jouant pour le gain, doivent passer pour Histrions, Joculateurs ou Bateleurs; 3°. que les Assemblées de ces Jeux sont des parties ou d'assignations d'adultere, ou de fornication; 4°. que cela fait dépenser de l'argent mal-à-propos aux Bourgeois & aux Artisans de la Ville.

Dans une Requête présentée par les Confreres, au Parlement, ils disoient qu'ils faisoient jouer ces Jeux de temps immémorial & confirmés par des Rois de France & de l'édification du commun populaire sans offense générale ou particuliere.

En 1541, le Parlement convertit pour les Pauvres la Salle de la Passion; trois ans après, les Confreres établirent une nouvelle Salle, & demanderent que, suivant le Privilege, il leur fût permis de continuer la représentation des Mysteres; du profit desquels, disoient-ils, étoit entretenu le Service-Divin en la Chapelle de ladite Confrairie, avec défenses à tous autres de jouer à l'avenir tant en la Ville que Fauxbourgs & Banlieue de cette Ville; sinon que ce fût sous le titre de ladite Confrairie: « la
» Cour a inhibé & défendu, inhibe & défend
» auxdits Suppliants de jouer le Mystere de
» la Passion de notre Sauveur, ou autres Mys-
» teres sacrés, sur peine d'amende arbitraire,
» leur permettant néanmoins de pouvoir jouer
» d'autres Mysteres profanes, honnêtes, licites,
» sans offenser ni injurier aucunes personnes;
» & défend ladite Cour de jouer ou repré-
» senter dorénavant aucuns Jeux ou Mysteres,

» tant en ladite Ville & Fauxbourgs que Ban-
» lieue de Paris, sinon que sous le nom de
» ladite Confrairie & au profit d'icelle ».

Le 5 Décembre 1551, la Chambre des Vacations s'éleva contr'une Troupe de Comédiens qui jouoient des Farces & des Jeux publics, & qui exigeoient quatre, cinq & six sols, somme excessive & non accoutumée d'être levée, en tel cas qu'est une exécration sur le pauvre Peuple ; la Cour leur défend de jouer à l'avenir sans permission, sous peine de prison & de punition corporelle, & à tous les manants & habitants de Paris & des Fauxbourgs, de qualité & état qu'ils fussent, d'y assister, sous peine de dix livres parisis.

Le 20 Septembre 1577, différend avec le Curé de Saint Benoît ; les Confreres portent dans leur Requête, qu'ils paieront cent écus de rente à la recette du Roi, & trois cents livres tournois de rente aux Enfants de la Trinité ; la Cour fit droit à leur Requête, & le confirma par un second Arrêt.

En 1551, sous *Henri II*, *Jodele* fit représenter des Tragédies & des Comédies, ainsi que d'autres Pieces ; *Ronsart* dit à cette occasion :

> Après Amour, la France abandonne,
> Alors *Jodelle* heureusement sonne
> D'une voix humble & d'une voix hardie,
> La Comédie avec la Tragédie ;
> Et d'un ton double, ore-bas, ore-haut,
> Rempli premier, le François échaffaut.

Sous *Henri III*, les premiers Comédiens Italiens à Paris, chassés par le Parlement, après

le voyage de Poitiers, le Roi les rappella, & voulut qu'ils ouvriffent leur Théatre.

Le Concile de *Basle*, en l'an 1435, dans la Ceffion vingt, fe plaint que dans quelques Eglifes on voyoit des gens en habits pontificaux avec croffes & mîtres donner la bénédiction, comme Evêques (la fête des fous); ordonna aux Evêques, Doyens, Curés de ne pas permettre à l'avenir pareille Bouffonnerie, fous peine de fufpenfe, de privation de leurs revenus eccléfiaftiques pendant trois mois.

Le Concile de *Tolede*, en 1565, fait les mêmes défenfes, fur-tout principalement le jour de la Fête des Innocents qu'on créoit les faux Evêques.

Au Concile de la Province de *Bordeaux*, tenu à *Copnnia*, auffi, en 1215, avoit défendu, fous peine d'excommunication, les Danfes qui fe faifoient ce jour-là, auffi-bien que cette burlefque création d'Evêques.

On juge, par un autre Concile de *Sens*, de 1486, que ces Danfes & ces repréfentations comiques étoient en ufage dans les Eglifes & autres lieux facrés.

On eft inftruit par les Statuts Synodaux du Diocefe de *Beauvais*, publiés en 1554, qu'aux premieres Meffes des Prêtres, on appelloit des Bouffons, des Hiftrions, des Joueurs d'inftruments, des Farceurs. Ce défordre eft défendu, & on trouve les défenfes dans les Statuts Synodaux du Diocefe de *Soiffons*, imprimés en 1561, pour toute repréfentation & Danfes dans les Eglifes, les Cimetieres & à leurs portes.

En 1557, l'on condamna dans un Synode de

Paris, un abus de la même nature, *Euſtache du Bellay* y préſidoit les jours de Fêtes de certaines Confrairies ; on alloit en proceſſion avec des images au bout de bâtons, aux maiſons des Laïques ; elles étoient compoſées de Prêtres, de femmes & de Bouffons. Elles furent défendues, ſous peine d'excommunication.

En 1580, *Saint Charles Borromée* chaſſa tous les Comédiens de ſon Dioceſe, & obtint l'ordre du Gouverneur de Milan, que ceux qui ſeroient conſervés ne joueroient aucune Piece qui n'eût été examinée & conforme à la Morale chrétienne ; & de plus, qu'on ne repréſenteroit jamais le Vendredi, ni les Fêtes.

Le Parlement de Paris en uſa toujours ſévérement avec les Troupes établies à Paris, juſqu'à ce que le Cardinal *de Richelieu*, qui étoit paſſionné pour la Poéſie, eût aſſuré qu'à l'avenir on ne joueroit aucunes Pieces qui ne fuſſent marquées au coin de l'honnêteté ; & pour confirmer ſa proteſtation, il fit enrégiſtrer en 1541 la Déclaration du Roi, dont j'ai parlé à ſa place dans cette année.

Tous les grands divertiſſements ſont dangereux ; mais entre tous ceux que le monde a inventés, il n'y en a point qui ſoit plus à craindre que la Comédie ; c'eſt une peinture ſi naturelle & ſi délicate des paſſions, qu'elle les anime & les fait naître dans nos cœurs, & ſurtout celle de l'amour, principalement lorſqu'on ſe repréſente qu'il eſt chaſte, fort honnête ; car plus il paroît innocent aux ames innocentes, plus elles ſont capables d'en être touchées ; on ſe fait en même temps une conſcience fondée

ſur

sur l'honnêteté de ces sentiments, & l'on s'imagine que ce n'est pas blesser la pureté que d'aimer d'un amour si sage. Ainsi on sort de la Comédie le cœur si rempli des douceurs de l'amour, & l'esprit si persuadé de son innocence, qu'on est tout préparé à recevoir ses premieres impressions, ou plutôt à chercher l'occasion de les faire naître dans le cœur de quelqu'un, pour recevoir les mêmes plaisirs & les mêmes sacrifices qu'on a vu si bien représentés sur le Théatre.

Le Pere *le Brun*, Professeur de Saint Magloire, se déchaîne contre le Théatre; le Pere *Castero* la justifie, *Saint Thomas*, seconde partie de sa Som. art. 2. quest. 16, soutient que la Comédie épurée, loin d'être un mal, peut produire un bien. *Sed illa remissio animæ & rebus agendis fit per ludicra verba & facia.* *Saint Bonaventure* dit formellement, Dit. 16, Dut. 13, que les Spectacles sont bons & permis, s'ils sont accompagnés des précautions nécessaires ; *Saint Antonin* décide la même chose ; *Saint François de Sales* ne défendoit la Comédie qu'à ses pénitents ; *Saint Charles-Borromée* l'a permise dans son Diocese, en 1583, par une Ordonnance, à condition que les Pieces seroient examinées par son Grand-Vicaire ; les Cardinaux de *Turra Cremata*, *Caletan*, *Jean Vigener*, *Medina Silvester*, *Comitorius*, *Henriquès* & *Bonacina Tubina* étoient du même sentiment.

Les Censeurs Romains ont condamné dans l'Histoire Ecclésiastique du Pere *Alexandre* cette proposition, *Comediæ sunt illicitæ.*

En 1701, MM. les Comédiens François ayant prétendu être abfous fans reftriction, à l'occafion du grand Jubilé, MM. les Curés de Paris ayant tenus ferme, à moins qu'ils ne quittaffent le Théatre, ils s'aviferent de préfenter une Requête au Pape *Clément XI*, dans laquelle ils firent leur apologie, où rien ne fut oublié; le Saint Pere ayant fait examiner la Requête, elle fut rejetée, & la difcipline des Curés de Paris confirmée.

Fatiftes, Bardes & Druides.

Poëte, ce mot eft tiré du Grec, qui fignifie Farceur. *Nicod* étoit *Fatifte*, en Latin *Cornicus*, Poëte. Ils compoferent de petits ouvrages qu'ils faifoient chanter en chœur, accompagnés par des inftruments & des danfes : nos premiers Rois s'amuferent de ces fêtes.

Les *Bardes* furent les premiers qui firent des vers ; ils furent appellés de ce nom, parce que *Bard V*, Roi des Gaules, avoit mis ces Poëtes en réputation ; leur Poëme avoit pour objet de célébrer les grands hommes & de flétrir la mémoire des impies ; ils les chantoient en public.

La Poéfie paffa des *Bardes* aux *Druides*, forte de Poëtes : quatre Pieces compofoient fous ce nom général de *Druides*, les *Valeres*, pour la religion ; les *Eubages* vaquoient aux prodiges ; les *Sarrenidès* rendoient la Juftice, inftruifoient la Jeuneffe Gauloife ; les *Bardes* célébroient les grands hommes ; ceux-ci avoient le plus grand crédit fur le Public, ils habitoient fur

la montagne de Bourgogne, qu'on nomme encore le Mont Bart.

Au commencement du feptieme fiecle, lorfque les Rois de France tenoient leur Cour pléniere, on donnoit toutes fortes de récréations & de fêtes au Public pendant huit jours entiers: après la Meffe, où le Prêtre à l'Epître mettoit au Monarque la couronne fur la tête & le fceptre à la main, confervant l'un & l'autre jufqu'à ce qu'il fe couchât, il fe montroit à fes fujets, fur un lieu élevé pour en être vu, d'où il étoit le témoin de toutes les fêtes qui fe donnoient en réjouiffance du bonheur qu'ils avoient de le pofféder.

Le Roi dînoit feul en public; à l'entre-mets vingt héros d'armes, rangés aux deux côtés de la table, tenant à la main des coupes d'or & d'argent, crioient trois fois de toutes leurs forces, *largeffes du plus puiffant des Rois*; après quoi ils jetoient de l'argent au peuple, au bruit des fanfares & des cris de joie d'une foule reconnoiffante.

A ces fêtes jouoient toutes fortes de Farceurs, les plus anciens débitoient des contes; les Pantomimes repréfentoient des Comédies; les Bouffons avoient des chiens & des finges, auxquels ils faifoient faire toutes fortes de plaifants tours: tous ces bateleurs excelloient dans leurs jeux; l'on doute que les anciens ufages fuffent les mêmes: ils avoient rapport à la Religion, ils furent fupprimés.

Louis-le-Débonnaire, qui n'aimoit point le Spectacle, ne manqua jamais d'en donner de femblables dans les temps de Cour pléniere, & d'y affifter lui-même.

Après la mort de *Jeanne Premiere*, Reine de Naples, les Trouvers ou Troubadours n'ayant plus d'afyle chez les grands Seigneurs, comme par le paffé, ceffereht d'écrire lorfqu'ils ne furent plus careffés ; les Jongleurs, de leur côté, méprifés, fe retirerent ; il ne fut plus queftion de Poéfie, ni de plaifirs de cette nature.

Sous *François Premier*, *Ronsard* rétablit la Poéfie, & les Poëtes reparurent & fe firent connoître. Les Controniers ou Conteurs inventerent des hiftoriettes en profe.

Dans la fuite, tous les différents Poëtes furent appellés Jongleurs, ou Joculateurs ; *Philippe-Augufte*, dès les premiers jours de fon regne, les chaffa de fa Cour, & les bannit de fes Etats : ces Jongleurs, s'étant corrigés, reparurent quelques années après en France, où ils furent foufferts.

Lorfque *Philippe-le-Hardi* fut fur le trône, la Poéfie devint fi à la mode, qu'il fe forma des écoles de rimes & de verfifications, comme il y en avoit eu autrefois à Rome pour la Pantomime & pour la gefticulation.

Sous *Philippe-le-Bel*, la Poéfie tomba en décadence ; elle penfa être ruinée par le goût qu'on prit pour les Romans.

Ceux qui jugeoient les Ouvrages, les nommoient *les Auteurs de la gaie fcience* ; ceux qui étoient reçus, l'étoient par des Patentes expédiées en vers ; ils étoient nommés *Docteurs en ftances gaies*, & ils gagnoient le Prix avec le nom de Roi.

En 1324, *Clémence Ifaure*, de la Maifon des Comtes *de Touloufe*, fit déclarer à tous les

Poëtes des environs, qu'elle venoit faire le fonds d'un Prix d'une violette d'or, qui seroit donnée à celui qui feroit de meilleurs vers à sa mort, avec ordre que le revenu de la somme qu'elle avoit placée à ce dessein, serviroit à continuer ce Prix tous les ans, à la même condition ; ce qui fut observé religieusement.

Les premieres Lettres-Patentes qui furent expédiées aux Confreres de la Passion, sont en date du mois de Décembre 1402, signées par le Roi, Messeigneurs *Jacques de Bourbon*, *l'Amiral*, *Vieulaines*, présents, ont signé & visé, scellé en lacs de soie verte, au dos desquelles Lettres-Patentes étoit écrit : le Lundi 12 de Mars 1402, *Jean Aubry*, *Jean du Rei*, & *Dorsemont*, Maîtres de la Confrairie nommée *Aublanc*, présenteront ces Lettres à M^e. *Robert de Thuiliers*, Lieutenant de M. le *Prévôt*, lequel eut icelles Lettres octroyées, &c.

Traits singuliers du Théatre ancien.

Trasée, Poëte, Sénateur Romain, si respectable par son mérite, fut condamné à la mort par l'Empereur *Néron*, parce qu'il en avoit trop, & qu'il étoit généralement estimé. Ce Sénateur avoit joué autrefois les premiers Rôles tragiques à Padoue, où il étoit né.

Néron en avoit fait autant sur ceux de Rome, dans les Tragédies de *Conacéë*, d'*Oreste*, d'*Œdipe*, & d'*Hercule furieux*.

En Grece, les Comédiens illustres étoient réputés des personnes notables ; & cette qua-

lité, loin de déroger, amenoit ceux qui la poſſédoient avec diſtinction aux premieres places de la République. *Ariſtodeme* fut nommé l'un des dix Ambaſſadeurs à la République d'Athênes, pour aller conclure la paix avec *Philippe de Macédoine*.

Quoique les Loix Romaines fuſſent ſi contraires aux Comédiens, que nul d'entr'eux ne pouvoit contracter des alliances avec des Sénateurs & avec leurs petits-fils, & que *Tibere* même eût porté l'humiliation pour eux, au point de défendre aux Sénateurs d'aller chez eux, & même aux Chevaliers Romains avec défenſes de les accompagner dans la rue, on avoit néanmoins à Rome beaucoup de conſidération pour eux.

Si *Eſopus* déclamoit beaucoup plus gravement que *Roſcius* les événements ſimples, c'eſt que le premier étoit Tragédien, & le ſecond jouoit la Comédie; les Acteurs du Théatre de ce temps-là étoient diſtingués, les uns en jouant dans la Tragédie, & les autres dans la Comédie; ce qui étoit abſolument diſtinct & très-oppoſé.

Lorſqu'un Comédien ou un Tragédien n'étoit plus en état de monter ſur la Scene, il alloit attacher ſon maſque au Temple de *Bacchus*, ce qui ſignifioit qu'il ſe retiroit pour aller mener une vie privée.

A Athênes, un Comédien qui s'acquittoit mal de ſon Rôle, étoit fouetté, par ordre de l'Intendant du Théatre, en ſa préſence; il en étoit de même quand un Acteur déshonoroit par des geſtes laſcifs & déshonnêtes le Dieu ou le Héros qu'il repréſentoit.

Un jour, un de ceux-ci étant tombé dans cette faute, il fut fouetté cruellement ; l'Empereur *Caligula* qui entendit ſes cris, trouva ſa voix ſi touchante, qu'il envoya ordre qu'on continuât le ſupplice, pour avoir le plaiſir de l'entendre plus long temps.

Theſpis repréſentoit lui-même ſes Tragédies ; c'étoit la coutume chez les Anciens que les Auteurs jouaſſent eux-mêmes dans leurs Pieces.

Néoptoleme, célebre Comédien, étoit le favori de *Philippe de Macédoine*, pere d'*Alexandre-le-Grand*. *Ariſtadémus*, Comédien grec, fut ſouvent interrogé par les Athéniens en ambaſſade vers *Philippe*, pour les affaires de la paix & de la guerre.

Démétrius avoit la voix ſi belle, qu'il avoit été choiſi pour jouer les Rôles de Divinités, des femmes du premier rang, des peres indulgents & des Amoureux.

Cithéride, Comédienne, fut la maîtreſſe de *Marc-Antoine* ; *Fulvie* ſa femme, pour ſe venger, ſe fit aimer d'*Auguſte*, & l'engagea à faire la guerre à ſon mari ; c'eſt d'elle dont parle *Fontenelle*, ſous le nom de *Glaphiſe*, dans ſon *Dialogue des Morts*.

Claudion, *Eſope*, Comédien, Tragique célebre, vivoit au ſeptieme ſiecle de Rome, en 84, avant notre époque ; *Cicéron* ſe mit ſous ſa diſcipline & ſous celle de *Roſcius*, pour ſe perfectionner dans l'art de la déclamation.

Cet *Eſope* étoit prodigue dans ſes dépenſes ; il donna un jour, un repas où il fit ſervir un plat de terre rempli d'oiſeaux, auxquels il avoit appris à chanter & à parler, chacun deſquels

valoit six cents livres ; il y en avoit pour dix mille francs.

Malgré ses dépenses & celles de son fils, aussi prodigue que lui, il laissa à sa mort près de cinq millions qu'il avoit amassés à son métier de Comédien ; il se passionnoit au point, dans ses Rôles, quand il jouoit, qu'il en devenoit extatique ; dans un de ses transports, jouant le Rôle d'*Apollon*, il tua un jour un de ses camarades.

Cicéron nous apprend que ce Comédien trop âgé pour rester sur le Théatre, voulant paroître aux Jeux magnifiques que *Pompée* donna au peuple à la dédicace de son Théatre, resta tout court à l'endroit du serment où l'on exprime les peines que l'on vouloit bien subir si l'on y manquoit; leçon pour les Acteurs célebres qui ne savent pas se retirer à propos du Théatre.

Roscius Gallus fut le premier Comédien qui imagina de porter un masque au Théatre, pour cacher le défaut de ses yeux qui étoient bigles ; il ne faut pas confondre ce *Roscius* avec le célebre Comédien de ce nom, dont on va parler.

Roscius étoit Comédien en l'an 50 de Rome, avant notre époque ; il étoit devenu le favori de *Jules-César*, qui étoit passionné pour la Comédie, où cet Acteur comique excelloit; *Fisteu* s'est mépris dans la supposition qu'il fait, que ce célebre Acteur portoit un masque, parce qu'il étoit bigle & laid ; je viens de parler de l'Acteur qui avoit recouru à ce moyen pour cacher ce défaut ; celui-ci n'en avoit aucun de conformation, au contraire il étoit aussi bel homme qu'il avoit de talents.

Ce célebre Comédien touchoit de la caisse publique neuf cents livres par jour; il ne partageoit rien de cette somme avec ses camarades : j'ai parlé ailleurs de l'affaire qu'il eut à l'occasion d'un esclave nommé *Panurgius*, qui lui fut remis par *Fannius* pour lui apprendre son art, à condition d'en partager le prix après l'avoir vendu. *Cicéron* plaida ce mauvais procès qu'il gagna.

Dionisia, fameuse Comédienne, jouoit la Comédie avec *Róscius*. La République lui donnoit cinquante mille écus d'appointements tous les ans.

Bathyele étoit un célebre Pantomime, qui, avec *Pylade de Cilicie*, jouoient sous le regne de l'Empereur *Auguste* des Tragédies sans parler, avec tant de prétention, qu'ils rendoient par leurs gestes & par leurs dents, tout ce que le meilleur Comédien déclamoit. Le premier excelloit dans le comique & satyrique, & *Pylade* dans le grave & le sérieux. Chacun d'eux forma une Troupe à part. C'est ce même *Pylade* que *César* fit fouetter pour avoir montré au doigt un homme de dessus le Théâtre, comme il a été dit ailleurs. Cette action étoit une grande injure chez les Romains, & elle étoit punie sévérement. Un jour qu'il représentoit en dansant le personnage d'*Hercule furieux*, le peuple se mit à crier contre lui, parce qu'il hasarda quelques démarches indécentes & déréglées. *Pylade* à ces cris ôta son masque : *Sot que vous êtes*, reprit-il d'une voix encore plus haute que la leur, *je représente un fou & en fureur*; remit son masque & continua tranquillement la Scene.

D'*Arus*, auſſi Pantomime, eut la hardieſſe après que *Néron* eut empoiſonné ſon pere & fait noyer ſa mere, de chanter à la fin d'une Piece, *adieu mon pere, adieu ma mere*, &c. Il repréſentoit par le geſte, une perſonne qui boit dans l'eau & qui ſe noye, & ajouta à la fin, *plutôt vous tirer par les pieds*, pour faire entendre par-là & par ſon Pantomime, que *Néron* penſoit à exterminer le Sénat.

Pâris le Comédien, étoit d'Egypte & affranchi de *Domitien*; il étoit Bateleur du temps de *Néron*; *Domitien* le fit mourir & répudia ſa femme à cauſe de ſon commerce avec le Comédien & ſes impudicités publiques.

On trouve l'épitaphe de ce *Pâris* dans *Martial*, Liv. 2, Ep. 14.

Apelles étoit Acteur tragique, & jouoit ſous le regne de *Caligula*, auquel il plut tant, qu'il le mit au nombre de ſes Conſeillers, tout Comédien qu'il étoit; un jour, cet Empereur voulant éprouver ſon attachement pour ſa perſonne, lui montra une ſtatue de Jupiter, en lui demandant qui étoit le plus grand de ce Dieu ou de lui *Caligula*; *Apelles* ayant héſité, l'Empereur le fit fouetter cruellement, & le fit tourner pendant deux heures ſur une roue.

Favo étoit noble Romain & Bateleur, il vivoit en 81 de notre époque; il joua *Veſpaſien* à ſes funérailles, & fit ſon Oraiſon funebre ſans parler, en contrefaiſant les mœurs, les inclinations & juſqu'aux paroles de cet Empereur : pour le mieux imiter, il parut ſous les habits de cet Empereur. Il réuſſit beaucoup dans ce Rôle; mais il finit par ce trait : *combien ma*

pompe funebre coûtera-t-elle, dit-il au Maître des cérémonies ? celui-ci ayant répondu, *cent mille écus* ; qu'on me compte cette somme, s'écria *Favo*, & qu'on me jette après dans le Tibre si l'on veut, marquant par-là cette avarice qui faisoit le caractere distinctif de *Vespasien*.

Athanathus aussi Bateleur du temps de celui dont je viens de parler, étoit d'une force prodigieuse ; il portoit sur le Théatre une cuirasse de plus de cinq cents livres pesant, & se promenoit avec cette charge comme s'il n'eut eu que son habit sur le corps.

Les *Enfants sans souci* se formerent sous le regne de *Charles VI*.

Pélagie, célebre Comédienne d'Antioche, au cinquieme siecle, passant un jour avec son habit de Théatre dans l'Eglise du Martyre de *Saint Julien*, *Maximien* & les autres Evêques en furent scandalisés, excepté *Nonus*, Evêque d'Héliopolis, qui fit à ce sujet cette réflexion : « Qu'il pouvoit arriver que cette femme qui » prenoit tant de soins à se parer pour plaire » aux hommes, ne fût un jour la condamna- » tion des Chrétiens qui en prennent si peu » pour être agréables à Dieu ».

Cette Comédienne, qui avoit été Catéchumene, étant allée un Dimanche à l'Eglise où le même Evêque prêchoit, fut si touchée de ce qu'il dit de la conversion des pécheurs, qu'elle lui écrivit le lendemain qu'elle vouloit entrer dans le giron de l'Eglise. Ce saint Prélat ne voulant point laisser refroidir ce saint projet, alla sur le champ chez elle, lui administra tout de suite le Baptême, &, selon l'usage de ce temps-

là, ajouta enfuite la Confirmation. Après cette converfion, la nouvelle Chrétienne donna tout fon bien aux pauvres, fe traveftit en homme, & alla fe retirer fous le nom de *Pélage*, fur la montagne des Oliviers, près de Jérufalem, où elle mena une vie pénitente & auftere.

Après le Concile d'Antioche, *Nonus* retourna à fon Evêché d'Héliopolis, où ayant entendu parler du Solitaire *Pélage*, chargea le Diacre *Jacques* de s'informer de cet Hermite ; le Diacre ne fut pas plutôt à Jérufalem, qu'il alla voir *Pélage*, & lui parla de l'Evêque dit *Nonus*. Le Solitaire, fans fe découvrir, fe recommanda à Dieu dans fes prieres, & mourut quelque temps après ; ce ne fut que depuis fa mort que fon fexe fut reconnu.

Geneft étoit de Rome, & Comédien fous le regne de *Dioclétien*; il jouoit fouvent dans les Myfteres chrétiens que la Troupe repréfentoit fouvent devant l'Empereur ; un jour il fut choifi pour repréfenter les cérémonies du Baptême, & joua le Rôle de celui à qui l'on fuppléoit ce Sacrement. Lorfque le Prêtre fe préfenta pour lui verfer l'eau falutaire, il s'écria qu'il vouloit recevoir la grace de Jefus-Chrift, & qu'il renonçoit dès ce moment au culte des Idoles. Les Spectateurs applaudirent, penfant que c'étoit la fuite de fon Rôle qu'il rendoit avec la plus grande vérité. Après avoir été baptifé par fes camarades, dans toutes les formes, on l'habilla, felon l'ufage, d'une robe blanche, dont il ne fut pas plutôt revêtu, qu'on le faifit en vertu de la Piece, pour l'annoncer à l'Empereur devant lequel on lui préfenta une ftatue de Vénus pour

l'adorer ; mais *Geneft* protefta qu'étant Chrétien, il la fouloit aux pieds ; l'Empereur crut toujours que c'étoit la fuite de fon Rôle, & en rit beaucoup; mais le nouveau Converti le confirmant férieufement, *Dioclétien* en fut dans une fi grande colere, qu'après l'avoir fait fuftiger de verges, il l'envoya au Préfet *Plantius*, qui après lui avoir fait fouffrir les plus affreux fupplices fans que *Geneft* fe démentît, alla en rendre compte à l'Empereur qui ordonna qu'on tranchât la tête à ce Martyr ; ce qui arriva le 25 Août 303 de Jefus-Chrift.

Ardéléon, Comédien d'Alexandrie, tournant en ridicule un jour les Myfteres des Chrétiens, fut tout-à-coup frappé de la grace, fe déclara Chrétien, & fouffrit le Martyre fous l'Empereur *Maximien*.

Porphyre, Comédien d'Andrinople, s'étant fait baptifer par *Moquere*, devant l'Empereur *Julien l'Apoftat* déclara enfuite hautement qu'il étoit Chrétien; il eut la tête tranchée le 15 Septembre.

Théatre Hollandois.

Outre le maffacre & le fang, les Pieces pour réuffir en Hollande, doivent être remplies de l'extraordinaire & du merveilleux. On repréfente une Tragédie, où l'on voit devant une Princeffe la tête de fon Amant coupée dans un baffin, auquel elle parle en écrivant ;

Dans une autre, *Circé* voulant punir le Confident d'*Uliffe*, lui fait faire fon procès; fes Juges font le Lion, le Préfident; le Singe, le Greffier; le Loup, le Regnard, & d'autres animaux

font les Conseillers ; l'accusé est condamné à être pendu : l'exécution se fait sur le Théatre ; tous les membres de son corps se détachent , & tombent les uns après les autres dans un puits qui est sous la potence. *Ulisse* arrive, paroît désespéré du malheur de son Confident; *Circé* survient : touchée de la douleur de son Amant, elle donne un coup de baguette, le pendu cru mort, sort vivant du puits.

Depuis quelques années, de pareilles Pieces ne sont plus jouées sur ce Théatre. Les anciennes de *Caton* sont retirées , à l'exception de celle intitulée le *Siége de Leyde*, que l'on représente tous les ans le *3* Octobre, par un usage consacré, la veille de Noël, ainsi que *Gisbrecht* & *Van-ham-tel* ; & chacun de ces Drames se joue cinq ou six fois de suite pour satisfaire à l'empressement avide des paysans, des domestiques & de la populace qui y accourent avec affluence.

Dans les Troupes d'Allemagne, il se trouve presque toujours des Auteurs parmi les Comédiens : leurs Pieces & celles des autres Poëtes ne sont jamais représentées pour de l'argent; la rétribution, ou la part de l'Auteur, est délivrée à chaque représentation de la Piece sur son produit, le nombre ni le jour n'y font rien : tant qu'elle se joue, ses héritiers ont droit à la recette ; mais dans le moment qu'elle est imprimée, elle appartient aux Comédiens ; ils n'ont plus rien à y prétendre.

Le Théatre Allemand est très-ancien, & peut-être plus florissant ou plus fécond en Pieces que le François, en 1600. On compte plus de

mille Pieces imprimées depuis 1680 jufqu'en 1700 : ce qu'il y a de certain cependant, c'eſt que *Griph*, Poëte tragique, & *Weyſe*, comique, contemporains de *Corneille* & de *Moliere*, tout célebres qu'ils ont été en Allemagne, étoient fort au-deſſous de ces célebres Poëtes.

Il eſt vrai que depuis environ vingt-cinq ans M. *Gottsched*, Profeſſeur des Belles-Lettres à Leypſick, a donné une nouvelle forme au genre dramatique, qui a produit d'excellents Drames; la Tragédie de *Caton d'Utique* en eſt la preuve : les Poëtes depuis, pour ſe former de plus en plus, ont traduit *Corneille*, *Racine*, *Voltaire*, *Moliere*, *Deſtouches*, &c. ce qui leur a donné le grand ton, & les fait aller aujourd'hui de pair avec tout ce que nous avons aujourd'hui en France de meilleurs Poëtes François.

Il y a auſſi d'excellents Acteurs en Allemagne; le ſieur *Roch* eſt admirable dans le tragique & dans le comique; & Mademoiſelle *Schuch*, remplie de graces & d'une jolie figure, réunit en elle les plus grands talents dans le tragique & dans le comique.

ANECDOTES.

THIBAULT, Comte *de Champagne*, qui vivoit dans le treizieme siecle, étant devenu amoureux de la Reine *Blanche*, mere de *Saint Louis*, fit une déclaration d'amour en vers, qu'il fit écrire sur les murailles & sur les vîtres du Château de Provins, où cette Princesse étoit alors; c'est dans ce même temps que se tinrent les premieres assemblées où l'on jugea des Ouvrages d'esprit; le Comte *de Champagne* y présidoit ordinairement.

Pujet de la Serre, de Toulouse, vivant en 1620, étoit un Auteur qui entassoit Livres sur Livres, & beaucoup plus connu par le grand nombre de ceux qu'il a faits, que par le talent; il étoit d'un caractere fort ingénu; un jour s'étant trouvé aux Conférences que M. de *Richesource* faisoit sur l'éloquence, dans une maison de la place Dauphine : il l'écouta parler avec toute l'attention dont il étoit capable; lorsqu'il eut achevé, il vola vers lui, & lui dit: *Ah! Monsieur, que vous me ravissez! il y a plus de vingt ans que je débite du galimathias, je pensois que je l'avois emporté sur tous les Auteurs de notre temps; mais vous venez de me détromper, puisque vous en avez débité une fois plus en une heure, que je n'en ai écrit depuis que je suis au monde.*

<div align="right">M.</div>

M. le Prince *de Turene* étant allé un jour à une des représentations de la Tragédie de *Sertorius*, s'écria à deux ou trois endroits de la Piece, *où donc Corneille a-t-il appris l'art de la guerre? Il en parle comme le plus fameux Général.*

Tout le monde fait que le Comte *de Grammont* ayant été exilé hors du Royaume, s'étoit retiré en Angleterre, où son esprit & son commerce aimable l'avoient mis à la mode, & le faisoient rechercher de tout ce qu'il y avoit de plus distingué & de plus brillant à la Cour. Il y devint amoureux de Mademoiselle *Hamilton*, fille de qualité, & en fit publiquement la recherche; il paroissoit avoir entiérement oublié la France, lorsqu'il reçut des lettres de sa sœur qui le pressoient de ne pas perdre un moment, & de revenir à Paris, où on lui avoit ménagé son rappel. Il crut ne devoir pas hésiter, prit la poste & partit, sans avoir pris congé de sa maîtresse: les freres de Mademoiselle *Hamilton*, qui en furent avertis une heure après, & qui étoient de braves gens, craignirent que le Comte de *Grammont* ne se moquât d'eux lorsqu'il seroit en France; ne voulant rien risquer, ils le suivirent, & firent une si grande diligence, qu'ils arriverent à Douvres, dans le moment que M. *de Grammont* étoit à la veille de s'embarquer; d'aussi loin qu'ils le virent, ils lui demanderent à haute voix s'il n'avoit rien oublié à Londres: *pardonnez-moi*, reprit le Comte (qui devina qu'ils venoient lui proposer le coup de pistolet, au cas qu'il refusât d'épouser Mademoiselle *Hamilton*), *j'ai oublié d'épouser votre*

sœur, & j'y vais retourner avec vous pour mettre la derniere main à cette affaire. Moliere qui fut inftruit de cette aventure avant qu'elle eût tranfpiré, en fit le fujet de fa Comédie du *Mariage forcé*; ce qui ne contribua pas peu au grand fuccès qu'eut cette Piece.

L'Amour Médecin eft le premier Ouvrage dans lequel Moliere a joué les Médecins : dans ce temps-là, ils alloient toujours en robe & en rabat; ils ne confultoient qu'en latin; & ils affectoient un air ridiculement grave & impofant qui méritoit bien que ce Cenfeur des mœurs les obligeât à changer de ton, & à fe mettre à celui des honnêtes gens.

La Maifon du Roi avoit, du temps de Moliere, fes entrées à la Comédie Françoife. Le tort que la troupe en fouffroit lui fit defirer d'avoir un Réglement qui diminuât le nombre de tant de *gratis*; Moliere, toujours prêt à obliger fes camarades, alla faire fur ce fujet des repréfentations au Roi, en le suppliant d'y vouloir bien pourvoir. Sa Majefté qui comprit combien un tel abus devoit occafionner de préjudice à fes Comédiens, donna un ordre par lequel il fut défendu à aucune perfonne de fa Maifon d'entrer à la Comédie fans payer. Une partie de ceux qui la compofoient fe trouva offenfée que les Comédiens euffent follicité ce Réglement; & comme dans les Sociétés les plus refpectables il fe trouve quelquefois des étourdis, il fe forma une cabale de jeunes gens qui réfolurent de punir les Comédiens, de forcer la porte de leur

Hôtel, & de venger fur leurs perfonnes ce qu'ils appelloient affront & infulte faite à la Maifon du Roi. Ils allerent en affez grand nombre à la Comédie : malgré la réfiftance opiniâtre du Portier, ils forcerent la porte ; & pour l'en punir, ils le percerent de cent coups d'épée, quoique ce malheureux leur eût jeté la fienne, dans l'efpérance qu'ils lui accorderoient la vie. Lorfqu'ils furent dans la Salle, ils chercherent les Comédiens pour leur faire le même traitement; heureufement pour ceux-ci que *Bejart*, qui devoit jouer un Rôle de vieillard, étoit habillé; il eut la préfence d'efprit de fe préfenter aux mutins, & de leur dire : *eh ! Meſſieurs, épargnez un pauvre vieillard de foixante-quinze ans, qui n'a plus que quelques jours à vivre.* Cette faillie les fit rire & fufpendit leur fureur; *Moliere* profita de l'intervalle, fe montra, & leur parla avec tant de force fur les rifques qu'ils couroient de fe faire tous arrêter, & fur les excès auxquels ils venoient de fe porter, qui n'alloient pas moins qu'à les convaincre d'être rebelles aux ordres du Roi, que ces jeunes gens faifant réflexion aux fuites qu'il en pourroit réfulter, prirent tout d'un coup leur parti, & fe retirerent avec précipitation. Après le Spectacle, les Comédiens qui avoient eu grand'peur, & fur-tout les Actrices, tinrent confeil fur le parti qu'ils avoient à prendre, pour ne pas s'expofer à la récidive d'un événement où ils avoient tant à rifquer : le plus grand nombre vouloit qu'on rendît les entrées à la Maifon du Roi; mais *Moliere*, dont le caractere étoit ferme, s'y oppofa. Il alla le même jour en porter fes plaintes

au Roi, qui fut très-irrité de ce qui s'étoit paſſé. Sa Majeſté envoya chercher les Commandants de tous les Corps qui compoſent ſa Maiſon, leur ordonna de les faire mettre ſous les armes, de leur réitérer ſes défenſes d'entrer à la Comédie ſans payer, & de faire la recherche de ceux qui avoient oſé contrevenir à ſes ordres, pour qu'on punît les plus coupables. *Moliere* profita de cette occaſion pour faire ſa paix avec la Maiſon du Roi : il ſe rendit au quartier où les Gendarmes avoient été aſſemblés, il leur dit que l'ordre qu'il avoit demandé de la part des Comédiens de Sa Majeſté, ne concernoit aucune des perſonnes de ſa Maiſon, qu'au contraire elles ſeroient toujours bien reçues à la Comédie quand elles ſe préſenteroient, mais qu'il y avoit un nombre infini de malheureux qui, ſous leurs noms, revêtus de la bandouliere, rempliſſoient journellement le Parterre, & qu'ils avoient cru devoir, pour l'honneur de la Maiſon du Roi & pour l'intérêt de la Troupe, ſolliciter la ſuppreſſion de cet abus ; d'ailleurs que la prérogative d'entrer à la Comédie *gratis* étoit peu honorable ; & qu'ils n'avoient pas cru que des gens de leur ſorte duſſent l'ambitionner au point de répandre du ſang pour ſe la conſerver. Par ce diſcours adroit qui intéreſſa la vanité du Corps, *Moliere* fit non ſeulement ſa paix, mais aſſura pour toujours la tranquillité de ſa Troupe. La Maiſon du Roi fut ſi ſenſible à cette eſpece de ſatisfaction, que, depuis ce temps-là, elle a regardé au-deſſous d'elle d'entrer au Spectacle ſans payer.

Un Pauvre demandant un soir l'aumône à *Moliere*, qui revenoit d'Auteuil avec *Charpentier*, fameux Compositeur de Musique, reçut par la portiere du carrosse un louis, au lieu d'une charité ordinaire. Le Pauvre s'en étant apperçu, courut après la voiture, & la fit arrêter en s'écriant : *Monsieur, vous n'avez pas eu dessein de me donner une piece d'or, la voici que je vous rapporte* : *Moliere*, après un moment de réflexion, s'écria, en regardant le mendiant avec attendrissement, *où la vertu va-t-elle se nicher* ! Et puis, au lieu de reprendre le louis que le Pauvre lui présentoit, il en tira un autre de sa poche & le lui donna, en lui faisant un signe obligeant, & en ordonnant au cocher d'avancer.

M. *de Boze*, de l'Académie Françoise, voulant rire aux dépens de *Moliere*, lui reprocha chez M. le Duc *de Montaussier*, où il étoit question du *Médecin malgré lui*, dont on donnoit alors les premieres représentations, que le couplet qu'il faisoit chanter par *Scanarelle*, qui commence ainsi, *Qu'ils sont doux ! bouteille ma mie*, n'étoit pas de son invention ; & qu'il en avoit fait la traduction d'une Epigramme latine, imitée de l'Anthologie ; *Moliere* prit la chose au sérieux, & bien sûr de n'être point plagiaire, il voulut parier ; M. *de Boze*, qui avoit fait la veille les vers latins qu'il citoit, les tira de sa poche, & les donna à ce célebre Comique, en supposant qu'il les avoit copiés d'un livre qu'il avoit chez lui, étant prêt, disoit-il, d'envoyer le chercher, en cas qu'on voulût en douter. *Moliere*, qui crut ne rien avoir à répliquer, se tut, & après

avoir lu les vers, il paſſa condamnation, en jurant qu'il ne les connoiſſoit pas; il ſortit perſuadé de la choſe : ce ne fut que quelques jours après que l'Académicien lui avoua la malice qu'il lui avoit faite. Voici les vers latins en queſtion, ils méritent une place dans ces Anecdotes.

> Quàm dulces
> Amphora amœna !
> Quàm dulces,
> Sunt tue voces ?
> Dum fundis morum in calices ;
> Utinam ſemper eſſes plena !
> Ah! ah! cara mea lagena
> Vacua cur jaces ?

Le Maréchal *de Créqui* ne paſſoit pas pour aimer les femmes, & M. *d'Olonne* n'avoit pas la réputation d'être aimé de la ſienne. *Racine* ayant donné au Public ſa Tragédie d'*Andromaque*, apprit que ces deux Seigneurs la frondoient & en faiſoient des critiques malignes; le dépit qu'il en eut, lui arracha cette Epigramme, qu'il adreſſa à lui-même :

> La vraiſemblance eſt choquée en ta Piece,
> Si l'on en croit & d'*Olonne* & *Créqui* :
> *Créqui* dit que *Pyrrhus* aime trop ſa maîtreſſe ;
> D'*Olonne*, qu'*Andromaque* aime trop ſon mari.

Deux jours avant que *Moliere* fît jouer ſa Comédie de *Georges Dandin*, un de ſes amis vint l'avertir qu'il falloit qu'il en changeât le titre, ou qu'il la ſupprimât, venant d'apprendre

qu'il y avoit dans le monde un M. *Dandin* à qui une partie des Scènes de la Piece pouvoit convenir, & qui avoit une famille & des amis dont le crédit étoit assez grand pour faire tomber sa Piece, & se venger même d'une façon plus à craindre. *Moliere* trouva l'avis bon; mais il prit un parti qui étonna fort son ami; il se fit informer dès le même jour où l'on rencontroit ce M. *Dandin*; apprenant qu'il venoit réguliérement à la Comédie, il se le fit montrer, fut le joindre, lui dit qu'il devoit donner dans peu une Comédie nouvelle, qu'il desiroit fort de la lui lire, & qu'il le prioit de lui accorder une de ses heures perdues, pour qu'il voulût bien lui en dire naturellement ce qu'il en penseroit. M. *Dandin* se trouva si flatté du compliment, & de la bonne opinion qu'il supposa que *Moliere* avoit de son esprit, que, toutes affaires cessantes, il donna jour pour le lendemain. A peine fut-il sorti de la Comédie, qu'il vola chez toutes ses connoissances, pour leur apprendre que *Moliere* venoit chez lui le jour suivant pour y lire une Comédie nouvelle de sa façon, en les invitant à s'y trouver. *Moliere* trouva effectivement chez son homme une belle & nombreuse compagnie. La Piece fut écoutée avec admiration & élevée jusqu'aux nues. A la premiere représentation, le M. *Dandin* qui auroit dû de tous les hommes être le plus piqué, ne cessa d'applaudir en disant à ceux qui étoient à côté de lui, *je l'avois bien prévu le jour que Moliere vint me faire la lecture de cette Piece, qu'elle réussiroit; je ne me sens pas de joie d'être un des premiers qui lui a rendu la justice qu'elle mérite*, &

de ce que le Public confirme si bien le jugement que j'en avois porté d'abord.

Huit jours après que la Comédie de *Tartuffe* eut été défendue, les Italiens jouerent à la Cour *Scaramouche Hermite*, mauvaise Piece, mais écrite avec tant de liberté, qu'on y voit un Hermite, habillé en Moine, monter par une échelle à la fenêtre d'une femme mariée, où il reparoît plusieurs fois en disant, *questo mortificar carne.* Le Roi, qui en écouta la représentation avec beaucoup d'attention, dit en sortant au Prince *de Condé*, *je voudrois bien savoir pourquoi les gens qui se scandalisent si fort du* Tartuffe *de Moliere, ne disent rien de la Comédie de* Scaramouche *que nous venons de voir*; le Prince répondit, *la raison de cela, Sire, c'est que celle-ci joue le Ciel & la Religion, dont ces Messieurs-là se soucient fort peu ; mais celle de* Moliere *les joue eux-mêmes, & c'est ce qu'ils ne peuvent souffrir, & qui les met de si mauvaise humeur.*

Le fanatisme est quelque chose d'admirable : le Public aimoit si éperdument *Floridor*, que lorsqu'il fit le Rôle de *Néron* dans *Britannicus*, où l'on est forcé, pour ainsi dire, de lui vouloir du mal, le Parterre se trouva par-là dans une si grande contrainte, & en souffrit tant, que cette belle Tragédie fut à la veille de s'en ressentir. La crainte que l'Auteur & les Comédiens en eurent, leur fit imaginer de donner ce Rôle à un Acteur moins chéri, & la Piece s'en trouva mieux.

Après la premiere représentation du *Bourgeois*

Gentilhomme, qui fut jouée à Chambord, & qui réuffit mal, *Moliere*, qui comptoit fur le difcernement du Roi, fe trouva à fon fouper, dans l'efpérance fans doute que Sa Majefté, dont il connoiffoit les bontés pour lui, voudroit bien lui en dire quelque chofe de flatteur : ce qui auroit fuffi pour en impofer à fes envieux, qui l'emporterent alors fur la réputation qu'il s'étoit fi juftement acquife ; mais il attendit vainement. Le Roi ne dit pas un mot de fa Piece : les Courtifans, jugeant par ce filence qu'ils pouvoient tout hafarder, n'épargnerent ni l'Auteur, ni la Comédie ; *Moliere* s'en retourna chez lui défefpéré, & s'enferma plufieurs jours dans fa chambre, n'ofant reparoître, dans la crainte qu'il ne réveillât par fa préfence les mauvais propos dont *Baron* lui rendoit tous les jours compte ; il s'en confoloit d'autant moins, qu'il avoit travaillé extraordinairement la Piece dont on faifoit fi peu de cas, & qu'il avoit au contraire compté qu'elle auroit le plus grand fuccès.

Dans fon premier mouvement de dépit, il avoit pris la réfolution de la retirer, & ne pas la remettre de fi-tôt ; mais en changeant tout-à-coup, il en donna une feconde repréfentation au bout de quelque temps ; le Roi s'y trouva comme à la premiere : Sa Majefté y rit, il n'en fallut pas davantage pour rétablir la réputation de la Piece ; mais ce qui arriva bientôt la fit aller aux nues dans les repréfentations fuivantes ; *Moliere* étant venu au fouper le même foir, Sa Majefté lui dit, *je ne vous ai point parlé de votre Piece à la premiere repréfentation, parce que je craignois d'être féduit par la maniere dont*

elle a été jouée; mais en vérité, Moliere, *vous n'avez encore rien fait qui m'ait tant diverti, & votre Piece est excellente.* Ce favorable propos rendit la vie à *Moliere*, & fit dire de sa Piece les choses les plus obligeantes; le même Duc qui avoit avancé, la premiere fois qu'elle avoit été jouée, qu'elle étoit détestable, que l'Auteur extravaguoit, & qu'il étoit au bout de son Rôle, jura qu'il étoit inimitable, & que sa Comédie l'emportoit sur tout ce que les Anciens avoient jamais fait de mieux; voilà les hommes & la Cour! que le Roi, ou le Ministre en faveur, sourie à un homme que personne ne regardoit un moment auparavant, celui-ci sera accablé d'honneur & de protestations de services de la part des gens qui lui auroient fait refuser leur porte, s'il s'étoit avisé la veille d'avoir voulu seulement s'y présenter.

La Tragédie de *Bérénice* de *Racine* essuya beaucoup de critiques dans les premieres représentations; mais son mérite l'emporta, & elle eut le plus grand succès; un jour qu'il en étoit question chez le grand *Condé*, qui étoit Connoisseur, ce Prince se rappellant deux vers que *Titus* dit en parlant de sa maîtresse, s'écria, en les appliquant à la Tragédie dont il étoit question :

Depuis cinq ans entiers chaque jour je la vois,
Je crois toujours la voir pour la premiere fois.

La Scene qui a tant été applaudie aux premieres représentations des *Femmes Savantes* de l'inimitable *Moliere*, a été faite d'après nature.

sous les noms de *Triſſolin* & de *Vadius* ; l'Auteur de cette charmante Comédie jouoit l'Abbé *Cotin* & *Ménage* : le Sonnet à la Princeſſe *Uranie* étoit effectivement du premier, & avoit été fait pour Madame *de Nemours* ; dans le temps que l'Abbé *Cotin* le liſoit à *Mademoiſelle*, *Ménage* entra ; la Princeſſe le lui montra, & voulut ſavoir ce qu'il en penſoit ; celui-ci qui ignoroit que l'Abbé *Cotin* en fût l'Auteur, le trouva déteſtable. L'Abbé prit feu pour les vers ; *Ménage* perſiſta dans ſon premier ſentiment ; les Poëtes s'échaufferent, ſe dirent des injures groſſieres ; & *Moliere* qui fut inſtruit de la Scene, les joua publiquement. L'Abbé *Cotin* fut ſi confondu de cet affront, que, depuis ce temps-là, il ne fit plus que languir & n'oſa ſe montrer ; mais ce qui lui fut le plus ſenſible, c'eſt que ſes meilleurs amis l'abandonnerent, & qu'il ne s'apperçut que trop combien il étoit tombé dans le mépris : il étoit fier, il en conçut un chagrin ſi noir, qu'il le conduiſit bientôt au tombeau.

Le motif qui porta *Moliere* à maltraiter avec ſi peu de ménagement l'Abbé *Cotin*, eſt bien excuſable. Dans une critique que fit celui-ci des *Satyres* de *Deſpréaux*, auquel il dit des injures les plus groſſieres, il s'aviſa, ſans en avoir aucun prétexte, de tomber ſur *Moliere*, & de le déchirer avec acharnement ; cette offenſe avoit été précédée d'une autre qui ne fut pas moins ſenſible à ce Comique célebre : il apprit qu'après la premiere repréſentation du *Miſanthrope*, l'Abbé *Cotin* étoit allé avec ſon ami *Ménage* à l'Hôtel de Rambouillet, où s'aſſembloient

tous les jours les personnes de Lettres les plus distinguées, & où il avoit assuré qu'il venoit de voir jouer ouvertement par *Moliere*, dans le *Misanthrope*, le Duc *de Montausier* ; on le crut d'autant plus aisément, que ce Seigneur étoit d'une vertu austere, & qu'il passoit pour être de la derniere rigidité sur la probité ; heureusement pour l'Auteur du *Misanthrope*, qu'il avoit lu sa Piece à M. *de Montausier* ; ainsi, bien-loin que ce Duc crût sur cela ce que les ennemis de *Moliere* vouloient insinuer, & de s'en fâcher, il fut le premier à dire que le *Misanthrope* étoit un chef-d'œuvre de l'art ; & qu'à l'égard du personnage principal auquel on prétendoit le faire ressembler, il se trouvoit fort heureux d'avoir quelque rapport avec un caractere aussi parfait.

Madame la Duchesse *de Bouillon*, qui n'aimoit point *Racine*, parce qu'il ne lui faisoit pas sa cour, étant informée que ce célebre Poëte travailloit à sa belle Tragédie de *Phedre*, voulut que *Pradon* traitât le même sujet, en lui promettant de faire aller sa Piece aux nues, & de faire tomber celle de *Racine*, pour peu qu'il s'efforçât de se surpasser dans cette occasion. Mais quelque diligence que fit ce médiocre Poëte, il ne put être prêt avant *Racine*, sa Tragédie ne fut jouée que trois jours après celle de cet incomparable Auteur. La Duchesse *de Bouillon* tint parole à *Pradon*, elle ameuta tous ses amis qui étoient en grand nombre, & de la premiere distinction. La *Phedre* de *Racine* pensa tomber, & celle de *Pradon*, détestable en com-

paraison, fut applaudie avec les plus grands éclats. Madame *Deshoulieres*, qui étoit de cette cabale, fit le Sonnet qui suit, pendant le souper qu'elle donna aux ennemis de *Racine*, en sortant de la premiere représentation de *Phedre*, où ils étoient tous allés pour la faire tomber :

> Dans un fauteuil doré, *Phedre* tremblante & blême
> Dit des vers où d'abord personne n'entend rien.
> Sa nourrice lui fait un sermon fort chrétien
> Contre l'affreux dessein d'attenter sur soi-même.
>
> *Hyppolite* la hait presqu'autant qu'elle l'aime ;
> Rien ne change son cœur ni son chaste maintien ;
> La Nourrice l'accuse, elle s'en punit bien,
> *Thésée* a pour son fils une rigueur extrême.
>
> Une grosse *Aricie* au teint rouge, aux crins blonds,
> N'est là que pour montrer deux énormes tétons
> Que malgré sa froideur *Hyppolite* idolâtre.
>
> Il meurt enfin traîné par ses coursiers ingrats ;
> Et *Phedre*, après avoir pris de la mort aux rats,
> Vient, en se confessant, mourir sur le Théatre.

Madame *Deshoulieres* garda non seulement l'anonyme, mais elle fit répandre sous main qu'on pouvoit l'attribuer au Duc *de Nevers*, l'un des plus zélés protecteurs de *Pradon*. Les amis de *Racine* donnerent dans le piege, & voulant s'en venger, ils répandirent le Sonnet suivant :

> Dans un Palais doré, *Damon* jaloux & blême
> Fait des vers où jamais personne n'entend rien ;
> Il n'est ni courtisan, ni guerrier, ni chrétien,
> Et souvent pour rimer, il lui-même

Sa Muſe, par malheur, le hait autant qu'il l'aime;
Il a d'un franc Poëte & l'air & le maintien,
Il veut juger de tout, & n'en juge pas bien.
Il a pour le *Phébus* une tendreſſe extrême.

Une ſœur vagabonde aux crins plus noirs que blonds,
Va par tout l'univers promener deux tétons
Dont, malgré ſon pays, *Damon* eſt idolâtre.

Il ſe tue à rimer pour des lecteurs ingrats;
L'*Enéide*, à ſon goût, eſt de la mort aux rats;
Et, ſelon lui, *Pradon* eſt le Roi du Théatre.

M. *de Nevers* crut que ces vers étoient de *Racine* & de *Deſpréaux*; & pour les intimider, il fit répandre le bruit qu'il avoit projeté pour s'en venger de les faire aſſaſſiner. L'un & l'autre déſavouerent hautement ces vers; & en attendant que l'orage fût paſſé, ils ſe refugierent à l'Hôtel de Condé, où M. le Prince non ſeulement leur promit ſa protection, mais même fit dire au Duc *de Nevers* qu'il regarderoit comme inſulte faite à lui-même, celle qu'on oſeroit faire à ſes protégés. M. *de Nevers* ſe le tint pour dit, & toute ſa colere aboutit aux vers qui ſuivent, toujours ſur les mêmes rimes:

Racine & *Deſpréaux*, l'air triſte & le teint blême,
Viennent demander grace & ne confeſſent rien:
Il faut leur pardonner parce qu'on eſt chrétien;
Mais on ſait ce qu'on doit au Public, à ſoi-même.

Damon, pour l'intérêt de cette ſœur qu'il aime,
Doit de ces ſcélérats châtier le maintien;
Car il ſeroit blâmé de tous les gens de bien,
S'il ne puniſſoit pas leur inſolence extrême.

Ce fut une furie aux crins noirs plus que blonds
Qui leur preſſa du pus de ſes affreux tétons
Ce Sonnet qu'en ſecret leur cabale idolâtre.

Vous en ſerez punis, ſatyriques ingrats,
Non pas en trahiſon d'un ſol de mort aux rats,
Mais de coups de bâtons donnés en plein Théatre.

Quelques jours après que *Pradon* eut mis au Théatre ſa Tragédie de *la Troade*, il parut ce Sonnet, qu'on doit regarder comme un extrait de la Piece :

D'un crêpe noir *Hécube* embéguinée,
Lamente, pleure, & grimace toujours,
Dames en deuil courent à ſon ſecours :
Oncques ne fut plus lugubre journée.

Uliſſe vient, fait nargue à l'hyménée,
Son cœur fera de nouvelles amours :
Pyrrhus & lui font de vaillants diſcours,
Mais aux diſcours leur vaillance eſt bornée.

Après cela plus que confuſion
Tant il n'en fut dans la grande *Illion*,
Lors de la nuit aux Troyens ſi fatale.

En vain *Baron* attend le broubaha,
Point n'oſeroit en faire la cabale,
Un chacun bâille, & s'endort ou s'en va.

Il parut encore ſur cette Piece l'Epigramme qui ſuit :

Quand j'ai vu de *Pradon* la Piece déteſtable,
Admirant du deſtin le caprice fatal
Pour te perdre, ai-je dit, *Illion* déplorable,
 Pallas a toujours un cheval.

Madame *Deshoulieres*, si connue par les agréments de sa Poésie, manquoit de talents pour le genre dramatique ; elle donna au Théatre une Tragédie intitulée *Genseric*, qui n'eut point de succès, & contre laquelle on fit le Sonnet suivant, qui en fait l'extrait & la critique :

 La jeune *Eudoxe* est une bonne enfant,
 La vieille *Eudoxe* une franche diablesse,
 Et *Genseric* un Roi fourbe & méchant,
 Digne héros d'une méchante Piece.

 Pour *Trasimond*, c'est un jeune innocent ;
 Et *Sophronie* en vain pour lui s'empresse :
 Humerie est un homme indifférent
 Et comme on veut, il la prend & la laisse.

 Et sur le tout le sujet est traité,
 Dieu sait comment ! Auteur de qualité,
 Vous vous cachez en donnant cet ouvrage.

 C'est fort bien fait de se cacher ainsi ;
 Mais pour agir en personne bien sage,
 Il nous falloit cacher la Piece aussi.

Avant que la Tragédie intitulée *Agamemnon* fût imprimée, un Poëte anonyme publia le Sonnet suivant :

 On dit qu'*Agamemnon* est mort,
 Il court un bruit de son naufrage ;
 Et *Clitemnestre* tout d'abord
 Célebre un second mariage.

 Le Roi revient & n'a pas tort
 D'enrager de ce beau ménage ;
 Il aime une None bien fort,
 Et prêche à son fils d'être sage.

De bons morceaux par-ci, par-là,
Adouciffent un peu cela ;
Bien des gens ont crié merveilles.

J'ai fort crié de mon côté ;
Mais comment faire ? en vérité
Les vers m'écorchent les oreilles.

La Chapelle n'ayant pas jugé à propos, ou ayant oublié de parler de *Despréaux* dans une Harangue qu'il prononça à l'Académie; ce Satyrique fit contre *la Chapelle* cette Epigramme qu'il adreffa à l'Académie :

J'approuve que chez vous, Meffieurs, on examine
Qui du pompeux *Corneille* ou du tendre *Racine*
Excita dans Paris plus d'applaudiffements.
Mais je voudrois qu'on cherchât tout d'un temps
(La queftion n'eft pas moins belle)
Qui du fade *Boyer*, ou du fec *la Chapelle*,
Excita plus de fifflements.

Une des chofes qui contribua le plus au grand fuccès de la remife de la Tragédie d'*Andromede*, le 19 Juillet 1682, fut la maniere dont on repréfenta le Cheval *Pégafe*; jufqu'à cette reprife, on l'avoit toujours fait paroître en carton; à celle-ci on y vit un véritable cheval qui joua parfaitement fon Rôle, & qui fit en l'air tous les mouvements qu'il auroit pu faire fur la terre; le moyen dont on fe fervit pour obliger ce cheval à marquer une ardeur guerriere, eft finguliere, mais dans la nature : on lui faifoit faire le jeûne le plus auftere; toute nourriture lui étoit fupprimée jufqu'au moment qu'il

Tome III. Q

devoit paroître ; alors un Gagiste placé dans la coulisse vannoit de l'avoine sous ses yeux ; à peine s'en appercevoit-il, que pressé par la faim, il hennissoit, trépignoit de besoin & d'appétit, & faisoit mille efforts pour se précipiter sur la nourriture qu'on lui montroit ; il remplissoit par-là si bien son Rôle, que *Pégase* lui-même, dans la supposition, n'auroit pu mieux faire ; & ce jeu de Théatre fit tant de plaisir, que deux mille personnes, à qui on en fit rapport, vinrent exprès à ces représentations pour juger par elles-mêmes si on ne leur en avoit pas imposé.

M. *Bourfault* étoit le protégé de M. le Duc *de Saint-Aignan* ; il lui avoit un nombre infini d'obligations : l'envie de lui en marquer sa reconnoissance lui fit dédier sa Tragédie intitulée : *Marie Stuart* ; il pensoit, par-là, s'acquitter en quelque maniere ; mais quelle fut sa surprise ! son protecteur reçut non seulement, avec les témoignages de bontés les plus marquées, la Piece de *Bourfault*, mais même il voulut que celui-ci acceptât un présent de cent louis, pour lui prouver combien il étoit pénétré de son attention ; l'Auteur fit son possible pour se dispenser d'accepter ce présent, mais il fallut céder ; sa résistance lui attira une nouvelle marque de confiance de la part de M. *de Saint-Aignan* : *Je vois bien*, lui dit-il, *que vous ne me croyez pas assez riche pour vous donner cent louis tout à la fois ; eh bien ! puisque vous avez la complaisance de vous accommoder à ma fortune, vous n'en recevrez que vingt aujourd'hui, & de mois en mois*

je vous prie de me permettre de vous en faire porter chez vous autant, jusqu'à ce que je fois quitte envers vous. Le Duc tint exactement parole, & ne manqua jamais de faire accompagner ses à compte de tout ce que la politesse peut faire dicter de plus flatteur.

Mademoiselle *de Brie* jouoit dans une Troupe à Lyon, lorsque *Moliere* y arriva ; elle avoit une amie nommée Mademoiselle *du Parc*, dont ce célebre Comique devint amoureux ; mais la déclaration qu'il fit de son goût pour elle n'ayant pas réussi, il offrit son hommage à Mademoiselle *de Brie*, qui en fit tant de cas, que ne pouvant plus vivre sans elle, il l'engagea dans sa Troupe. La vue de Mademoiselle *Bejart* le rendit infidele ; il épousa celle-ci peu de temps après ; mais son humeur ne sympathisant pas avec la sienne, il en revint à Mademoiselle *de Brie*, avec laquelle il a vécu ensuite fort long temps.

Cette Comédienne étoit parfaitement jolie, & elle avoit la taille à ravir ; elle étoit également bien dans le tragique & dans le comique ; mais le Rôle où elle jouoit supérieurement étoit celui d'*Agnès* dans *l'Ecole des Femmes*. Quelques années avant de quitter le Théatre, quelques-uns de ses camarades l'engagerent à céder ce Rôle à Mademoiselle *de Croissy* ; les Comédiens oublierent, en affichant *l'Ecole des Femmes*, de prévenir le Public de ce changement ; ils eurent lieu de s'en repentir : à peine Mademoiselle *de Croissy* parut-elle, que le Parterre demanda à grands cris Mademoiselle *de*

Brie, & ne voulut pas permettre que la Piece fût continuée, que l'Actrice qu'il vouloit ne prît la place de celle qu'il refusoit. On fut obligé d'aller chercher Mademoiselle *de Brie*; l'impatience du Public, de la voir, fut si excessive, qu'il exigea qu'elle jouât dans son habit de ville. Aussi-tôt qu'elle parut, les acclamations commencerent avec une force qui n'avoit pas encore eu d'exemple au Théatre, & elles ne discontinuoient que lorsqu'elle cessoit de parler. Cette Actrice a gardé ce Rôle le reste du temps qu'elle demeura à la Comédie; & la derniere fois qu'elle le joua, elle avoit soixante-six ans. On peut juger de là combien cette Actrice s'est conservée; les vers qui suivent, qui furent faits pour elle alors, en donnent une preuve assez convaincante :

> Il faut qu'elle ait été charmante,
> Puisqu'aujourd'hui, malgré ses ans,
> A peine des attraits naissants
> Egalent sa beauté mourante.

Il n'y a pas de doute que ces vers ne conviennent à la charmante *Gauffin* (1) dans une trentaine d'années; elle est toujours la même; que l'Auteur de cet Ouvrage seroit bien dédommagé des soins qu'il s'est donnés pour plaire au Public, si sa prédiction se trouve accomplie dans son entier !

On fit les quatre vers qui suivent, en 1680, pour la belle Mademoiselle *du Pin*, qui étoit

(*) Mademoiselle *Gauffin* vivoit encore quand j'ai écrit ces Anecdotes.

une grande Actrice, quoiqu'elle grasseyât & qu'elle parlât du nez.

> Elle aime les plaisirs & veut qu'ils soient secrets,
> Du moindre petit bruit son fier honneur s'offense;
> Elle a beau desirer des amoureux discrets,
> Elle en a trop pour sauver l'apparence.

Mademoiselle *Guyot*, Comédienne de la Troupe du Théatre de Guénégaud, étant congédiée avec pension, en 1684, obtint des Comédiens le soin du contrôle de la recette, à raison de trois livres de gages par jour. En 1691, s'étant blessée dangereusement à la tête, & apprenant qu'elle n'en pouvoit revenir, elle jugea que, pour mettre sa conscience en repos, se reprochant qu'elle avoit plus consulté son profit que celui de la Compagnie dans l'emploi qu'elle avoit exercé, il falloit qu'elle restituât dans ses dernieres dispositions, ce qu'elle avoit volé, elle dicta son testament dans ces termes :

« Je donne mon ame à Dieu, & mon corps
» à la terre ; & pour satisfaire à l'acquit de ma
» conscience, j'institue MM. les Comédiens
» mes légataires universels, les priant d'avoir
» pitié de mes parents, & de faire prier Dieu
» pour le repos de mon ame ».

On fit ces quatre vers pour cette Actrice lorsqu'elle mourut, en 1680.

> De la *Guyot* je ne vous dirai rien,
> De tout ce que j'en sais on doit faire un mystere;
> Quand on ne peut dire du bien,
> On fait beaucoup mieux de se taire.

Pradon, persuadé qu'une Tragédie qu'il avoit donné à jouer aux Comédiens devoit avoir le plus grand succès, voulut modestement se dérober aux éloges auxquels il s'attendoit, & jouir du plaisir pur d'entendre donner des applaudissements à sa Piece, sans qu'on pût soupçonner l'intérêt qu'il y devoit prendre ; pour cet effet il fut se placer au Parterre, à la premiere représentation de sa Tragédie ; il n'eut pas lieu de se faire compliment du parti qu'il avoit pris : à peine le premier Acte étoit-il à moitié, que l'on commença à siffler : étonné d'un affront auquel il s'attendoit si peu, il pâlit & perdit contenance ; de rage il se mit à frapper du pied, & à ronger ses ongles. Un ami qui l'avoit accompagné, s'appercevant du désespoir dont il étoit troublé, lui dit à l'oreille de ne point se déconcerter, & pour qu'on ne le soupçonnât pas d'être là, de siffler comme les autres. *Pradon* trouva ce conseil singulier. Il tira son sifflet de sa poche & en fit usage avec tant d'acharnement, qu'un Mousquetaire qui étoit à ses côtés s'en impatienta, & lui dit, en le repoussant rudement : *Pourquoi sifflez-vous donc ? La Piece est bonne, l'Auteur n'est pas un sot, il est considéré à la Cour, & ne mérite pas de semblables outrages.* Tout autre que le Poëte dont il est question auroit été flatté de ce discours, & eût pris le parti de rester en repos ; mais son mauvais génie, ou pour mieux dire, la brutalité de son caractere l'emporta ; il repoussa le Mousquetaire, & jura qu'il siffleroit tous les vers qui restoient de la Piece ; le Mousquetaire indigné lui arra-

cha son chapeau & sa perruque, & jetta le tout sur le Théatre: à cette insulte, *Pradon* répartit d'un soufflet; & le Mousquetaire, de plusieurs coups de plat d'épée sur le visage, dont le Poëte fut long-temps marqué. On sut bientôt dans le Parterre qu'il étoit l'Auteur de la Tragédie; on l'accusa d'y être venu cabaler pour sa Piece. Cette supposition indigna, on le montra au doigt, & il fut hué publiquement.

Mademoiselle *de la Grange*, Comédienne de la Troupe du Palais-Royal, & femme du Comédien de ce nom, en 1692, étoit fort laide & aussi coquette qu'intéressée; un Poëte qui la connoissoit fit le quatrain qui suit:

Si n'ayant qu'un amant, on peut passer pour sage,
 Elle est assez femme de bien;
 Mais elle en auroit davantage,
 Si l'on vouloit l'aimer pour rien.

Dauvilliers, Comédien du Marais, conçut une jalousie si outrée des applaudissements que le mérite de *Baron* lui attiroit, que jouant avec ce célebre Acteur la Scene neuvieme du quatrieme Acte de la Tragédie de *Cléopâtre*, dans laquelle *Eros* se frappe de son épée, & la donne ensuite à *Antoine*, il lui présenta une épée qui avoit une pointe, contre l'usage ordinaire, heureusement que le coup glissa & ne fit qu'effleurer la peau, sans quoi *Baron* se la seroit enfoncée dans la poitrine. Ce trait fut attribué au dérangement de la cervelle de l'Acteur jaloux; & l'on n'en douta plus quelque temps après; il

étoit laid & déplaisoit extraordinairement à *la Dauphine*. Un jour qu'il représentoit dans une Piece, cette Princesse parla si haut de l'aversion qu'elle lui portoit, que *Danvilliers* l'entendit, & en fut si sensiblement frappé, qu'il en devint absolument fou, & qu'on fut obligé de l'enfermer à Charenton, où il mourut peu de mois après, en 1690. Cette Anecdote ne pourroit-elle pas servir à intéresser l'humanité de ceux dont le rang en impose ? plus on les respecte, & plus on est touché de leur déplaire : un mot affligeant de leur part peut rendre un homme malheureux le reste de ses jours. Combien ne pourrois-je pas en donner de preuves ! mais elles ne conviendroient pas au sujet.

En 1694, les Cafés commencerent à s'établir à Paris, & à y devenir à la mode. On conseilla à *Rousseau* de faire une Comédie qui renfermât à-peu-près les aventures qui s'y passent : il céda à leurs importunités, mais il n'eut pas lieu de s'en applaudir. Sa Piece eut fort peu de succès, & l'on fit contr'elle & contre son Auteur l'Epigramme qui suit :

> Le café, d'un commun accord,
> Reçoit enfin son passeport;
> Avez-vous trop mangé la veille,
> Ou trop pris du jus de la treille ?
> Au matin prenez-le un peu fort.
>
> Il chasse tout mauvais rapport ;
> De l'esprit il meut le ressort :
> En un mot, on sait qu'il réveille,

Il reſſuſciteroit un mort ;
Et ſur ſon ſujet, ſans effort,
Rouſſeau pouvoit charmer l'oreille :
Au lieu qu'à ſa Piece on ſomméille,
Et que chez lui ſeul il endort.

Lorſque *Pradon* fit jouer ſa Tragédie de *Germanicus*, en 1694, il reçut à la ſeconde repréſentation, en plein amphithéatre, l'Epigramme ſuivante de *Racine* :

Que je plains le deſtin du grand *Germanicus* !
Quel fut le prix de ſes rares vertus ?
Perſécuté par le cruel *Tibere*,
Empoiſonné par le traître *Piſon*,
Il ne lui manquoit plus pour derniere miſere
Que d'être chanté par *Pradon*.

L'Abbé *Boyer*, par un bonheur qui ne lui étoit pas ordinaire, vit réuſſir extraordinairement ſa Tragédie de *Judith*, en 1695. Trop perſuadé du mérite de ſa Piece, dont le ſuccès étoit dû aux circonſtances & au jeu des Acteurs, il ſe preſſa de la faire imprimer, & pour ſurcroît d'imprudence, d'en exiger la remiſe à la rentrée. Il en fut puni. A peine fût-elle commencée, qu'elle fut impitoyablement ſifflée. La lecture avoit diſſipé l'illuſion du Théatre ; Mademoiſelle *de Champmêlé*, qui jouoit le Rôle de *Judith*, fut ſi étonnée d'un pareil revers, après avoir été tant applaudie dans les repréſentations précédentes, qu'elle ne put s'empêcher d'en parler au Parterre : *Meſſieurs*, s'écria-t-elle, *nous ſommes aſſez ſurpris que vous receviez aujourd'hui ſi mal une Piece que vous avez tant applau-*

die pendant le Carême; une voix se fit entendre alors du fond de l'assemblée, qui répondit: *les sifflets étoient alors à Versailles, aux sermons de l'Abbé Boileau.*

Ce ne fut pas le seul désagrément qu'essuya *Boyer*, *Racine* fit contre sa Tragédie l'Epigramme qui suit :

> A sa Judith, Boyer par aventure
> Etoit assis près d'un riche Caissier :
> Bien aise étoit, car le bon Financier
> S'attendrissoit & pleuroit sans mesure.
> Bon gré vous sais, lui dit le vieux rimeur,
> Le beau vous touche, & ne seriez d'humeur
> A vous saisir pour une baliverne.
> Lors le richard en larmoyant lui dit :
> Je pleurs hélas de ce pauvre Holopherne
> Si méchamment mis à mort par Judith.

Le Baron *de Longepierre* ayant donné, en 1695, sa Tragédie de *Sésostris*, qui tomba à la premiere représentation, M. *Racine* jugea à propos de faire cette Epigramme :

> Ce fameux conquérant, ce vaillant *Sésostris*,
> Qui jadis en Egypte, au gré des destinées
> Acquit de si longues années,
> N'a vécu qu'un jour à Paris.

A la seconde reprise de la Comédie des *trois Cousines*, de *Dancourt*, qu'on attribue aussi à *Barrau*, qui avoit été Receveur du Roi à la Rochelle, M. *Armand*, nouvellement reçu, joua le Rôle de *Blaise*, après qu'il eut chanté le couplet :

> Si l'amour d'un trait malin
> Vous a fait bleſſure,
> Prenez-moi pour Médecin
> Quelque bon garde-moulin,
> La bonne aventure, au gué, &c.

Le Parterre ayant crié *bis*, *Armand*, au lieu de réprendre le Couplet, chanta celui-ci qu'il avoit ſans doute préparé, ou fait ſur le champ :

> Si l'amour d'un trait charmant
> Vous a fait bleſſure,
> Prenez pour ſoulagement
> Un bon gaillard comme *Armand*,
> La bonne aventure, au gué, &c.

Cette ſaillie plut extraordinairement, & le Public s'en eſt ſi bien ſouvenu, qu'on ne remet point cette jolie Comédie que le Parterre ne redemande ce Couplet.

Un des traits ſatyriques qui déplut davantage à *Rouſſeau* lorſqu'il donna ſa Comédie du *Capricieux*, en 1701, & qui occaſionna ſes premiers malheurs, fut l'Epigramme qui ſuit, que *de Brie*, ſon ennemi, lança à la troiſieme repréſentation contre ce Poëte :

> Quand le Public judicieux
> Eut proſcrit le *Capricieux*,
> *Rouſſeau*, trop foible pour le Drame,
> Se retrancha dans l'Epigramme ;
> C'eſt ainſi qu'un Conte ébauché
> Dans quelqu'ennuyeuſe chronique,

> Souvent moins fin que débauché,
> Et mis en style marotique.
> L'a fait Poëte satyrique
> Et Bel-Esprit à bon marché.

A la mort de *Rousseau*, en 1741, il parut un grand nombre d'Epitaphes ; celle qui suit est une des meilleures ; elle est de *Piron*.

> Ci gît l'illustre & malheureux *Rousseau* :
> Le Brabant fut sa tombe, & Paris son berceau.
> Voici l'abrégé de sa vie,
> Qui fut trop longue de moitié :
> Il fut trente ans digne d'envie,
> Et trente ans digne de pitié.

Lorsque M. *de Crébillon* donna sa Tragédie d'*Electre*, un Anonyme fit ces quatre vers contre lui, à l'occasion de la belle Scene qui ouvre le second Acte, & des descriptions pompeuses dont on trouve jusqu'à trois dans la même Scene :

> Quel est ce Tragique nouveau,
> Dont l'épique nous assassine ?
> Il me semble entendre *Racine*
> Avec un transport au cerveau.

INSCRIPTION

Mise sur le Mausolée de M. de Crébillon, par Piron, en Janvier 1763.

> D'un célebre Ecrivain, regrettable à jamais,
> De *Crébillon* la cendre ici repose en paix !

Entre le sublime & le tendre,
Il choisit le seul ton que, malgré leurs talents,
Ses deux devanciers excellents
N'avoient ni pris, ni peut-être osé prendre.
Louis, dont la bonté porte au loin les regards,
En Roi dispensateur, & Seigneur de la gloire,
De ceux qui sous son regne honorent les Beaux-Arts,
Veut que ce monument consacre sa mémoire.

On assure que le feu Roi dit un jour, après la représentation d'*Andromaque*, où jouoit Mademoiselle *de Champmêlé*, que pour que le Rôle d'*Hermione* fût rempli parfaitement, il faudroit que Mademoiselle *de*.... parût dans les deux premiers Actes, & Mademoiselle *de Champmêlé* dans les trois autres. La premiere mettoit une grande finesse dans son jeu; & la seconde, tout le feu que l'on peut desirer pour remuer les grandes passions.

Mademoiselle *le Couvreur*, qui a joué ce Rôle d'original, réunissoit en elle seule les talents des deux Actrices dont on vient de parler.

Mademoiselle *de Champmêlé* parut si étonnante à M. *Racine* dans *Andromaque*, que dès ce moment il lui destina tous les Rôles brillants des Pieces qu'il se proposoit de faire dans la suite : elle devint si supérieure par les leçons d'un si grand Maître, que d'écoliere elle fut la Maîtresse. Mais malgré toutes les obligations que cette Actrice avoit à M. *Racine*, à qui elle devoit tant de talents, elle lui préféra le Comte *de Tonnere*, qui en devint amoureux à la premiere représentation de *Phedre*, en 1677. Le tendre *Racine* en fut pénétré de douleur; un

Anonyme fit les quatre vers suivants à ce sujet, qui furent fort à la mode, & que tout le monde voulut avoir :

> A la plus tendre amour, elle fut destinée,
> Qui prit long-temps *Racine* dans son cœur :
> Mais par un insigne malheur,
> Le *Tonnere* est venu qui-l'a déracinée.

Lorsque l'imagination est frappée à un certain point, elle remue fortement les organes. *Champmêlé*, Comédien, rêva, la nuit du Vendredi au Samedi, 19 Août 1708, qu'il voyoit sa femme avec sa mere qui ne vivoient plus, & que la premiere lui faisoit signe d'aller à elle. Il fut si frappé de cette vision, que depuis ce moment il tomba dans une rêverie continuelle; ses camarades, auxquels il en confia la cause, firent l'impossible pour lui calmer l'esprit, mais inutilement. Il joua cependant le Rôle d'*Ulysse* le lendemain dans *Iphigénie*, & pendant qu'on représentoit la petite Piece, il se promenoit à grands pas dans les foyers en chantant, *adieu paniers, vendanges sont faites*. On eut beau lui en faire la guerre, il continua à rêver & à répéter ce refrein. Le jour suivant il alla aux Cordeliers, demanda le Sacristain, lui donna de l'argent pour faire dire trois Messes; l'une à sa femme, la seconde à sa mere, & la troisieme pour lui. Il fut entendre celle-ci, & le fit avec beaucoup de dévotion : de l'Eglise il se rendit à la Comédie : comme l'heure de l'assemblée n'étoit pas sonnée, il trouva ses camarades assis sur un banc à la porte de l'Alliance, cabaret qui étoit

à côté de l'Hôtel de la Comédie. Il avoit prié à dîner pour ce jour-là quelques-uns de ses camarades, dans le dessein de raccommoder *Salé* avec le jeune *Baron*, qui étoient brouillés au sujet d'un Rôle : il dit à ces deux Acteurs, après leur avoir fait toucher dans la main, *allons, nous dînerons ensemble*; à peine avoit-il achevé ces mots, qu'il prit sa tête entre ses deux mains, fit un cri & tomba sur le pavé le visage contre terre : on fit appeller dans le moment le Chirurgien *Guichon*, qui demeuroit à deux pas, mais inutilement, *Champmêlé* étoit déjà mort ; & malgré le prompt secours qu'on lui donna, on ne put même parvenir à lui faire ouvrir les yeux.

Mademoiselle *Beauval*, dont le nom de fille étoit *Jeanne Olivier Bourguignon*, fut exposée dans un grand chemin étant enfant : une blanchisseuse la prit par charité, & en eut soin jusqu'à dix ans. Un nommé *Philandre*, chef de Troupe, qui se faisoit blanchir par cette femme, ayant vu la petite personne, & la trouvant à son gré, il l'adopta, pour accomplir le vœu qu'il avoit fait d'élever le premier orphelin qu'il rencontreroit, n'ayant point d'enfant. Il destina la petite *Olivier* au Théâtre à cause de quelques dispositions qu'il lui remarqua. Pour récompense des bontés de son bienfaiteur, l'orpheline l'abandonna pour suivre un certain *Monsinge*, autre chef de Comédiens, qui l'adopta aussi, & qui lui donna un emploi dans sa Troupe : à peine fût-elle en âge de former des desirs, qu'elle devint amoureuse d'un Gagiste qui mouchoit les lustres, & qu'on nommoit *Beauval* : le ca-

ractere impérieux de cette Actrice, qui ne lui permettoit pas de céder à perfonne, la détermina en faveur de ce jeune homme, dont la docilité alloit jufqu'à la ftupidité; elle vouloit un mari d'une complaifance fans égale; celui-ci lui parut tel qu'elle le defiroit. Pour s'en affurer mieux, elle le mit à différentes épreuves: *Beauval* en étant forti à fon gré, elle lui dit qu'elle étoit prête à l'époufer, pourvu qu'il lui proteftât de ne la contraindre jamais, de quelque maniere que ce pût être: il en fit le ferment. Satisfaite de fes affurances, elle prit fon parti & voulut faire publier fes bans: *Monfinge*, qui fe crut en droit, comme fon pere putatif, d'empêcher un mariage fi peu convenable, obtint un ordre de M. l'Archevêque de Lyon, qui portoit défenfe à tous Curés de fon Diocefe de faire le mariage projeté. L'Actrice, irritée de tant d'obftacles, s'en moqua, & mit les chofes au pis. Elle fe rendit à la Paroiffe, un Dimanche matin, avec fon prétendu, le fit cacher fous la Chaire, & après que le Curé eut fait le Prône & publié les bans de mariage, elle fe leva, appella *Beauval*, & déclara qu'elle le prenoit pour fon légitime époux en préfence de l'Eglife & de tous les affiftants, & fon futur en dit autant. Cet éclat obligea l'Archevêque de lever la défenfe, & il permit aux Amants de fe marier.

Quelques années après, la réputation de cette Actrice fit tant de bruit, que *Moliere* obtint un ordre du Roi pour la faire paffer dans fa Troupe. Elle débuta devant le Roi, à qui elle déplut, & qui défendit qu'elle jouât dans *le Bourgeois*

Bourgeois Gentilhomme qu'on devoit repréſenter dans peu de jours : *Moliere* qui avoit compté ſur elle, & qui ne pouvoit la remplacer, fit de ſi fortes repréſentations, que le Roi conſentit qu'elle parût dans la Piece, mais pour cette fois ſeulement; Mademoiſelle *Beauval* joua ſi ſupérieurement ſon Rôle, qu'après la Piece, Sa Majeſté fit appeller *Moliere*, & lui dit qu'il recevoit ſon Actrice; ce fut au talent ſeul que le Roi fit grace, car pour la figure & pour la voix, l'un & l'autre déplurent toujours à Sa Majeſté.

Nous avons dit ailleurs que *Tiridate* de *Campiſtron* eut un grand ſuccès dans la repriſe que cette Tragédie eut au mois d'Octobre 1727. Mademoiſelle *le Couvreur* & les autres Actrices parurent en habit de Cour, & cette nouveauté fut extraordinairement applaudie du Public.

M. *Scarron*, ſi connu dans le ſiecle précédent par ſes Poéſies burleſques, ayant beſoin d'argent, vendit une Terre à M. *Nublé*, Avocat, & en obtint ſix mille écus ſur la parole qu'il donna, qu'elle les valoit; mais quelque temps après, M. *Nublé* s'étant tranſporté dans le bien, & ayant reconnu, par l'examen qu'il en fit lui-même, qu'il valoit plus qu'il ne l'avoit acheté, envoya, à ſon retour à Paris, deux mille écus à M. *Scarron*, en lui faiſant dire qu'il n'avoit pas eſtimé ſa terre ce qu'elle valoit, & qu'il lui envoyoit ce ſupplément, comme un argent qui lui revenoit légitimement. De pareils traits ne ſauroient être trop répétés dans un ſiecle où il

est si ordinaire de sacrifier l'honneur & la probité pour un vil intérêt.

Péchantré fut neuf ans à composer sa Tragédie de *Néron*. On fit à l'occasion de cette Piece une histoire singuliere ; il y travailloit dans tous les endroits où il se trouvoit. Un jour il fut dîner dans une petite Auberge : après en être sorti, un valet de la maison vint desservir, & ayant trouvé un papier sur la table, il l'apporta à son Maître, en lui disant que M. *Péchantré* l'avoit sans doute oublié. L'Aubergiste ayant jeté les yeux dessus, vit quelques chiffres à la suite desquels il trouva ces mots : *ici le Roi sera tué*. Il pâlit, & dans son premier effroi, il courut déposer ce papier entre les mains du Commissaire du quartier, auquel il rendit compte de la maniere dont il étoit tombé entre ses mains. L'Officier de Police trouva la chose d'une trop grande conséquence, pour ne pas rendre compte sur le champ de cette affaire à son supérieur ; mais avant de congédier l'Aubergiste, il lui ordonna de ne pas manquer à venir l'avertir, s'il arrivoit que *Péchantré* revînt incessamment manger à la même Auberge, comme il y avoit apparence, étant celle où il alloit le plus ordinairement.

Deux jours après, ce malheureux Poëte vint y dîner. Le Commissaire mandé survint un moment après avec main forte ; la maison fut environnée, & *Péchantré* fut arrêté. Celui-ci étonné de cette violence en demanda la cause, on la lui produisit, en le traitant de criminel de leze-Majesté : à peine eut-il jeté les yeux sur

ce papier, qu'il s'écria qu'on lui rendoit la vie, & que depuis qu'il l'avoit perdu, il n'avoit pas eu un moment de repos. L'Officier de Police l'ayant averti de mieux s'expliquer, ou qu'il alloit le conduire à la Bastille, l'Auteur lui apprit que ce papier contenoit la disposition de la Scene d'une Tragédie, dans laquelle il avoit dessein de faire tuer *Néron*, & se prit à rire d'un aussi plaisant *quiproquo*; il donna ensuite de si bonnes cautions de ce qu'il étoit & de ses mœurs, que le Commissaire le laissa pour aller rendre compte au Magistrat de la vérité de cette aventure.

François Arnoult Poisson, fils de *Paul Poisson*, Comédien du Roi, Acteur du Théatre François, né au mois de Mars 1696, reçu le 1er. Mars 1725, mourut le Samedi 24 Août 1753; il avoit le talent précieux de donner de la vraisemblance aux Rôles les moins faits pour réussir; de tous les Comédiens qui ont jamais monté sur la scene, il fut un des plus naturels, il étoit souvent d'une naïveté inimitable. Il a mieux valu que son pere & son grand-pere tout célebres qu'ils ont été; il étoit d'une taille au-dessous de la médiocre, assez laid, mais sa physionomie étoit si comique, qu'il étoit difficile de ne pas rire quand il étoit sur le Théatre : on ne peut dissimuler qu'il bredouilloit souvent, ce qui étoit immanquable, quand il s'étoit réjoui avec ses amis, à table, ce qui arrivoit assez fréquemment ; quelque bien qu'il ait été remplacé, il y a des Pieces où il étoit si original, que tous ceux qui alloient de son temps à la Comédie, le regrettent encore tous les jours,

ayant créé plusieurs Rôles qui sembloient ne convenir qu'à lui seul.

Christine - Antoinette - Charlotte - Desmarres, l'une des célebres Actrices qui soient montées au Théatre, mourut à Saint-Germain-en-Laye, le 12 Septembre 1753, âgée de soixante & onze ans; son grand-pere, qui étoit Président au Parlement de Rouen, déshérita son fils, parce qu'il s'étoit marié malgré lui. Le sieur *Desmarres*, & Mademoiselle *de Champmêlé* naquirent de ce mariage; se trouvant l'un & l'autre sans fortune, ils se livrerent au Théatre; ils parurent à la Cour du Roi de Danemarck, où ils eurent un si grand succès, que le Roi & la Reine les honorerent de leurs bontés, & daignerent faire tenir sur les fonts de Baptême Mademoiselle *Desmarres* en 1682; son pere appellé par sa tante, Mademoiselle *de Champmêlé* qui briguoit à Paris pour y débuter, obtint du feu Roi, qu'il fût reçu dans sa Troupe dont elle faisoit les délices & les plaisirs. *Desmarres* réussissoit particuliérement dans les Rôles de *Paysan*. *Dancourt* composa exprès pour cet Acteur, *le Mari retrouvé*, *les trois Cousines*, *les Vendanges de Surene*, dans lesquelles il rendoit parfaitement les Rôles de cet emploi.

A la retraite de Mademoiselle *de Champmêlé*, en 1698, Mademoiselle *Desmarres* parut alors, & débuta par le Rôle d'*Iphigénie sacrifiée*, que sa tante avoit joué avec le plus grand succès, avant qu'elle quittât le Théatre: elle eut une réussite extraordinaire, ainsi que dans ceux d'*Emilie* & d'*Hermione*; elle ne brilla pas moins dans le

comique où elle joua d'original *Rodope* dans *Esope à la Cour* : sa réputation fut au comble à la brillante reprise de *Psiché*, faite en Juin 1713; elle passa ensuite, par ordre du Roi, aux Rôles de Soubrettes que quitta Mademoiselle *de Beauval*, à cause de son âge, & devint un modele dans ce genre, qui n'a pu être égalé que par Mademoiselle *Dangeville*, qui l'a même surpassée; mais ce qu'il y eut d'admirable dans ce changement, c'est que Mademoiselle *Desmarres* continua à jouer dans le tragique; exemple si contradictoire & si opposé. Elle remplit d'original les Rôles d'*Athalie*, d'*Inès*, d'*Electre* & de *Jocaste* dans *Œdipe*, de M. *de Voltaire*; elle joua pour la derniere fois *Antigone*, dans la Tragédie *des Machabées*, & quitta le Théatre à la clôture de l'année 1721 : cette célebre Actrice avoit une figure aimable & distinguée, une voix charmante; elle jouoit avec autant d'intelligence que de feu & de volubilité; sa gaieté dans le comique & son naturel paroissoient inimitables. Le Public lui a l'obligation de s'être transmise en Mademoiselle *Dangeville*, sa niece, dont on vient de parler, dont elle cultiva elle-même les talents; mais ce dont on doit faire plus particuliérement l'éloge, c'est que Mademoiselle *Desmarres* joignoit à tant de talents & de graces réunies pour le monde, un cœur admirable, une ame élevée, pleine de sentiments, & une générosité héroïque pour les malheureux, qui lui faisoit dépenser la plus grande partie de son revenu pour les secourir.

Thomas l'Affichard, né à Pont Floh, Dio-

cese de Saint-Pol de Léon, en Bretagne, mourut la nuit du 19 au 20 Août 1753, âgé d'environ cinquante ans; il est Auteur des Comédies de *la Rencontre imprévue* & *des Acteurs déplacés*; il a fait aussi plusieurs Pieces pour le Théatre Italien, & quelques Romans. Cet Auteur étoit très-honnête homme & ne manquoit ni d'esprit ni de talents.

François Parfaict, né à Paris le 10 Mai 1698, mourut le 25 Octobre 1753; il a composé avec *Claude Parfaict*, son frere, encore vivant, l'*Histoire du Théatre François*, depuis son origine jusqu'au 4 Décembre de l'année 1721; des *Mémoires pour servir à l'Histoire des Spectacles de la Foire*, 2 vol. in-12; l'*Histoire de l'ancien Théatre Italien*, 2 vol. in-12; un autre *Dictionnaire des Théatres de Paris*, 6 vol. in-12, &c. Il avoit une parfaite connoissance du Théatre; les recherches qu'il a faites dans cette partie importante de la Littérature ont été aussi approfondies qu'elles sembloient pouvoir l'être. Alors l'on se feroit difficilement consolé de la perte de ce laborieux Auteur, s'il n'avoit pas laissé son frere qui possede les mêmes connoissances & dont on doit attendre de bons Ouvrages dans le même genre.

Nicolas Ragot Grandval, né à Paris, pere du Comédien du Roi de ce nom, toujours si applaudi au Théatre, où il joua si supérieurement dans le haut comique, mourut le 16 Novembre 1753; il est l'Auteur de la Comédie intitulée, *le Valet Astrologue*, qui fut jouée avec succès à Rouen, en 1697, & de la Mu-

fique d'une partie des Divertiffements qui ont été exécutés au Théatre François pendant quarante ans. C'étoit un homme aimable dans la fociété, dont la probité étoit auffi pure que les mœurs.

Michel Procope Couteau, Docteur en Médecine, de la Faculté de Paris, né dans cette ville, mourut le 31 Décembre 1753, il avoit parfaitement fait fes études, avoit beaucoup d'efprit & de Littérature ; fon caractere étoit enjoué & fa converfation pleine de faillies. Il eft l'Auteur de plufieurs Comédies, de beaucoup de Pieces fugitives en vers, & de plufieurs Ouvrages de Médecine qui lui ont fait de la réputation.

Le Lundi 12 Juillet 1756, la Demoifelle *Alart* a débuté dans le Ballet de la Comédie Françoife, faifant la premiere partie du Divertiffement, après la Comédie du *Muet* ; elle fut admirée par fa danfe noble, mais on l'applaudit à tout rompre dans la Pantomime qui fuivit la petite Piece, à caufe de fa légéreté, de fa précifion & de toutes les graces qu'elle fit briller. Le Samedi 17, la falle étoit remplie autant qu'elle peut l'être ; & dans les repréfentations fuivantes, où l'on donna *Zaïre*, *Cénie* & *l'Oracle*, le même concours & le même fuccès eurent lieu ; elle danfe aujourd'hui à l'Opéra où elle comble de délices le Public toutes les fois qu'elle paroît, & fur-tout les amateurs en ce genre.

Triomphe de Mademoifelle *Clairon*, dans *Sertorius*, le 10 Septembre 1759. Le Rôle de *Viriate*, dont la dignité naturelle tient cepen-

dant à la familiarité, & qui, par cette nuance, est un des plus difficiles du Théatre, a été rendu par cette célebre Actrice avec tant de supériorité, que les Spectateurs étoient forcés de contenir à chaque instant leur admiration, par la crainte d'y perdre. Au cinquieme Acte, ils furent interdits sans pouvoir s'en défendre, par la maniere admirable avec laquelle elle rendit la tirade qui finit par ces vers :

<div style="margin-left:2em">
Ce seroit en son lit mettre son ennemie,

Pour être à tout moment maîtresse de sa vie ;

Et je me résoudrois à cet excès d'honneur,

Pour mieux choisir la place à lui percer le cœur.
</div>

L'indignation froide, la fureur concentrée, le geste de la main, qui sur le dernier vers enfonce à loisir le poignard & l'enfonce dans la plaie : action horrible, mais sublime, fit frissonner le Parterre. Mademoiselle *Clairon* en paroissant au Théatre, avoit été reçue par des acclamations réitérées, parce qu'une longue maladie l'avoit obligée de s'en absenter quelque temps ; à la fin de la Piece, ils furent le prix de la maniere sublime dont elle avoit rendu son Rôle, & les battements de mains durerent encore long temps après qu'elle eut quitté la Scene.

De l'Ecole du Mans sortirent, dans le siecle onzieme, plusieurs Eleves qui lui firent honneur par la réputation qu'ils acquirent dans le monde savant.... entre lesquels *Geoffroy*, qui se rendit si habile dans les Lettres, que *Clichard*, Abbé de Saint-Albans, en Angleterre, le voulut avoir pour Ecolâtre de son Monastere ; mais

Geoffroy ayant trop retardé son départ, trouva la place remplie, lorsqu'il arriva à Londres. Cet inconvénient lui fit prendre le parti d'ouvrir une Ecole à Duneſtaple, près de l'Abbaye de Saint-Albans. Entre les autres exercices académiques dont il uſoit pour l'inſtruction de la jeuneſſe, il leur faiſoit repréſenter avec appareil des eſpeces de Tragédies de piété. Ce ſont là les premiers veſtiges que l'on connoiſſe bien diſtinctement du Théatre chrétien, ſi l'on peut unir enſemble les deux idées. Il eſt remarquable que ce ſoit un Manceau qui ait commencé à le mettre en uſage. On ſait que ſes compatriotes, dans les ſiecles ſuivants, furent des premiers qui travaillerent à illuſtrer notre Théatre François, auquel les exercices de *Duneſtaple* donnerent vraiſemblablement naiſſance ; *Hiſtoire Littéraire de la France*, tom. 7 ; *Etat des Lettres en France, au onzieme ſiecle*, pag. 65 & 66.

Guillaume de Blois, frere de *Pierre de Blois*, Archidiacre de Bash, outre les Chanſons en Langue Romance, ou vulgaire, ſe mêloit de faire des Comédies & des Tragédies, au commencement du douzieme ſiecle. *Ibid. pag. l. de l'Avertiſſement.*

Eſopus, célebre Comédien tragique, contemporain de *Cicéron*, laiſſa en mourant à ſon fils cinq millions qu'il avoit gagnés au Théatre.

La poſtérité croira-t-elle que la premiere repréſentation des *Précieuſes ridicules* de *Moliere*, du 18 Novembre 1659, où tout ce qu'il y avoit de plus diſtingué & de plus brillant à Paris,

étoit accouru, fit un si grand effet, que l'on se moqua, dès le lendemain, de tous ceux dont le langage étoit affecté, entortillé, tendant à ce que l'esprit a de plus raffiné? Mademoiselle *de Rambouillet*, M. *de Grignont* & toute la célebre Société de l'Hôtel de Rambouillet, qui avoient pris leurs précautions pour se trouver ce soir-là à la Comédie, informés que la Piece les avoit en vue, furent confondus par les applaudissements continuels & réitérés que le Public donna aux tirades relatives à leur galimathias pédantesque & recherché; pendant quatre mois consécutifs que cette Piece fut jouée, quoique le prix des places eut été doublé dès la seconde représentation, le ridicule du langage précieux, fut au point honni, hué, que depuis ce temps-là il tomba dans le mépris. L'Hôtel de Rambouillet en gémit, & nulle des personnes qui y alloient n'oserent plus s'y montrer.

Une jeune fille qui n'avoit jamais été à la Comédie, alla voir *Pirame & Thisbé*, de *Théophyle*; voyant *Pirame* qui se veut tuer, à cause qu'il croit sa maîtresse morte, elle dit à sa mere qu'il falloit avertir *Pirame* que *Thisbé* étoit vivante.

Mondory, Comédien du Marais, natif de Rennes, célebre Comédien, bien fait, parloit avec grace; la chaleur qu'il mit dans un Rôle *d'Hérode*, de la Tragédie *d'Hérode & de Mariamne*, le remua à un tel point, qu'il tomba en apoplexie: le prompt secours qu'il reçut, le sauva, mais il resta paralytique d'une partie

de son corps; ce qui l'obligea à se retirer. Le Cardinal *de Richelieu* l'engagea à jouer, quelques mois après, le 22 Février 1637, le Rôle principal dans la Comédie de *l'Aveugle de Smyrne*, dont il étoit le principal Acteur; mais il fut obligé de quitter au troisieme Acte : sa complaisance lui valut une pension de deux mille onze cents livres, du Cardinal; & quelques grands Seigneurs, pour faire leur cour à ce Ministre, ou par ostentation, imiterent son exemple; ce qui lui fit un revenu de huit mille onze cents livres, dont il jouit jusqu'à sa mort, qui ne fut que dans un âge fort avancé.

EXTRAIT DE L'HISTOIRE DES DAMES LETTRÉES,

Qui ont travaillé pour le Théatre depuis son origine jusqu'en 1780.

LA Reine de Navarre, sœur de *François Premier*, Roi de France, doit, par toutes sortes de raisons, passer la premiere; elle avoit des talents admirables pour l'excellente Littérature. Les Ouvrages qu'elle publia dans le cours du seizieme siecle lui avoient acquis une réputation méritée : ce qu'il y eut de plus respectable, c'est que, quoique dans le printemps de son

âge, ils ne rouloient que fur des fujets pieux ; il refte encore de cette Princeffe un nombre de Tragédies & de Comédies qui prouvent combien elle étoit verfée dans ce genre. Ces Pieces ont été imprimées en 1541, & ont eu plufieurs éditions ; les principaux titres font : *la Nativité de Notre - Seigneur Jefus - Chrift ; l'Adoration des Rois ; le Défert ; la Farce de trop peu, moins*, &c. Elle termina fon augufte carriere à l'âge de cinquante-neuf ans, le 28 Décembre 1549.

La tradition nous apprend que Mademoifelle *Louife Labé*, femme d'un Cordier de Lyon, quoiqu'elle fût de la plus grande beauté, & qu'elle fût follicitée par des adorateurs auffi diftingués qu'aimables, préféra toujours l'étude des Belles-Lettres à tous les autres agréments ; indépendamment de la connoiffance des Sciences, l'on apprend par les Ouvrages de fon fiecle, que quoique d'un fexe timide, elle avoit prouvé par des actions d'éclat, dans plufieurs campagnes contre les Efpagnols, qu'elle avoit autant de bravoure que de fcience & de beauté ; tout ce qu'on connoît de fes Ouvrages fur le Théatre, eft un Drame intitulé, *Débat de Folie & d'Amour*, qui fut repréfenté quelque temps après la mort de la Reine de Navarre, & qui eut un grand fuccès.

La réputation des Dames *Defroches*, mere & fille, nées à Poitiers, fuccéda à celle de Mademoifelle *Labé*, en 1571, par les Tragédies de *Panthée*, de *Tobie*, & d'une Paftorale ; toutes Pieces qui furent fort applaudies, & qui

leur firent beaucoup d'honneur. Il eſt vrai que l'envie, toujours diſpoſée à nuire, prétendit qu'elles n'étoient que prête-nom de *Jules de Guerſans*, Avocat de Rennes, très-amoureux de Mademoiſelle *Deſroches* la fille. Ce qu'il y a de certain, c'eſt que la tradition n'en a point fait mention, & qu'elle a ſoutenu juſqu'aujourd'hui, que ce Poëte n'en eſt jamais convenu. Il devoit cependant être piqué des refus que fit toujours ſa maîtreſſe de l'épouſer, quoiqu'elle lui voulût beaucoup de bien; mais ſon amour pour ſa mere l'emporta, quoique le parti lui convînt : il auroit fallu s'en ſéparer, & c'eſt à quoi elle ne put jamais ſe réſoudre.

Dans le nombre de femmes ſavantes du même ſiecle, la tradition nous a tranſmis le nom de la reſpectable *Catherine de Parthenay*, fille aînée du Seigneur *de Soubiſe*, qui épouſa en ſecondes noces *René*, Vicomte *de Rohan*, Prince *de Léon*, dont elle eut le Duc *de Rohan*, le Duc *de Soubiſe*, & trois filles; au lieu de paſſer ſa jeuneſſe dans la diſſipation & dans les plaiſirs, elle cultiva toujours les Belles-Lettres : elle fit pluſieurs Tragédies qui lui acquirent de la réputation; celle d'*Holopherne*, jouée à la Rochelle, eut le plus grand ſuccès. Cette reſpectable Dame mourut au Parc, en Poitou, le 28 Octobre 1631, à l'âge de quatre-vingt-quatorze ans.

Trois autres femmes ſe firent connoître & ſe diſtinguerent, le ſiecle ſuivant, par leur eſprit & leurs talents pour le Théâtre : la premiere, Mademoiſelle *Coſnard*, née à Paris, mit au Théatre une Tragédie, intitulée, *les chaſtes Mar-*

tyrs, qui lui acquit de la réputation ; la seconde, nommée la Comtesse *de Saint-Balmont*, de Lorraine, par celle de *Marc & Marcelin*, qui eut autant de succès ; la troisieme, Mademoiselle *Françoise Pascal*, Auteur d'une Tragédie *d'Endimion*, & d'une Comédie, intitulée, *le Vieillard amoureux*, en trois Actes, en vers de huit syllabes, qui eurent l'une & l'autre un grand nombre de représentations. On ne peut se persuader que dans un siecle aussi connu que le leur, on ignore leur histoire & sur-tout les époques de leur naissance & de leur mort.

Il n'en est pas de même de Madame *de Villedieu*, autrement Mademoiselle *Hortence des Jardins* ; tout le monde sait qu'elle étoit d'Alençon, qu'elle avoit infiniment d'esprit & de mérite ; qu'elle a beaucoup travaillé dans tous les genres ; que l'on a douze volumes de ses Œuvres, dans lesquelles se trouvent les Pieces de Théatre de *Manlius*, de *Nithétis*, & *le Favori*. Si l'on s'en rapporte à la chronique, elle a été galante, jusqu'à l'âge de cinquante & un ans qu'elle mourut, d'un excès d'eau-de-vie, dont elle avoit pris malheureusement l'habitude.

Madame *Deshoulieres*, si connue & si célebre dans le même siecle, dont le nom de fille étoit celui d'*Antoinette du Ligier de la Garde*, étoit remplie d'esprit, d'agréments ; elle vivoit dans la meilleure compagnie ; elle eut de son mariage une fille qui auroit eu autant de réputation que sa mere, si elle y eut aspiré ; mais elle étoit née modeste & se soucioit moins du monde. Le peu de succès qu'eut une Tragédie de sa mere,

intitulée, *Genseric*, qui fut jouée à l'Hôtel de Bourgogne, trouvée médiocre, fit qu'elle se livra moins aux Belles-Lettres, ne voulant point courir le risque d'une pareille humiliation.

Mademoiselle *Bernard*, du sang *des Corneille*, apporta en naissant le goût de la Littérature distinguée; à vingt-quatre ans, elle mit au Théatre la Tragédie de *Laodamie*, qui eut du succès; en 1690, elle y fit représenter celle de *Brutus*; & en 1695, *Bradamante*. Sans le ton de défiance qu'elle avoit de ses talents, il est à présumer qu'elle eût été encore plus célebre.

Il n'est pas douteux que sans la prévention où tout le monde étoit que les Pieces qu'a mises au Théatre Mademoiselle *Barbier*, étoient de l'Abbé *Pélegrin*, cette Demoiselle qui les fit représenter sous son nom, auroit acquis une gloire méritée; mais quoi qu'elle pût avancer pour détruire cette injuste prévention, ainsi que cet Abbé lui-même, rien ne put la détruire; aujourd'hui même elle subsiste encore: cependant il est sûr, & il peut même être démontré qu'elle est l'Auteur d'*Arie* & de *Petus*; de *Cornélie*, qui fut jouée un an après; de la Comédie du *Faucon*, des deux Tragédies de *Thomiris*, de la mort de *Jules-César* & de trois Opéra. Tout ce qu'on peut répondre aux suppositions, c'est qu'elle y donna lieu par la confiance qu'elle avoit en l'Abbé *Pelegrin*, auquel elle lisoit ses Ouvrages, & à qui elle demandoit des conseils, parce qu'il entendoit par-

faitement la marche théatrale & qu'elle se faisoit honneur de les suivre.

A l'égard de Mademoiselle *de Saintonge* qui mourut à la fin du dix-septieme siecle, elle est plus connue dans le genre de l'Opéra que dans celui du Théatre François, quoiqu'elle ait publié *l'Intrigue des Concerts* & *la Princesse de Saluces*, qui n'ont point été représentées, quoiqu'elles dussent l'être; mais son goût l'entraînoit vers l'Opéra, où l'on y applaudit ceux de *Didon*, de *Circé* & du *Ballet des Saisons*. Cette Demoiselle se nommoit *Louise Gillet*, & étoit née à Paris, d'un pere fort estimé.

Madame *Bisson de la Coudraye* doit être ici placée, parce qu'elle a mis au Théatre une Tragédie qui a pour titre, *la Décolation de Saint Jean*.

Il en est de même de Mademoiselle *de Moricau* & de Mademoiselle *Flaminia*. La premiere est connue par une Comédie, intitulée, *le Dédain affecté*; la seconde l'est de tous les Amateurs du Théatre Italien, où elle y a toujours rendu ses Rôles avec autant d'intelligence que d'esprit, sur-tout ceux qui dépendent du génie, n'étant point écrits; elle vint en 1716, à Paris, où elle remplit les Rôles d'Amoureuses.

Madame *de Gomez*, fille du Comédien du Roi, *Paul Poisson*, & sœur de celui du même nom, qui lui a succédé dans ses Rôles de *Crispin*, mort depuis un an, connue par de jolis Ouvrages, n'a composé pour le Théatre François, que les Tragédies d'*Habis*, *Sémiramis*, *Cléarque*,

que, & la Comédie, intitulée, *les Epreuves*; elle s'est retirée à Saint-Germain-en-Laye.

Madame *du Boccage*, savante, remplie d'esprit, de plusieurs Académies, donna aux François, le 24 Juillet 1749, la Tragédie des *Amazones*, qui a réussi & lui a fait autant d'honneur que son *Paradis perdu* de *Milton*.

Madame *de Graffigny* étoit fort connue par ses jolies *Lettres Péruviennes*, avant qu'elle eût mis au Théatre la Comédie de *Cénie*, qui a eu le plus grand succès. *Voyez* dans le *Dictionnaire des Auteurs*, pour ses autres Pieces de Théatre.

Il me seroit facile de faire l'éloge de plusieurs autres femmes qui se sont distinguées, en ce siecle, dans la carriere des Belles-Lettres; mais comme Madame la Marquise *de Saint Ch.* & Madame la Comtesse *de B...* n'ont point mis leurs noms dans les jolis Ouvrages qu'elles ont publiés, même pour le Théatre, je les respecte trop pour les faire connoître ici, puisque, trop modestes, elles ont toujours gardé l'anonyme. Madame la Comtesse *de Genlis*, pour laquelle j'ai la plus haute considération, qui le mérite à tous égards, & que j'admire depuis long temps, doit être nommée, puisqu'il est public, par le *Journal de Paris*, que la jeunesse lui doit le charmant Théatre à l'usage des jeunes personnes, que les Gens de Lettres les plus éclairés, comme tout ce qu'il y a de plus distingué à la Cour, ainsi que dans la Capitale, regardent comme

un chef-d'œuvre, & la plus intéreſſante école de la vertu.

Ce précieux Théatre eſt en pluſieurs volumes : le premier renferme ſept Pieces ; la premiere, un Drame d'un genre neuf & pathétique, intitulé, *Agar dans le Déſert :* rien de plus intéreſſant que la marche théatrale de cette Piece, elle arrache des larmes ; le dénouement eſt une leçon ſupérieure de courage, de patience & de vertu.

La ſeconde Comédie a pour titre, *la Belle & la Bête ;* le projet eſt de perſuader que l'ame bienfaiſante & la complaiſance ſont de ſûrs moyens de plaire & de ſe faire aimer ; cette Piece a beaucoup de rapport à celle de *Zémire & Azor* ; mais celle-ci préſente plus de vraiſemblance, & m'a paru plus touchante.

La troiſieme, intitulée, *les Flacons,* eſt une ſoirée très-agréable. L'objet, dans cette Piece, eſt de démontrer à la jeuneſſe, dans l'incertitude de ſa conduite, de préférer l'honneur au plaiſir qui l'entraîne, le calme de la conſcience étant le ſeul qui conduit au vrai bonheur.

Le fond de la troiſieme eſt encore une ſoirée qui a pour titre, *l'Iſle heureuſe ;* il s'agit à la vacance d'un Trône, de choiſir une Reine ſelon la loi ; ce ſont des vieillards qui y nomment : deux Princeſſes, qui ſont ſœurs, appellées *Roſalide* & *Cloride,* ont le droit d'y monter ; la Fée *Lumineuſe* a préſidé à l'éducation de *Clo-*

-*ride*, qui est nommée Reine ; mais au lieu de gouverner seule, elle partage le Trône avec sa sœur ; cet acte de bienfaisance prouve que l'ame vraiment généreuse & bienfaisante est de toutes les vertus la plus sublime, & que quoique *Rosalide* fût parfaite à tous les égards, son éducation ayant été aussi soignée que celle de sa sœur, cette suprême qualité qui lui manquoit sans doute, ou à laquelle la Fée institutrice lui avoit fait faire moins d'attention, fit que les vieillards préférerent sa sœur, qui en faisoit son objet capital.

La cinquieme Comédie est *l'Enfant gâté*: elle paroît moins intéressante que les précédentes ; mais l'objet de tenir en garde une jeune personne contre la flatterie, sur-tout des domestiques à gages, ou des intriguants, est le plus important, étant certain que, sans l'approbation continuelle de vils flatteurs que l'intérêt guide toujours, une jeune personne bien née ne seroit pas souvent la proie de la séduction.

Rien de plus agréable & de plus intéressant que la petite Comédie en deux Actes, intitulée, *la Curieuse*, & de plus propre à corriger de ce défaut.

Dans la derniere Piece du premier volume, intitulée, *les Dangers du Monde*, une jeune femme n'ayant point de véritables amies, s'ennuyant pendant l'absence de son mari, donne dans le travers, & s'engage dans des dépenses inutiles qui dérangent sa fortune ; elle doit soixante-dix mille livres ; une digne tante qu'elle avoit né-

gligée, la voyant accablée de chagrins, en apprend la cause, & la tire de ses mortels embarras, en lui apprenant par son propre exemple, que l'économie l'a mise en état de la tirer de son inquiétude, & que ce plaisir est mille fois plus doux que tous ceux dont elle a joui & qu'on peut goûter dans la vie.

Le second tome de ce charmant Théatre renferme encore des Comédies plus agréables ; il semble que Madame la Comtesse *de Genlis* ait eu en vue dans celui-ci l'instruction de jeunes personnes plus formées que dans le précédent ; la premiere Piece est intitulée, *l'Aveugle de Spa*: elle est du plus agréable comique : par la manie d'un Capucin, pour la culture d'œuillets, sa passion favorite, qui occasionne dans un entretien très-sérieux les contre-sens les plus plaisants. L'Auteur a pour objet encore l'humanité & la bienfaisance ; c'est le fonds & le sujet de cette Comédie intéressante, qui font connoître que c'est la vertu favorite de celle qui en est l'Auteur.

La seconde Piece a pour titre, *les Ennemies généreuses*; ce sont deux femmes de qualité qu'une belle-sœur & un mari, intéressés à détruire leur amitié & leur intelligence, parviennent à brouiller par des manœuvres dictées par la calomnie. Le mari en est puni, il se ruine, & dans son désespoir, passe dans les Indes, en disant un adieu éternel à sa femme : l'amie de celle-ci qui apprend son désastre, par des amis, cherche les moyens de se réconcilier avec elle dans

la vue de partager fa fortune avec elle. Celle-là, trop prévenue, fe refufe toujours, perfuadée que fon reffentiment eft fondé. Enfin, apprenant qu'il eft l'effet de la calomnie, elle embraffe fon amie, & pour preuve de la fincérité de cette réunion, elle accepte les bienfaits qu'elle avoit refufés.

La Colombe eft le titre de la feconde Comédie : elle eft du plus tendre intérêt. Une jeune perfonne jaloufe d'une colombe qui appartient à fa fœur, la lui laiffe entrevoir. Celle-ci la lui cache pendant quelque temps ; mais s'appercevant du chagrin qu'elle lui a caufé, elle lui en fait préfent, ce qui produit les fentiments d'une reconnoiffance fi touchante, qu'elle attendrit jufqu'aux larmes.

Les Comédies qui fuivent ont pour titre, *Cécile*, & *l'Intriguante* ; dans la premiere, une jeune perfonne voulant convaincre fa fœur de la plus tendre amitié, fe difpofoit à prononcer des vœux éternels dans le Couvent où elle étoit, pour lui procurer un établiffement plus avantageux : cette fœur tendre & généreufe fe refufe à un auffi trifte facrifice ; par l'événement le moins attendu, elle l'empêche ; une fucceffion inattendue augmente fa fortune, ce qui difpenfe cette généreufe fille de cette preuve héroïque de fon amitié. L'Auteur peint avec autant d'efprit que d'adreffe, dans cette Comédie, les mœurs & les ridicules qu'on emploie quelquefois dans les Couvents, pour attirer ou éloigner les Novices.

L'objet de Madame la Comtesse *de Genlis*, dans la Comédie de l'*Intriguante*, est de convaincre les jeunes personnes que la franchise, la vérité & la bonne foi suffisent pour parvenir aux fins qu'on se propose, & qu'on échoue presque toujours, lorsqu'on recourt à l'intrigue & au mensonge. Ces leçons sont mises en action avec le plus vif intérêt, & doivent sur de jeunes cœurs faire la plus vive impression.

J'avoue ici, avec la franchise dont je me suis toujours fait honneur, que tout ferme que j'ai toujours été, je n'ai pu lire sans avoir les yeux mouillés de pleurs, la charmante Comédie de *la bonne Mere*. Eh! quel seroit le mortel assez insensible pour ne pas être pénétré jusqu'aux larmes, de ce chef-d'œuvre. S'il étoit honnête de proposer ici une gageure, je parierois que ceux qui liront cette Piece avec attention, en seront autant sensiblement touchés, & conviendront que les vrais mouvements de la nature, dans une ame bien née, la remueront beaucoup plus que les plus vifs transports de l'amour.

Le tome troisieme n'a pour objet, dans les Pieces qu'il renferme, que les mœurs des jeunes gens; comme il n'y a point d'hommes dans les Comédies des deux premiers volumes, il n'y a point de femmes dans celui-ci: les titres des Pieces qu'il renferme, sont, *Valek, le Magistrat* & *la Rosiere*. La premiere Comédie est un sujet tiré de l'Histoire des Arabes, dont l'intérêt est le plus vif & le plus touchant. La seconde, en trois Actes, est admirable par la droiture

d'un Magiſtrat qui fournit le modele d'un Juge integre qui ſe défie de ſes propres lumieres, & qui demande à Dieu de l'éclairer.

Le quatrieme & dernier volume que la reſpectable Madame la Comteſſe *de Genlis* a bien voulu compoſer pour l'éducation de la haute Bourgeoiſie, renferme des Pieces dont les titres ſont, *la Marchande de Modes*, *la Lingere*, *le Libraire*, &c. Toutes ces Pieces ſont intéreſſantes, bien faites, & propres à rendre aimables l'honneur, la vertu & toutes les qualités de l'homme eſtimable. Après avoir lu le Théatre de Madame la Comteſſe *de Genlis*, on eſt ſurpris d'y trouver une ſi parfaite entente de la marche théatrale. On reconnoît avec admiration le génie des *Corneille*, des *Racine*, & ſurtout de *Moliere*; du reſte on ne peut s'empêcher de convenir qu'elle doit poſſéder à fond les grands principes dont elle donne avec tant de facilité & d'aiſance des leçons ſi agréables & ſi parfaitement écrites.

ORIGINE
DES PREMIERS THÉATRES.

Après avoir parlé, dans cet *Abrégé*, de tous les Théatres connus, il convient que je fasse mention de leur première origine : c'est aux Grecs auxquels on la doit ; les premiers Acteurs de la Comédie débuterent dans la Grece par des Farces sur des treteaux, pour délasser un peuple laborieux de ses travaux. L'administration politique s'étant apperçu que, depuis ces sortes d'amusements, cette portion des citoyens avoit moins d'humeur qu'avant les récréations publiques, & se livroit moins à la débauche, jugea que sa politique en devoit tirer parti pour la correction de ses mœurs : en conséquence, loin de mettre un frein à ces dissipations, elle permit l'établissement d'un Théatre où l'on y représenteroit des Drames, dans lesquels on s'attacheroit à tourner en railleries les vices de l'humanité, & à vanter ses vertus sociales. Soit que ceux qui furent commis pour concourir à ces vues, manquassent de lumieres, ou qu'ils préférassent leur intérêt à ces sages vues, ils recoururent à une satyre mordante, toujours applaudie par un peuple mécontent de ceux qui le gouvernent : le Magistrat & le Citoyen riche, n'étant point épargnés, ni à l'abri d'une critique propre à les aigrir de plus en plus contr'eux, une loi supérieure en imposa aux Auteurs effrénés de cette

innovation dangereuse, en infligeant des amendes & des peines aux Auteurs ainsi qu'aux Acteurs, s'ils continuoient à nommer sur leur Théatre ceux dont ils attaquoient les ridicules ou les vices : la crainte de servir d'exemple les soumit d'abord à la loi ; mais s'appercevant que leurs jeux déclinoient, ils recoururent à des moyens adroits pour faire reconnoître ceux qu'ils avoient en vue, en les désignant sous des noms empruntés ; *Aristophane* un des premiers Poëtes de ce siecle, traça alors des caracteres si parfaitement dessinés, que les Spectateurs trop intelligents reconnurent les anonymes, ce qui augmenta de plus en plus leur concours. Comme l'on ne contrevenoit point à la loi, ces moyens furent tolérés par l'avis d'un Sénateur, qui soutint dans l'*Aréopage*, que si cette espece de licence étoit repréhensible, elle pouvoit opérer la correction des vices que ces pieces satyriques frondoient.

L'on ne pensa pas de même à Athênes, la loi fut renouvellée, & les transgresseurs punis. *Ménandre*, pour n'y point contrevenir, transporta la Scene dans des climats éloignés, & chez des peuples peu connus : & au lieu de faits réels joués sur le Théatre, il n'y parut que des supposés ; mais, malgré ces moyens adroits, l'application des Spectateurs tombant de temps à autres sur des personnes en place, ou citoyens distingués, l'administration redoubla d'attention, & en imposa par sa rigueur à ceux qui contrevenoient à la loi.

Les Poëtes Latins de Rome, qui ne tarderent point à connoître le nouveau Théatre de *Ménandre*, en furent extasiés ; & ne se croyant

point en état d'aller plus loin, tâcherent de l'imiter dans leurs productions à qui mieux mieux. *Plaute*, plus hardi, ou qui avoit plus de génie & de gaieté, s'attacha à la tournure des portraits & des ridicules, qu'il saisit au point que les Théatres pour lesquels il travailla, ne désemplirent point. Le défaut que lui reprocherent les connoisseurs éclairés, fut celui d'être trop libre. *Térence* qui parut, fut plus discret, ses portraits plus frappants, cependant moins animés; ce qui est cependant à sa gloire, c'est que son comique honnête, gai & léger a servi de modele depuis à nos meilleurs Comiques, & que *Moliere* lui-même s'est fait honneur d'en tirer le meilleur parti.

Ce que ce parfait Comique a fait de plus, & que ses imitateurs & successeurs ont imité, c'est de mettre en Scene & de tirer parti des mœurs des femmes de son siecle; ce que les Poëtes dont il vient d'être parlé n'avoient point fait ou osé hasarder. Celles de leur temps, amenées sur la Scene, n'y paroissant que comme des personnages accessoires, n'ayant aucune part aux vices, pas même aux ridicules, quand même elles y remplissoient les premiers Rôles, la critique pour les mœurs tombant toujours sur les hommes, comme on peut en avoir la preuve dans *les Harangueuses d'Aristophane*, ces ménagements des Poëtes Grecs pour les femmes, ne nous ont pas fourni des portraits qui pussent nous instruire des mœurs ni de la conduite privée des Dames Romaines de ce siecle. Il est très-notoire que *Térence* & *Plaute* ont eu en vue, & peint les femmes sur leur

Théatre; mais on n'y voit que des courtisannes d'Athénes, dont les mœurs honteuses & mercenaires ne pourroient donner une idée des mœurs domestiques & nationales des femmes distinguées de la Grece.

Il n'en fut pas de même du siecle d'*Auguste*, le Théatre de Rome s'épura & prépara à la perfection celui de *Louis XIV*. Pour le comique, les progrès furent lents; mais après avoir été pendant quelques années les imitateurs des Poëtes Espagnols, *Corneille* à son tour mit au Théatre *le Menteur*, l'époque de la vraie & bonne Comédie; *Moliere* parut, & la perfectionna au point que si les Poëtes qui sont venus après lui, ont donné de bons Ouvrages, il en est peu cependant qui puissent être comparés aux chef-d'œuvres que l'on admire encore aujourd'hui, & qui le seront à coup sûr de la postérité.

NOTICE

De ce qui s'est passé à la Comédie Françoise en cette année 1780, & l'état où elle s'est trouvée à sa rentrée en la même année.

DES contre-temps inattendus ayant retardé la publication de cet *Abrégé*, que je comptois faire paroître à la clôture du Théatre, en ayant fait commencer l'impression le premier du mois de Novembre dernier, j'ai cru devoir profiter de ce retard pour continuer à rendre compte de tout ce qui s'est passé depuis ce temps au Théatre François, jusqu'à celui où cet Ouvrage sera livré au Public.

Le Samedi, premier Janvier 1780, les Comédiens du Roi donnerent, après la Tragédie de *l'Orphelin de la Chine*, de M. de Voltaire, la premiere représentation des *Etrennes*, petite Comédie en un Acte, en prose, de M. *d'Orvigny*, si connu par sa Piece des *Battus paient l'amende*, qui a eu un si prodigieux succès sur les Boulevards. Celle-ci, donnée sans prétention, a été reçue avec indulgence. La Scene épisodique d'un Précepteur qui présente à son pere l'éleve qui lui a été confié, a été applaudie, ainsi que quelques-unes ingénieuses & théatrales. Elle a eu cinq représentations.

Le Mercredi 5 Janvier, Mademoiselle *Durfé*, parente du sieur *Dorival*, Comédien du Roi,

actuellement au Théatre, débuta par le Rôle d'*Alzire*, dans la Tragédie de ce nom ; le 8, dans *Hypermnestre*, par le Rôle principal ; elle devoit continuer son début par le Rôle d'*Alzire* ; elle n'a plus reparu, malgré l'opinion générale que l'on avoit des progrès sur lesquels on avoit lieu de compter, par les applaudissements mérités qu'elle avoit reçus tant qu'elle avoit été sur la Scene. Voyez le *Journal de Paris*, année 1780, N°. 6, page 25.

Le Dimanche 30 Janvier, les Comédiens du Roi ont donné, pour la premiere fois, une Comédie en quatre Actes, intitulée, *les Nôces Housardes*, de M. *d'Orvigny*, qui fut suivie du *Médecin malgré lui*. Cette Piece, qui est d'une grande gaieté, a été accueillie : elle n'a eu cependant que deux représentations.

Le Samedi 26 Février, les Comédiens du Roi donnèrent la premiere représentation de la reprise de la Tragédie d'*Atrée* & de *Thieste*, de *Crébillon*, desirée & attendue depuis long temps ; elle fut suivie de la jolie petite Piece d'*Heureusement*, de M. *Rochon de Chabannes* ; la grande Piece a été applaudie avec enthousiasme ; elle n'a cependant été jouée que trois fois, au grand étonnement des Admirateurs de son Auteur.

Clôture du Théatre en 1780.

Le Samedi 11 Mars, les Comédiens François du Roi donnerent, pour la clôture de leur Théatre, la Tragédie de *Tancrede*, qui fut suivie de *la Gageure imprévue* : le sieur *Courville*

prononça, entre les deux Pieces, ce Compliment :

« Messieurs, chaque année nouvelles bontés
» de votre part; chaque année, de la nôtre,
» nouveaux efforts pour les mériter, nouveaux
» remercîments, tribut de notre reconnoissance;
» & à qui en devons-nous à plus juste titre,
» qu'à ceux dont nos talents font l'ouvrage ?
» Oui, Messieurs, vous avez créé tous les Ac-
» teurs célebres qui ont honoré jusqu'ici notre
» Théatre : vous seuls pouvez les reproduire,
» en encourageant ceux qui leur survivent, &
» votre plaisir en sera la récompense : c'est
» le seul but où nous tendons tous, l'objet de
» nos desirs, le dédommagement & le prix de
» nos peines. Ceux mêmes d'entre nous qui,
» subordonnés par les petits détails où leur
» emploi les restreint, ne peuvent prétendre à
» faire naître des élans & les transports qu'ex-
» citent les grandes passions aussi vivement sen-
» ties qu'énergiquement exprimées, tâchent
» d'y suppléer par l'attention la plus scrupu-
» leuse, & le soin extrême qu'ils apportent
» dans les Rôles qui sont de leur ressort.

» Mais si nos talents vous doivent tout,
» Messieurs, les Lettres ne vous doivent pas
» moins. Vous êtes, pour ainsi dire, le creuset
» où s'épurent & se raffinent les Auteurs qui
» vous ont voué leurs plumes & leurs veilles,
» la pierre de touche qui en constate le véri-
» table titre.

» Jamais *Sophocle*, *Euripide*, *Eschile*, *Mé-*
» *nandre*, *Plaute* & *Térence* n'auroient franchi

» l'immense espace des siecles qui se sont écou-
» lés depuis eux jusqu'à nous, si le Public
» judicieux & éclairé d'Athénes & de Rome,
» n'avoit mis à leurs écrits le sceau de l'im-
» mortalité.

» C'est à vos Ancêtres, Messieurs, que nous
» devons notre *Moliere*, *Corneille* & *Racine*,
» dont les chef-d'œuvres, sans cesse exposés
» sous vos yeux, vous causent chaque fois de
» nouveaux transports d'étonnement & d'ad-
» miration ; leurs successeurs, dignes rivaux de
» leur gloire, ont été jugés dignes par leurs
» Contemporains de la partager avec eux. Vos
» larmes coulent encore sur le tombeau du
» Nestor de la Littérature : cette Abeille en-
» richie du suc de toutes les fleurs que le champ
» des Lettres tant anciennes que modernes, a
» fait éclorre, qui s'en est approprié les beautés,
» & a fondu dans notre Langue les richesses
» de toutes les autres. Vous avez consacré sa
» mémoire parmi celle des hommes de génie
» qui illustreront à jamais la France ; & vous
» ferez de même, vous & vos descendants,
» passer à la postérité ceux qui marcheront sur
» leurs traces.

» Ainsi, Messieurs, c'est par vous que se
» perfectionne l'honneur des Lettres & des
» talents : ce Théatre est un héritage que vos
» aïeux vous ont transmis pour en soutenir la
» gloire & la durée ; votre présence en est le
» principal ornement & l'appui ; votre goût en
» est l'unique regle : & quand vous applaudissez
» avec transport & l'Auteur & l'Acteur, vous
» jouissez de votre propre ouvrage ; & s'il m'est

» permis de me servir de ce terme, vous êtes
» vous-mêmes les artisans de vos plaisirs ».

Retraite.

A la clôture du 11 Mars 1780, Madame *Drouin*, reçue en 1742, sous le nom de Mademoiselle *Gauthier*, fille d'un Maître de Musique de ce nom, dont les talents ont servi long-temps utilement à la Comédie Françoise, pour les Divertissements, s'est retirée : les Amateurs de ce Théatre la regretteront long-temps : indépendamment d'un jeu supérieur & toujours soutenu, dans les deux emplois où elle a paru sur la Scene, elle avoit une très-belle voix & chantoit avec beaucoup de goût. Son emploi est aujourd'hui rempli par Mesdames *Préville* & *Bellecour*, qui s'en acquittent supérieurement.

La seconde Actrice que le Théatre a perdue par sa retraite, est Madame *le Lievre*, qui avoit paru pour la premiere fois, en 1751, & qui fut reçue en 1753, sous le nom de Mademoiselle *Hus* : tant qu'elle est restée sur la Scene, elle y a joué avec succès les Rôles d'Amoureuses avec beaucoup de graces & d'intelligence : indépendamment du naturel, de la vérité avec lesquels elle rendoit ses Rôles, elle a donné le ton de l'agréable parure, & s'est conservée au point que jusqu'au dernier moment elle a conservé la fraîcheur de sa jeunesse ; à ces éloges, qu'elle a toujours mérités, l'on doit ajouter qu'elle avoit l'ame encore plus belle que la figure ; qu'elle étoit née sensible, généreuse, qu'elle

trouvoit

trouvoit de la douceur à foulager les infortunés ; qu'elle étoit l'ennemie des cabales & des tracafferies ; & qu'elle eft autant regrettée de fes camarades que du Public.

L'emploi de cette aimable Actrice eft aujourd'hui rempli par Mademoifelle *Doligny*, dont les talents fupérieurs pour le comique font fi connus. Ceux de Mademoifelle *Comtat* augmentent de jour en jour, par les foins qu'elle fe donne pour qu'ils aillent de pair à fa charmante figure.

MM. *Dauberval* & *Ponteuil* doivent quitter le Théatre le premier Juillet prochain. Tous ceux qui fréquentent d'habitude la Scene françoife en favent la caufe : ce qui doit me difpenfer d'en faire ici mention ; le premier avoit été reçu en 1762, le fecond en 1779.

Il s'eft joué fept Pieces nouvelles pendant le cours de cette année.

Suite de l'année 1780 : rentrée du Théatre.

Le Mardi, 4 Avril de la même année 1780, les Comédiens François ouvrirent leur Théatre par le *Mifanthrope*, qui fut fuivie de la petite Piece du *Médecin malgré lui*. Le fieur *Vanhove*, nouvellement reçu, après avoir fait fes révérences au Public, prononça le Compliment qui fuit :

« Meffieurs, permettez-moi de vous offrir
» nos hommages : je remplis ce devoir avec la
» crainte qui doit accompagner tout homme qui

» parle à ses Juges, indulgents, il est vrai, mais
» dont la juste critique se fait sentir, même
» quand elle n'est pas sévere. Des deux classes
» d'Acteurs qui se partagent ce Théatre, &
» dont tous les instants sont consacrés à vos
» plaisirs & à vos amusements ; Acteurs tra-
» giques, Acteurs comiques, dussai-je m'attirer
» de ceux-ci quelques reproches, ne m'est-il
» pas permis de penser que ceux d'entre nous
» qui se livrent à la Tragédie, n'ont pas, Mes-
» sieurs, les moindres droits à votre indul-
» gence, ni le moins de titres pour la mériter ?
» Allier, dans tous ses mouvements, la noblesse
» à la vérité, la grandeur à la simplicité, join-
» dre, dans son début, à la sensibilité la plus
» constante l'articulation la plus pure, même
» dans les moments où, affaissé sous le poids
» des malheurs, le Personnage ne doit exhaler
» son délire & ses souffrances que par des ac-
» cents étouffés ; conserver enfin la dignité du
» visage, lorsque la haine, l'indignation, la
» colere, la terreur, l'horreur même, forcent
» ses traits à se décomposer ; ne semble-t-il pas
» que dans la carriere de la Tragédie, l'on soit
» continuellement aux prises avec la nature,
» & qu'on s'efforce de la repousser ?

« Voilà, Messieurs, le surcroît des difficultés
» que *Melpomene* impose à ceux qui sur ses
» pas, ont l'ambition d'obtenir vos suffrages.
» Rival de ses travaux, l'Acteur comique a le
» même guide, le même Précepteur que l'Ac-
» teur tragique, votre goût & vos leçons ;
» mais tous les rangs, toutes les classes de la
» Société fournissent à ses études des modeles,

» pour fe préfenter, pour parler, pour agir;
» il reçoit dans tous les inftants l'imitation des
» formes qu'il doit prendre pour vous plaire ;
» mais où font les modeles de *Néron*, de *Po-*
» *lyeucte*, d'*Orofmane* & de *Cléopâtre* ? Ils font
» éclos de l'imagination du Poëte qui les a
» créés, & leur fantôme ne prend de confif-
» tance que de l'exaltation de l'ame de l'Acteur
» qui les repréfente, & quelquefois (j'ofe
» l'affurer, Meffieurs, d'après vos remarques),
» quelquefois, par des vers qui ne rendent pas
» toujours le plus nettement poffible, les pen-
» fées qu'ils voudroient exprimer : il faut ce-
» pendant que tout entier à leur expreffion,
» l'Acteur tragique foutienne avec véhémence
» les parties foibles ou vagues; il faut qu'il
» répande fur elle la chaleur de la paffion dont il
» eft agité; il faut qu'il s'identifie tellement avec
» le noble Perfonnage qui lui eft confié, qu'il
» vous attache fortement, qu'il vous en im-
» pofe, qu'il remue vos cœurs & s'empare de
» vos ames.

» S'il ne réuffit pas, plus le Perfonnage qu'il
» repréfente a fourni d'élévation à fes idées,
» d'exaltation à fes tranfports, & plus la dif-
» grace qu'il éprouve l'afflige, le déconcerte,
» l'anéantit : il femble que dans fa perfonne on
» couvre d'opprobre ou *Sertorius*, ou *Pompée*;
» la grandeur dont il s'eft revêtu ne lui fait fentir
» que plus vivement le chagrin d'avoir fait de
» vains efforts, le mépris de fon propre ta-
» lent, & la honte de vous paroître ridicule.

» Je ne vous préfente cette image, Meffieurs,
» qu'afin de vous rendre plus fenfibles à nos

T ij

» peines, qu'afin d'implorer votre indulgence
» pour des Acteurs tragiques qui ont perdu
» celui qui pouvoit leur indiquer dans chacun
» de ses Rôles le moyen de vous satisfaire :
» malheureusement pour nous, son souvenir est
» encore présent à votre mémoire. Cruel sou-
» venir! ah! Messieurs, que vos regrets pour
» ce talent sublime me préparent d'amertume,
» à moi, que mon emploi destine à remplacer
» un jour un homme aimé à si juste titre, un
» Acteur qui, pendant un nombre d'années,
» soit qu'il vous ait fait voir *Dom Diegue*, *Ho-*
» *race*, *Joad*, ou *Burrhus*, n'a point encore ap-
» préhendé de rival dans la carriere qu'il a
» remplie.

» Mais, Messieurs, que le dessein de vous
» toucher en faveur des Suivants de *Melpomene*,
» ne me rende point injuste envers les Enfants
» de *Thalie* ; s'ils faisoient le tableau des diffi-
» cultés qu'ils éprouvent, peut-être ne fourni-
» roient-ils pas de moindres sujets d'être plaints,
» & qu'ils prouveroient aisément, que dignes
» émules des Acteurs tragiques, ils sont égaux,
» autant par les peines que par le constant desir
» de vous plaire & de mériter vos bontés ».

Le Samedi, 29 Avril, les Comédiens du Roi donnerent la premiere représentation de la reprise de la Tragédie de *la Veuve du Malabar*, par M. *le Miere*, qui fut suivie de la petite Comédie de *la Famille extravagante*. Cette Piece avoit paru pour la premiere fois, le 3 Juillet 1770 ; elle ne fut jouée que six fois, quoiqu'elle fût fort applaudie ; mais l'Auteur voulant y

faire des corrections, la retira. Il est bien dédommagé des soins qu'il s'est donnés, & de la longue attente de cette reprise, son succès a été des plus brillants. Les heureux changements qu'il y a faits, le nombre de beaux vers qui s'y trouvent, le vif intérêt qui entraîne, & sur-tout le dénouement, joint à la pompe du Spectacle, a fait demander l'Auteur avec enthousiasme : tout ce qu'il y a de plus distingué à Paris, surtout en Dames, y accourent; il n'est pas douteux que cette reprise ne soit une des plus soutenues. Voyez *le Miere*, dans le *Dictionnaire des Auteurs*, page 228, Tome II, & à la fin de ce troisieme.

Il a paru, le 7 du mois de Mai, dans le *Journal de Paris*, une Epitaphe de *J.-J. Rousseau*, par M. *Aymard*, qui mérite sa place ici, quoiqu'il n'ait mis au Théatre François que la seule Comédie de *Narcisse*, ou *l'Amant de lui-même*.

E P I T A P H E.

Ici repose un Sage, ici dort le Génie :
Pleurez, Dieux protecteurs des Arts & des Vertus,
Amours, donnez des pleurs à l'Amant de Julie,
O Nature ! gémis, ton Apôtre n'est plus.

COUP-D'ŒIL

DE L'AUTEUR DE CET OUVRAGE,

Sur une Brochure intitulée, Obfervations fur la néceffité d'un fecond Théatre François, *fans nom d'Auteur, qui a paru un mois avant la publication de ce troifieme Tome.*

CETTE nouveauté a été publiée dans le mois de Mai 1780, pendant l'impreffion du troifieme Volume de cet *Abrégé de l'Hiftoire du Théatre.* Le Public verra, à la page 194 de ce troifieme Volume, que je penfe comme l'Auteur fur le befoin d'un fecond Théatre, pour parvenir à rendre à celui du Roi l'éclat qui lui avoit donné la fupériorité fur tous ceux de l'Europe. Après avoir lu & examiné ce projet avec une attention réfléchie, je fuis du fentiment que les motifs de l'Anonyme fur cette néceffité font habilement déduits, & partent d'un Dramatique confommé qui entend parfaitement la magie théatrale; mais comme les façons de voir, de fentir & de réfoudre varient felon le préjugé ou la connoiffance du cœur humain, en convenant de cette néceffité d'un fecond Théatre, je differe, comme on le verra par ce que j'en ai dis dans ce troifieme Volume, fur la maniere de fon établiffement.

L'Anonyme entend que la feconde Troupe portera, comme la premiere, le nom de *Co-*

médiens du Roi; qu'elle fera conduite par la même adminiſtration; en un mot, que la ſeule différence ſera que cette ſeconde Troupe jouera ſur un autre Théatre les Pieces d'un ſecond répertoire, mais que le produit de ſa recette ſera partagé avec la premiere, comme elle partagera elle-même celle de cette premiere; qu'enfin ces deux Troupes, compoſées chacune de vingt-quatre Acteurs ou Actrices, contribueront de moitié aux dépenſes, & que quoique ſéparées elle ne formeront qu'un même Corps.

Quelqu'habilement que ſoit conçu le projet de l'Anonyme, je ne puis m'empêcher de ſoutenir que ſi le Gouvernement l'adoptoit, il n'en réſulteroit aucun des avantages annoncés dans cette brochure. Il ne faut que quelque réflexions pour les faire évanouir; les voici:

Comment peut-on ſe perſuader qu'un ſecond Théatre ſoit régi par les mêmes ſupérieurs, la même adminiſtration, dont les Sujets ſeront nommés comme ceux du premier, *Comédiens du Roi*, dont la recette ſera commune, ainſi que la dépenſe entre les deux Corps, qui doublera le produit, dans la ſuppoſition même de loges à l'année, dont l'Auteur anonyme ne parle point? pour ſe le perſuader, il faudroit auſſi ſuppoſer que cette nouvelle Troupe, pour le talent, allât de pair avec l'ancienne, ce qui ne ſera pas aſſurément, & n'eſt pas croyable; car quoiqu'on en puiſſe dire, la Compagnie des Comédiens actuels du Roi eſt formée d'excellents Sujets: on en a la preuve toutes les fois que les Auteurs de Pieces nouvelles ſavent choiſir pour le tragique ou pour le comique les Sujets

qui leur conviennent. Conféquemment il eft moralement impoffible que des Acteurs & des Actrices arrivant de province, puiffent, dans les premieres années, atteindre à la même perfection que celle d'une partie de la Troupe du Roi, & que leur recette fe trouve à l'égal de celle de la premiere; ainfi au lieu d'augmenter le revenu des Comédiens du Roi, il fera fûrement diminué, puifque par l'arrangement projeté, ils feront tenus de payer de moitié les frais que fera forcé de faire le fecond Théatre.

Il n'y a qu'un feul moyen, comme je l'ai déjà dit, de parer cet inconvénient, & furtout la défunion entre les deux Corps, fur laquelle on doit s'attendre, puifque dans le premier elle a prefque toujours exifté, quoique l'intérèt les porte naturellement à être réunis pour tirer le meilleur parti de leur état. Si cette réflexion eft fans replique, comment peut-on fe flatter que deux Corps de Comédiens, compofé au moins de cinquante perfonnes, puiffent vivre & agir avec cette intimité fi néceffaire pour affurer une double recette, & tirer le plus grand parti de leurs talents?

Le feul, je le répete, eft que la feconde Troupe dont il s'agit ne dépende en aucune maniere de la premiere; qu'elle foit gagée par un Directeur qui choififfe, paie les Sujets, en foit le maître, & puiffe les renvoyer quand ils déplairont, & en fubftituer d'autres; alors la crainte d'être renvoyés, & l'efpérance certaine de paffer dans la Troupe du Roi & d'y avoir un état fixe & certain, excités de plus par l'amour-propre, produiroit une émulation qui forme-

roit à coup sûr de bons Sujets : cette concurrence excitée par le même amour-propre, réveillera celui des Comédiens du Roi ; & il n'est pas douteux qu'avant quelques années, ce premier Théatre ne soutienne la gloire qui l'a rendu si long temps le plus célebre de l'Europe.

A l'égard du second, il est de toute nécessité, pour qu'il se soutienne à Paris, de diminuer d'un quart le prix des places, & d'un autre quart les frais journaliers des représentations, d'une moitié les *gratis* ; & d'obtenir, s'il se peut, une diminution pour le quart des pauvres.

En suivant à la lettre ces conseils, il n'est pas douteux qu'avec le goût général qu'on a pour le Spectacle, la diminution du prix n'attire toujours grand monde à celui-ci ; ce qui équivaudra pour le montant de la recette à la diminution ordonnée, & suppléera à la médiocrité des talents à laquelle on doit s'attendre pendant quelques années.

Pour ce qui est du répertoire des Pieces de cette seconde Troupe, il sera formé de toutes celles que les Comédiens du Roi ne jouent plus depuis cinquante ans, & des Tragédies & Comédies faites & jouées en province, qui n'appartiennent point au premier Théatre, ainsi que des Pieces nouvelles qui seront composées pour le nouveau.

Je n'en dirai pas davantage sur ce sujet, après l'esquisse du projet que j'ai donné à la page 194 de ce Tome. Je finirai en convenant que celui de l'Auteur des Observations est on ne peut

pas mieux conçu, que les détails en font lumineux & frappants, écrits avec l'élégance qui lui eſt ordinaire : c'eſt au Gouvernement à prononcer ſur la différence de ces projets ; l'avenir & le ſuccès décideront : ce qu'il y a de certain, c'eſt qu'il eſt de toute néceſſité (comme il a été avancé, pour rendre au Théatre du Roi ſa ſplendeur & ſon premier éclat, & pour lui fournir des Sujets dignes de l'honneur d'appartenir à S.M.) qu'il ſe forme dans la Capitale à cette école des Eleves qui méritent l'honneur d'y pouvoir être admis un jour.

ETAT

De MM. les Comédiens François ordinaires du Roi, au mois de Juin 1780, suivant l'ordre de leur réception.

MESSIEURS,

Noms	Années de Récept.	Appointemens
PRÉVILLE	1753	une part.
BRISARD	1758	une part.
MOLÉ	1761	une part.
AUGÉ	1763	une part.
BOURET	1764	trois quarts de part.
MONVEL	1772	une part.
DU GAZON	1772	trois quarts de part.
DÉESSARTS	1773	trois quarts de part.
DE LA RIVE	1775	une part.
DAZINCOURT	1778	demi-part.
FLEURY	1778	demi-part.
BELLEMONT	1778	quart de part.
COURVILLE	1779	quart de part.
VANHOVE	1779	demi-part.
DORIVAL	1779	demi-part.
FLORENCE	1779	quart de part.

ACTEURS A PENSION,
MESSIEURS

MARSY 1776 1800 liv. feux & jet.
BROQUIN 1778 1800 liv. *idem.*
GRAMMONT . . . 1779 3000 liv. *idem.*

ACTEURS RETIRÉS,
MESSIEURS

DAUBERVAL . . 1780 fe retirent au
PONTEUIL . . . 1780 1er. Juillet prochain.

ACTRICES,
MESDEMOISELLES

BELLECOUR . . . 1749 une part.
PRÉVILLE 1757 une part.
MOLÉ 1763 une part.
DOLIGNY 1764 une part.
LUZY 1764 une part.
FANIER 1766 une part.
DU GAZON . . . 1768 trois quarts de part.
VESTRIS 1769 une part.
LA CHASSAIGNE 1769 trois quarts de part.
SUIN 1776 trois quarts de part.
SAINVAL *cadette* . 1776 une part.
RAUCOURT . . . 1773 une part.
CONTAT 1777 trois quarts de part.

ACTRICES A PENSION,

MESDEMOISELLES

Mars . 1778 1800 liv. feux & jetons.
Adélaïde de Saint-Ange.
1779 1800 liv. *idem.*

ACTRICES RETIRÉES
Avec la Pension de la Comédie.

MESDEMOISELLES

Drouin......... 1780....... 1500 liv.
Hus-Lelievre . 1780 1500

PENSIONNAIRES DU ROI,

MESSIEURS

Préville..... 1767 1000 liv.
Brisard........ 1773 1000
Molé........... 1766 1000

PENSIONNAIRES D'ÉLEVES,

MESSIEURS

Préville.... 1764 500 liv.
Molé........ 1766 1000
Brisard 1773 500

ACTEURS ET ACTRICES
Retirés avec la Pension de la Comédie.

MESSIEURS

FLEURY, retiré en 1736	500 liv.
DROUIN	1754 1000
DANGEVILLE .	1763 1500
GRANDVAL . . .	1768 1500
BONNEVAL . . .	1773 1500
DAUBERVAL . .	1780 1000

MESDEMOISELLES

QUINAULT *l'aînée* 1722	1000 liv.
LA TRAVERSE .	1733 1000
QUINAULT *cadette* 1741	1000
LAVOY	1759 1000
GRANDVAL . . .	1760 1000
DANGEVILLE .	1763 1500
CLAIRON DE LA TUDE	1766 1000
DUMESNIL . . .	1776 1500
DROUIN	1780 1500
HUS-LELIEVRE .	1780 1500

ACTEURS ET ACTRICES
Retirés avec une Pension particuliere du Roi.

MESSIEURS

GRANDVAL . . .	1745 1000 liv.
DROUIN	1755 1200
BONNEVAL . . .	1776 500

DU THÉATRE FRANÇOIS.

MESDEMOISELLES

QUINAULT *cadette* 1748 1000 liv.
DANGEVILLE . 1748 1500
CLAIRON 1766 1000
DUMESNIL { 1773 1000
{ 1776 1500

ACTRICE MORTE,

Mlle. DESHAYES, reçue en 1728, morte en 1780.

ANCIENS EMPLOYÉS,
Pensionnaires de la Comédie.

MESSIEURS

PERRIN, *Violon* 200 liv.
Veuve CARTON 150
LA BARRE 250

EMPLOYÉS ACTUELS
Au service de la Comédie.

MESSIEURS

DE LA PORTE, *Secretaire, Répétiteur & Souffleur.*
BONNEVAL, *second Souffleur.*

COMITÉ,

Messieurs

Préville. Bouret.
Brisard. Monvel.
Molé. Déessarts.
Augé. *Secrétaire.*

Mesdemoiselles

Bellecour. Préville.

CONSEIL DE LA COMÉDIE,

Messieurs

Coquelet de Chaussepierre.
Gerbier.
Jabineau de la Voute.

Avocat au Conseil,

M. Brunet.

Notaire,

M. Boutet.

Procureur au Parlement,

M. Formé.

Procureur au Châtelet,

M. Yvon.

POLICE,

M. Sirebeau, *Commissaire.*

EMPLOYÉS

EMPLOYÉS

Aux Postes Comptables,

Messieurs

Monvel pere, *Inspecteur.* Le Fevre, *Survivancier.*
Leblanc, *Contrôleur.* Champfleur, *second Contr.*
Chevry, *Distributeur des Billets des premieres Places, à la porte du Jardin.*
Chantrel, *Distributeur des Billets des secondes & troisiemes Places.*
Desloges, *Distributeur des Billets du Parterre.*

Receveuses des Billets,

Mesdemoiselles

Le Tellier. De Bray. Langlois. Rougaux.

Chargés des Contre-Marques & de l'ouverture des Loges.

Côté du Roi. Côté de la Reine.

Rez-de-Chaussée.

M^{me}. Alix. M^{me}. Armand.

Parquet.

M. Dioné. M^{me}. Gausson.

Amphithéatre.

M^{me}. Du Plan. M. Noel.

Premieres Loges.

M^{me}. Haineville. M^{me}. Pecheron.

Secondes Loges.

M^me. Huchard. M^me. Lonchamp.

Troisiemes Loges.

M. Tondeur.

M^me. l'Heureux. M^me. Saint-Remy.

Garde de la Comédie,

Un Sergent-Major, deux Sergents, quatre Caporaux, trente Soldats du Régiment des Gardes-Françoises.

Chargé du Service du Théatre,

M. De Bray.

Garçons du Théatre,

LES SIEURS

Rongeaux pere. De Lisle.
Rongeaux fils. Bessauzay, *Avertisseur.*

Pour le Luminaire,

LES SIEURS

Cuisin. Girard.

Ouvriers employés au service,

LES SIEURS

Pontus, *Tailleur.* Carton, *Machiniste.*
Gaubier, *Perruquier.* Perin, *Principal.*

Menuisiers,

LES SIEURS

Perrin. Perrin.
Desroches. Leautier.
Picard, *Serrurier.* Pirotte, *Ferblantier.*

Ouvriers,

Perrin, *Cordonnier.* Chepin, *Portier.*
André, *Fourrier.* Jacques, *Falotier.*
Lamaury, *Porteur d'eau.*

ORCHESTRE.

Violons,

MESSIEURS

Premiers Dessus. *Seconds Dessus.*

Baudron. Desmarais.
Chaudet. Helbert.
Cumissy. Fillion.
Rose. Dalincourt.
La Lance. Rameau.

Welcker, *Surnuméraire.*

Quintes,

Le Det. Prot.

Basses,

Renaudet. Mery. Jollet.

Bassons,

Tausch. Raoul.

Contrebasse,

Lizki.

Premier Hautbois, *Second Hautbois*,
Berault pere. Berault fils.
Premier Cor-de-Chasse, *Second Cor-de-Chasse*,
Dumonet. Mina.
Timbalier, *Basse Surnuméraire*,
Le Det. Minet.

PIECES DU THEATRE

Remises avec changements & augmentations, par M. Deshayes, *Compositeur des Ballets.*

Pieces en cinq Actes.

LE Bourgeois Gentilhomme. Dom Japhet d'Arménie. Le Malade imaginaire.

En trois Actes. Les Amazones modernes. Amour pour amour. Pourceaugnac. Les trois Cousines.

En deux Actes. Le Magnifique.

En un Acte. L'Amour Diable. Attendez-moi sous l'orme. Les Carrosses d'Orléans. Le Charivari. La Comtesse d'Escarbagnas. Le Consentement forcé. Les Curieux de Compiegne. Deucalion & Pirra. L'Ecole amoureuse. La Famille extravagante. Le Fat puni. Le galant Coureur. Le galant Jardinier. Les Graces. L'Isle déserte. Le Mari retrouvé. Les Mœurs du Temps. Le Moulin de Javelle. Le Naufrage. La nouveauté. L'Oracle. Le Port-de-Mer. Les Poupées, ou les Paniers. La Pupille. La Sérénade. Le Sicilien. Le Temps passé. Le triple Mariage. Les Vacances. Les Vendanges de Suresne. L'Usurier Gentilhomme. Zénéide. La Magie de l'Amour. L'Isle sauvage. Les Hommes. Momus Fabuliste.

Et plusieurs Ballets relatifs à ces Pieces où l'on peut en ajouter, ainsi que des Ballets Pantomimes.

PIECES NOUVELLES,

Dont les Divertissements sont de la composition de M. Deshayes.

L'Anglois à Bordeaux, le 14 Mars 1763, début de M. *Deshayes*.
Laurette, le 14 Septembre 1768.
Hilas & Silvie, le 10 Décembre 1768. R.
Les Etrennes de l'Amour, le premier Janvier 1769. R.
Julie, ou le bon Pere, le 14 Juin 1769.
Le Marchand de Smirne, le 26 Janvier 1770. R.
L'heureuse Rencontre, le 7 Mars 1771.
L'Assemblée, ou l'Apothéose de *Moliere*, le 17 Février 1773.
La Centenaire de *Moliere*, le 18 Février 1773.
Alcidonis, ou la Journée Lacédémoniene, le 13 Mars 1773.
L'Amour à Tempé, le 3 Juillet 1773.
Le Gâteau des Rois, le 6 Janvier 1775.
Les Muses rivales, le premier Février 1779.
Les droits du Seigneur, le 12 Juin 1779.
Les Nôces Houzardes, le 30 Janvier 1780.

NOMS

Des Danseurs & Danseuses seuls, en double & Figurants.

ENFANTS

Recevants des gratifications journalieres, & Surnuméraires : depuis le 14 Mars 1763.

MESSIEURS,

Année 1762 à 1763.

DESHAYES.
Fréderic. Froffar.
Pierson, *à l'Opéra.*
Tessier. Linard.
Hennequin l'aîn. *à l'Op.*
Hennequin cad. *à l'Op.*
Marchand.
Baquoi-Guedon.
Bigot.

1763 à 1764.

Desnoyers. Fichar.
Caster, *à l'Opéra.*
Jamme. Joly.
Papillon. Nivelon.
Luzu. Dumesny.

1764 à 1765.

Grand-Pierre.
Gambu, *à l'Opéra.*
Lebrun, *à l'Opéra.*
Debray.

1765 à 1766.

Moreau. Restier.

1766 à 1767.

Marchand.
Droissy, *à l'Opéra.*

1764 à 1768.

Marcadet, *à l'Opéra.*
Guiardelle l'aîné.
Guiardelle cad. *à l'Op.*
Boyette.

1768 à 1769.
Devillier.
Lefevre l'aîné, à l'Op.
Girou, à l'Opéra.
Ledoux, à l'Opéra.
Victor, à l'Opéra.
Boudin.
Antoine Ménage.
Degville.

1769 à 1770.
Nivellon fils, à l'Op.
Legrand. Henry.
Thomas.

1770 à 1771.
Giguet. Petit, à l'Op.

1771 à 1772.
Raimond, à l'Opéra.
Goyon. Baré, à l'Op.
Lebel, à l'Op. Coffon.
Audille.

1772 à 1773.
Le Dé.
J. Perolle, à l'Opéra.
Blanche, à l'Opéra.
A. Henry.

1773 à 1774.
Coulon l'aîné.
Coulon cad.

1774 à 1775.
Petit Antoine. Gigon.

1775 à 1776.
Lucquet l'aîné.
Lucquet cad. à l'Opéra.
Evrard.

1776 à 1777.
Clergé, à l'Opéra.
Le Fevre cadet.
Defpan. Robert.
Cléophille. Joly. 2.

1777 à 1778.
Gricourt, à l'Opéra.
Magnenet. Doucet.
Blondin. Leboeuf.
Beguin. Mulot.

1778 à 1779.
Joly fils. Francifque.
Favre. Coindé, à l'Op.
Lequin. La Chapelle.
Francifque.2 Chevalier.
Duchemin. Pilorget.
Bozon.

1779 à 1780.
Fréderic. Moreau.
Carlier. Augufte.
Favre. Laffite.
Dupin. Audeval.
Renard. Bithmer.

1780.
Henry l'aîné.

DANSEUSES,

MESDEMOISELLES,

Année 1762 à 1763.

Capdevillle.
Godo, *à l'Opéra.*
Leclerc, *à l'Opéra.*
Lanoy. Daubigny.
David l'aînée, *à l'Op.*
David cadette, *à l'Op.*
Duplessy. Constance.
Rosette, *à l'Op.* Nogé.

1763 à 1764.

Le Jeune.
Clairval, *à l'Opéra.*
Legrand. Rosalie.
Joly, mere.
De Belleveaux.
Guiardelle mere.
Cressy. Saint-Hilaire.
Grandy, *à l'Opéra.*

1764 à 1765.

Rosette, 2. *à l'Opéra.*
Félicité. Marcadet.
Doligny. Victoire.
Hitte. L'Anglois.
Guiardelle fille.
Lariviere, *à l'Opéra.*

1765 à 1766.

Arminy.
Lehoux, *à l'Opéra.*
Turin.
Constance Cholet.
Pages.

1766 à 1767.

Baland. Dubosse.
Philippine, *à l'Opéra.*
Friard, *à l'Op.* Nine.

1767 à 1768.

Petit.

1768 à 1769.

Joly, fille.
Desperieres, *à l'Opéra.*
Buché, *à l'Opéra.*
Duchomont.
Duchomont cadette.
Pichard.

1769 à 1770.

Neuville. Perole, *à l'Op.*
Debray. Tiste, *à l'Op.*
Tevenet, *à l'Opéra.*

1770 à 1771.
Bordier. Evrard.
Coulon mere.
Coulon fille, *à l'Op.*

1771 à 1772.
Sophie. Leroy.
Debligny.

1772 à 1773.
Adélaïde, *à l'Opéra.*
Noziere.
Dupin, *à l'Opéra.*
Deschamps, *à l'Opéra.*
Luilier.

1773 à 1774.
Joly cadette. Lolotte.
Durville, *à l'Opéra.*

1774 à 1775.
Duplecy.

1775 à 1776.
Fortuné. Bourgeois.
Saint-Etienne.
Dorfeuille.

1776 à 1777.
Lacroix, *à l'Opéra.*
Darcy, *à l'Opéra.*
Baudry l'aînée, *à l'Op.*
Chouchouy.
Gibatier, *à l'Opéra.*
Maillard.

1777 à 1778.
Derumilly.
Godmer, *à l'Opéra.*
Arnault. Rêne.
Fontenet. Chauvet.

1778 à 1779.
Baudry cad. Guenard.
Camerere. Spinacouta.
Lavos. Mozon. Dantier.
Pingenet, *à l'Op.* Galant.
Chaumond, *à l'Opéra.*

1779 à 1780.
Opportune. Simon.
Modo. Gervais, *à l'Op.*
Delmas. Bourgeois cad.
Delair-Lolotte.
Jacoto. Sophy.
Dancour. Adélaïde.

1780.
Esther. Prud'homme.

VIOLONS,

MESSIEURS

Branche, *Premier Viol.* Garnier cad. *à l'Opéra.*
Caudron, *Premier Violon aux François.*

RÉPÉTITEURS,

MESSIEURS

Blondeaux, Copeaux, *à l'Opéra.* Desmarais.
Devaux, *à l'Opéra.* Chaudet.

ÉTAT DE LA DANSE
En 1780.

M. DESHAYES, *Compositeur, Maître des Ballets, & de Danse de MM. les Pages de S. A. S. Mgr. le Prince de Condé; ancien Maître des Ballets des Élèves pour la Danse de l'Opéra & du Wauxhall.*

M. DESNOYERS, *Premier Danseur.*

Danseurs seuls & en double,

MESSIEURS

GUSARDELLE. LE FEVRE.

Danseurs Figurants,

MARCHAND.	COSSON.
AUDILLE.	MULOT.
GIGUET.	EVRARD.
MAGNENET.	HENRY.

DU THÉATRE FRANÇOIS.

Enfants,

COULON. JOLY. LACHAPELLE.

Surnuméraires,

JOLY. CLOPHILLE. HENRY l'aîné.

Première Danseuse,

Mlle. CONSTANCE CHOLET.

Danseuses seules & en double,

MESDEMOISELLES

BOURGEOIS l'aînée. LOLOTTE DELAIRE.

Danseuses Figurantes,

DANTIER. BOURGEOIS *cadette.*
PRUD'HOMME. MODOT. ESTHER.
OPORTUNE. ADÉLAÏDE.
SIMON.

Enfants,

JOLY. MOZON.

Répétiteur,

MESSIEURS,

CHAUDET, *Répétiteur.* MIELLE, *Copiste.*

BUSTES EN MARBRE

Et quelques Tableaux d'Auteurs célebres dramatiques, placés dans le Foyer de la Comédie Françoife.

PIERRE CORNEILLE, né en 1606, mort en 1684. Par M. *Caffiery*, Sculpteur du Roi, à raifon de 3000 liv.

JEAN RACINE, né en 1639, mort en 1699. Par M. *Boizot*, Sculpteur du Roi, pour fes entrées à la Comédie, à raifon de 3000 liv. en 1779.

P. JOLIOT DE CRÉBILLON, né en 1674, mort en 1762. Par M. *d'Huès*, Sculpteur du Roi, d'après un portrait fait par M. *Lemoine*, Sculpteur du Roi, pour les entrées de M. Lemoine fils, en 1778.

AROUET DE VOLTAIRE, né en 1695, mort en 1779. Par M. *Houdon*, Sculpteur du Roi, pour les entrées de M. ***, en 1778.

J.-B. MOLIERE, né en 1620, mort en 1673. Par M. *Houdon*, Sculpteur du Roi, pour fes entrées, en 1778.

Second Portrait de *Moliere* dans fa jeuneffe, en marbre encadré, donné par M. *de la Ferté*,

Tréforier des Menus-Plaifirs du Roi; la tradition n'en parle point : on le croit de *Lulli.*

JEAN-FRANÇOIS REGNARD, né en 1657, mort en 1710, par M. *Foucou*, en 1778.

ALEXIS PIRON, né en 1689, mort en 1773. Par M. *Caffiery*, en 1775.

Tableau de *Thomas Corneille*, né en 1635; mort en 1709, d'après l'original peint par *Jean Jouvenet*, copié par....

Tableau de *Pierre Corneille*, peint par *Charles le Brun*, copié par....

M. *Caffiery*, Sculpteur du Roi, & Profeffeur en fon Académie Royale de Peinture & de Sculpture, a été le premier Sculpteur qui ait propofé à MM. les Comédiens du Roi de leur faire un Bufte en marbre pour fes grandes entrées à la Comédie Françoife, ce que MM. les Comédiens ont bien voulu accepter, d'après une délibération faite à ce fujet à leur affemblée. MM. les Comédiens & M. *Caffiery* ont paffé un contrat chez *Boutet*, Notaire, par lequel le fieur *Caffiery* s'engageoit de donner, dans l'efpace de trois années le Bufte en marbre d'*Alexis Piron*, & MM. les Comédiens reconnoiffent avoir reçu ce Bufte pour la valeur de trois mille livres, & que le fieur *Caffiery* jouiroit fa vie durant de fes grandes entrées à la Comédie, à commencer du jour de la fignature. Ce Bufte en marbre, après avoir été expofé au Sallon du Louvre, a été placé dans le Foyer de la Co-

médie, au Château des Thuileries, le Lundi 4 Décembre 1775.

M. *Caffiéry* avoit été l'ami intime de M. *Piron*. Après fa mort, fidele à l'amitié, & rempli de respect pour son mérite personnel & ses rares talents, il a desiré de déposer à la postérité le portrait de cet homme célebre dans un lieu témoin de fa gloire.

En 1776, M. *Caffiéry* proposa à MM. les Comédiens du Roi de leur faire un Buste en marbre de *Pierre Corneille*, pour les entrées d'un de ses amis, aux mêmes conditions de celui de *Piron*; ce qui a été accepté de la part de MM. les Comédiens : le Buste fini, & après avoir été exposé au Sallon du Louvre, a été exposé dans le Foyer de la Comédie Françoise, le Lundi 6 Octobre 1777.

Pour parvenir à une parfaite ressemblance de *Pierre Corneille*, M. *Caffiéry* a été obligé de découvrir les personnes qui étoient en possession des Portraits originaux de *Pierre* & *Thomas Corneille*. On lui indiqua Madame la Comtesse *de Bouville*, petite-fille de *Thomas Corneille*, qui avoit hérité de ces deux portraits de M. *Fontenelle. Pierre* avoit été peint par *Charles le Brun*; *Thomas*, par *Jean Jouvenet*. Madame la Comtesse *de Bouville* a bien voulu confier ces deux portraits à M. *Caffiéry*, qui en a fait faire deux fidelles copies, & en a fait présent à MM. les Comédiens du Roi en 1778, pour être déposées dans leur Foyer, & laisser à la postérité des preuves de son respect & de fa vénération pour ces deux grands Poëtes.

Animé du même zele, M. *Caffiéry* a donné,

en 1779, à MM. les Comédiens du Roi, deux Bustes en terre cuite, l'un *Philippe Quinault*; & l'autre, *Jean de la Fontaine*.

ETAT

Des Registres de la Comédie Françoise, vérifiés avec la plus scrupuleuse exactitude.

1663 à 1664.

LE premier Registre est un petit *in-folio* couvert en parchemin, sur la couverture duquel on trouve écrit : *Registre de la Troupe des Comédiens du Roi au Palais Royal*, en 1663;

Et sur le dos de ce registre est marqué XV; ce qui annonce qu'il y en avoit quatorze avant celui-ci.

A la tête de la première page de ce registre écrit à la main, est écrit :

Ce Vendredi 6 Avril, nous avons recommencé l'année sur le pied de quatorze parts, par *Mariamne*, & *l'Ecole des Maris* : en tout, 365 livres. Dans l'article des frais journaliers se lit celui-ci, pour les Capucins, 1 livre 10 sols; part d'Acteur, 19 liv.

On juge par les dates des représentations, que les Comédiens, dans ce temps-là, ne jouoient que de deux jours l'un.

Ce registre finit le Dimanche, 6 Janvier 1664, par *le Dépit amoureux*, sans petite Piece, ce n'étoit pas l'usage alors : la recette, 410 liv. part d'Acteur, 29 liv. 15 sols.

1664 à 1665.

Le second regiſtre, couvert auſſi en parchemin, où l'on trouve ſur la couverture XVI; enſuite regiſtre de recette, année 1664 à 1665 ; il commence le Vendredi 12 Janvier 1664 par la premiere repréſentation de *la Bradamante ridicule* : recette 1384 livres, frais ordinaires, 61 livres 11 ſols.

Il finit le Mardi 6 Janvier 1665, par *les Fâcheux* & *le Cocu imaginaire* : recette 708 livres; part d'Acteur, 42 livres 10 ſols.

Nota. Depuis cette date les regiſtres des années ſuivantes manquent juſqu'au 21 Mars 1672.

1672 à 1673.

Regiſtre *in-folio* couvert en parchemin : on trouve écrit ſur la couverture en dehors : *Regiſtre qui indique la mort de M. Moliere, le 17 Février 1773* (on veut dire 1673) : ce regiſtre eſt imprimé.

Il commence le Vendredi 29 Avril 1672, par *les Femmes Savantes* : recette 495 livres 10 ſols; part d'Acteur 31 livres.

Il finit le Mardi 21 Mars 1673, par *le Malade imaginaire* : recette 633 livres; part d'Acteur 23 livres 10 ſols.

1673 à 1674.

Regiſtre couvert en parchemin. Sur la couverture eſt marqué I & ces mots, *Regiſtre de la Troupe du Roi après ſon établiſſement rüe Mazarine, 1673.*

Au

DU THÉATRE FRANÇOIS. 321

Au haut de la premiere page commence, *en notre Hôtel rue Mazarine*, par *Tartuffe* : recette 744 livres 15 sols ; part d'Acteur 36 livres.

Il finit le Mercredi 16 Mars 1674, par l'*Ecole des Maris*, & *le Semblable à soi-même* : recette 342 livres ; part d'Acteur, 12 livres 10 sols.

1674 à 1675.

Regiſtre II commence le Vendredi 6 Avril 1674, par *les Femmes ſavantes* : recette 161 livres ; part d'Acteur, 3 livres.

Il finit le Vendredi 5 Avril 1675, par la neuvieme repréſentation de *Circé* : recette 2405 liv. part d'Acteur, 107 livres, les frais non payés.

1675 à 1676.

Regiſtre III commence le Mardi 23 Avril 1675 : on trouve à la premiere page, *la Troupe a remonté ſur le Théatre aujourd'hui Mardi 23 Avril*, par *Circé* au double : recette 1560 liv. part d'Acteur, 55 liv.

Il finit le Mardi 24 Mars 1676, par *l'Inconnu* : recette 272 livres ; part d'Acteur, 4 liv. 10 ſ.

1676 à 1677.

Regiſtre numéroté IV commence le 14 Avril 1676, par *le Tartuffe* : recette 163 livres 5 ſols ; part d'Acteur, 6 livres.

Il finit le Mardi 2 Mars 1677, par *Dom Juan* : recette 1419 livres 10 sols ; part d'Acteur 7 liv. 14 ſols.

1677 à 1678.

Regiſtre numéroté V commence le 4 Mai

Tome III. X

1677, par *Phedre*, & *le Cocu imaginaire* : recette 184 livres; part d'Acteur, 6 livres.

Il finit le Samedi 2 Avril 1678, par *le Bourgeois Gentilhomme* : recette 386 livres ; part d'Acteur, 19 livres 8 fols.

1678 à 1679.

Regiftre numéroté VI commence le Mercredi 19 Avril 1678, par *l'Avare* : recette 366 livres; part d'Acteur, 21 livres.

Il finit le Vendredi 24 Mars 1679 : recette 533 livres; part d'Acteur 41 livres 2 fols.

1679 à 1680.

Regiftre numéroté VII commence le Mardi 11 Avril 1679, par *Andromaque*, & *la Dupe amoureufe* : recette 638 livres 5 fols; part d'Acteur, 36 livres.

Il finit le Vendredi 12 Avril 1680, par la quatorzieme repréfentation d'*Agamemnon* : recette 849 livres; part d'Acteur, 43 livres 10 fols.

1680 à 1681.

Regiftre numéroté VIII commence le Mardi 30 Avril 1680, par la quinzieme repréfentation d'*Agamemnon* : recette 329 livres ; part d'Acteur, 13 livres 10 fols.

Il finit le Samedi 29 Mars, par *Polyeucte* : recette 1101 livres; part d'Acteur, 45 liv. 10 f.

1681 à 1682.

Regiftre numéroté IX commence le Lundi 14 Avril 1681, par *Iphigénie*, & *le Baron de la Craffe* : recette 918 livres 10 fols; part d'Acteur, 36 livres.

Il finit le Mardi 17 Mars 1682, par *Polyeucte* & *le Deuil* : recette 739 livres ; part d'Acteur, 28 livres.

1682 à 1683.

Le Regiſtre numéroté X commence le Mardi 7 Avril 1682, par *Rodogune*, & *le Cocu imaginaire* : recette 1025 livres 10 ſols ; part d'Acteur, 40 livres 10 ſols.

Il finit le Samedi 10 Avril 1683, par *Mariamne* : recette 420 livres ; part d'Acteur, 14 liv.

1683 à 1684.

Le Regiſtre numéroté XI commence le 26 Avril 1683, par *Andromaque* & *les Carroſſes d'Orléans* : recette 562 livres ; part d'Acteur, 20 livres.

Il finit le 24 Mars, par *Polyeucte* & *le Mariage de Rien* : recette 506 livres ; part d'Acteur, 16 livres 10 ſols.

1684 à 1685.

Le Regiſtre numéroté XII commence le Lundi 10 Avril 1684, par *la Comédie ſans titre* : recette 389 livres 15 ſols.

Il finit le Samedi 14 Avril 1685, par *Polyeucte* & *Criſpin Bel-Eſprit* : recette 794 livres ; part d'Acteur, 27 livres.

1685 à 1686.

Le Regiſtre numéroté XIII commence le Lundi 30 Avril 1685, par *Arianne* & *le Mariage forcé* : recette 388 livres ; part d'Acteur, 12 livres 10 ſols.

Il finit par *Polyeucte* & *le Florentin*, le Samedi 6 Avril 1686 : recette 775 livres 5 sols ; part d'Acteur, 27 livres.

1686 à 1687.

Le Regiſtre numéroté XIV commence, le Lundi 22 Avril 1686, par *Phedre* & *les Plaideurs* : recette 757 livres ; part d'Acteur, 26 liv. 10 ſols.

Il finit le Lundi 17 Mars 1687, par *Géta* & *le Florentin* : recette 510 livres ; part d'Acteur, 13 livres.

1687 à 1688.

Le Regiſtre numéroté XV commence le Mardi 8 Avril 1687, par *Géta* & *les Carroſſes d'Orléans* : recette 419 livres ; part d'Acteur, 10 liv. 10 ſols.

Il finit le Samedi 3 Avril 1688, par *Polyeucte* & *la Comteſſe d'Eſcarbagnas* : recette 875 livres ; part d'Acteur, 27 livres.

Petit Regiſtre XV, qui fait le double du précédent, qui commence & finit de même.

1688 à 1689.

Le Regiſtre numéroté XVI commence, *au nom de Dieu & de la Sainte Vierge*, le Lundi 26 Avril 1688, par *Iphigénie* & *Criſpin Médecin* : recette 727 livres 10 ſols ; part d'Acteur, 22 livres 10 ſols.

Il finit le Samedi 26 Mars 1689, par *Andromaque* & *le Baron de la Craſſe* : recette 979 liv. 10 ſols ; part d'Acteur, 25 livres 10 ſols.

Second Regiſtre en parchemin, ayant pour

titre, *petit Regiſtre numéroté XVI*, le même que le précédent, commence & finit de même.

1689 à 1690.

Regiſtre couvert en peau verte numéroté XVII à la premiere page, commence le Lundi 18 Avril 1689, par *Phedre & le Médecin malgré lui* : recette 1870 livres; part d'Acteur, 72 liv.

Il finit par la vingt-ſeptieme repréſentation d'*Eſope*, le Samedi 11 Mars 1690 : recette 1327 livres 10 ſols; part d'Acteur, 41 livres 17 ſols.

Second Régiſtre en peau verte numéroté XVII, le même que le précédent, commence & finit de même.

1690 à 1691.

Le Regiſtre XVIII commence le Mardi 4 Avril 1690, par *Andronic & le Concert ridicule* : recette 623 livres; part d'Acteur, 20 livres.

Il finit le Samedi 31 Mars 1691, par *Britannicus & le Secret révélé* : recette 677 livres 11 ſols 6 deniers; part d'Acteur, 19 liv. 16 ſ.

Second Regiſtre en peau verte numéroté XVIII, le même que le précédent, commence & finit de même.

1691 à 1692.

Le Regiſtre en peau verte numéroté XIX commence le Lundi 23 Avril 1691, par *Tiridate & la folle Enchere* : recette 638 livres 15 ſols; part d'Acteur, 18 livres 3 ſols.

Il finit le Samedi 22 Mars 1692, par *Polyeucte & le Baron de la Craſſe* : recette 1042 liv. 5 ſols; part d'Acteur, 37 livres 19 ſols.

Second Regiſtre en peau verte numéroté XIX, le même que le précédent, commence & finit de même.

1692 à 1693.

Le Regiſtre en peau verte numéroté XX commence le Lundi 14 Avril 1692, par *Cléopâtre* & *le Cocu imaginaire* : recette 1034 livres ; part d'Acteur, 36 livres 6 ſols.

Il finit le 7 Mars 1693, par *Polyeucte* & *Criſpin Médecin* : recette 1166 livres 15 ſols ; part d'Acteur, 41 livres 12 ſols 9 deniers.

1693 à 1694.

Le Regiſtre en peau verte numéroté XXI, commence le 31 Mars 1693, par *le Cid* & *le Cocher ſuppoſé* : recette 690 livres 15 ſols ; part d'Acteur, 22 livres 8 ſols.

Il finit le 27 Mars 1794 : recette 1087 livres ; part d'Acteur, 36 livres.

Second Regiſtre en peau verte ſans numéro, le même que le précédent, commence & finit de même.

1694 à 1695.

Le Regiſtre en peau verte numéroté XXII commence le 19 Avril 1694, par *l'Avare* : recette 175 livres 15 ſols ; part d'Acteur, 16 livres 4 ſols.

Il finit le Samedi 19 Mars 1695, par *le Bourgeois Gentilhomme* : recette 1025 livres ; part d'Acteur, 28 livres 16 ſols.

Second Regiſtre en peau verte, ſans numéro, le même que le précédent, commence & finit de même.

1695 à 1696.

Le Regiſtre en peau verte ſans numéro, étant le treizieme, commence le Lundi 11 Avril 1695, par *Judith* : recette 995 livres ; part d'Acteur, 30 livres 12 ſols.

Il finit le Samedi 7 Avril 1696, par *Polyeucte & la Sérénade* : recette 954 livres ; part d'Acteur, 32 livres 8 ſols.

Second Regiſtre ſans numéro, le même que le précédent, commence & finit de même.

1696 à 1697.

Le Regiſtre en peau verte ſans numéro, étant le quatorzieme, commence le Lundi 30 Avril 1696, par *Iphigénie & la Maiſon de Campagne* : recette 1028 livres 19 ſols ; part d'Acteur, 36 liv.

Il finit le 23 Mars 1697, par *Amphitrion & le Florentin* : recette 1337 livres ; part d'Acteur, 46 livres 16 ſols.

Second Regiſtre en peau verte, ſans numéro, le même que le précédent, commence & finit de même.

1697 à 1698.

Le Regiſtre en peau verte ſans numéro, étant le vingt-cinquieme, commence le Lundi 15 Avril 1697, par *Andromaque & le Cocher ſuppoſé* : recette 1087 livres ; part d'Acteur, 36 livres.

Il finit le Samedi 15 Mars 1698, par *Polyeucte & le Cocher ſuppoſé* : recette 1882 livres ; part d'Acteur, 72 livres.

Second Regiſtre numéroté XXV, le même que le précédent, commence & finit de même.

1698 à 1699.

Le Regiſtre en peau verte numéroté XXVI, commence le Mardi 8 Avril 1698, par *Iphigénie* & *les Plaideurs* : recette 865 livres; part d'Acteur, 27 livres.

Il finit le 4 Avril 1699, par *Gabinie* & *Pourceaugnac* : recette 1512 livres 5 ſols; part d'Acteur, 48 livres 12 ſols.

Second Regiſtre en peau verte, ſans numéro, le même pour l'année 1698, mais finiſſant le Mardi 30 Septembre par *l'Eſprit follet* : recette 470 livres 15 ſols; part d'Acteur, 10 liv. 16 ſ.

On trouve à la fin de ce Regiſtre, en le tournant à contre-ſens de la droite à la gauche, un relevé des repréſentations du mois d'Avril 1700, à commencer le Lundi 19 du même mois & de la même année 1701, juſques & compris le Vendredi 31 Décembre de la même année.

1699 à 1700.

Le Regiſtre en peau verte numéroté XXVII, commence le Lundi 27 Avril 1699, par *Nicomede* & *le Deuil* : recette 1402 livres 10 ſols; part d'Acteur, 48 livres 12 ſols.

Il finit le Samedi 27 Mars 1700, par *Polyeucte* & *l'Eté des Coquettes* : recette 1573 livres; part d'Acteur, 58 livres.

1700 à 1701.

Le Regiſtre en peau verte ſans numéro, étant le vingt-huitieme, commence le 19 Avril 1700, par *les Horaces* & *le Médecin malgré lui* :

recette nette 1420 livres 5 sols; part d'Acteur, 51 livres.

Il finit le Samedi 12 Mars, par *Polyeucte* & *Crispin Médecin* : recette nette 2134 ; part d'Acteur, 82 livres.

Second Regiſtre en peau verte, auſſi ſans numéro, le même que le précédent, commence & finit de même.

1701 à 1702.

Le Regiſtre en peau verte numéroté XXVIII commence le Mardi 5 Avril 1701, par *Phedre & le Cocher ſuppoſé* : recette 911 livres 10 ſols; part d'Acteur, 30 livres.

Il finit le Dimanche 26 Mars, par *Polyeucte & Crispin Médecin* : recette 1725 livres; part d'Acteur, 56 livres.

Second Regiſtre en peau verte ſans numéro, le même que le précédent, commence & finit de même.

1702 à 1703.

Le Regiſtre en peau verte numéroté XXIX commence le Samedi 27 Mai 1702, par *Iphigénie & le Cocher ſuppoſé* : recette 931 livres; part d'Acteur, 27 livres.

Il finit le Lundi 24 Mars 1703, par *Polyeucte & le double Veuvage* : recette 2180 livres 5 sols; part d'Acteur, 80 livres.

1703 à 1704.

Le Regiſtre en peau verte numéroté XXX commence le Lundi 16 Avril 1703, par *Britannicus & Crispin Médecin* : recette 859 livres 15 sols; part d'Acteur, 25 livres 4 sols.

Il finit le Samedi 8 Mars par *Polyeucte & Crispin Médecin* : recette 2654 livres ; part d'Acteur 100 livres.

1704 à 1705.

Le Regiſtre en peau verte numéroté XXXI commence le Mardi premier Avril 1704, par *Hypermnestre & le Mariage forcé* : recette 1029 livres ; part d'Acteur, 30 livres.

Il finit le 28 Mars 1705, par *Polyeucte & le Cocher ſuppoſé* : recette 2584 livres ; part d'Acteur, 94 livres.

1705 à 1706.

Le Regiſtre en peau verte numéroté XXXII commence le Lundi 20 Avril 1705, par *Polyeucte & Crispin Médecin* : recette 1407 livres ; part d'Acteur, 51 livres.

Il finit le Samedi 20 Mars 1706, par *Polyeucte & le Médecin malgré lui* : recette 2799 liv. 14 ſols ; part d'Acteur, 108 livres.

1706 à 1707.

Le Regiſtre en peau verte numéroté XXXIII commence le Lundi 12 Avril 1706, par *Polyeucte & le Cocher ſuppoſé* : recette 927 livres ; part d'Acteur, 27 livres.

Il finit le Samedi 9 Avril 1707, par *Polyeucte & Crispin rival de ſon Maître* : recette 2694 livres ; part d'Acteur, 105 livres.

1707 à 1708.

Le Regiſtre en peau verte ſans numéro, étant le trente-quatrieme, commence le Lundi

2 Mai 1707, par *Polyeucte* & *Crispin Médecin* : recette 909 livres; part d'Acteur, 29 livres.

Il finit le Samedi 24 Mars, par *Polyeucte* & *Attendez-moi sous l'Orme* : recette 2491 livres 6 sols; part d'Acteur, 87 livres.

Second Registre en peau verte numéroté comme ci-dessus, le même que le précédent, commence & finit de même.

1708 à 1709.

Le Registre en peau verte sans numéro, étant le trente-cinquieme, commence le Lundi 16 Avril 1708, par *Polyeucte* & *le Médecin malgré lui* : recette 1098 livres 5 sols; part d'Acteur, 33 livres.

Il finit le Samedi 16 Mars 1709, par *Polyeucte* & *le Médecin malgré lui* : recette 2947 livres; part d'Acteur, 107 livres.

Second Registre sans numéro, le même que le précédent, commence & finit de même.

1709 à 1710.

Le Registre numéroté XXXVI commence le Mardi 9 Avril 1709, par *Polyeucte* & *le Cocher supposé* : recette 1074 livres 12 sols; part d'Acteur, 34 livres.

Il finit le Samedi 5 Avril 1710, par *Polyeucte* & *la Sérénade* : recette 2804 livres 14 sols; part d'Acteur, 106 livres.

Second Registre sans numéro, le même que le précédent, commence & finit de même.

1710 à 1711.

Le Registre numéroté XXXVII commence

le Lundi 28 Avril 1710, par *Polyeucte & les Vendanges de Suresne* : recette 1090 livres 10 fols ; part d'Acteur, 32 livres.

Il finit le Samedi 21 Mars 1711, par *Polyeucte & le Port de Mer* : recette 3377 livres ; part d'Acteur, 132 livres.

Second Regiftre fans numéro, le même que le précédent, commence & finit de même.

1711 à 1712.

Le Regiftre numéroté XXXVIII commence le Lundi 13 Avril 1711, par *Polyeucte & le Cocher fuppofé* : recette 852 livres ; part d'Acteur, 24 livres.

Il finit le Vendredi 12 Février 1712, par *l'Ecole des Femmes & le Souper mal apprêté* : recette 80 livres ; part d'Acteur, néant.

Second regiftre fans numéro, le même que le précédent, commence & finit de même.

1712 à 1713.

Le regiftre fans numéro, étant le trente-neuvieme, commence le Mardi 5 Avril 1712, par *Polyeucte & le Cocher fuppofé* : recette 1079 ; part d'Acteur, 34 livres.

Il finit le Samedi premier Avril 1713, par *Polyeucte & le double Veuvage* : recette 3291 liv. part d'Acteur, 131 livres.

Second regiftre fans numéro, le même que le précédent, commence & finit de même.

1713 à 1714.

Le regiftre numéroté XL commence le Lundi

24 Avril, par *Polyeucte* & *les Vacances* : recette 1243 livres ; part d'Acteur, 40 livres.

Il finit le Samedi 17 Mars 1714, par *Polyeucte* & *le double Veuvage* : recette 4019 livres 2 sols 3 deniers ; part d'Acteur, 161 livres.

Second regiſtre, le même que le précédent.

1714 à 1715.

Le regiſtre numéroté XLI commence le 10 Avril 1714, par *Polyeucte* & *la Pariſienne* : recette 1413 livres ; part d'Acteur 46 livres.

Il finit le Samedi 6 Avril 1715, par *Polyeucte* & *Pourceaugnac* : recette 3965 livres 2 sols 6 deniers ; part d'Acteur, 157 livres.

Second regiſtre, le même que le précédent.

1715 à 1716.

Le regiſtre ſans numéro, étant le XLII, commence le Lundi 29 Avril 1715, par *Polyeucte* & *Criſpin Médecin* : recette 1623 livres 19 ſols 6 deniers ; part d'Acteur, 56 livres.

Il finit le Mardi 31 Mars 1716, par *Athalie* & *Attendez-moi ſous l'Orme* : recette 807 livres ; part d'Acteur, 15 livres.

Second regiſtre, le même que le précédent.

1716 à 1717.

Le regiſtre numéroté XLIII commence le Lundi 20 Avril 1716, par *le Bourgeois Gentilhomme* : recette 298 livres 2 ſols 6 deniers ; part d'Acteur, néant.

Il finit le Samedi 13 Mars 1717, par *Polyeucte* & *l'Ecole des Maris* : recette 1755 7 ſols 6 deniers ; part d'Acteur, 62 livres.

Second regiftre, le même que le précédent.

1717 à 1718.

Le regiftre fans numéro, étant le quarante-quatrieme, commence le Mardi 6 Avril 1717, par *Polyeucte* & *les Plaideurs* : recette 662 livres 12 fols 6 deniers ; part d'Acteur, 4 livres.

Il finit le Samedi 2 Avril 1718, par *Polyeucte* & *les trois Freres Rivaux* : recette 1920 livres 15 fols ; part d'Acteur, 70 livres.

Second regiftre, le même que le précédent.

1718 à 1719.

Le regiftre fans numéro, étant le quarante-cinquieme, commence le Lundi 25 Avril 1718, par *Polyeucte* & *les trois Freres rivaux* : recette 614 livres 12 fols 6 deniers; part d'Acteur, 14 liv.

Il finit le Mardi 17 Août de la même année, par *les Fâcheux* & *les Plaideurs* : recette 51 liv. part d'Acteur, néant.

Second regiftre, le même que le précédent.

Le regiftre fans numéro, étant le quarante-fixieme, commence après Pâque, le 15 Juillet 1718, à l'occafion des Pauvres qui entrerent dans les frais pour leur quart, par *Efope à la Ville* : recette 126 livres 10 fols. Cette repréfentation à la charge des Comédiens, à caufe des frais & du quart des Pauvres.

Il finit le Vendredi 24 Mars 1719, par *Polyeucte* & *l'Avocat Patelin* : recette 2659 livres 17 fols 6 deniers ; part d'Acteur, néant.

Troifieme regiftre, le même que le premier, commence le 15 Juillet 1718, & finit le Vendredi 24 Mars 1719.

1719 à 1720.

Le regiſtre en parchemin ſans numéro, étant le quarante-ſixieme, commence le Lundi 17 Avril 1719, par *Polyeucte* & *le double Veuvage*: recette 954 livres 7 ſols 6 deniers; part d'Acteur, 4 livres.

Il finit le Jeudi 31 Août 1719, par *l'Avare*: recette 189 livres; part d'Acteur, 4 livres.

Suite du regiſtre de 1719 à 1720 en parchemin ſans numéro, étant le quarante-ſeptieme, commence le Vendredi premier Septembre 1719, par *Mithridate*, & la premiere repréſentation du *Faucon*: recette 619 livres; part d'Acteur, 4 livres.

Il finit le Samedi 16 Mars 1720, par *Polyeucte* & *le Port de Mer*: recette nette 4871 livres 5 ſols; part d'Acteur, 182 livres.

Second regiſtre, le même que le premier regiſtre ci-deſſus ſans numéro, commence de même & finit comme celui qui en eſt la ſuite. La différence eſt que la recette de la premiere repréſentation du Lundi 17 Avril, portée dans le premier regiſtre à 954 livres 7 ſols 6 deniers, eſt dans celui-ci marquée, total pour la troupe 1029 livres 7 ſols 6 deniers; & la recette du 31 Août 1719, marquée dans le premier à 189 livres, eſt marquée par le total à 252 livres, ſans les frais & le quart des Pauvres.

1720 à 1721.

Le regiſtre en parchemin, étant le quarante-huitieme, commence le Mardi 9 Avril 1720,

par *Polyeucte* & *Crispin Médecin* : recette nette 2763 livres ; part d'Acteur, 89 livres.

Il finit le Samedi 31 Août 1720, par *Œdipe* & *la Coupe enchantée* : recette nette 787 livres 10 sols.

Suite du regiftre précédent en parchemin fans numéro, étant le quarante-huitieme, commence le premier Septembre 1720, par *le Négligent* & *les Folies Amoureufes* : recette nette 569 livres 5 fols ; part d'Acteur, 4 livres.

Il finit le Samedi 29 Mars 1721, par *Polyeucte* & *le Moulin de Javelle* : recette nette 2401 liv. 17 fols 6 deniers ; part d'Acteur, 70 livres.

1721 à 1722.

Le regiftre en peau verte numéroté XLIX, commence le Lundi 21 Avril 1721, par la dixieme repréfentation des *Machabées* & *le Mariage fait & rompu* : recette 594 livres 7 fols 6 deniers ; part d'Acteur, 4 livres.

Il finit le Samedi 21 Mars 1722, part *Polyeucte* & *l'Avocat Patelin* : recette 1404 livres 7 fols 6 deniers ; part d'Acteur, 4 livres.

1722 à 1723.

Le regiftre en peau verte fans numéro, étant le L, commence le Lundi 13 Avril 1722, par *le Cid* & *le Baron de la Craffe* : recette nette 379 liv. 12 fols 6 deniers ; part d'Acteur, 8 livres.

Il finit le Lundi 12 Octobre, par la feizieme repréfentation du *nouveau Monde* : recette 439 liv. 2 fols 6 deniers ; part d'Acteur, 4 liv.

Suite du regiftre précédent en parchemin fans numéro, étant le cinquante & unieme, commence

mence le Jeudi premier Octobre, par le début de Mademoiselle *Dufresne* dans *Rodogune*, & la vingtieme repréſentation de *l'Ouvrage d'un moment* : recette 596 livres ſans les frais ; part d'Acteur, 10 livres.

Il finit le Samedi 13 Mars 1723, par *Polyeucte* & *le Cocher ſuppoſé* : recette nette 2694 livres 7 ſols 6 deniers ; part d'Acteur, 88 livres.

Nota que dans ce regiſtre le mois d'Octobre eſt recommencé par le premier de ce mois, quoique dans le regiſtre précédent il ſoit marqué juſqu'au 12.

1723 à 1724.

Le regiſtre en peau verte ſans numéro, étant le cinquante & unieme, commence par le Mardi 6 Avril 1723, par la premiere repréſentation d'*Inès*, & *la Comteſſe d'Eſcarbagnas* : recette 1872 livres 7 ſols 6 deniers ; part d'Acteur, 35 livres.

Il finit le Samedi premier Avril 1724, par *Polyeucte* & *le Baron de la Craſſe* : recette 4551 liv. 15 ſols ; part d'Acteur, 184 livres.

1724 à 1725.

Le regiſtre en peau verte ſans numéro, étant le cinquante-deuxieme, commence le Lundi 24 Avril 1724, par *Polyeucte* & *Criſpin rival de ſon Maître* : recette nette 2239 livres 2 ſols 6 den. part d'Acteur, 4 livres.

Il finit le Samedi 17 Mars 1725, par *Polyeucte* & *l'Avocat Patelin* : recette 2619 livres ; part d'Acteur, 4 livres.

1725 à 1726.

Le regiftre fans numéro, étant le cinquante-troifieme, commence le Mardi 10 Avril 1725, par *Mariamne* & *la Foire Saint-Laurent* : recette nette 1665 livres 5 fols ; part d'Acteur, 4 liv.

Il finit le Dimanche 31 Mars 1726, par *Œdipe* & *le Talifman* : recette nette 1470 livres ; part d'Acteur, 8 livres.

1726 à 1727.

Le regiftre fans numéro, étant le cinquante-quatrieme, commence le Lundi premier Avril 1726, par *l'Avare* & *le Deuil* : recette nette 77 livres 5 fols ; part d'Acteur, 4 livres.

Il finit le Samedi 29 Mars 1727, par *Polyeucte* & *Attendez-moi fous l'Orme* : recette 1891 livres 16 fols ; part d'Acteur, 62 livres.

1727 à 1728.

Le regiftre fans numéro, étant le cinquante-cinquieme, commence le Lundi 21 Avril 1727, par *Polyeucte* & *les Fourberies de Scapin* : recette nette 461 livres 12 fols 6 deniers ; part d'Acteur, pour vingt & un jours 84 livres.

Il finit le Samedi 13 Mars 1728, par *Polyeucte* & *le Procureur Arbitre* : recette nette 2509 livres 10 fols ; part d'Acteur pour deux jours, 8 livres.

1728 à 1729.

Le regiftre numéroté LVI commence le Mardi 6 Avril 1728, par *Polyeucte* & *le Procureur Arbitre* : recette nette 876 livres ; part d'Acteur pour fix jours, 24 livres.

Il finit le Jeudi 31 Mars, par *Athalie* & *le Deuil* : recette nette 1753 livres 13 fols ; part d'Acteur, 4 livres.

1729 à 1730.

Le regiftre fans numéro, étant le cinquante-feptieme, commence le Lundi 2 Mai 1729, par *Iphigénie* & *l'Avocat Patelin* : recette nette 640 livres 10 fols ; part d'Acteur, 4 livres.

Il finit le Vendredi 24 Mars 1730, par *Polyeucte* & *le double Veuvage* : recette nette 2650 l. 4 fols ; part d'Acteur, 71 livres.

1730 à 1731.

Le regiftre numéroté LVIII, étant le foixante-deuxieme, commence le Lundi 17 Avril 1730, par *Polyeucte* & *le François à Londres* : recette nette 1224 livres 7 fols 6 deniers ; part d'Acteur pour dix-fept jours, 68 livres.

Il finit le Samedi 10 Mars 1731, par *Abfalon* & *Alcibiade* : recette nette 2031 livres ; part d'Acteur, 4 livres.

1731 à 1732.

Le regiftre numéroté LIX, étant le foixante-troifieme, commence le Mardi 3 Avril 1731, par *Polyeucte* & *la Coupe enchantée* : recette nette 846 livres 15 fols ; part d'Acteur, 25 liv.

Il finit le Samedi 29 Mars 1732, par *Polyeucte* & *l'Ecole des Amants* : recette nette 2439 livres 7 fols 6 deniers, part d'Acteur, 66 liv.

1732 à 1733.

Le regiftre numéroté LX, étant le foixante-

quatrieme, commence le Lundi 21 Avril 1732, par *Polyeucte* & *l'Amour Diable* : recette nette 460 livres 17 sols 6 deniers, part d'Acteur, 7 liv.

Il finit le Samedi 21 Mars 1733, par *Polyeucte* & *l'Ecole des Maris* : recette nette 2378 l. 5 sols ; part d'Acteur, 79 livres.

1733 à 1734.

Le regiſtre numéroté LXI, étant le ſoixante-cinquieme, commence le Lundi 13 Avril 1733, par *Guſtave* & *l'Avare amoureux* : recette nette 836 livres 5 sols ; part d'Acteur, 18 livres.

Il finit le Samedi 10 Avril 1734, par *Zaïre* & *Criſpin Médecin* : recette nette 2838 livres ; part d'Acteur, 39 livres.

1734 à 1735.

Le regiſtre numéroté LXII, étant le ſoixante-ſixieme, commence le Lundi 3 Mai, par la premiere repréſentation de *Marie Stuart* & du *Mari retrouvé* : recette 1291 livres 17 sols 6 deniers ; part d'Acteur, 34 livres.

Il finit le Samedi 6 Mars 1735, par *Zaïre* & *les trois Couſines* : recette 1953 livres ; part d'Acteur, néant.

1735 à 1736.

Le regiſtre ſans numéro, étant le ſoixante-troiſieme & le ſoixante-ſeptieme, commence le Mardi 19 Avril 1735, par *Electre* & *le Moulin de Javelle* : recette 359 livres 5 sols ; part d'Acteur, néant.

Il finit le Samedi 17 Mars 1736, par *Po-*

DU THÉATRE FRANÇOIS. 341

lyeucte & *les Bourgeoises de qualité* : recette 2196 l.
part d'Acteur, 48 livres.

1736 à 1737.

Le regiſtre numéroté LXIV, étant le ſoixante-huitieme, commence le Mardi 10 Avril 1736, par *Polyeucte* & *la Métamorphoſe amoureuſe* : recette 311 livres 12 ſols 6 deniers; part d'Acteur, 3 livres.

Il finit le 13 Octobre 1736, par *l'Enfant prodigue* & *le Médecin malgré lui* : recette 1476 liv. 15 ſols; part d'Acteur, 45 livres.

Suite du regiſtre précédent ſans numéro, étant le ſoixante-cinquieme, commence le Dimanche 14 Octobre 1736, par *la Mere coquette* & *le Magnifique* : recette 563 livres 2 ſols 6 den. part d'Acteur, 16 livres.

Il finit le Dimanche 31 Mars 1737, par *Héraclius* & *la Foire Saint-Laurent* : recette 496 liv. 16 ſols; part d'Acteur, 3 livres.

1737 à 1738.

Le regiſtre numéroté LXVI, étant le ſoixante-dixieme, commence le Lundi premier Avril 1737, par *l'Ecole des Amis* & *le Mari retrouvé* : recette 726 livres 15 ſols; part d'Acteur, 12 liv.

Il finit le Samedi 22 Mars 1738, par *Maximien* & *le Babillard* : recette 2283 livres 2 ſols; part d'Acteur, 45 livres.

Second regiſtre ſans numéro, étant le ſoixante-onzieme, le même que le précédent, excepté qu'il finit le 22 Mai 1737, par *le Cid* & *la Magie de l'Amour* : recette 477 livres, ſans part d'Acteur.

Y iij

1738 à 1739.

Le regiftre fans numéro, étant le foixante-douzieme, commence le Lundi 14 Avril 1738, par *Maximien* & la premiere repréfentation *du Fat puni* : recette 1107 livres 2 fols ; par d'Acteur, 16 livres.

Il finit le Samedi 4 Mars 1739, par *Mahomet II* & *les Vendanges de Surefne* : recette 2393 l. 2 fols 6 deniers ; part d'Acteur, 47 liv.

Nota. Il manque ici le regiftre de 1739 à 1740, c'eft-à-dire le refte de l'année 1739, depuis le 15 Mars jufqu'au premier Janvier 1740, & depuis le premier Janvier 1740 jufqu'au 24 Avril 1740, veille de l'ouverture du Théatre.

1740 à 1741.

Le regiftre fans numéro, étant le foixante-quatorzieme, commence le Lundi 25 Avril 1740, par *Athalie* & *les Vendanges de Surefne* : recette 1016 livres 3 fols 6 deniers.

Il finit le Samedi 18 Mars 1741, par *Arianne* & *l'Oracle* : recette 1325 livres 16 fols 6 deniers; part d'Acteur, néant.

1741 à 1743.

Le regiftre numéroté LXX, étant le foixante-quinzieme, commence le Lundi 10 Avril 1741, par *Abfalon* & *Crifpin Médecin* : recette 1139 liv. part d'Acteur, 25 livres.

Il finit le Samedi 10 Mars 1742, par *Athalie* & *Amour pour Amour* : recette 1955 liv 17 f. part d'Acteur, néant.

1742 à 1743.

Le regiſtre ſans numéro, étant le ſoixante-onzieme, commence le Mardi 3 Avril 1742, par *Mélanide* & *Amour pour Amour* : recette 940 livres 2 ſols ; part d'Acteur, 19 livres.

Il finit le Samedi 31 Mars 1743, par *Zaïre* & *les trois Freres rivaux* : recette 3346 livres 9 ſ. part d'Acteur, 68 livres.

1743 à 1744.

Le regiſtre ſans numéro, étant le ſoixante-douzieme, commence le Lundi 22 Avril 1743, par *Mérope* & *le triple Mariage* : recette 1970 liv. 6 ſols ; part d'Acteur, 40 livres.

Il finit le Samedi 21 Mars 1744, par *Zaïre* & *l'Epoux par ſupercherie* : recette 2306 livres 18 ſols ; part d'Acteur, 50 livres.

1744 à 1745.

Le regiſtre ſans numéro, étant le ſoixante-treizieme, commence le Lundi 13 Avril 1744, par *Zaïre* & *le Port de Mer* recette 1348 livres 8 ſols ; part d'Acteur, 24 livres.

Il finit le 3 Avril 1745, par *le Médecin par occaſion*, & *l'Ami de tout le Monde* : recette 546 liv. part d'Acteur, néant.

1745 à 1746.

Le regiſtre ſans numéro, étant le ſoixante-quatorzieme, commence le Jeudi 26 Avril 1745, par *Alzire* & *Momus Fabuliſte* : recette 618 liv. part d'Acteur, 6 livres.

Il finit le Samedi 26 Mars 1746, par *Mérope*, *l'Oracle* & *le Feu d'artifice* : recette 2821 livres 3 fols; part d'Acteur, 50 livres.

1746 à 1747.

Le regiſtre ſans numéro, étant le ſoixante-quinzieme, commence le Lundi 18 Avril 1746, par *Athalie* & *Zénéide* : recette 1105 livres; part d'Acteur, 15 livres.

Il finit le Samedi 18 Mars 1747, par *Mérope* & *le Magnifique* : recette 2419 livres 2 fols; part d'Acteur, 42 livres.

1747 à 1748.

Le regiſtre numéroté LXXV, étant le quatre-vingt-unieme, commence le Lundi 10 Avril 1747, par *Polyeucte* & *le Galant Jardinier* : recette 1443 livres 6 fols; part d'Acteur, 30 liv.

Il finit le Samedi 30 Mars 1748, par *Denis le Tyran* & *le Mariage fait & rompu* : recette 2261 livres; part d'Acteur, 30 livres.

1748 à 1749.

Le regiſtre ſans numéro, étant le ſoixante-ſeizieme, commence le Lundi 22 Avril 1748, par *Polyeucte* & *l'Impromptu de Campagne* : recette 1428 livres; part d'Acteur, 30 livres.

Il finit le Samedi 22 Mars 1749, par *Sémiramis* & *le Legs* : recette 2446 livres 6 fols; part d'Acteur, 30 livres.

1749 à 1750.

Le regiſtre ſans numéro, étant le ſoixante-dix-ſeptieme, commence le Lundi 14 Avril

1749, par *Zaïre* & *Zénéide* : recette 3295 liv. 9 fols; part d'Acteur, 75 livres.

Il finit le Samedi 14 Mars 1750, par *Polyeucte* & *les trois Coufines* : recette 3347 livres 6 fols; part d'Acteur, 72 liv.

1750 à 1751.

Le regiftre fans numéro, étant le foixante-dix-huitieme, commence le Mardi 7 Avril 1750, par *Polyeucte* & *l'Etourderie* : recette 1216 liv. 7 fols; part d'Acteur, 24 livres.

Il finit le Mercredi 24 Mars 1751, par *Athalie* & *Zénéide* : recette 3139 livres 1 fol; part d'Acteur, 75 livres.

1751 à 1752.

Le regiftre fans numéro, étant le foixante-dix-neuvieme, commence le Lundi 26 Avril 1751, par *Polyeucte* & *les Vacances* : recette 2463 livres 6 fols; part d'Acteur, 60 livres.

Il finit le Samedi 18 Mars 1752, par *Athalie* & *l'Oracle* : recette 2946 livres 19 fols; part d'Acteur, 60 liv.

1752 à 1753.

Le regiftre fans numéro, étant le quatre-vingtieme, commence le Lundi 10 Avril 1751, par *Polyeucte* & *les Précieufes* : recette 2269 liv. part d'Acteur 50 livres.

Il finit le Samedi 7 Avril 1753, par *Bérénice* & *le double Veuvage* : recette 1494 livres 6 fols; part d'Acteur, 30 livres.

1753 à 1754.

Le regiftre fans numéro, étant le quatre-vingt-

unieme, commence le Dimanche 30 Avril 1753, par *Athalie* & *le Legs* : recette 3867 liv. 18 fols; part d'Acteur, 66 livres.

Il finit le Samedi 30 Mars 1754, par *les Troyennes* & *les Adieux du Goût* : recette 2630 l. 15 fols; part d'Acteur, 27 livres.

1754 à 1754.

Le regiftre fans numéro, étant le quatre-vingt-deuxieme, commence le Lundi 22 Avril 1754, par *Athalie* & *le Legs* : recette 3000 liv. 10 f.

Il finit le Samedi 15 Mars 1755, par *Philoctete* & *les Originaux* : recette 3213 17 fols; part d'Acteur, 60 livres.

1755 à 1756.

Le Regiftre fans numéro, écrit à la main, étant le quatre-vingt-troifieme, commence le Mardi 8 Avril 1755, par *Athalie* & *le Rendez-vous* : recette 2990 livres.

Il finit le Mercredi 31 Mars 1756, par *Amphitrion* & *le Mercure Galant* : recette 1992 liv.

1756 à 1757.

Le regiftre fans numéro, étant le quatre-vingt-quatrieme, commence le Vendredi 26 Avril 1756, par *Athalie* & *l'Etourderie* : recette 2969 livres.

Il finit le Samedi 26 Mars 1757, par *Polyeucte* & *le Magnifique* : recette 3206 livres.

1757 à 1758.

Le regiftre fans numéro, écrit à la main comme le précédent, étant le quatre-vingt-cinquieme,

commence le Lundi 28 Avril 1757, par *Athalie* & *Zénéide* : recette 3065 livres.

Il finit le Samedi 11 Mars 1758, par *Inès* & *le Magnifique* : recette 129 livres 17 sols.

Second regiſtre de 1757, étant le quatre-vingt-ſixieme, commence le Mercredi 2 Novembre 1757, par *le Duc de Foix* & *le Conſentement forcé* : recette 36 livres 18 ſols.

Il finit le 11 Mars 1758 comme le précédent.

Le troiſieme regiſtre de 1757, étant le quatre-vingt-ſeptieme, commence comme le précédent & finit de même.

Le quatrieme regiſtre de 1757, couvert en parchemin, étant le quatre-vingt-huitieme contrôle de recette, commence le Mercredi 26 Octobre 1757 : nouvelle Régie.

Il finit le Lundi 31 Juillet 1758, par *Iphigénie* & *le Préjugé vaincu* : recette 1656 liv.

Le cinquieme regiſtre couvert en parchemin commence comme le précédent & finit de même ſur le contrôle de la dépenſe.

1758 à 1759.

Regiſtre couvert en peau verte ſans numéro, étant le quatre-vingt-neuvieme, commence le Mardi 4 Avril 1758, par la premiere repréſentation d'*Aſtarbé* & *le Galant Jardinier* : recette 1850 livres.

Il finit le Mercredi 31 Janvier 1759, par *Médée* & *l'Etourderie*, 327 l. & le premier Février 1759, par *Mélanide* & *la Pupille* ſans comptes.

Second regiſtre en parchemin verd, filet doré, ayant pour titre, *Recette*, commence le Lundi premier Janvier 1759, & finit le Mercredi 28

Février, par la premiere repréfentation de *Titus* & *l'Impromptu de Campagne* : recette 4357 liv.

1759 à 1760.

Le regiftre fans numéro, couvert en parchemin, étant le quatre-vingt-dixieme, commence le Lundi 23 Avril 1759, par *les Troyennes* & *le Legs* : recette 242 liv.

Il finit par la clôture le Samedi 22 Mars 1760, par *Hypermneftre* & *la Surprife de l'Amour* : recette 156 livres.

Regiftre contenant quatre-vingt-douze feuilles pour fervir à inftruire les Délibérations du Confeil de la Comédie Françoife, lefquelles Délibérations commencent au numéro 9, *recto*; il renferme les années 1763, 1764, 1765, 1766, 1767, 1768; & je l'ai trouvé fini au 15 Février 1769.

Déficit des Regiftres.

Du Lundi premier Août 1720, le Théatre fermé, je ne fais pour quoi.

Ici le regiftre de 1718 à 1719 eft fini; & je n'ai point trouvé la fuite d'Août, Septembre, Octobre, Novembre, Décembre.

Du Samedi 16 Mars 1720, clôture du Théatre.

Du Samedi 31 Août 1720, clôture du Théatre par *Œdipe* & *la Coupe enchantée*; il manque ici Septembre, Octobre, Novembre, Décembre, Janvier, Février, Mars & les premiers jours d'Avril 1721.

TITRES

Des Actes nécessaires aux Comédiens François, qui constatent l'origine & les progrès de leur établissement depuis mille quatre cents deux jusqu'en mille sept cent soixante-cinq (a).

TITRES

Et autorités qui attestent la protection particulière dont nos Rois ont honoré le Spectacle François.

LETTRES-Patentes de *Charles VI*, du 4 Décembre 1402, regiſtrées au Châtelet, le 12 Mars 1403, en faveur des *Maîtres Gouverneurs & Confreres de la Confrairie de la Paſſion & Réſurrection de Notre-Seigneur*, fondée dans l'Egliſe de la Sainte-Trinité à Paris.

Confirmation des Privileges de la Confrairie par Lettres-Patentes du Roi *François Premier*, du mois de Janvier 1518.

Idem. Par *Henri II*, du mois de Janvier 1554.
Idem. Par *François II*, du mois de Mars 1559.
Idem. Par *Henri III*, en 1575.

―――――――――――――――

(a) On trouvera au Greffe de la Comédie une partie de ces titres, mais il y en a beaucoup d'égarés, & plusieurs autres dont on a négligé de lever des expéditions; il est très-important qu'ils soient tous recouvrés, remis dans un nouvel ordre, imprimés, & que chaque Comédien puisse en avoir un exemplaire: car souvent on laisse perdre ses Privileges, faute d'en connoître l'étendue. Depuis cette note, le tout a été rectifié & remis en ordre.

Idem. Par *Henri IV*, au mois d'Août 1597, regiſtrées en Parlement le 28 Novembre 1598.

Idem. Par *Louis XIII*, du mois de Décembre 1612, regiſtrées en Parlement le 29 Janvier 1613.

Idem. Par *Louis XIII*, du mois d'Avril 1641, regiſtrées en Parlement le 24 Avril de la même année.

Arrêts, Actes, & forme de nouvel établiſſement ſous le regne de Louis XIV.

Arrêt du Conſeil d'Etat du Roi rendu ſur la requête du ſieur *Soulas de Floridor*, Comédien de l'Hôtel de Bourgogne, qui déclare que la qualité de Gentilhomme ne peut être incompatible avec le titre de Comédien, du 10 Septembre 1665.

Ordonnance adreſſée à M. *de la Reynie*, Lieutenant-Général de Police, pour former la réunion des Comédiens de l'Hôtel de Bourgogne à ceux de la rue Mazarine, en date du 21 Octobre 1680 (*a*).

Noms de MM. les premiers Gentilhommes de la Chambre du Roi, des Secretaires d'Etat ayant le département de Paris, des Lieutenants-Généraux de Police, & des ſieurs Intendants des Menus-Plaiſirs de Sa Majeſté, depuis 1680 juſqu'en 1765.

Brevet de douze mille livres de penſion accordées par le Roi à ſes Comédiens François, du 24 Août 1682.

(*a*) Ouverture du Théatre de la rue Mazarine, du 25 Août 1680, par *Phedre* & *les Carroſſes d'Orléans.*

Acte pour conftater l'achat des maifons & emplacements du nouvel Hôtel de la rue des Foffés Saint-Germain-des-Prés, du 27 Septembre 1687.

Arrêt du Confeil d'Etat du Roi, qui autorife l'achat des maifon & emplacement pour la conftruction du nouvel édifice, du premier Mars 1688 (a).

Acte pour ftipuler les dépenfes du nouvel édifice, du 23 Juin 1692.

Plan par coupe & élévation du nouvel édifice, levé & coté par M. *Blondel*, fur les deffins de M. *Dorbay*, Architecte du Roi.

Arrêts du Parlement, portant Réglement pour la faifie des tiers de parts; le premier, du 2 Juin 1693; le fecond, du 25 Décembre 1709; le troifieme, du 14 Janvier 1716; & le quatrieme, du 2 Août 1717.

Acte pour conftituer la rente de deux cents cinquante livres à Mgr. le Cardinal *de Fuftemberg*, Abbé de Saint-Germain-des-Prés, comme Seigneur fieffé du Fauxbourg Saint-Germain, du 24 Août 1695.

Ordonnance du Roi pour lever un fixieme en fus fur le prix des places au Spectacle, en faveur de l'Hôpital-Général, du 25 Février 1699.

Ordonnance du Roi confirmative de la précédente, du 30 Août 1701.

Hiftorique des procédures des Comédiens François contre les Acteurs Forains, depuis 1702 jufqu'en 1709.

Savoir, plufieurs Sentences de Police: la

(a) Le Théatre de la rue des Foffés Saint-Germain ouvert le Lundi 18 Avril 1689, par *Phedre* & *le Médecin malgré lui*.

premiere, en 1702; la seconde, le 27 Juin 1703; la troisieme, le 15 Février 1704; la quatrieme, le 19 Février 1706; la cinquieme; le 15 Mars 1706; & la sixieme, le 9 Septembre 1707.

Arrêts du Parlement confirmatifs des précédentes Sentences : savoir, le premier, du 22 Février 1707; le second, du 21 Mars 1708; & le troisieme, du 2 Janvier 1709.

Régence & Minorité du Roi.

Ordonnance du Roi pour lever un neuvieme en sus sur le prix des places au Spectacle, en faveur de l'Hôtel-Dieu de Paris, du 10 Février 1716.

Ordonnance du Roi confirmative de la précédente, du 4 Mars 1719.

Don gratuit de dix mille livres accordé par le Roi à ses Comédiens François, en faveur de la naissance de Mgr. *le Dauphin*, né le 4 Septembre 1729.

Ordonnance du Roi qui permet de lever trois cents livres pour les frais de la Comédie avant la perception du neuvieme accordé à l'Hôtel-Dieu, du 6 Octobre 1736.

Don gratuit de soixante-douze mille livres accordé par le Roi à ses Comédiens François, pour les dédommager des pertes occasionnées par la guerre, en 1743.

Brevet de dix mille livres de gratification annuelle accordé par le Roi à ses Comédiens François sur la caisse des Menus-Plaisirs, en 1744.

Don

Don gratuit de douze mille livres accordé par le Roi à ses Comédiens François, en faveur du premier mariage de Mgr. *le Dauphin*, marié le 26 Février 1745.

Don gratuit de neuf mille livres accordé par le Roi à ses Comédiens François, en faveur du second mariage de Mgr. *le Dauphin*, marié le 10 Février 1747.

Lettres-Patentes du Roi enregistrées en Parlement, en faveur de M. *de Crébillon*, qui déclarent insaisissables les parts des Auteurs, comme produit des Ouvrages de génie.

Brevet de deux mille livres annuelles accordées par le Roi à ses Comédiens François pour partie du Supplément de la paie de la garde françoise établie au Spectacle le premier Avril 1751.

Don gratuit de vingt mille livres accordé par le Roi à ses Comédiens François, pour réparation de leur Salle, le premier Avril 1753.

Nouvel établissement des Comédiens François, formé sous les auspices & par les bontés du Roi régnant.

Arrêt du Conseil d'État du Roi, portant forme de nouvel établissement pour les Comédiens François, du 18 Juin 1757, annullant en tant que de besoin les actes détaillés ci-dessous, qui faisoient partie de leur ancienne constitution (*a*).

―――――――――――――――――――

(*a*) Il est nécessaire que ces actes demeurent au Greffe dans leur entier; mais il suffit que dans le recueil imprimé qui en sera donné aux Comédiens, il n'y ait que les titres.

Premier Acte concernant la clause des Pensions de retraite, & d'autres payées à la Troupe par les nouveaux reçus, du 3 Janvier 1681.

Deuxieme Réglement de Madame *la Dauphine*, des 23 Avril & 29 Octobre 1685.

Troisieme Acte qui ratifie le Réglement de Madame *la Dauphine*, du 4 Mars 1686.

Quatrieme Réglement de Police intérieure, fait par les Comédiens, du premier Avril 1697.

Cinquieme Réglement de Police donné aux Comédiens par MM. les Premiers Gentilshommes de la Chambre du Roi, du 15 Novembre 1719.

Sixieme Acte qui fixe le fonds de la part à 13130 livres 15 sols, & le fonds de l'établissement à 302007 livres 5 sols, du 27 Mars 1705.

Septieme Acte, par lequel on accorde 1200 livres de retraite à chaque Comédien pour sa contribution de la dépense du magasin & des décorations, du 5 Septembre 1735.

Réglement pour la Police intérieure des Comédiens François, par MM. les Premiers Gentilshommes de la Chambre du Roi, daté du 23 Décembre 1757, avec les additions qui y ont été jugées nécessaires; remises en un seul ordre au premier Avril 1765.

Réglement particulier pour la Police de l'Orchestre, de la Danse, des Postes comptables & autres, du premier Avril 1758.

Acte de Société des Comédiens François du 9 Juin 1758.

Arrêt du Conseil d'Etat du Roi rendu sur la requête des Comédiens François, en interprétation de plusieurs articles de l'Arrêt du Conseil du 18 Juin 1757, & en demande à Sa Ma-

jefté de Lettres-Patentes en date du 12 Janvier 1759.

Hiftorique de la nouvelle forme du Théatre, par M. *Colardeau*, du premier Avril 1759.

Plan par élévation de l'édifice de la Comédie, avec les changements qui y ont été faits, levé par M. *Desbœufs*, Architecte-Expert des bâtiments du Roi, Mai 1759.

Lettres-Patentes du Roi données fur requête des Comédiens François, portant folidité de leur établiffement, du 22 Août 1761.

L'Arrêt du Parlement portant enregiftrement des Lettres-Patentes énoncées ci-deffus, du 4 Septembre 1761.

Arrêt du Parlement qui déclare la nullité de la demande du neuvieme des Auteurs, paffé le tems de la prefcription, 1761.

Acte d'abonnement avec les Adminiftrateurs fupérieurs des Hôpitaux de Paris, du premier Avril 1762.

Brevet de S. A. M. le Prince *de Lambesk*, grand Ecuyer de France, portant permiffion de faire porter la petite livrée du Roi au Suiffe de l'Hôtel & aux Gagiftes de la Comédie, du 16 Septembre 1762.

Le Répertoire général de la Comédie, par diftribution fixe d'emplois, du premier Avril 1765.

État actuel de la fituation de la Comédie, par rapport à fes finances, ainfi que le tableau de fa dépenfe annuelle & journaliere, du premier Avril 1765.

Le tableau de tous les Comédiens reçus depuis 1680 jufqu'au premier Avril 1765.

Récapitulation des dons du Roi à ses Comédiens en Société.

Pension de 12000 liv. pour 83 ans . 996000 liv.
Gratificat. de 10000 l. pour 20 ans . 200000
Garde Milit. 2000 liv. pour 13 ans . 26000
Dons gratuits, en 1729 . . . 10000
En 1743 72000
En 1745 12000
En 1747 9000
En 1753 20000
En 1757 276023

1621023 liv.

Sans comprendre les pensions particulieres & les nourritures de Versailles & de Fontainebleau.

En quatre-vingt-cinq ans; ce qui produit par an 19070 livres 17 sols 3 deniers, & par part 829 livres 3 sols 5 deniers.

PIECES NOUVELLES

Reçues au Théatre François, selon les dates de leur réception, dont le tableau étoit dans les Foyers, & qui en a été retiré.

TRAGÉDIES.

LOREDAN, *Fontanelle.*
Zuma, *le Fevre.*
Virginie, *de Chabanon.*

Barnevelt, *le Mierre.*
Paris sauvé, *Sedaine.*
Gabrielle de Vergy, *de Belloy.*
Les Adieux d'Hector & d'Andromaque, *Clairfontaine.*
Hugues-le-Grand, *Gudin.*
Les Barmecides, *la Harpe*, jouée en 1758.
Médée, *Clément*, jouée en 1779.
Alceste, *Dorat.*
Gabrielle d'Estrées, *Sauvigny*, jouée à Versailles.
Coriolan, *Gudin*, jouée en 1776.
Admette & Alceste, *Ducis*, jouée en 1778.
Menficofs, *la Harpe*, jouée à la Cour.
Abimelech, *Audebez.*

GRANDES COMÉDIES.

La confiance trahie, *Bret*, jouée en 1763.
L'Ecole des mœurs, M. *de Falbaire*, jouée en 1776.
L'Avare fastueux, *Goldoni.*
Les principes à la mode, *Colardeau.*
L'Egoïsme, *Cailhava*, jouée en 1777.
Les Soubrettes, *Laujon*, jouée en 1777.
L'Homme personnel, jouée en 1772.
Le malheureux imaginaire, *Dorat*, jouée en 1776.
Le Chevalier de Grammont, *Dorat*, jouée en 1778.
La fausse Inconstance, *ou* le Triomphe de l'Honnêteté.

PETITES PIECES.

Abdolonime, *Collet*, jouée en 1773.
Le Gentilhomme campagnard, *du Vevre*.
La Fleur d'Agathon, *Marin*.
L'heureux Mensonge, *Marin*.
Les Statues.
Le Satyrique, *Palissot*.
L'Ami du Mari, *ou* les Mœurs à la mode.
Le Quiproquo.
Laurette.
L'Antipathie contre l'amour, *du Doyer*, jouée en 1780.
L'Innocence de Cythere.
Le bon Ami.
Les vieux Epoux.
La Charge à vendre.
L'Amant bourru, *Monvel*.
L'Aveugle par crédulité, *Fournelle*, en 1778.
Le Cadet de famille, *Fontaine Malherbe*.
Le Couronnement de Télémaque.
La Soumission de Paris à Henri IV, *Desfontaines*.
L'Impertinent.
La Rupture, *ou* le mal-entendu, Madame *de* Lorme, jouée en 1766.

AVIS.

Tout ce qui eſt relatif à l'Hiſtorique du Théatre François *intéreſſe trop tous ceux qui en ſont les Amateurs, pour ne pas leur procurer l'agrément & le plaiſir de mettre ici ſous leurs yeux une Brochure de M. de Cailhava qui avoit échappé à mes recherches pendant l'impreſſion de cet Ouvrage. Après l'avoir lue, je l'ai trouvée ſi-bien faite, & ſi propre à contribuer à la gloire de la Scene Françoiſe, que j'ai cru devoir demander par grace à cet Auteur éclairé, de trouver bon que je la plaçaſſe dans cet Ouvrage. La politeſſe qui lui eſt auſſi naturelle que ſes talents, me l'a fait accorder ſur le champ; ce qui eſt un témoignage de plus de ſon attention à continuer à plaire au Public: tout autre que moi n'eût peut-être*

pas hasardé cet objet de comparaison ; mais ayant préféré toute ma vie l'équité à un amour-propre mal entendu, je conviens franchement que le ton de M. de Cailhava, pour le genre dramatique, est lumineux & fort au-dessus du mien.

LES CAUSES

DE

DE LA DÉCADENCE

DU THÉATRE,

ET LES MOYENS

DE LE FAIRE REFLEURIR,

Extrait de l'Art de la Comédie,

Par M. DE CAILHAVA.

AVERTISSEMENT.

CES réflexions composent, pour la plupart, le dernier chapitre d'un Ouvrage intitulé, *l'Art de la Comédie*, &c. que je donnai en 1772. J'ose dire qu'elles ont fait quelques sensations, puisqu'on n'a pas dédaigné de les copier en entier dans plusieurs Ouvrages (1), & qu'elles sont assez généralement adoptées ; mais comme tout s'altere peu-à-peu, qu'on perd de vue les véritables sources, ou qu'on les empoisonne, l'on publie, dans les foyers surtout, que ces mêmes réflexions sont dans un Mémoire secret que j'ai présenté contre les Comédiens. Jamais un écrit clandestin ne sortira de ma plume ; j'ambitionne trop de lui voir quelque gloire, pour la consacrer à l'infamie.

J'ai cru découvrir les véritables causes de la décadence du Théatre ; j'ai cru entrevoir les moyens de le rétablir, je les ai indiqués, je pense, avec cette honnête &

―――――――

(1) Voyez les excellentes Observations sur l'Art du Comédien, de M. *d'Hannetaire*.

noble fierté qui convient aux Gens de Lettres ; & je les remets fous les yeux du public, pour prouver que mes remarques ne font pas d'un timide anonyme. Voué par goût au Théatre, je n'ai d'autre intérêt que fa gloire. Heureux fi je pouvois fouftraire mes jeunes rivaux aux défagréments qui retréciffent le génie ! & fi je contribuois à faire refleurir un Art que l'Acteur ordinaire voit comme un état purement méchanique, mais que nos vrais Comédiens regardent comme la plus belle carriere qui puiffe les conduire à l'immortalité, fur les pas des Génies créateurs.

LES CAUSES
DE
DE LA DÉCADENCE
DU THÉATRE,
ET LES MOYENS
DE LE FAIRE REFLEURIR.

LE Théatre François, ce Théatre élevé sur les ruines de tous les autres ; ce Théatre, l'objet de l'admiration & de la jalousie des Nations policées ; ce Théatre qui a si bien contribué à porter la Langue françoise dans tous les pays où l'on sait lire ; ce Théatre enfin, que les Peuples instruits veulent voir chez eux, ou qu'ils tâchent d'imiter, est aujourd'hui sacrifié au mauvais goût dans le sein de cette même Capitale où il prit naissance, & qu'il couvrit de gloire.

Nos voisins, corrigés par nos bons modeles, & riches des traductions ou des imitations de nos meilleures Pieces, sont honteux pour nous

de nous voir ramaſſer chez eux avec ſoin les rapſodies, les extravagances que nos anciens chefs-d'œuvres les inſtruiſirent à mépriſer. Nous ſeuls ne rougiſſons point de notre aviliſſement. A la place de ces traits mâles, vrais, vigoureux, qui démaſquent le cœur humain, qui agrandiſſent l'ame, qui nous initient dans la connoiſſance ſi néceſſaire de nous-mêmes, qui nous développent enfin la nature, nous ſubſtituons hardiment des colifichets, des enluminures, des ſituations traînées dans les plus miſérables Romans, des Pieces qui ne décelent pas la moindre connoiſſance du cœur humain, & qui annonceroient auſſi peu d'imagination ſi elles n'étoient remplies de caracteres imaginaires.

La décadence de notre Théatre eſt ſi claire, ſi viſible, que nous ſommes forcés de l'avouer nous-mêmes, malgré notre orgueil ; on le dit hautement dans tous les cercles, au ſpectacle même, ſur-tout aux repréſentations des nouveautés. Les Auteurs écrivent que c'eſt la faute des Comédiens & du Public ; de ſon côté le Public en accuſe les Auteurs & les Comédiens ; ceux-ci ne manquent pas de s'en prendre aux premiers : diſons mieux, tous ſont victimes de la décadence du Théatre, tous y contribuent ; mais tous y ſont entraînés par une cauſe premiere. Nous la développerons bientôt : il eſt bon auparavant de détruire une idée très-fauſſe qu'on a ſur ce ſujet.

« La nature épuiſée n'enfante plus, dit-on, » de grands hommes ». Qu'elle erreur ! la Nature, toujours également féconde, toujours

également bonne-mere, se plaît à faire naître dans chaque siecle un certain nombre de talents dans tous les genres; & chacun de ces talents languit ou produit des fleurs & des fruits en abondance, selon qu'il est plus ou moins secondé par les circonstances. Elles seules étouffent le génie dans son berceau, ralentissent ses progrès, ou couronnent ses efforts. Cette vérité est si bien accréditée parmi les personnes instruites, qu'il suffit d'indiquer en passant ce qui fit fleurir les Arts dans ces jours heureux, où ils enfanterent des merveilles.

Du temps de *Philippe*, la Grece ne craignant plus d'être envahie par des barbares, ses citoyens pouvoient s'occuper de leurs plaisirs, & donner aux gens à talent cette attention qui les encourage avec tant de succès. Le titre d'homme de génie égaloit l'homme sans naissance à ce qu'il y avoit de plus grand & de plus important dans l'Etat. Jugeons de l'empressement des Artistes à perfectionner des talents auxquels ils devoient la considération, par l'ardeur que nous remarquons dans nos contemporains pour amasser cet or qui la donne si bien aujourd'hui.

Quand *Virgile*, *Horace*, *Tibulle*, firent tant d'honneur à Rome, cette capitale étoit florissante & goûtoit les douceurs du repos sous le gouvernement d'un Prince ami des Muses. D'ailleurs *Auguste* vouloit faire un bon usage de son autorité naissante; les richesses, les honneurs, les distinctions voloient au-devant du mérite.

Nous avons vu sous deux Papes consécutifs les Arts en vigueur, parce que ces deux Souve-

rains defiroient de laiffer des monuments illuftres de leur pontificat, & qu'ils étoient par conféquent forcés de rechercher dans tous les genres des Artiftes qui vouluffent les immortalifer en s'immortalifant eux-mêmes.

François I^{er}, & *Henri VIII* furent jaloux de leur réputation; & leur émulation paffa dans l'ame des Savants qu'ils favorifoient.

Le regne de *Louis XIV* fut un temps de profpérité pour les Arts & les Lettres, parce que ce Prince fit les établiffements les plus favorables aux hommes de génie, & que *Colbert* s'attachoit à récompenfer les perfonnes qui fervoient bien fon Maître, préférablement à celles qui lui faifoient une cour fervile. Il offroit fa protection au vrai mérite, lui épargnoit la honte de la mendier, & fur-tout celle d'avoir pour concurrents des rivaux indignes de cet honneur : le talent étoit alors un patrimoine.

La poftérité comptera parmi nous dix Peintres fameux, plufieurs Sculpteurs, grand nombre d'Architectes illuftres, & dira : « Tant d'Ar-
» tiftes diftingués n'ont pu faire des progrès
» qu'au fein d'un pays où les talents naiffants
» trouvent des reffources gratuites chez des
» Maîtres entretenus par la générofité du Mo-
» narque; tant d'Artiftes diftingués n'ont pû
» fe perfectionner que dans un pays où l'Eleve,
» parvenu au point de laiffer entrevoir la moin-
» dre étincelle de génie, eft envoyé à grands
» frais dans l'ancienne patrie des Beaux-Arts,
» peut s'y enrichir des plus belles connoiffances,
» & revenir, précédé de fa réputation, dans
» la capitale, pour être accueilli dans le Palais
» des Rois ». Toutes

Toutes les Sciences, depuis les plus abstaites jusqu'aux plus faciles, ont chez nous des Ecoles gratuites & des récompenses; les Arts de pur agrément y sont même accueillis avec la plus grande distinction, couronnés des mains de la fortune : soyons surpris sur-tout que l'Art dramatique, le plus beau sans contredit, le plus difficile, le plus propre à former l'ame & les mœurs des citoyens, & le plus sûr de donner l'immortalité à ses protecteurs, ait été négligé au point de plonger dans le découragement ceux qui l'exercent, & de les soumettre à des démarches avilissantes, si quelque chose au monde pouvoit avilir un homme à talent qui se respecte.

Thalie & *Melpomene* languissent : pourquoi ? « Parce que mille abus se sont glissés à la Comédie, me répondra-t-on ; parce que les ouvrages dans le mauvais genre y sont seuls en crédit ; parce que la cabale, la protection y tiennent lieu de mérite ». Tout cela précipite en effet la décadence & la chûte du Théatre ; mais rien de tout cela n'en est la primitive cause : la voici. C'est le privilege exclusif accordé à une seule Troupe sur les choses les plus libres, les plus franches, les plus respectées chez toutes les nations, c'est-à-dire, le plaisir du Public, les talents & le génie.

Ce que j'avance paroît-il un paradoxe ? Il est aisé de faire voir le contraire. Loin de nous sur-tout la pitoyable affectation de déclamer avec humeur contre les Comédiens : loin de nous sur-tout la plus petite envie de dégrader leur profession ; elle est estimable comme toutes

les autres, quand on y porte des fentiments honnêtes & du talent. Ne difons que ce que nous voyons journellement, ce que nous éprouvons, ce dont conviennent les vrais Comédiens, c'eft-à-dire ceux qui, voués au Public par le defir de fe faire un nom, s'écrient journellement : « Ah ! pauvre Comédie ! pauvre Co-
» médie ! que deviens-tu ? qu'es-tu devenue » ? qui gémiffent de voir l'efprit de parti, la haine, la trahifon régner dans une carriere où la gloire devroit feule enfanter une honnête rivalité ; ceux enfin qui, défefpérant de pouvoir arrêter le défordre, tombent dans l'indifférence fi funefte aux talents, & achevent nonchalamment leur carriere en comptant par leurs doigts, non les couronnes qu'ils ont encore à cueillir, mais les défagréments qu'ils ont à effuyer.

Une Troupe munie d'un Privilege exclufif, peut malheureufement dire à la France entiere :
« Nous ne voulons vous donner dans le courant
» de cette année, qu'une ou deux nouveau-
» tés, encore ferez-vous forcée de les prendre
» dans le genre, qu'il nous plaira d'adopter.
» Si vous voulez rire, nous prétendons que
» vous pleuriez ; defirez-vous pleurer, nous
» vous forcerons à rire. N'eft-il pas en notre
» pouvoir de jouer ce que nous voulons, de
» recevoir les mauvaifes Pieces, de condamner
» à l'oubli les bonnes, de favorifer les Auteurs
» médiocres, de dégoûter ceux qui pourroient
» foutenir la Scene » ? Une Troupe qui jouit d'un privilege exclufif, peut enchaîner le génie, lui arracher fes aîles, & lui dire : « Il n'eft plus

» queſtion de prendre l'eſſor, & de t'élever à
» ton gré dans les nues : il faut te modeler à
» notre taille, à nos geſtes. Sois notre eſclave.
» Si tu te gliſſes dans le ſanctuaire des Arts,
» que ce ſoit ſous nos auſpices ; ou loin de
» nous, loin du Théatre, ton audace infruc=
» tueuſe ».

Il ſuffit de penſer, pour ſentir qu'un pouvoir auſſi illimité, auſſi deſpotique n'a pu que dé= truire le Théatre. Je crois que le moyen le plus facile, le plus prompt, ajoutons le ſeul propre à rétablir ſa gloire, ſeroit une ſeconde Troupe Françoiſe. Parcourons rapidement l'hiſ- toire de toutes les Pieces, depuis l'inſtant où elles ſont offertes aux Comédiens juſqu'après leur repréſentation ; les preuves de ce que j'avance s'accumuleront naturellement, & de= viendront, je penſe, très-convaincantes.

Vous liſez les ouvrages des Anciens : le deſir de vous illuſtrer ſur la Scene s'empare de votre cœur ; il vous dévore ; vous lui ſacrifiez vos veilles : elles ne ſont pas inutiles ; vous enfan- tez une Piece, vous la préſentez, vous deman- dez une lecture ; ſouvent vous attendez la ré- ponſe pendant quatre ans : l'impatience vous prend ; vous renoncez à une carriere ſi déſa- gréable, ou bien l'incertitude vous tient long- temps dans l'oiſiveté. Admettons une ſeconde Troupe : vous allez la prier de décider votre ſort : que dis-je ? la premiere, moins occupée ou plus empreſſée, ne vous fait pas languir.

Les Comédiens, avant de s'aſſembler, veu- lent ſavoir ſi la Piece eſt digne d'être lue à l'aſ=

A a ij

semblée générale. Rien n'est plus juste. On charge un Comédien de l'examiner. C'est dans ses mains que votre sort est remis ; il peut à son gré vous fermer ou vous ouvrir les premieres avenues du Temple de Mémoire : reste à savoir s'il est assez éclairé pour juger de l'effet que la Piece peut produire au Théatre ; si elle est dans le genre qu'il aime ou qu'il protege ; s'il est lui-même votre ami ou votre ennemi ; s'il ne voudra pas favoriser un autre Auteur. Que de choses n'avez-vous pas à craindre, sur-tout quand vous vous rappellez que *le Glorieux* est resté pendant trois ans sur le ciel du lit de *Dufresne* ; que *la Métromanie* n'auroit jamais été lue sans la protection d'un Ministre ! Admettons une seconde Troupe, vos craintes disparoissent. La premiere a grand soin de nommer un Juge aussi connoisseur qu'impartial ; lui-même craint que votre Piece, s'il la condamne, ne soit jugée différemment par l'autre Troupe, & que sa mauvaise foi ou son ignorance ne paroisse au grand jour.

Vous êtes admis à la lecture ; vous la faites en tremblant. Malheur à vous, si vous n'avez pas eu soin de vous ménager un parti, en promettant les meilleurs rôles ; si vous avez dédaigné de faire votre cour à *Marton*, si vous avez riposté aux épigrammes de *Clitandre*, si vous n'avez pas composé de petits vers pour *Angélique*, si vous n'avez pas constamment applaudi *Dorimene* ! que sais-je ! Malheur encore à vous, si vous n'avez pas une jolie figure ! il va peut-être vous en coûter le fruit de mille veilles. On

vous juge, vous frémiffez : on recueille les voix, une feule fait pencher la balance ; la Piece eft rejetée. Vous avez beau dire que rien n'eft plus ridicule que cette diverfité de fentiments fi oppofés les uns aux autres : vous avez beau faire voir combien il eft abfurde qu'un ouvrage de génie fur lequel les gens de l'art peuvent à peine prononcer après l'avoir examiné à tête repofée, foit condamné à l'oubli fur une fimple lecture faite en l'air dans une affemblée tumultueufe : vous avez beau vous écrier que vous ne comprenez pas comment que des perfonnes, fort aimables d'ailleurs, mais qui étoient avanthier occupées de toute autre chofe que de la Comédie, peuvent aujourd'hui, moyennant leur ordre de réception, avoir acquis tout de fuite la connoiffance néceffaire pour juger les productions de l'art le plus compliqué & le plus étonnant (1) : vous avez beau repréfenter modeftement que vous pouvez avoir mal lu, que vos Juges peuvent s'être trompés comme ceux qui refuferent jadis la *Mélanide* de *la Chauffée*, *l'Œdipe* de M. *de Voltaire*, & quantité de nos

(1) Je fouffre pour les Comédiens, quand je vois le Public fe faire un jeu de caffer leurs Arrêts. Ce n'eft pas qu'il n'y ait parmi eux de bons Juges ; mais il eft impoffible que les détails, lus avec prétention, n'éblouiffent la plus grande partie d'une affemblée nombreufe, & ne faffent perdre de vue le fonds, la contexture, enfin la machine, qui feule doit produire le grand effet au Théatre. Je voudrois qu'avant de lire aux Comédiens une Piece écrite, on leur en préfentât un fimple canevas : les defauts ne feroient pas mafqués, les véritables beautés feroient plus frappantes, les corrections plus faciles à indiquer ; les jeunes Acteurs, les Actrices, fe familiariferoient avec la charpente d'une Piece ; & les Auteurs feroient forcés d'en faire.

meilleures Pieces; tout cela eft inutile, fi vous n'avez les plus grandes protections. Admettons une feconde Troupe; la premiere ne regardera plus comme une chofe de peu de conféquence qu'un ouvrage foit refufé ou reçu : les petites haines, les raifons particulieres ne l'emporteront plus fur l'intérêt général devenu très-preffant : on écoutera attentivement, & l'on réfléchira avant de rejeter un Poëme qui peut attirer la foule à un autre Théatre.

Suppofons que le Sénat comique vous foit favorable, vous n'afpirez plus qu'au moment de voir votre Ouvrage fur la Scene : quand viendra-t-il ? Vous l'attendez en vain pendant plufieurs années. Il arrive ; mais une Piece *tombée des nues* paffe avant la vôtre, parce que l'Auteur eft titré, ou parce qu'il abandonne le produit des repréfentations. Soyez furpris, avec raifon, de voir la qualité & l'intérêt s'établir des privileges dans le fanctuaire des Arts : dites-vous à vous-même qu'au Théatre les vrais nobles, les vrais riches, font ceux qui ont hérité de *Moliere*, de *Corneille*, & qui les approchent de plus près : gémiffez en fecret, mais gardez-vous d'infifter, fi vous defirez qu'on vous joue par grace dans les petits jours, ou pendant les chaleurs de l'été (1); encore ferez-

(1) L'été eft, dit-on, une faifon morte pour la Comédie. Cependant la moindre nouvelle Piece procure des chambrées complettes, même dans les plus grandes chaleurs, & lorfque la moitié de Paris eft à la campagne. Il eft vrai que les repréfentations font peu nombreufes : auffi n'expofe t-on alors fur la fcene que les Pieces reçues comme par grace. Il feroit, je penfe, un moyen de faire fleurir les Spectacles toute l'année, fans facrifier aucun Auteur : le voici;

vous très-heureux : je connois des Pieces reçues qui attendent depuis six ans les honneurs de la Scene. Les Comédiens ont-ils trop de Pieces, disperfez-les entre deux Troupes (1). Y a t-il de la part de la premiere de l'humeur, de l'indolence, vous immole-t-elle à la protection ? portez votre ouvrage à une autre, ayez du succès, & vous voilà vengé.

On indique une répétition : un Acteur est fâché de n'avoir pas de tirades à débiter ; l'autre desire une imprécation, un songe : celui-ci exige tel changement ; celui-là est d'avis que la Piece trop languissante a besoin d'être réduite en un Acte. Tous peuvent avoir raison ; mais

On pourroit jouer tous les Ouvrages nouveaux durant l'été, mais trois jours seulement ; les Connoisseurs viendroient en foule pour les juger. Les Drames qui ne se traîneroient qu'avec peine jusqu'à la troisieme représentation, seroient retirés pour toujours ; ceux qui fourniroient franchement cette courte carriere, seroient suspendus jusqu'à l'hiver. Les Auteurs ayant mieux vu les défauts dans le cadre, pourroient faire les plus heureux changements ; les personnes qui auroient assisté aux premieres représentations voudroient voir les corrections ; les autres courroient au Spectacle comme à toutes les nouveautés. De cette façon, une Piece mal jugée par les Comédiens, & préparée à grands frais, ne risqueroit pas de leur faire perdre leur belle saison, & les bonnes nouveautés se succéderoient sans intervalle.

(1) Les Comédiens François ont jusqu'ici trente-trois nouveautés à jouer ; voilà trente-trois Auteurs qui font autant d'ames en peine. La plus grande partie de ces Auteurs sont-ils sans talent ? qu'on le leur prouve bien vite : n'y a-t-il pas de la cruauté à les entretenir sept à huit ans dans des projets chimériques qui les empêchent d'embrasser un état solide, & de devenir des citoyens utiles ? Quelques-uns ont-ils du mérite ? pensez-vous qu'il soit flatteur de faire les études les plus pénibles pour paroître en passant sur la scene une ou deux fois dans la vie, eh ! si l'on y fait un de ces faux pas, trop ordinaires, même aux plus grands maîtres, quand pourra-t-on se relever ? dans dix ans. La flatteuse espérance !

Je ne parle pas des Auteurs privilégiés.

tous peuvent avoir tort. Vous sentez qu'en resserrant votre ouvrage, qu'en retranchant ses développements, vous en détruirez l'effet ; n'importe, vous êtes réduit à mutiler impitoyablement votre enfant chéri, si vous voulez le voir paroître au grand jour. Admettons un second Théatre, vous aurez du moins le plaisir d'y voir vos productions, & non celle de *Crispin*, de *Damis*, d'*Alexandre*, qui vouloient vous forcer à mettre leurs idées sur la scene, au risque de vous faire essuyer pour eux une bordée de huées. N'est-il pas juste que chacun soit sifflé pour son propre compte ?

Enfin vous obtenez les honneurs de la représentation : mais l'un des Acteurs est mécontent de son rôle, ou peut-être ne le sent point ; en conséquence il le rend mal, ne fait aucune sensation, la Piece déplaît, & le Public vous attribue votre chûte. Quelle ressources vous reste-t-il pour le détromper ? Aucune, puisqu'une de ses inconséquences est de ne lire que les Pieces représentées avec fracas. Admettons un second Théatre, donnez-y votre ouvrage sous un autre titre, un jugement nouveau appréciera son juste mérite. Si nos Comédiens Italiens n'eussent pas eu une petite Troupe Françoise du temps de *Dalainval*, de *Legrand*, de *Boissi*, de *Marivaux*, ces Auteurs auroient souvent essuyé des jugements très-injustes. Un de leurs Drames ne réussissoit-il pas sur un Théatre ? ils le portoient à l'autre ; & le plus grand succès les a plusieurs fois consolés d'une honte passagere qu'ils ne méritoient pas.

Je n'entreprendrai pas de peindre la surprise

d'un Auteur, lorfqu'après un fuccès honnête, il fe trouve devoir aux Comédiens une fomme confidérable. Je ne déciderai point fi le vénérable *Comité* a le droit de changer des Réglements enregiftrés au Parlement ; fi

.

. ; fi

.

.

De pareilles difcuffions nous meneroient trop loin. D'ailleurs les Gens de Lettres, plus épris de la gloire que touchés d'un fordide intérêt, me fauroient mauvais gré de m'appefantir fur le dernier de ces articles, & mon cœur s'y refufe (1). Je ne trace donc aux yeux de mes Lecteurs que la plus foible partie des défagréments auxquels eft en butte tout Auteur dramatique. Il eft à parier que fi *Moliere* les eut éprouvés, il auroit cédé aux bontés du *Grand Condé* qui vouloit fe l'attacher.

Je demande préfentement fi de cent jeunes gens qui s'élancent dans la carriere, la plus grande partie, effrayée du temps qu'il faut perdre, des démarches rebutantes qu'il faut faire, n'eft pas dégoûtée dès les premiers pas. L'un entreprend des ouvrages moins difficiles ; l'autre eft détourné du plus pénible des fentiers par un pere tendre juftement alarmé fur l'avenir que

(1) Les protecteurs des Lettres, & les Comédiens eux-mêmes, ne devroient-ils pas fe difputer l'honneur de calculer en faveur des hommes généreux qui dédaignent ce foin, & qui contribuent autant aux plaifirs des uns qu'à la fortune des autres ?

son fils s'y prépare. Il frémit. Il n'ignore point qu'entre mille audacieux qui veulent se faire un nom à la suite des Peres de la Comédie & de la Tragédie, un seul y réussit à peine, & que les autres, après avoir consumé leur santé dans des travaux inutiles, traînent une vieillesse prématurée. Quel portrait effrayant pour un pere sensible ! Il fait voir à son fils la fortune & les plaisirs à la suite de mille états bien moins pénibles. Le jeune homme, encore dans cet âge où l'on n'a pas un sentiment à soi, cede à l'attrait flatteur qu'on lui présente ; & quitte la route qui l'auroit peut-être conduit à l'immortalité. La nature le destinoit à illustrer sa patrie : le discrédit des Lettres, les privileges tyranniques d'une seule Troupe, en font quelquefois une des sang-sues de l'Etat, ou du moins un homme inutile.

Un privilege exclusif n'est pas moins préjudiciable à l'art du Comédien qu'à celui du Poëte. Supposons une Troupe dont tous les Acteurs soient autant de *Roscius*. Chacun d'eux est parfait dans son genre. Il ne le sera pas long-temps. --- Pourquoi cela ? --- Parce que n'ayant pas de concurrent, il se refroidira bientôt : son ambition sera d'avoir un double, afin de se faire desirer ; & de l'avoir mauvais, pour mieux ressortir ; il trouvera le secret d'écraser tout débutant qui pourroit l'alarmer, & de soutenir tout Pygmée qui servira à le faire paroître plus grand. Qu'arrive-t-il ? Le Pygmée reste, accoutume peu-à-peu le Public à ses défauts, agence

quelques rôles à fa taille, à fa voix, à fa poitrine, à fes petites manieres, devient Acteur en chef, rend à ceux qui veulent le doubler ce qu'on a fait à fon début : fes fuccefleurs l'imitent ; leurs doubles effuient les mêmes traitemens & les rendent : de cette façon, une Troupe excellente ne peut que devenir déteftable (1). Admettons deux Théatres, les Acteurs fe piqueront d'émulation. Loin de s'endormir dans le fein de l'indolence, ils feront continuellement de nouveaux efforts. L'un fera vainqueur aujourd'hui, l'autre triomphera demain ; & ceux qui méritent la palme, ne fe la verront plus difputer par des écoliers fiers de remuer les bras, les jambes, la tête comme leur maître. --- Le Public jugera donc plus fainement ? --- Sans contredit. je crois m'être ménagé par gradation le moyen de le prouver fans peine.

Une feule Troupe eft auffi nuifible au goût du Public qu'à l'art du Poëte & de l'Acteur. J'ai fait voir que des Comédiens munis d'un Privilège exclufif, pouvoient infenfiblement accoutumer la Capitale à ne voir que des *monftres dramatiques* ; j'ai démontré qu'ils pouvoient infenfiblement faire fuccéder le regne des Comédiens *machines* à celui des *Rofcius* : il eft donc

(1) Qu'on fe figure le tableau d'un Maître copié fuccefïivement par les Eleves de quelques Eleves. L'original parera le cabinet d'un curieux, & fera les délices des Connoiffeurs ; la fixieme copie, multipliée à l'infini, tapifera les murs des plus viles guinguettes.

clair que le Public une fois condamné à ne voir fur la fcene que ces mêmes monftres, ces mêmes *machines*, les trouvera peu-à-peu fupportables, & les admirera bientôt; peut-être même, victime de la barbarie, finira-t-il par accourir en foule à ces parades amphibies qui font encore fiffler par les gens de goût, les *Scudéri*, les *Defmarets*, les *Scarron*, &c. peut-être enfin laiffera-t-il reparoître fur la fcene ces convulfions, ces tortillements de bras, cette déclamation chantante, ce jeu forcé, précieux ou *taquin*, cette monotonie ennuyeufe qui y régnoient fi tyranniquement lorfque *Moliere*, leur fléau, vint s'établir à Paris. Admettez, comme alors, un fecond Théatre; donnez au Public un objet de comparaifon; les Acteurs qui voudront être leftes fur le cothurne, lourds fur le brodequin, ou ne donner que des romans monftrueux pour y briller facilement en s'écartant de la nature, feront bientôt hués, parce que leurs rivaux feront leur critique en n'admettant que des Pieces dans le bon genre, & en confervant à chacun de leurs rôles les nuances convenables. Je le répete, donnez au Public un objet de comparaifon, il ne fera jamais complice du mauvais goût.

Tout veut qu'on élargiffe la carriere du goût, de la gloire (1) & des plaifirs. Quand un Acteur chéri aura befoin de prendre les eaux, il

(1) Le Théaatre Italien, tel qu'il eft préfentement, ne peut faire que la réputation des Muficiens; les Poëtes y font totalement facrifiés: auffi aura-t-il bientôt befoin d'une révolution. Un

préférera celles de *Paſſy*, pour ne pas donner à un rival appliqué le temps de le faire oublier. Les bons ſujets qui débuteront ſur un Théatre n'y feront point rebutés : on craindra que l'autre ne s'en empare. Les Acteurs de la Province, ſachant que les vrais talents ont des reſſources à Paris (1), feront des études de goût dans les villes du ſecond ordre, & ne ſacrifieront point d'heureuſes diſpoſitions à la *charge* ou à *l'Opéra-bouffon*. Une rapſodie protégée ne forcera pas les étrangers à ne voir qu'elle pendant trois mois, & ne remplira point les petites loges d'enfants, de bonnes, de femmes-de-chambre (2). Le Public ſe réchauffera en voyant

Spectacle qui n'a pas un vrai genre, ne peut ſe ſoutenir, s'il ne ſe varie continuellement. Qu'on ceſſe d'y repréſenter ces Drames étonnants qui blaſent le goût & produiſent ſur le Public l'effet des liqueurs fortes ſur les palais délicats; qu'on ne s'y borne pas à rouler ſur ſept ou huit cannevas, tandis qu'on a le fonds le plus riche; qu'on y reprenne ces parodies ſi propres à corriger les ridicules ſi néceſſaires pour la police du Parnaſſe; qu'on y parle enfin plus au cœur & à l'eſprit qu'aux oreilles : alors tout Paris dira avec *Fontenelle* en y courant : *Je vais au grenier à ſel*.

(1) Londres n'avoit autrefois qu'un Théatre; ſes Acteurs tranſmettoient à leurs enfants leurs rôles, leurs geſtes, leurs manieres. Il falloit le génie de l'étonnant, de l'inimitable *Garrick* pour conſoler de cette monotonie. L'on a formé une ſeconde Troupe. Soudain l'émulation s'eſt répandue dans les Provinces; les Comédiens, juſques-là détestables, s'y ſont appliqués, pour venir ſe diſputer en foule l'avantage d'amuſer la Capitale.

Il faut, diſent les Anglois, qu'un Comédien jette ſa gourme dans les Provinces, comme un jeune cheval dans les pacages? ont-ils tort?

(a) Les loges à l'année portent le plus grand préjudice à la caiſſe des Comédiens. Un homme riche prend une Loge; il a quatre ou cinq places pour le quart de ce qu'il les paieroit, & peut les céder ſucceſſivement à ſes parents, à ſes amis, aux parents de ſes parents, aux amis de ſes amis, &c. Ceux-ci comptant là-deſſus, attendent patiemment leur tour, & ſe gardent bien d'apporter leur argent au bureau. Les loges à l'année ne

multiplier fous fes yeux le nombre des Athletes. Les Auteurs pouvant donner la préférence à ceux des Comédiens qui leur plairont davantage, & qui auront de meilleurs procédés, ceux-ci leur fauront gré du choix : les foins, les égards, la politeffe fuccéderont à des tracafferies, à des haines fi peu faites pour les gens à talent, & qui font autant la honte & l'opprobre des uns que le malheur des autres.

J'entends plufieurs perfonnes s'écrier qu'il faut protéger le Théatre de la nation, lui conferver fes droits, le faire jouir d'une magnificence, d'une fupériorité, d'une pompe impofantes. Que veut-on dire par le Théatre de la nation ? Parle-t-on de vingt Comédiens qui, malgré leurs grands talents, fe fuccedent & fe font oublier mutuellement ? Ou bien *le Tartuffe, Cinna, Phedre, Rhadamifte, le Joueur, le Glo-*

peuvent donc être utiles qu'à une Troupe incertaine de faire de bonnes chambrées quand elle le voudroit, ou qui manque de nouveautés.

Je ne m'étendrai pas fur le tort que les loges à l'année font aux Poëtes dramatiques. L'article 49 des Statuts enrégiftrés au Parlement, dit : *L'Auteur conservera fes droits jufqu'à ce que la recette foit deux fois de fuite, ou trois fois en différents temps, audeffous de 1200 livres; l'hiver, ou de 800 livres l'été.* Dans les Réglements faits par les Comédiens en 1766, il fuffit que la Piece tombe deux fois en différents temps dans les regles, pour leur appartenir. On conçoit combien ce changement leur eft utile ; on conçoit encore que les trois quarts des Spectateurs, les plus riches, les plus curieux de Spectacle ; ayant de petites loges, & que le produit de ces petites loges n'étant pas compris dans la recette, les nouveautés appartiennent tout de fuite aux Comédiens. Que feroit-ce, fi nous parlions des Abonnés ? Les Italiens, convaincus de cette vérité, ont décidé que les Pieces appartiendroient toujours aux Auteurs ; & que s'ils mouroient dans la nouveauté de leurs Drames, leurs héritiers auroient part aux cinquante premieres repréfentations. Rien de plus honnête.

Admettez deux Troupes, les Abonnés & les perfonnes qui louent de petites loges fe partageront.

rieux, *Mahomet*, *la Métromanie*, tous ces Ouvrages immortels, tous ces monuments éternels du génie françois, quoique joués par différentes Troupes, ne composent-ils pas bien plus essentiellement le vrai Théatre de la nation, même lorsqu'ils sont représentés dans les pays les plus lointains?

« Mais, ajoutera-t-on, si vous admettez deux
» Troupes, celle que nous avons gagnera
» moins ». C'est encore une erreur. Je ne ferai pas à mes Lecteurs l'affront de la combattre. On voit sans peine qu'en tirant les Acteurs de leur léthargie, en piquant leur émulation, en les forçant à donner plus souvent des nouveautés, à ne pas rebuter les bons sujets dans tous les genres, à se choisir des seconds passables, à ne pas abandonner la moitié de la semaine à la *doublure* (1), on augmentera leur fortune comme

(1) Ce qu'on appelle doublure au Théatre, est la chose la plus funeste aux Pieces, la plus désagréable pour le Public, & la plus nuisible à la caisse des Comédiens. Premiérement le Public qui voudroit toujours voir ses Acteurs chéris, se réserve pour les jours où ils paroîtront, & fuit le Spectacle le reste de la semaine. Secondement, une Piece une fois doublée, quelque bonne qu'elle soit d'ailleurs, n'est plus courue, n'apporte plus d'argent. --- Que faire à cela, me dira-t-on ? « Il faut donner le temps aux premiers » Acteurs de se reposer: il est encore nécessaire d'accoutumer les » doubles à voir le Public : comment concilier des choses si con» traires » ? --- Le voici. Lorsqu'on met une nouveauté à l'étude, je la ferois répéter en même temps par les premiers Acteurs & par les doubles; de cette façon, si après les premieres représentations, un Comédien étoit malade ou fatigué, son double le remplaceroit; le Public, consolé de l'absence d'un seul premier Acteur par la présence de tous les autres, & par le plaisir de ne pas voir interrompre la nouveauté, se prêteroit volontiers à l'arrangement. Quand l'Acteur malade ou fatigué reparoîtroit, il donneroit une nouvelle vigueur à la Piece ; un autre pourroit se reposer à son tour, & de cette façon les Pieces seroient continuellement doublées sans le paroître jamais.

leur gloire. Le François prodigue l'or & les applaudissements à qui fait lui procurer des plaisirs variés; témoin l'empréssement avec lequel, las de voir toujours les mêmes Pieces & les mêmes Acteurs, il court entendre criailler à l'*Ambigu-comique*, & voir des sauts périlleux chez *Nicolet*. Sachez l'amuser, il vous donnera la préférence, & le goût triomphera sans peine de la futilité la plus déshonorante pour la nation.

Quels ennemis du goût, de nos plaisirs & de notre gloire pourroient donc contrarier l'établissement d'un second Théatre? Ce ne sera pas certainement un Public toujours avide de nouveautés, ni les Auteurs qui n'ont plus rien à espérer sans cet heureux changement, encore moins MM. les premiers Gentilshommes de la Chambre, puisqu'un Théatre de plus leur fournit un double moyen de faire des heureux, de placer des gens à talent, de s'assurer l'immortalité en protégeant les Muses qui la donnent, & leur facilite des ressources pour varier les fêtes de la Cour, ou pour les rendre plus brillantes, soit en y appellant les deux Troupes séparément, soit en y réunissant l'élite de l'une & de l'autre (1). Quant à nos Comédiens actuels, je suis sûr que les trois quarts gémissent de la chûte du Théatre (2); qu'ils donneroient tout au monde pour

(1) Le célebre *Préville* a un frere qui lui ressemble presque parfaitement, & qui jouoit des rôles françois à la Comédie Italienne. Ils ont souvent fait les plaisirs de la Cour en y représentant *les Ménechmes, ou les deux Freres jumeaux*, de *Regnard*.

(2 Si je m'étois trompé dans ce calcul, que deviendroit mon *Egoïsme*, Comédie en vers & en cinq Actes, reçue depuis six mois? Oh! parbleu, je n'aurois qu'à me bien tenir.... A tout événement

le

le voit dans sa splendeur, & qu'on peut leur reprocher tout au plus cette foiblesse, cette indolence avec laquelle ils souffrent que deux ou trois esprits remuants profitent des abus anciens pour en glisser de nouveaux; qu'ils en imposent à leurs Supérieurs trop occupés d'affaires plus importantes; qu'ils bouleversent les anciens Réglements (1), ou s'en fassent à leur guise pour inquiéter leurs camarades & rebuter les Auteurs.

Qu'on accumule les bienfaits sur les Comédiens estimables, qu'on les enrichisse, qu'on leur dresse des statues, rien n'est plus juste, ils servent le Public; mais qu'on ôte aux mal-intentionnés les moyens de déshonorer leur profession, & de la perdre en coupant à la racine des rejetons qui peuvent en faire le principal ornement, & lui donner une nouvelle vie. Où peuvent-ils avoir puisé la basse & folle jalousie qui les anime contre les Poëtes dramatiques? eux qui se font un plaisir de les chanter dans leurs Préfaces, dans leurs Epîtres, qui conservent leurs noms à la postérité, qui, pour prix de leurs travaux, ne demandent qu'à partager avec eux les honneurs de la Scene. Quelle chose au monde devroit être plus intéressante pour un Comédien que les Gens de Lettres!

je prie le Public de vouloir bien lire celles de mes Pièces qui ne seront pas jouées. Je tâcherai de lui détailler gaiement les causes de ma disgrace.

(1) Les Comédiens affichent dans leurs corridors les ordres du Roi, qui défendent à toute personne, de quelque qualité & condition qu'elle soit, d'entrer au Spectacle sans payer: pourquoi ne rendent-ils pas leurs Réglements aussi publics? personne n'oseroit les enfreindre.

N'ont-ils pas travaillé bien efficacement pour faire disparoître la honte dont le Public a couvert pendant long-temps ceux qui l'amusoient au Théatre ? Un Comédien qui chercheroit à mettre ses bienfaicteurs à la place d'où ils l'ont tiré, qui voudroit les plonger dans l'avilissement, n'auroit-il pas une ame de boue, ne seroit-il pas un monstre (1) ?

Il est certain, & tout le monde en convient, que notre Théatre, réduit au point où il est, ne peut se soutenir long-temps, s'il ne reprend une forme plus favorable. Nous avons tout lieu d'espérer la derniere de ces révolutions. A la Ville, les Drames ont désormais besoin de s'étayer de la Musique & de toutes les contorsions d'une pantomime ridicule ; à la Cour, *Jupiter*, *Hébé*, *les Graces* veulent rire à la Comédie & pleurer à la Tragédie. Nos Maîtres,

(1) François, gardez-vous d'avilir vos Poëtes, si vous voulez qu'ils vous élevent l'ame, qu'ils vous chantent dignement : c'est assez que vous fermiez le Temple de la Fortune à ceux qui vous ouvrent le Temple de Mémoire, & que vous ne les fassiez pas même jouir du fruit de leurs veilles. Il seroit un moyen bien simple pour mettre les Auteurs dramatiques à leur aise : le voici. Qu'on n'accorde aucun privilege aux Directeurs, aux Actionnaires de Province, qu'en les soumettant à payer la part d'Auteur durant les trois premieres représentations de toutes les nouveautés : qu'y perdront-ils ? Rien ; il y gagneront au contraire en suspendant ces jours-là les abonnemens. Devons-nous tout-à-fait négliger nos Poëtes, quand les Anglois se piquent de les enrichir ? Ils ont une méthode que nous devrions adopter : après la premiere représentation d'une Piece, les Amateurs envoient souscrire pour un ou plusieurs exemplaires. L'Auteur ne fait tirer que le nombre dont il a besoin, & n'a par ce moyen aucun faux-frais à faire. On peut objecter à cela qu'à Paris chaque exemplaire coûte trente sols, & qu'on le vend douze en Province. Eh bien ! l'Auteur ayant une fois ses planches, pourroit aisément satisfaire les Souscripteurs de la Province ; & les contrefactions, toujours imparfaites, ne seroient plus à craindre.

après nous avoir fait admirer les vertus réunies de leurs prédécesseurs, protégeront sans doute un art qui sait si bien renouveller dans tous les cœurs & les bienfaits d'un Souverain & l'enthousiasme d'un peuple reconnoissant (1). Peut-être même un Prince studieux, un Prince ami des talents, se rappellera-t-il avec quelque intérêt, que sans les bontés de MONSIEUR, frere de *Louis XIV*, *Moliere*, le premier Comique de tous les âges & de toutes les nations, le divin *Moliere* eût langui dans la Province ; que l'Europe charmée avoue devoir à ce Prince le *Tartuffe*, le *Misanthrope*, les *Femmes Savantes*, &c. & qu'elle le bénit d'avoir ouvert au génie une carriere dans laquelle le *Mécene* & le *Protégé* se sont mutuellement couronnés.

Encore un pas heureux, & nous touchons à ces beaux jours où *Corneille*, *Moliere*, *Racine*, pouvoient s'illustrer sur des Théatres différents & voler de front au Temple de Mémoire. Quel dommage, grands Dieux ! si ce siecle n'eut eu qu'une seule Troupe ! l'un des génies que nous venons de nommer, l'auroit occupée, les autres se seroient découragés. Qui assurera même que les *Monfleury*, les *Bourfaut*, & peut-être les *Pradon*, déjà possesseurs de la lice, n'en auroient pas fermé la barriere aux vigoureux athletes qui les ont si bien terrassés ? La France auroit perdu cent chef-d'œuvres qui

(1) Voyez les Théatres Italien & François retentir d'applaudissements au seul nom de *Henri IV*. Y a-t-il un seul Spectateur qui ne paroisse comblé des bienfaits de ce Prince ? Le plaisir de répandre des larmes délicieuses n'enleve-t-il pas aux Censeurs les plus malins l'envie de juger les deux Pieces ?

lui feront à jamais le plus grand honneur, puisqu'il est vrai qu'un Empire est plus ou moins florissant, selon qu'il produit plus ou moins d'hommes immortels.

Un second Théatre ! voilà le cri général. Encore une fois, un second Théatre ! ne fût-ce que pour y voir jouer l'*Impromptu de Versailles !* quels traits de lumiere pour le Public, les Auteurs & les Comédiens ! Heureux les uns & les autres, s'ils voient incessamment renaître les jours de fête de *Thalie* & de *Melpomene* ! heureux si le mortel, chargé d'élever un nouveau sanctuaire aux Muses, ne souffre pas que la cabale, l'orgueil, la jalousie, le vice sur-tout, y luttent contre le génie ; & s'il se persuade bien qu'on lui donne la gloire du Théatre à rétablir, un beau laurier à mériter, & non une fortune rapide à faire !

Note de l'Auteur.

Les idées de M. *R. de Ch.* sur le projet d'un second Théatre, page le plan que je me suis permis de proposer sur le même sujet, l'Ouvrage de M. *de Cailhava* sur la nécessité de cet établissement, enfin l'obligation où je crois être d'attendre une décision sur plusieurs objets pour suivre ensuite mon historique, toutes ces raisons m'engagent à m'en écarter quelques moments, pour faire ici de légeres réflexions qui, j'espere, ne paroîtront ni isolées ni, déplacées, parce qu'elles tiennent au sujet que je traite, & parce qu'elles m'ont paru pouvoir être agréa-

bles à mes Lecteurs; utiles & inſtructives pour les Comédiens, ſur-tout pour ceux qui commencent à paroître ſur la Scene, ſoit qu'on ne laiſſe ſubſiſter qu'un ſeul Théatre, ſoit que dans la ſuite Sa Majeſté juge à propos d'en ordonner ou d'en permettre un ſecond.

Réflexion ſur la différence qui ſe trouve entre les recettes produites par les Tragédies, & celles produites par les Comédies.

Nous avons certainement d'admirables chef-d'œuvres dans le genre comique, comme dans le genre tragique. Cette aſſertion reconnue généralement, & avouée par l'Europe entiere, n'a pas beſoin d'autres preuves.

L'uſage ordinaire de la Capitale eſt de donner par ſemaine trois Tragédies, & de grandes Comédies les autres jours. Si, dans les regiſtres de recette, on examine celles que produiſent les Tragédies, & celles que produiſent les grandes Comédies (je ne parle point des nouveautés), on trouvera que la balance penche toujours du côté des Tragédies. Quelle peut donc être la raiſon de cette différence? Je crois que la voici:

La Scene françoiſe fournit aiſément des Acteurs comiques, qui inſpirent la gaieté: on y rira ſouvent; mais éprouve-t-on jamais à la Comédie ces mouvements impétueux, ces ſentiments violents, ce doux attendriſſement, le triomphe de l'Acteur vraiment tragique?

Il n'exifte aujourd'hui que très-peu de Connoiffeurs qui aient vu, ou qui puiffent fe rappeller les *Baron*, les *le Couvreur*, les *Dufrefne*, les *Gauffin*, &c.

Mais il en exifte beaucoup à même de regretter les *Clairon*, les *Dumefnil*, & fur-tout le fublime *le Kain*, le plus grand Tragédien qui jamais ait été, & qui peut-être n'aura jamais fon égal.

Il nous refte quelques Acteurs tragiques dont le talent, quoiqu'au-deffous de ceux dont je viens de parler, mérite cependant nos fuffrages & nos applaudiffements : fur-tout lorfqu'ils favent fe placer & fe renfermer dans les bornes que la nature femble leur avoir prefcrites, au moral comme au phyfique.

La retraite de la célebre Mademoifelle *Dangeville* a fans doute été une perte immenfe pour la Comédie, qui en a fait quelques autres depuis; mais la Comédie poffede encore des talents fupérieurs & rares.

Quoi qu'il en foit, comparons les différentes fenfations que nous font fucceffivement éprouver, quelques-uns de nos Acteurs tragiques d'aujourd'hui, avec celles que produifent en nous nos meilleurs Acteurs comiques ; nous ferons obligés de convenir que la Tragédie remue notre ame bien plus vivement.

Ainfi donc des fenfations plus fortes, qui tranfportent l'efprit & la raifon, qui verfent dans le cœur un raviffement délicieux, voilà l'appât puiffant qui donnera toujours à Melpomene le pas fur Thalie.

Combien doivent être cheres aux gens de

goût ces Tragédies qui favent parler au cœur, & fondre l'art avec l'expreſſion pathétique de la nature!

Combien ces mêmes Tragiques doivent-ils être précieux à leurs camarades, puiſqu'en amenant l'affluence des Spectateurs, ils contribuent le plus à la gloire & aux bénéfices de la ſociété commune!

Cette réflexion ſemble amener naturellement celle qui ſuit.

La Tragédie & la Comédie ſont compoſées de différents emplois, qui, pour être remplis convenablement, exigent ſans doute un talent propre & analogue à chacun de ces différents rôles; mais ces rôles différents n'exigent pas tous la même étude, le même travail, les mêmes efforts, ni la même ſupériorité de moyens.

Il eſt ſur-tout dans la Comédie certains genres où quelques Sujets peuvent être & ſont en effet bien placés; mais ſi le mérite de ces Acteurs ſe borne à ces emplois; ces Acteurs ſemblent ne devoir tenir qu'un petit coin au Théatre François; parce que les talents reſtreints à ce genre n'attireront certainement jamais la foule.

Je ſuis fort éloigné de chercher à mortifier ou à humilier aucun de ceux qui ſe ſont deſtinés à ces minces emplois, je ſerai toujours le premier à leur rendre juſtice & à les applaudir; je ne conſidere ici que le genre des rôles, & point du tout le perſonnel.

Comme je parle ſans partialité & ſans amertume, je dirai franchement ce que je crois de bonne foi.

Ainſi donc, dans la répartition des parts, il

me semble que les talents les plus nécessaires, les plus rares, & conséquemment les plus utiles, doivent être distingués des talents inférieurs & communs; les assimiler dans les émolumens seroit une faveur d'autant plus abusive, que les Acteurs restreints à ces médiocres emplois, ne sont tenus qu'à de très-légeres dépenses pour y paroître dans le costume convenable. Cependant, après un long service, il est juste de récompenser de pareils Acteurs; mais ce ne doit être qu'après plusieurs années, & proportionnément à l'utilité dont ils auront été. Je crois que trois quarts de part sont le taux le plus fort auquel il est convenable de les porter.

Diverses idées sur les qualités constitutives qui peuvent faire un Comédien, & sur les premiers objets auxquels un Commençant doit principalement s'appliquer.

DE tous les motifs qui peuvent engager à prendre l'état de Comédien, le premier & le seul digne d'éloge, c'est l'amour de la gloire; cet ascendant irrésistible qui ferme l'oreille au cri du préjugé, & qui donne le courage nécessaire pour dompter toutes les difficultés attachées à cet état.

Pour être emporté par un pareil motif, il faut une imagination brûlante, une ame vive & tendre; un cœur susceptible des différentes passions qu'on se propose de peindre : on ne fait pas sentir ce qu'on ne sent pas soi-même.

Voilà les premiers maîtres. Si la nature a refusé ces qualités, quelques leçons que l'on

reçoive, quelques modeles que l'on choisisse, on restera toujours dans la médiocrité.

La premiere étude du commençant doit être la connoissance de la prosodie; avant de tenter aucun rôle, il faut qu'il apprenne à parler correctement; pour y parvenir, il faut qu'il lise assiduement & long-temps *Corneille* & *Moliere*.

C'est par l'étude des Ouvrages de ces grands hommes que le talent peut se former, & qu'un commençant se familiarisera avec le ton de la nature.

Lorsqu'il aura bien acquis la connoissance de la prosodie, il faut qu'il soigne scrupuleusement sa diction & sa maniere de prononcer.

Il n'est pas moins essentiel pour lui de s'appliquer à bien combiner la qualité & l'étendue de son organe.

Il est des organes propres à exprimer les accents de la fierté, de la force, de la colere, de la fureur, &c. & à qui les accents d'une sensibilité douce & attendrissante sont impossibles.

Lorsqu'en pareil cas un Comédien veut suppléer par l'art aux moyens que la nature lui a refusés, les efforts qu'il fait l'obligent à une contrainte bien éloignée de la vérité.

En sortant de son naturel, l'Acteur n'est plus communicatif, c'est-à-dire, il ne fait point éprouver à l'ame les sensations dont il s'efforce à la pénétrer; les gens de goût & les connoisseurs en découvrent bientôt la cause.

Les observations que je vais faire ci-après ont un rapport plus direct à la Tragédie qu'à la Comédie.

Tout Acteur, & sur-tout un commençant,

doit réfléchir profondément fur l'action des Ouvrages dramatiques; il faut que préliminairement il cherche les éclairciffements propres à lui fournir les moyens dont il a befoin pour faire reffortir les effets du rôle dont il eft chargé; il faut donc à l'Acteur non feulement une étude conftante, mais de plus beaucoup d'intelligence.

Quelque talent qu'il ait, il ne doit jamais s'expofer à jouer un rôle fans le bien favoir; dès que fa mémoire chancelle, il n'eft plus à fon aife, & fatigue l'auditeur.

L'habitude du corps & les geftes font deux objets bien effentiels au Théatre.

Le Comédien doit accoutumer fa figure à préfenter d'abord à l'œil le caractere dominant du rôle; je ne déciderai point fi dans ceux du grand tragique, les moyens phyfiques font indifpenfablement néceffaires à un Acteur; mais je me permettrai de dire qu'ils me paroiffent un acceffoire bien avantageux pour faire reffortir les effets des moyens fentis.

L'affemblage des beautés phyfiques & morales dans un même Sujet fe rencontre bien rarement, il en eft d'autant plus précieux. S'il falloit cependant opter, il me femble qu'il n'y auroit pas à balancer fur le choix : le talent embellit la laideur.

Une multiplicité de geftes eft toujours un défaut d'autant plus repréhenfible, qu'il n'eft pas poffible que, dans cette multiplicité, il ne s'en trouve de jetés au hafard, & par conféquent faux.

Les geftes font l'effet fubit du mouvement de

l'ame ; s'ils font d'avance étudiés, calculés, préparés, maniérés, fymmétrifés, ils affoibliffent l'énergie de l'action.

Il eft peu de fituations qui exigent de toucher une Actrice, de lui prendre la main, de la ferrer entre fes bras : lorfque ces fituations l'exigent abfolument, il faut apporter dans ces geftes la plus grande réferve, & le maintien de la plus grande décence. On ne peut trop répéter ce précepte, fur-tout dans la Tragédie, car il arrive fouvent à nos Acteurs tragiques de l'oublier.

Une déclamation chantante, ou empoulée, eft le contraire du vrai talent ; cependant dans la Tragédie, le naturel doit toujours fe reffentir de la grandeur du fujet, jamais ne s'avilir par une trop baffe familiarité.

Les commençants ont prefque tous le défaut d'enfiler leurs vers deux à deux ; & de noter le repos de l'hémiftiche : rien ne reffemble plus à un mauvais écolier, rien n'eft plus éloigné de la vérité.

Un Acteur qui devient convulfif, & qui s'étouffe dès les premiers pas, n'intéreffe bientôt plus ; c'eft la phyfionomie, l'attitude, le maintien, la nobleffe, la fermeté, la rapidité & la vérité des mouvements & du débit qui expriment le fentiment, & qui font l'illufion.

La monotonie, le ton plaintif & lacrymal font fans doute infoutenables ; mais il ne faut point faire heurler ou chanter *Melpomene*, fur-tout dans les chef-d'œuvres de nos Maîtres de l'Art : leurs ouvrages n'ont pas befoin de ce coloris, qui couvre le vuide des idées.

Le Comédien doit toujours être à l'action qu'il préfente ; il doit faire appercevoir fur fa phyfionomie, l'intérêt plus ou moins grand que doivent exciter dans fon ame les difcours de fes interlocuteurs, & les différents événements qui peuvent fe fuccéder dans une Piece.

Il doit peindre toutes les nuances des paffions dont il doit être agité : il faut qu'il ne néglige pas même aucun des petits acceffoires de fon rôle ; un gefte, un regard, un filence deviennent quelquefois un trait fublime dans un Acteur ; enfin le Comédien n'eft vrai qu'autant qu'il eft plus près de la nature.

Quoique l'Auteur doive toujours être le plus naturel poffible, cependant il ne doit jamais préfenter la nature défagréable & repouffante.

La terreur & la pitié font fans doute les deux plus grands mobiles de la Tragédie, mais de la terreur à l'horreur la nuance eft fenfible : c'eft à l'intelligence & au talent de l'Acteur à la faire diftinguer.

Il eft des fituations dans lefquelles une imitation trop exacte des accents de la nature feroient infoutenables. Le cri d'une extrême douleur pouffé dans toute fon étendue feroit révoltant au Théatre ; les véritables convulfions du défefpoir feroient affreufes à voir.

L'art & l'intelligence d'un Acteur doivent favoir embellir ces moments.

L'expreffion de l'extrême douleur ou du défefpoir, peinte fur la figure des larmes, des fanglots ménagés ; l'anéantiffement des facultés de l'ame, l'affaiffement total de la belle nature offrent un tableau vraiment dramatique, bien plus touchant, bien plus terrible que des cris aigus,

des heurlements & des convulsions hideuses à voir.

La raison & le sentiment devroient proscrire toujours sur la Scene les Pantomimes outrées & dégoûtantes, qui, au lieu de déchirer le cœur, n'inspirent que l'horreur la plus révoltante.

Je vois assez souvent nos Acteurs manquer d'attention aux *à parte :* ils devroient s'arranger de façon à ce que ces *à parte*, ne pussent pas être entendus de ceux qui sont en Scene avec eux, qui sont censés n'en devoir prendre aucune connoissance. Point du tout, ils parlent trop haut, ou trop près de ceux qui ne doivent pas les entendre, ou bien ils s'adressent au Public. Peuvent-ils ignorer, ou oublier que le Public est toujours censé n'entrer pour rien dans ce qui se passe au Théâtre ?

De jour en jour il devient absolument plus nécessaire de ne point épargner les répétitions, c'est le seul moyen de bien faire marcher les Pieces, & d'y mettre l'ensemble. Les Débutants en auroient sur-tout grand besoin; j'avoue que cette multiplicité de répétitions deviendroit une gêne pour les Anciens, dont le sort est fait; mais cette raison ne détruit pas la solidité de ma réflexion.

Je n'étendrai pas plus loin mes observations, mon dessein n'a point été d'entrer dans tous les détails dont cette matiere seroit susceptible, je n'ai prétendu qu'esquisser légérement quelques idées qui m'ont paru vraies.

Avant de finir, je crois pouvoir ajouter la réflexion suivante :

L'art de Comédien est très-difficile : on n'y parvient à la célébrité que par l'étude la plus constante, par le plus long travail & par les plus grands efforts. Le talent ne peut exister que dans une ame élevée : il seroit barbare de commencer par l'avilir & par l'humilier. Il faut donc l'encourager, mais proportionnément aux espérances qu'il donne, & aux efforts qu'il fait pour réussir : le Public doit être sévere, jamais injuste ; il doit être indulgent, jamais partial, sur-tout jamais trop foible, car l'amour-propre s'ennivre aisément ; l'orgueil prend souvent de simples encouragements pour un tribut dû à son mérite ; l'Acteur cajolé par la multitude ignorante, néglige le travail, n'approfondit plus, dédaigne d'étudier la nature, de s'éclaircir par l'expérience, & de se former un vrai talent, par l'observation des nuances différentes qui doivent dominer, & se succéder dans chacun des rôles de son emploi.

Il a déjà paru, sur les Spectacles & sur l'Art des Comédiens, plusieurs excellents Ouvrages : ils contiénnent des instructions très-utiles & des réflexions très-judicieuses.

Peut-être ne dois-je qu'à ma mémoire une grande partie de ces observations ; si cela est, je suis éloigné de vouloir m'approprier un honneur que je ne devrois qu'à un larcin, quoiqu'involontaire ; si au contraire ces idées m'appartiennent directement, je les soumets au jugement du Public. J'ai cherché le vrai, dès que j'ai cru l'avoir reconnu ; j'ai écrit de bonne foi : si je me suis trompé dans ma façon de voir, je serai pénétré de reconnoissance pour ceux qui voudront

bien prendre la peine de m'éclaircir & de rectifier mes erreurs.

Si l'on veut favoir pourquoi j'ai rompu le fil de mon hiftorique prefque au commencement de l'année 1780, & pourquoi j'ai paffé fubitement à des objets qui auroient pu trouver place ailleurs, en voici les véritables caufes :

Depuis quelque temps il s'étoit élevé plufieurs difficultés entre MM. les Auteurs & les Comédiens; on avoit paru prendre de part & d'autre la voie de la conciliation; on m'avoit affuré que l'autorité donneroit bientôt une derniere fanction légale, qui ftatueroit définitivement fur de nouveaux Réglements; il me paroiffoit convenable de les faire connoître, & de les placer immédiatement après l'Ouvrage de M. *de Cailhava*. J'ai attendu long-temps; ce retard étoit affligeant pour moi; à mon âge on eft preffé de jouir; je me fuis flatté qu'on ne me feroit pas un crime de m'être hâté à avancer & à faire paroître le plutôt poffible un Ouvrage dont je devois efpérer une plus prompte publication.

Je compte fur l'indulgence de mes Lecteurs, je les prie d'avoir la complaifance de rapprocher ce qui fuit, de ce qui eft dit dans ce troifieme tome, page 292. Je reprends ici mon hiftorique, à l'article où il eft parlé du Compliment de l'ouverture du Théatre en la préfente année 1780, & dans lequel on annonce la premiere Repréfentation de la remife de *la Veuve du Malabar*.

Cette Tragédie fut jouée le 29 Avril, continuée jufqu'au 8 Juillet inclufivement, & a eu trente repréfentations confécutives, trois par

semaine, sans interruption, sauf le Lundi 8 Mai, jour de la Revue du Roi, & auquel il étoit impossible d'avoir le nombre de soldats nécessaires sur le Théatre. Les extrêmes chaleurs n'ont pas empêché une continuelle affluence de Spectateurs. La Reine, qui avoit été quelque temps sans honorer ce Spectacle de sa présence, y vint au moment qu'elle n'y étoit pas attendue; elle parut contente de la Piece, elle voulut bien l'applaudir en plusieurs endroits.

On avoit annoncé sa derniere représentation pour le Samedi premier Juillet, mais le Public ayant desiré sa continuation, elle fut encore jouée toute la semaine d'après.

Les quatre principaux rôles étoient remplis par la demoiselle *Sainval*, les sieurs *Montvel*, *Larive* & *Vanhove*, ils les ont rendus supérieurement, & ils méritent les plus grands éloges. Il eût été facile aux Comédiens de tirer encore pendant quelque temps le parti le plus avantageux de l'enthousiasme presque général; mais ils oublierent l'intérêt, pour se souvenir des égards qu'ils devoient à leurs Abonnés. J'ai déjà précédemment cité plusieurs traits de l'honnêteté des procédés de la Comédie, dans toutes les occasions elle en a fait preuve: vraisemblablement la remise de *la Veuve du Malabar* en fournira un nouvel exemple.

Le brillant succès de cette remise a fait dire généralement que jamais Piece tombée ne s'étoit relevée avec tant d'éclat. Je dois donc citer une anecdote peut-être ignorée, ou du moins tout-à-fait oubliée. Mon intention n'est point de mettre en comparaison les deux Ouvrages;

je

je connois trop la distance immense qui doit les séparer, je ne suis qu'Historien.

En 1689, *Palaprat*, dans sa Comédie *du Concert ridicule*, avoit parodié les meilleures Actrices de l'Opéra, sur-tout un air qu'elles chantoient avec les plus grands applaudissements : ces Chanteuses presserent *Palaprat* de parodier aussi les Danseuses à leur tour ; cette idée plut à l'Auteur ; il se rappella un ancien Ballet exécuté à Toulouse : ce Ballet lui fournit le plan de la Parodie ; mais pour la rendre avec la charge la plus grotesque, & par conséquent la plus analogue à ce genre, sur-tout reçu dans ce temps-là, il falloit que *Champmêlé* & un de ses camarades, l'un & l'autre d'une grandeur & d'une grosseur extraordinaires, voulussent bien consentir à se travestir en femmes. Il le leur proposa ; ils y acquiescerent : *Palaprat* composa sa Comédie en un Acte & en prose ; elle portoit pour titre, *le Ballet extravagant*. La Cour lui donna celui *des Sabines*. Cette Piece fut représentée pour la premiere fois, le 25 Juillet 1690. L'intérêt roule sur l'entêtement d'une femme à mettre sur pied un Opéra qui fournisse l'occasion à des amants de profiter d'une répétition pour enlever ses filles, & le pivot étoit cette phrase mise en action : *les Romains ne pourront jamais enlever les Sabines*. Le pesant *Champmêlé* & son épais camarade étoient *les Sabines* ; *Raisin* & *Villiers*, autres Comédiens, l'un & l'autre maigres, décharnés, petits, de la stature la plus mesquine & la plus foible, étoient les Romains. On peut aisément se figurer combien ces contrastes prêterent à la Pantomime ; quoi qu'il en

soit, cette Piece, malgré les chaleurs, eut d'abord beaucoup de succès; mais le chaud étant devenu exceſſif, elle tomba dans les regles, avant la dixieme repréſentation, & par conſéquent appartint aux Comédiens. Ils la remirent au Théatre après la Saint-Martin : le ſuccès en fut prodigeux, & rapporta un argent inconcevable.

Les Comédiens, toujours penſants, toujours agiſſants avec nobleſſe dans les affaires d'intérêt, & c'eſt chez eux une qualité héréditaire, avoient à cœur de témoigner leur reconnoiſſance à l'Auteur; mais ils étoient embarraſſés ſur les moyens & ſur la façon de la lui marquer. D'un côté, la Piece étant tombée, & l'Auteur n'y ayant plus de droit, c'eût été s'écarter de la regle, & faire une planche préjudiciable aux Comédiens actuels, & à leurs ſucceſſeurs, en attribuant à *Palaprat*, dans cette occaſion, les honoraires attachés ſeulement aux ſuccès conſtants des Pieces nouvelles; d'un autre côté, ils avoient lieu de craindre le refus d'un préſent.

Enfin ils s'y prirent ſi adroitement & ſi ſecrétement, que l'Auteur ignora pendant très-long-temps de quelle part avoit été remis chez lui un diamant de quarante piſtoles : préſent magnifique dans ce temps-là. Je reviens à *la Veuve du Malabar*.

Tous les Journaux ont parlé de cette Piece : on peut conſulter leurs jugements; mais celui du Public eſt conſigné dans le Regiſtre de recette de la Comédie : c'eſt un thermometre auquel je conſeillerai toujours aux Comédiens de s'en rapporter.

Cette Tragédie imprimée ſe vend chez la

veuve *Duchesne*, Libraire, rue Saint Jacques, au Temple du Goût; son format est *in-8°.* de 92 pages.

La Veuve du Malabar ayant été retirée après sa représentation du 8 Juillet; on remit, le 10 suivant, *la Mort de Pompée*, Tragédie de P. Corneille, laquelle avoit été jouée à la Cour en 1778, & dont la derniere reprise à Paris, avoit été en 1762. *La Mort de Pompée* a été donnée les 10, 15 Juillet & 2 Août : tout le monde connoît la sublimité de cette Piece; elle est dans le genre admiratif; mais ce genre, pour être bien rendu & pour faire effet, exige, sur-tout dans les rôles principaux, des talents consommés & supérieurs.

Le même jour 10 Juillet, on donna la premiere représentation d'*Adélaïde*, ou *l'Antipathie pour l'Amour*, Piece en deux Actes, & en vers de dix syllabes. M. *du Doyer*, déjà connu pour l'Auteur de deux autres Pieces très-jolies, l'est encore de celle-ci; cette troisieme lui fait un honneur infini. Je n'en ferai point l'éloge, il est constaté dans tous les Journaux; je me borne à dire que cette charmante Piece a eu, pendant quatorze représentations, le succès le plus brillant & le plus mérité. Je dois cependant ajouter que les rôles avoient été bien distribués : aussi firent-ils le plus grand effet.

Le sieur *Molé*, l'enfant chéri de *Thalie*, ne laissa rien à desirer : graces, esprit, finesse, onction, sensibilité, façon de s'exprimer, positions, gestes; enfin il mit dans tout son jeu cette tournure qui ne peut aller qu'à lui seul, & les charmes dont il sait embellir ces rôles

qui lui vont si bien. La décence, la candeur, ce ton simple, naturel & vrai, cet organe agréable & sensible qui caractérisent Mademoiselle *Doligny*, enchanterent le cœur & les oreilles.

Madame *Molé* prouva de plus en plus que la nature, en lui donnant une figure aimable, lui avoit encore accordé une intelligence, un naturel & une vérité qui depuis long temps lui eussent acquis le suffrage général, s'il eut dépendu d'elle de faire connoître plutôt ses moyens.

Le sieur *Vanhove*, qui de jour en jour fait de rapides progrès, mit beaucoup de vérité dans le débit; une tendresse paternelle bien sentie, & que la beauté de son organe rendoit encore plus touchante; enfin il fut toujours voisin de la nature.

Le 19 du même mois de Juillet, on remit *Pierre-le-Cruel*; cette Tragédie par *de Belloy*, avoit été donnée la premiere fois le 20 Mars 1772. Une cabale odieuse & inconcevable avoit fait tomber la Piece à cette premiere représentation: la remise a eu le succès qui lui étoit dû; six représentations consécutives jusqu'au 31 Juillet; une septieme le 5 Août, & une huitieme le 20 suivant, ont prouvé l'indignité des ennemis de l'Auteur. Les recettes produites par ces huit représentations, n'ont pas été à la vérité très-considérables; mais relativement à la chaleur excessive de la saison, les Comédiens ont dû être très-contents de chacune de ces huit chambrées, ainsi que de l'accueil que le Public a fait à cet Ouvrage, où sans doute il y a beaucoup de mérite, quoiqu'il ait été cruellement déchiré dans quelques Journaux. Les Acteurs chargés

des rôles de cette Piece, les ont joués parfaitement; le sieur *Grammont*, Acteur à pension, a mérité, dans le rôle *de Dom Pedro*, des encouragements flatteurs; ces applaudissements, en lui faisant connoître les favorables dispositions du Public, l'avertissent en même temps qu'il doit redoubler de travail & d'efforts pour s'en rendre digne.

Le 25 du même mois, on a remis *le Retour des Officiers*, Comédie en un Acte, en prose, de *Dancourt*, jouée pour la premiere fois, le 19 Octobre 1697, ainsi qu'il est marqué dans le Dictionnaire; elle étoit restée au Théatre, reprise ensuite en 1719, & laissée là depuis. Cette petite Comédie n'a de mérite que la gaieté du dialogue: elle a été revue avec plaisir, mais ce plaisir n'est dû qu'à la finesse, à l'intelligence & à tous les accessoires agréables que les Acteurs ont su mettre dans leurs rôles. Cette Piece a été suivie d'un Ballet composé par le sieur *Deshayes*, Maître des Ballets de la Comédie-Françoise. Ce Compositeur a un talent supérieur & décidé pour dessiner parfaitement, varier & faire exécuter les Divertissements, peut-être quelquefois un peu trop longs, mais toujours très-agréables.

Le 9 Août, le sieur *Dunant* a débuté par le rôle d'*Arsame* dans *Rhadamiste*; le 11, dans l'*Enfant-Prodigue*; le 12, il a joué le rôle de *Nérestan* dans *Zaïre*, & le 17, celui *du Chevalier*, dans *le Distrait*. Il a fini son début à cette quatrieme Piece.

Le sieur *Dunant* a une jolie figure & une taille propre aux emplois auxquels il se destine;

il a besoin d'étudier & de travailler beaucoup. Comme il est très-jeune, il pourra réussir ; il est neveu de la Dame *Lobreau*, ancienne Directrice des Spectacles de Lyon; elle a obtenu que ce neveu resteroit, mais sans aucuns émoluments, à la Comédie-Françoise, pour s'y former sous de bons modeles. Lorsqu'on en aura besoin, il jouera de petits rôles, & servira aux remplissages, en cas de nécessité. S'il fait des progrès, on pourra dans la suite lui faire un sort. Cette faveur a été accordée à ce jeune Débutant, en considération des procédés nobles & obligeants que la Dame *Lobreau*, tant qu'elle a été Directrice des Spectacles de Province, a eu constamment pour tous les Acteurs de la Comédie-Françoise. Si le Public étoit à même de compulser les Registres des Délibérations de cette Société, il en verroit un grand nombre marqué au coin de la bienfaisance & de la reconnoissance : qualités rares, & d'autant plus précieuses. Mon Ouvrage m'a mis à même de rendre justice au Corps des Comédiens-François du Roi.

Le 11 Août, début de la dame *Vanhove*, par le rôle de *Phedre*; le 16, par celui de *Cléopâtre* dans *Rhodogune* ; le 10, par celui de *Sémiramis* ; le 21, par celui d'*Agripine* dans *Britannicus* ; le 27, une seconde fois, par le rôle de *Cléopâtre* dans *Rhodogune*. Son début a été arrêté à cette cinquieme représentation, & la Débutante s'est retirée tout-à-fait. Des Connoisseurs ont cru reconnoître le germe des talents dans cette Actrice, & ont trouvé qu'on l'avoit jugée & traitée trop rigoureusement. Quelques Journaux ne l'ont pas assez ménagée ; d'autres ont trop exalté son mérite.

Le 21, on donna la premiere représentation de l'*Héroïsme françois*, ou *le Siege de Saint-Jean-de-Lône* : cette Piece est dans le genre héroïque. L'Auteur l'avoit d'abord mise en quatre Actes : il la réduisit en trois à la troisieme représentation ; ce changement donna plus de rapidité à l'action, & de chaleur à l'intérêt. Il y a dans cette Piece nombre de beautés, de sublimes traits de patriotisme, des spectacles, & elle est terminée par un coup de théatre superbe & attendrissant. Enfin il y a un vrai mérite dans cet Ouvrage, mais l'Auteur l'ayant écrit en prose, s'est privé d'un avantage inappréciable ; les Pieces de ce genre ont absolument besoin de cette redondance que la versification peut seule leur fournir. L'*Héroïsme françois* est de M. *Dussieux*, l'un des Rédacteurs du *Journal de Paris*. Cet Auteur s'est déjà fait connoître par d'autres Ouvrages très-estimables, & ne s'est point démenti dans ce dernier, qui certainement lui fait beaucoup d'honneur. M. *Dussieux* joint à la qualité de bon Ecrivain celle d'Auteur modeste, de critique éclairé, jamais partial & toujours très-honnête dans ses jugements. On doit dire, à la louange des Acteurs jouants dans la Piece de M. *Dussieux*, qu'ils ont fait tous leurs efforts pour en assurer le succès ; mais, je le répete encore, si elle eut été écrite en vers, elle en auroit eu assurément, & ne seroit pas tombée dans les regles à la sixieme représentation.

Le 31 du même mois d'Août, on donna, pour la premiere fois, *Nadir*, ou *Thamas-Koulikan*, Tragédie en vers, en cinq Actes,

dont M. *Dubuisson*, Américain, âgé, dit-on, de vingt-sept ou vingt-huit ans, est l'Auteur. On s'apperçut aisément, dès la premiere représentation, qu'un grand nombre de Spectateurs étoit d'avance prévenu contre l'Ouvrage. On eut raison sans doute de trouver des longueurs, d'y reconnoître des réminiscences, de se récrier contre des vers présentant des idées ou des images trop révoltantes, sur-tout contre l'horreur d'une catastrophe trop sanglante. Mais, sans entrer dans de plus longs détails à ce sujet, je crois pouvoir dire que les Critiques m'ont paru trop s'appesantir sur ses défauts, & ne pas rendre assez de justice à de très-grandes beautés répandues & frappantes dans les quatre premiers Actes de cette Piece. Quoi qu'il en soit, cet Ouvrage annonce chez l'Auteur, de la facilité pour la versification, & il doit éviter de s'y trop livrer; du feu dans l'imagination, enfin d'heureuses dispositions, & le germe du pathétique nécessaire à un Auteur vraiment tragique. A la seconde représentation, M. *Dubuisson* fit des retranchements & des corrections : la Piece marcha mieux ; les Acteurs étant plus sûrs de leurs rôles, il y eut plus d'ensemble ; mais la catastrophe du cinquieme Acte étant restée à-peu-près la même, on a continué de s'élever contre le dénouement. Après la quatrieme représentation du 9 Septembre, Mademoiselle *Sainval* étant tombée malade, cette Tragédie a été suspendue.

Le 2 Septembre, la Demoiselle *Saint-Ange* donna sa démission, & ne reparut plus. Cette jeune Actrice, éleve du célebre *Préville*, est

douée de la plus agréable figure & de la plus jolie taille : elle offroit toujours dans ses rôles l'air de la plus grande décence, le maintien le plus honnête & le ton de la bonne éducation. Quoique ses moyens fussent médiocres, elle étoit très-intéressante; elle avoit douze cents francs d'émoluments pour jouer l'emploi analogue à ses moyens.

Le 8, jour de la Vierge, & par conséquent de relâche à Paris, plusieurs des Acteurs de la Comédie-Françoise furent à Saint-Germain donner une représentation de *Mithridate*, au profit du sieur *Valois*. Cet Acteur de Province espérant de débuter & d'être reçu au Théatre françois, étoit venu & resté dans la Capitale & aux environs, depuis un an. Le Comité l'avoit entendu & l'avoit jugé trop foible. Le sieur *Valois*, trompé dans ses espérances, avoit extrêmement dérangé ses affaires, & se trouvoit dans le plus grand embarras. Cette représentation, donnée à son profit, lui a produit près de cinquante louis. La Comédie, qui lui a rendu cet important service, a poussé la générosité au point de ne pas vouloir souffrir qu'il entrât dans aucun des frais que leur ont coûtés le voyage & leurs dépenses. Les Comédiens les ont payés de leurs bourses. Je cite avec plaisir ce nouveau trait de bienfaisance; cette qualité est tellement annexée à l'esprit de cette entiere société, que tous les camarades de ceux qui furent à Saint-Germain auroient desiré avoir pu chacun contribuer à une si bonne action.

La Tragédie de *Thamas-Kouli-kan* ayant été suspendue, comme je viens de le dire, on donna

le Lundi 11 la Tragédie de *Cinna*. Le sieur *Brisard*, qui, depuis plus de quatre mois, avoit été absent, reparut dans le rôle d'*Auguste*; les applaudissements généraux dont il fut couvert en paroissant durent lui prouver combien il est cher au Public, & pénétrer l'Acteur d'une juste reconnoissance.

Le Lundi 18 Septembre, on a donné *Orphanis*, Tragédie en cinq Actes & en vers, de M. *Blin de Sain-More*. On peut, au Tome premier, p. 350, voir ce qui est dit de cette Piece.

La feuille du *Journal de Paris*, N°. 263, 19 Septembre, les *Annonces* & les *Affiches* du même jour ont rendu compte de cette représentation de la veille.

Note particuliere de l'Auteur.

La remise de la *Veuve du Malabar*, le succès prodigieux de cette remise, les différentes opinions, les différents propos sur la façon dont la Comédie devoit ou pouvoit en agir avec l'Auteur de cette Tragédie, paroissoient avoir fait généralement le plus vif intérêt. On étoit curieux & impatient d'être informé de tout ce qui seroit fait à cet égard.

J'avois ci-devant, page 402 de ce Volume, tiré de l'oubli une Anecdote relative à *Palaprat*. La remise de la Comédie *du Ballet extravagant* & la remise de la Tragédie *de la Veuve du Malabar* se rassembloient parfaitement quant au succès : le fort de ces deux Pieces avoit été le

même dans leur nouvauté; toutes deux étoient tombées dans les regles avant la dixième représentation; mais aux remises, il se trouvoit entr'elles une différence que voici : *Le Ballet extravagant* avoit été donné tel qu'il étoit à sa chûte; *la Veuve du Malabar* venoit d'être remise avec des corrections & des changements; l'Auteur avoit refait en entier un des quatre principaux rôles; celui de *la Veuve* avoit en conséquence été refondu dans quelques parties absolument nécessaires pour l'ajuster au rôle neuf : j'avois raconté la tournure qu'en 1690 les Comédiens avoient prises pour, sans s'exposer à un refus humiliant, donner des marques de leur reconnoissance à l'Auteur *du Ballet extravagant*; je ne pouvois donc pas, sur-tout à titre d'Historien, & dans un événement si rare, & que les circonstances rendoient encore plus intéressant; je ne pouvois pas, dis-je, me dispenser de faire connoître la conduite de la Comédie dans cette occurrence, & ses procédés pour l'Auteur de *la Veuve du Malabar*.

En conséquence j'avois prié qu'on voulût bien me communiquer, dans la forme la plus exacte & la plus détaillée, & dans la plus scrupuleuse vérité, tout ce qui, à ce sujet, se trouvoit consigné dans les registres de la Comédie. En effet c'est le fonds où j'ai puisé presque toutes mes citations, & ces registres m'ont servi de guide dans la marche de cet historique.

J'ai long-temps attendu ces éclaircissements, je viens de les recevoir; je les mets sous les yeux du Public tels qu'ils sont énoncés & attestés dans l'Extrait en forme que la Comédie

à bien voulu m'envoyer, & qui est resté entre mes mains.

EXTRAIT

Des Regiſtres de la Comédie - Françoiſe,

Du Dimanche 18 Juin 1780.

Messieurs du Comité ont dit que le succès que vient d'avoir la Tragédie de *la Veuve du Malabar* paroît exiger que la Comédie prenne un parti au ſujet de M. *le Mierre*; qu'il eſt inconteſtable qu'en rigueur l'on n'eſt point dans le cas de lui payer la part d'Auteur, puiſque la Piece eſt tombée trois fois dans les regles, & que les corrections que peut faire un Auteur, quelque conſidérables qu'elles ſoient, ne peuvent faire revivre en ſa faveur un droit qu'il a perdu par la chûte dans les regles; que la preuve que la Piece n'a pas un inſtant été regardée comme ayant aucun droit, c'eſt qu'elle n'a été ni annoncée ni affichée par nombre de repréſentations; que s'il eut été queſtion, pour *la Veuve du Malabar*, de repriſe, les autres Auteurs euſſent eu le droit de s'y oppoſer, & qu'il n'eût paſſé qu'à ſon tour, c'eſt-à-dire dans un temps plus éloigné; que les entrées *gratis* n'ont point été ſuſpendues à la premiere repréſentation donnée de cette Piece, comme elles le ſont à celles dans le partage deſquelles l'Auteur

a des droits; mais que la Comédie ne peut pas se dissimuler que ce n'est que par un grand travail que l'Auteur est parvenu à assurer à cette Piece le succès qu'elle vient d'avoir, & que la société pense trop noblement pour ne pas offrir à M. *le Mierre* une marque de sa reconnoissance.

La question mise en délibération, il a été unanimement délibéré que la Comédie renonce avec plaisir à se prévaloir de la rigueur de son droit, & que, pour donner à M. *le Mierre* une preuve de l'estime & de la reconnoissance de toute la Société, il sera délibéré, immédiatement après que la Piece cessera d'être jouée, sur le traitement qui lui sera offert. Fait à l'Assemblée, le 18 Juin 1780.

La Comédie, en conséquence de ses délibérations, écrivit à M. *le Mierre* une lettre par laquelle elle lui faisoit part que le Caissier avoit ordre de lui compter sa part d'Auteur, & qu'il étoit le maître de se la faire délivrer quand il jugeroit à propos. M. *le Mierre* toucha ses honoraires, en donna quittance, & répondit à la lettre de la Comédie: quelques termes de cette réponse pourroient donner à soupçonner que l'intention de l'Auteur étoit de conserver ses droits, dans le cas où sa Piece seroit remise. Cette inquiétude engagea la Comédie à prier M. *le Mierre* de s'expliquer, & occasionna une réponse obligeante par laquelle il renonce formellement à ses droits.

Je crois devoir finir ce troisieme Tome par l'énumération en gros des représentations tragiques données au Théatre François, depuis le 4 Avril 1780, jour de la rentrée des Spectacles, jusqu'à cejourd'hui 22 Septembre de la même année.

Il y a eu soixante & douze représentations tragiques; dans ce nombre sont deux Pieces nouvelles : savoir, *le Siege de Saint-Jean-de-Lône*; *Nadir*, ou *Thamas-Koulikan*; & quatre Tragédies remises : savoir, *la Veuve du Malabar*, *la Mort de Pompée*, *Pierre-le-Cruel*, & *Orphanis*.

Fin du troisieme & dernier Tome.

TABLE DES MATIERES.

PREMIER TOME.

Epitre dédicatoire au Roi.
Avertissement, page iv
Renonciation de M. Parfait à son Privilege, xiv
Les Mysteres, Moralités, farces & sotties, xv
Pieces Anonymes anciennes, très-rares, difficiles à trouver, xxxiij
Dictionnaire de toutes les Pieces du Théâtre François, 1
Observation essentielle, 502
Œuvres de M. le Chevalier de Mouhy, 503
Approbation de M. le Chevalier de Sauvigny, 504.

SECOND TOME.

Avertissement, page v
Pieces peu connues, vij
Dictionnaire des Auteurs dramatiques, 1
Auteurs dramatiques vivants en 1780, 362
Dictionnaire des Acteurs & des Actrices depuis l'origine du Théatre, jusqu'au mois d'Octobre 1780, 373.

TABLE

Table alphabetique des Auteurs dramatiques, page 505
Table alphabetique des Acteurs & des Actrices, 506
Approbation, 513.

TOME TROISIEME.

Avertissement essentiel, page ij
Discours préliminaire, v
Abrégé de l'Histoire du Théatre François depuis l'année 769, jusqu'en 1780, 1
Tous les Réglements de la Comédie supprimés par ordre du Roi, avant l'Arrêt du Conseil de 1757, 47
Etat des Musiciens composants l'Orchestre en 1759, 65
La Scène rendue libre par le retranchement des Balustrades sur le Théatre, ibid.
Lettre de M. de Saint-Foix à ce sujet, 66
Spectacles interrompus à cause du Jubilé, 67
La Tragédie de Rhodogune représentée au profit du neveu de P. Corneille, 69
Graces accordées par le feu Roi, à Mademoiselle Dangeville, & vers à cette occasion, 70
Effroi sur le feu qui prit sur le Théatre, 72
Service ordonné par les Comédiens du Roi, à la mort de M. de Crébillon, ibid.
Vers de l'Abbé de Voisenon, à Mademoiselle Dangeville, 78
Représentation du Siege de Calais, & tout ce qui en résulta,

Comité

DES MATIERES.

Comité ordonné par le Roi, page 88
Souscription accordée au sieur Molé, à son profit, 89
Vers de feu M. Dorat, présentés à Madame la Dauphine, à la Comédie, 93
La Tragédie de Tancrede donnée au profit de la Demoiselle Dumesnil, 94
Mort du célebre le Kain, 96
Honneurs rendus à M. de Voltaire, à la sixieme représentation de sa Tragédie d'Irêne, & les vers qui lui furent adressés, 98 & 101
Mort de M. de Voltaire, 106
Début de la Demoiselle Constance Cholet, 114
Nouveau Réglement de MM. les premiers Gentilshommes de la Chambre, 119
Lettre de M. de Saint-Foix, sur la retraite de la Demoiselle Dangeville, 149
Faits relatifs à l'historique du Théatre François, 151
Début de Mademoiselle Dangeville, dans le tragique, 162
Vers adressés à cette célebre Actrice, 164
Mérope de M. de Voltaire, d'abord refusée, 165
Lettre de ce Poëte à cette occasion, 166
Anecdote relative à feu M. le Comte de Pont-de-Veyle, 167
Lettre du Roi de Prusse à M. de Voltaire, sur la Tragédie de Sémiramis, 168
Bontés de la Reine pour l'Auteur de la Tragédie de Mustapha & Zéangir, 169
Mémoire sur la Comédie Françoise, du célebre le Kain, 171
Observation de l'Auteur de cet Abrégé, sur ce Mémoire, 191

Tome III. D d

TABLE

Projet d'un second Théatre François, par l'Auteur, page 194

Coup-d'œil intéressant sur les anciens Théatres, 201

Théatre Hollandois, 221

Anecdotes, 224

Extrait des Dames Lettrées qui ont travaillé pour le Théatre, 267

Eloge des Théatres de Madame la Comtesse de Genlis, 273

Origine des premiers Théatres, 280

Suite de l'historique de l'année 1780, 289

Etat présent de la Comedie Françoise & des emplois, 303

Divertissement de M. Deshayes, par des Pieces nouvelles, 309

Noms des Danseurs & des Danseuses en 1780, 310

Bustes en marbre & Tableaux des célebres Dramatiques, placés dans le foyer de la Comédie, actuellement aux Tuileries, 316

Etat des Registres de la Comédie, 319

Titres des actes nécessaires aux Comédiens du Roi, 349

Régence & minorité du feu Roi, 352

Récapitulation des dons du Roi à ses Comédiens, 356

Pieces nouvelles reç. avec la date de leur réception, ibid.

Causes de la décadence du Théatre, par M. de Cailhava, 359

Note de l'Auteur sur le projet de M. R. de Ch. pour un second Théatre, 388

Réflexion sur la différence des recettes produites par les Tragédies & les Comédies, 389

DES MATIERES.

Diverses idées sur les qualités constitutives à un Comédien commençant, page 392

Difficultés entre les Auteurs & les Comédiens, 399

Anecdote relative de Palaprat, *à la Veuve du Malabar, mais très-différente,* 401

Eloge du sieur & de la dame Molé, 403

Début d'un nouvel Acteur & de la dame Vanhove, 406

Retraite de la Demoiselle Saint-Ange, 402

Représentation de Mithridate *à Saint-Germain, le 8, jour de la Vierge, par les Comédiens du Roi, au profit du sieur* Valois, 409

*Reprise d'*Orphanis, *Tragédie de M.* Blin de Sain-More, 41)

Note particuliere de l'Auteur, ibid

Extrait des Registres de la Comédie, à l'occasion de la Veuve du Malabar, 144

Approbation, 420

Privilege général, ibid.

Dd ij

APPROBATION.

J'AI lu, par ordre de Monseigneur le Garde des Sceaux, un Manuscrit ayant pour titre, *Abrégé de l'Histoire du Théatre François* : c'est l'Ouvrage le plus complet que nous ayons eu encore sur cette matiere ; & je n'y ai rien trouvé qui m'ait paru devoir en empêcher l'impression. Fait à Paris, ce 10 Juin 1780.

DE SAUVIGNY.

PRIVILEGE GÉNÉRAL.

LOUIS, par la grace de Dieu, Roi de France & de Navarre : A nos amés & féaux Conseillers, les Gens tenants nos Cours de Parlement, Maîtres des Requêtes ordinaires de notre Hôtel, Grand-Conseil, Prévôt de Paris, Baillifs, Sénéchaux, leurs Lieutenants-Civils, & autres nos Justiciers qu'il appartiendra; SALUT : Notre amé le sieur CHARLES DE FIEUX, Chevalier DE MOUHY, ancien Officier de Cavalerie, notre Pensionnaire de l'Académie des Sciences, Arts & Belles-Lettres de Dijon, Nous a fait exposer qu'il desireroit faire imprimer & donner au Public *ses Œuvres, contenant l'Abrégé de l'Histoire du Théatre François*, &c. &c. &c. s'il Nous plaisoit lui accorder nos Lettres de Privilege à ce nécessaires. A CES CAUSES, voulant favorablement traiter l'Exposant, Nous lui avons permis & permettons de faire imprimer ledit Ouvrage autant de fois que bon lui semblera ; & de le vendre, faire vendre par tout notre Royaume. Voulons qu'il jouisse de l'effet du Privilege, pour lui & ses présents hoirs à perpétuité, pourvu qu'il ne le rétrocede à personne ; & si cependant il jugeoit à propos d'en faire une cession, l'acte qui la contiendra sera enregistré en la Chambre Syndicale de Paris, à peine de nullité tant du Privilege

que de la cession; & alors, par le fait seul de la cession enrégistrée, la durée du présent Privilege sera réduite à celle de la vie de l'Exposant, ou à celle de dix années, à compter de ce jour, si l'Exposant décede avant l'expiration desdites dix années; le tout conformément aux Articles IV & V de l'Arrêt du Conseil du 30 Août 1777, portant Réglement sur la durée des Privileges en Librairie. Faisons défenses à tous Imprimeurs, Libraires, & autres personnes, de quelque qualité & condition qu'elles soient, d'en introduire d'impression étrangere dans aucun lieu de notre obéissance; comme aussi d'imprimer ou faire imprimer, vendre, faire vendre, débiter ni contrefaire lesdits Ouvrages, sous quelque prétexte que ce puisse être, sans la permission expresse & par écrit dudit Exposant, ou de celui qui le représentera, à peine de saisie & confiscation des exemplaires contrefaits, à peine de six mille livres d'amende, qui ne pourra être modérée pour la premiere fois, de pareille amende & de déchéance d'état en cas de récidive, & de tous dépens, dommages & intérêts, conformément à l'Arrêt du Conseil du 30 Août 1777, concernant les contrefaçons: à la charge que ces Présentes seront enrégistrées tout au long sur le registre de la Communauté des Imprimeurs & Libraires de Paris, dans trois mois de la date d'icelles; que l'impression dudit Ouvrage sera faite dans notre Royaume, & non ailleurs, en bon papier & beaux caracteres, conformément aux Réglements de la Librairie, à peine de déchéance du présent Privilege; qu'avant de l'exposer en vente, le manuscrit qui aura servi de copie à l'impression dudit Ouvrage, sera remis dans le même état où l'approbation y aura été donnée, ès-mains de notre très-cher & féal Chevalier, Garde des Sceaux de France, le Sieur Hue de Miromesnil; qu'il en sera ensuite remis deux Exemplaires dans notre Bibliotheque publique, un dans celle de notre Château du Louvre, un dans celle de notre très-cher & féal Chevalier, Chancelier de France le Sieur de Maupeou, & un dans celle dudit Sieur Hue de Miromesnil; le tout à peine de nullité des Présentes: du contenu desquelles vous mandons & enjoignons de faire jouir

ledit Expofant & fes hoirs pleinement & paifiblement, fans fouffrir qu'il leur foit fait aucun trouble ou empêchement. Voulons que la copie des préfentes, qui fera imprimée tout au long, au commencement ou à la fin dudit Ouvrage, foit tenue pour duement fignifiée, & qu'aux copies collationnées par l'un de nos amés & féaux Confeillers-Secretaires, foi foit ajoutée comme à l'original. Commandons au premier notre Huiffier, ou Sergent fur ce requis, de faire pour l'exécution d'icelles tous actes requis & néceffaires, fans demander autre permiffion, & nonobftant clameur de Haro, Charte Normande, & Lettres à ce contraires : car tel eft notre plaifir. DONNÉ à Paris, le vingt-troifieme jour de Mai, l'an de grace mil fept cent quatre-vingt, & de notre regne le cinquieme. Par le Roi en fon Confeil,

Signé, LE BEGUE.

Regiftré fur le regiftre XXI de la Chambre Royale & Syndicale des Libraires & Imprimeurs de Paris, N°. 2060, folio 301, conformément aux difpofitions énoncées dans le préfent Privilege, & à la charge de remettre à ladite Chambre les huit exemplaires prefcrits par l'Article CVIII du Réglement de 1723. A Paris, ce 26 Mai 1780,

LE CLERC, Syndic.

De l'Imprimerie de L. JORRY, rue de la Huchette.

www.ingramcontent.com/pod-product-compliance
Lightning Source LLC
Chambersburg PA
CBHW051350220526
45469CB00001B/184